STROMZEITEN

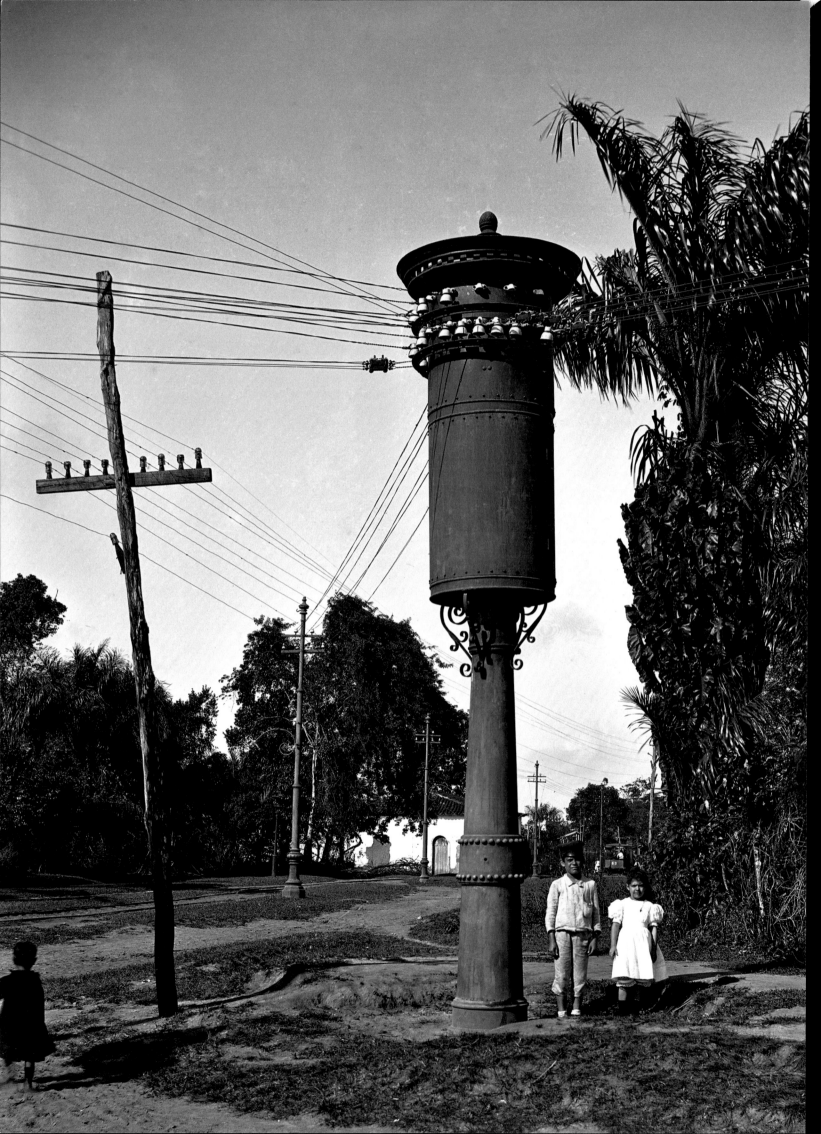

STROMZEITEN

Pionierleistungen der Elektrotechnik

Fotografien aus dem
Siemens Historical Institute

DEUTSCHER KUNSTVERLAG

Inhalt

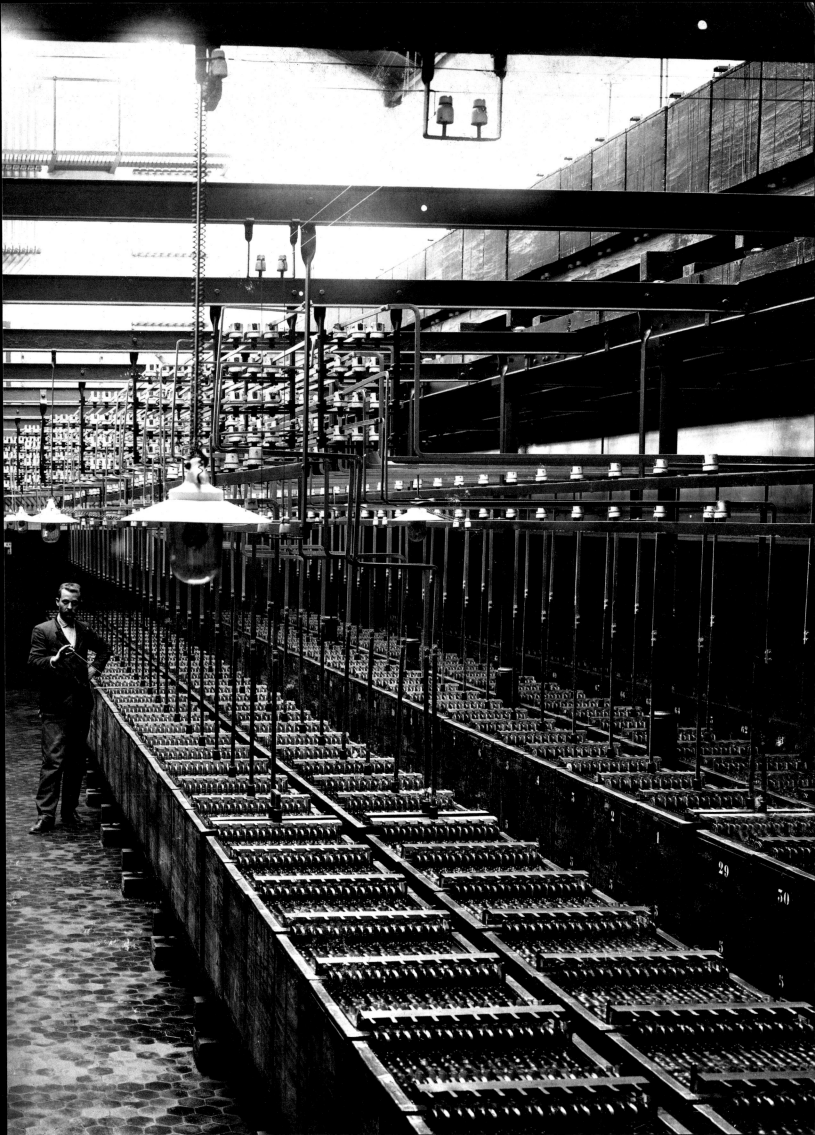

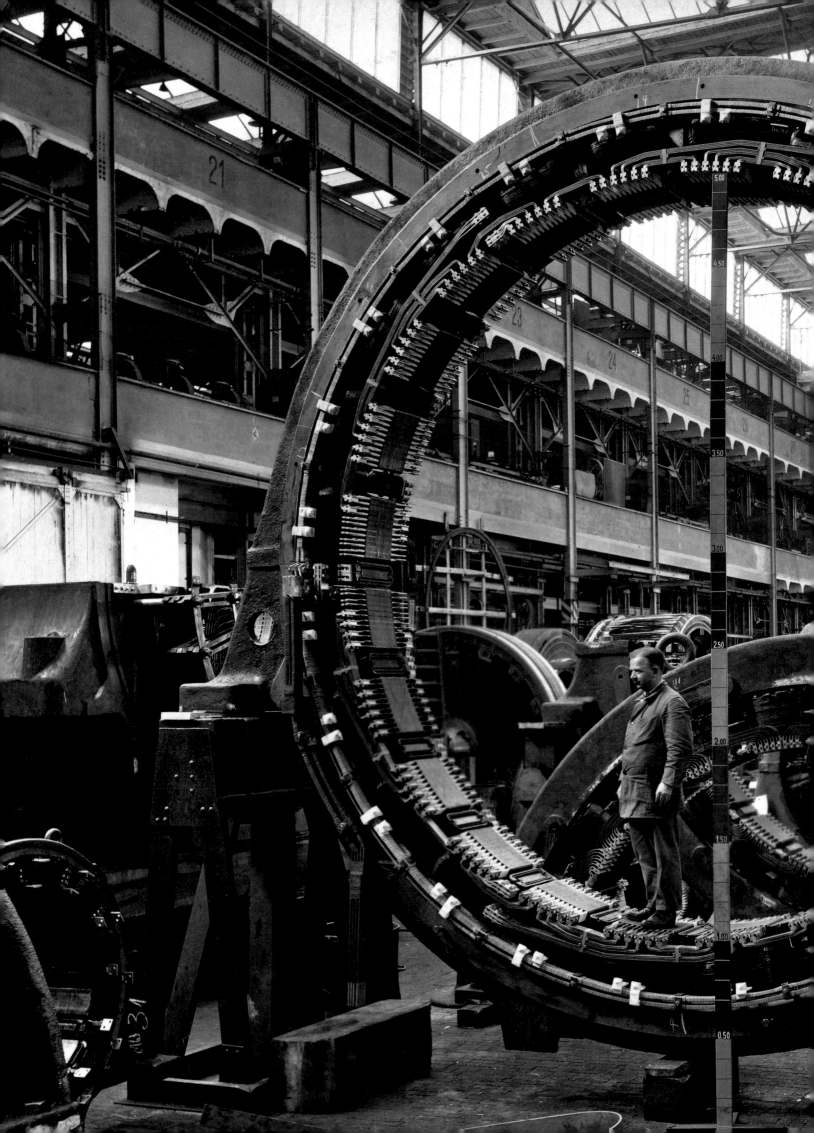

Vorwort

Von der kleinen Berliner Hinterhofwerkstatt zur Weltfirma – nur wenige Industrieunternehmen haben eine so lange und erfolgreiche Tradition wie Siemens. Seit über 160 Jahren stehen der Name und die Marke »Siemens« für Innovationsstärke, technische Spitzenleistungen, Qualität, Zuverlässigkeit und Internationalität.

Während der Auf- und Ausbauphase der Telegraphen-Bauanstalt von Siemens & Halske waren es vor allem die innovativen Konzepte und visionären Ideen Werner von Siemens', die den Erfolg des Elektrounternehmens begründeten. Gemeinsam mit seinem Partner, dem Feinmechaniker Johann Georg Halske, und in enger Kooperation mit seinen beiden jüngeren Brüdern Wilhelm und Carl gelang es dem Elektropionier, in der zweiten Hälfte des 19. Jahrhunderts ein international tätiges Unternehmen – eine »Weltfirma« – aufzubauen, die noch heute seinen Namen trägt.

In dem vorliegenden Bildband geht es jedoch weniger darum, die Leistungen und Verdienste Werner von Siemens' zu würdigen. Stattdessen stehen die Ära der zweiten Unternehmergeneration und die Pionierzeit der Starkstromtechnik im Mittelpunkt: Am Beispiel ausgewählter Referenzprojekte aus den Geschäftsfeldern Energie, Mobilität, Industrie und Kommunikation wird deutlich, wie Siemens weltweit die Elektrifizierung der Infrastruktur und des Alltagslebens vorangetrieben und damit zum Wachstum von Wirtschaft und Industrie beigetragen hat.

Die einzelnen Elektrifizierungsprojekte werden anhand von Kurztexten und zahlreichen Fotografien dargestellt, die in den Beständen des Siemens Historical Institute (SHI) überliefert sind. Die Aufnahmen vermitteln ein anschauliches und eindrucksvolles Bild von den Pionierleistungen, die das Elektrounternehmen zwischen den 1880er und frühen 1930er Jahren in Deutschland, Europa, Lateinamerika und Asien vollbracht hat. Damit gibt Siemens einen repräsentativen Einblick in die mehr als 750.000 Aufnahmen umfassende Sammlung historischer Unternehmens- und Industriefotografie.

Siemens Historical Institute

Das Haus Siemens im Überblick, 1880–1930

»… die schöne Zeit der Concurrenzlosigkeit ist gründlich vorbei«

Mit der Konstruktion des Zeigertelegrafen legte Werner von Siemens 1847 den Grundstein für die Telegraphen-Bauanstalt von Siemens & Halske. Innerhalb weniger Jahrzehnte entwickelte sich die feinmechanische Zehn-Mann-Werkstatt zu einem der weltweit größten Elektrounternehmen, das in Deutschland und in Europa zahlreiche Niederlassungen und Beteiligungen unterhielt. In puncto Größe, Kapitalausstattung, Differenziertheit des Produktionsprogramms, technischem Know-how und Erfahrung sowie Image und Marktstellung reichte noch 1880 keiner der Wettbewerber an Siemens & Halske heran. Damals waren rund 1500 Personen für das Elektrounternehmen tätig; der Umsatz betrug knapp 6,4 Millionen Mark (rund 63 Millionen Euro). Unter dem Einfluss der rasch expandierenden und kapitalintensiven Starkstromtechnik geriet die skizzierte Position jedoch ins Wanken. »Die schöne Zeit der Concurrenzlosigkeit«,

so Werner von Siemens in einem Brief an seinen Bruder Wilhelm im Februar 1882, war unwiederbringlich vorbei.

Expansion der elektrotechnischen Industrie

Angesichts der Erfolgschancen am boomenden Elektromarkt wurden bis Ende des 19. Jahrhunderts zahlreiche elektrotechnische Firmen gegründet oder die Geschäftsaktivitäten bestehender Unternehmen diversifiziert: In den USA gründete der Ingenieur Georg Westinghouse 1886 die Westinghouse Electric Corporation (WEC). Sechs Jahre später fusionierte die 1890 von Thomas Alva Edison gegründete Edison General Electric Company mit der Thomson-Houston Company zur General Electric Company (GE) – bis heute einer der wichtigsten Wettbewerber von Siemens. Nahezu zeitgleich entstand mit der Brown, Boveri & Cie. (BBC) auch in der Schweiz ein

ernst zu nehmender Konkurrent, der auf die Produktion starkstromtechnischer Erzeugnisse spezialisiert war.

Am Heimatmarkt gefährdeten vor allem die Elektrizitäts-Aktiengesellschaft vorm. Schuckert & Co. (EAG) und die Allgemeine Elektricitäts-Gesellschaft (AEG, 1883 als Deutsche Edison-Gesellschaft für angewandte Elektricität gegründet) die bis dato unangefochtene Marktführerschaft von Siemens & Halske. Das schnelle Wachstum dieser Neugründungen wurde durch das sogenannte Unternehmergeschäft, eine zeitgenössische Form heutiger BOT-Modelle – BOT steht für Build, Operate, Transfer – begünstigt: Diesem Geschäftsmodell lag die Überzeugung zugrunde, dass viele Städte und Kommunen zwar grundsätzlich an einer Elektrifizierung ihrer Infrastruktur interessiert waren, aber hierfür weder über das notwendige Fachwissen und geeignetes Personal noch über die finanziellen Mittel ver-

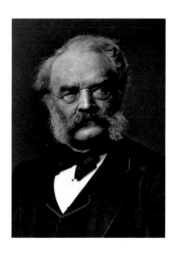

Werner von Siemens, 1885 (links)

Dank der Leistungen des Firmengründers wurde der Name »Siemens« weltweit zum Inbegriff für Elektrotechnik. 1888 erhob ihn Kaiser Friedrich III. in den erblichen Adelsstand.

Carl von Siemens, um 1900 (rechts)

Als Familienältester fungierte Carl von Siemens nach dem Tod seiner älteren Brüder Wilhelm und Werner als »Chef des Hauses«.

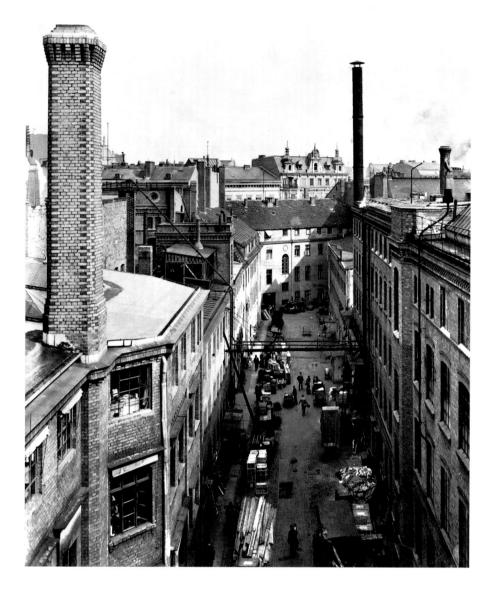

Markgrafenstraße 94, um 1875

Die erste Werkstatt von Siemens & Halske befand sich in der Schöneberger Straße, Berlin. Durch die gute Auftragslage stieß der Betrieb schnell an seine Kapazitätsgrenzen. 1852 erfolgte der Umzug in die nahe gelegene Markgrafenstraße. Spätestens mit Beginn der 1870er Jahre waren die Verhältnisse auch hier so beengt, dass Teile der Produktion in die Nachbarschaft verlagert werden mussten.

Gründung der Siemens & Halske AG

fügten. Indem die Elektrounternehmen den öffentlichen Auftraggebern anboten, Projektierung, Ausführung und Betrieb entsprechender Infrastrukturmaßnahmen auf eigene Rechnung durchzuführen, förderten sie gleichzeitig die Nachfrage nach ihren Erzeugnissen. Ab Mitte der 1890er Jahre gründeten unter anderem die AEG, Siemens & Halske sowie die EAG für den Bau und Betrieb von elektrischen Straßenbahnen, öffentlichen Beleuchtungssystemen und Kraftwerken eigene Finanzierungs- und Betreibergesellschaften, anfangs in direkter Zusammenarbeit mit Banken.

Siemens finanzierte und realisierte inner- und außerhalb Deutschlands zahlreiche Unternehmergeschäfte – mit den entsprechenden Folgen für die Kapitalausstattung und die an den Maximen Sicherheit, Liquidität und Unabhängigkeit ausgerichtete Finanzpolitik des Hauses. Um in einem zunehmend wettbewerbsorientierten Umfeld bestehen zu können, galt es, die finanzielle Grundlage und damit die Handlungsspielräume des Unternehmens zu erweitern. Bereits Ende der 1880er Jahre hatte Carl von Siemens angeregt, Siemens & Halske in eine Aktiengesellschaft umzu-

wandeln. Doch ohne Erfolg: Bis zu seinem Tod lehnte Werner von Siemens die Reform der Unternehmensverfassung ab. Seine Bedenken, dass der beherrschende Einfluss der Familie mit dem Übergang von einer Handels- in eine Aktiengesellschaft schwinden könnte, waren zu groß.

1890 zog sich der 74-jährige Elektropionier offiziell aus dem Unternehmen zurück. Nach seinem Ausscheiden wurde Siemens & Halske in eine Kommanditgesellschaft umgewandelt. Persönlich haftende Gesellschafter, also Geschäftsinhaber, waren sein Bruder Carl sowie Werners Söhne Arnold und Wilhelm von

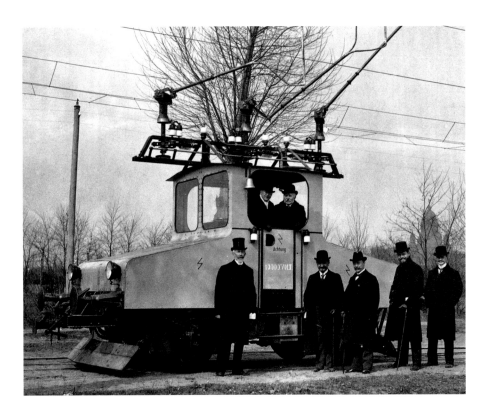

**Mitglieder der
Siemens-Führungsspitze, 1900**

Ende des 19. Jahrhunderts wurde weltweit
an der Entwicklung leistungsfähiger
Antriebssysteme für Fernzüge gearbeitet;
auch Siemens & Halske forschte auf diesem
Gebiet. Im Frühjahr 1900 informierte
sich die Siemens-Führung persönlich über
den aktuellen Stand der Drehstrom-
versuche.

Siemens. Letzterer folgte schließlich
dem Rat seines Onkels und wandelte das
Familienunternehmen fünf Jahre nach
dem Tod des Patriarchen in eine Aktien-
gesellschaft um. Sämtliche im Juli 1897
ausgegebenen Aktien befanden sich
zunächst im Familienbesitz. Außerdem
wurde in den Gesellschaftsstatuten ein
dauerhafter Einfluss der Familie festge-
schrieben. Entgegen bestehender Richt-
linien bei der Gründung von Aktien-
gesellschaften behielt der Aufsichtsrats-
vorsitzende der Siemens & Halske AG
weitreichenden Einfluss auf die Ge-
schäftsführung. Carl von Siemens, der
den Börsengang des Elektrounterneh-
mens über so lange Zeit befürwortet
hatte, wurde als »Chef des Hauses« der
erste Aufsichtsratsvorsitzende.

Wachstum durch
Konzentration und Kooperation

Um 1900 war die deutsche Elektro-
industrie von Überkapazitäten und
einem ruinösen Preiskampf gekenn-
zeichnet. Der herrschende Kosten- und
Konkurrenzdruck wurde zusätzlich
durch eine allgemeine Konjunkturkrise
verschärft mit der Folge, dass Firmen,
die sich übermäßig im Unternehmer-
geschäft engagiert hatten, in Liquiditäts-
schwierigkeiten gerieten. Letztendlich
waren außer Siemens und der AEG nur
die rasch expandierenden Bergmann-
Electricitäts-Werke (1891 als S. Berg-
mann & Co. gegründet) der Krise ge-
wachsen. Dank ihrer Finanzkraft und der
Unterstützung der jeweiligen Hausban-
ken gelang es den beiden erstgenannten
Elektrofirmen, mit den in existenzielle
Schwierigkeiten geratenen Wettbewer-
bern zu fusionieren beziehungsweise
diese zum Zweck der Marktbereinigung
gemeinsam zu liquidieren.

Im Rahmen dieser Entwicklung
fusionierten die Starkstromabteilungen
von Siemens & Halske im März 1903
mit der Elektrizitäts-Aktiengesellschaft
vorm. Schuckert & Co. zur Siemens-
Schuckertwerke GmbH (SSW). Der
einstige Wettbewerber brachte seine

**Fabrikanlagen der Siemens-
Schuckertwerke in Nürnberg, 1903**
Bereits 1890 hatte die damalige Firma
Schuckert & Co. den Gebäudekomplex an
der Nürnberger Landgrabenstraße bezogen.
Außer dem zur Straße hin gelegenen
Verwaltungsgebäude beherbergte das
Gelände großzügige Werkstätten für die
Produktion elektrischer Maschinen.

Fabrikanlagen in Nürnberg sowie alle Zweigniederlassungen und Vertriebsstellen in die neue Gesellschaft ein. Fortan waren die Arbeitsgebiete von Siemens auf zwei Stammgesellschaften verteilt: Siemens & Halske bearbeitete den Schwachstrommarkt, während die neu gegründeten Siemens-Schuckertwerke sich im Bereich der Starkstromtechnik engagierten.

Durch den geschilderten Konzentrationsprozess war die deutsche Elektrobranche mit Beginn des 20. Jahrhunderts

Stand von Siemens & Halske auf der Weltausstellung in Brüssel, 1897

Die Teilnahme an internationalen Ausstellungen trug wesentlich dazu bei, die Bekanntheit des Elektrounternehmens und seiner innovativen Produkte zu steigern.

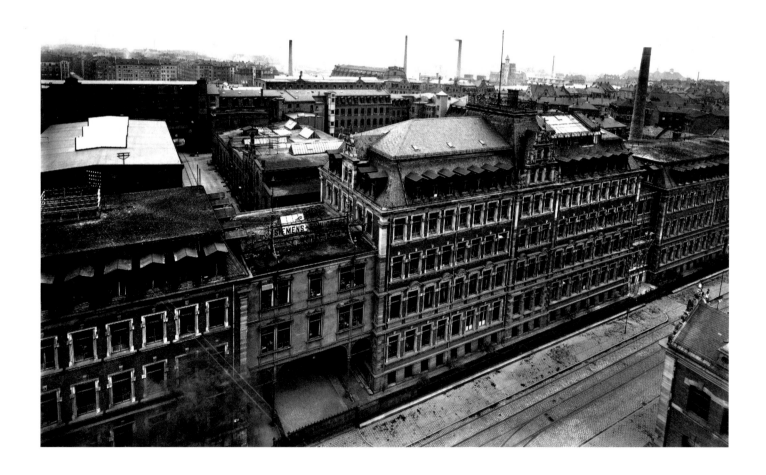

von einem Neben- und Gegeneinander einiger weniger, mehrheitlich in Berlin ansässiger Großkonzerne oder »Universalunternehmen« auf der einen sowie von kleinen und mittleren »Spezialfirmen« auf der anderen Seite geprägt. Über den hohen Konzentrationsgrad hinaus zeichnete sich die kapital- und forschungsintensive Industrie nahezu von Anfang an durch eine starke Export- und Weltmarktorientierung aus. Hohe Aufwendungen für Forschung und Entwicklung führten bei Großunternehmen wie Siemens fast zwangsläufig zu einem Produktionsprogramm, das das Anwendungsspektrum der gesamten Elektrotechnik abdeckte: Es reichte von der elektrischen Ausrüstung für Bahnen, Kraftwerke, kommunale Beleuchtungssysteme und Fernsprechvermittlungsanlagen über industrielle Großanlagen bis hin zu Konsum- und Verbrauchsgütern.

Aufbruch nach Siemensstadt

Nach Gründung der Siemens-Schuckertwerke beschäftigte Siemens im Herbst 1904 allein in Deutschland gut 24.000 Personen; weltweit waren knapp 31.500 Menschen für den Elektrokonzern tätig. Der Umsatz lag bei 92 Millionen Mark (rund 476 Millionen Euro). Unternehmenssitz und wichtigster Produktionsstandort war nach wie vor Berlin, allerdings setzten die beengten Verhältnisse in den Kreuzberger und Charlottenburger Fabrikgebäuden der weiteren Expansion schon seit Jahren Grenzen. Da die damalige Stadt Charlottenburg den Neubau größerer Industrieanlagen untersagt hatte, entschloss sich die Unternehmensleitung 1897 zum Kauf eines über 200.000 Quadratmeter großen brachliegenden Areals an den sogenannten Nonnenwiesen – einer ländlichen Gegend zwischen Charlottenburg und Spandau. Ausschlaggebend für diese Entscheidung waren weniger die niedrigen Bodenpreise als vielmehr die gute verkehrstechnische Anbindung an das nahe Berlin sowie das große Arbeitskräftepotenzial der Stadt und Region. Darüber hinaus bot die Reichshauptstadt den für

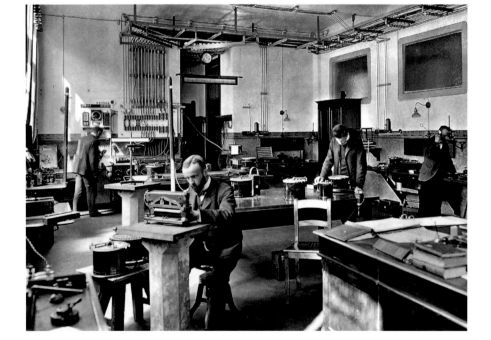

Forschungslaboratorium im Wernerwerk, um 1905
Die bei Siemens & Halske beschäftigten Wissenschaftler trugen dazu bei, das Angebot im Bereich der Nachrichten- und Messtechnik ständig zu verbessern und weiterzuentwickeln.

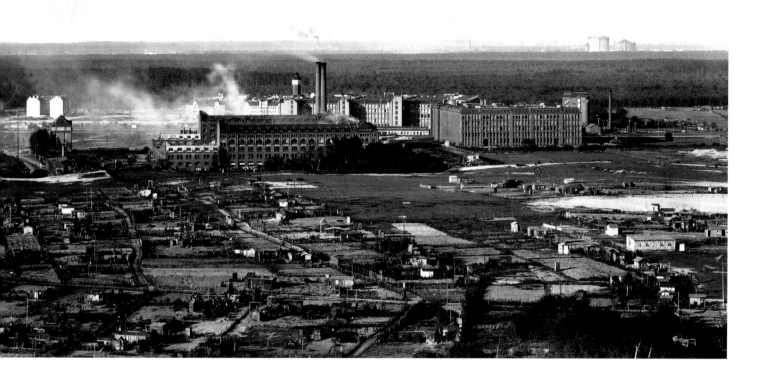

Blick auf Siemensstadt, 1910

ein Ballungszentrum typischen Vorteil einer großen räumlichen Nähe zu privaten und öffentlichen Auftraggebern.

Nach und nach wurde unter der Leitung von Karl Janisch nordwestlich von Berlin ein neuer Stadtteil errichtet. Bei den Planungen der einzelnen Gebäude standen weniger ästhetisch-repräsentative als vielmehr funktionale Aspekte im Vordergrund: So konstruierte der studierte Maschinenbauingenieur in erster Linie Zweckbauten, die eine optimale und kostengünstige Fertigung ermöglichten. Je nach Bedarf konnten die einzelnen Gebäude flexibel genutzt und problemlos erweitert werden. Janischs Grundkonzept basierte wesentlich auf der Erfahrung einer achtmonatigen Studienreise durch die USA, in deren Verlauf er zahlreiche amerikanische Industrieanlagen besichtigt hatte.

Als eines der ersten Gebäude wurde 1905 eine zu Ehren des Firmengründers als »Wernerwerk« bezeichnete Fabrik für die Produktion von Telegrafen,

Telefonen und Fernsprechvermittlungsanlagen sowie anderen nachrichtentechnischen Erzeugnissen in Betrieb genommen. Es folgten das Kleinbauwerk zur Produktion von Installations- und Schaltmaterial (1906), ein Automobilwerk (1906), das Dynamowerk für den Bau elektrischer Großmaschinen und Bahnmotoren (1906) sowie eine Eisengießerei (1907). Nachdem man schrittweise alle wichtigen Fertigungsstätten aus der Innenstadt verlagert hatte, bezogen 1914 auch die Unternehmensleitung sowie die projektierenden und kaufmännischen Abteilungen der Siemens-Schuckertwerke am neuen Standort Quartier.

Bis zum Ersten Weltkrieg entfiel nahezu die Hälfte des Weltelektrohandels auf deutsche Hersteller. Wiederum 50 Prozent der deutschen elektrotechnischen Produktion stammten aus den Werken des Siemens-Konzerns – und wurden überwiegend in Berlin hergestellt. Darüber hinaus besaß das Unter-

Mit dem Ziel, die Expansion am Traditionsstandort Berlin sicherzustellen, erwarb Siemens & Halske 1897 ein nahezu unbesiedeltes Gelände nordwestlich von Berlin. Bis 1914 entstand hier ein völlig neuer Stadtteil – die »Siemensstadt«.

Der Erste Weltkrieg und seine Folgen

nehmen in England, Russland, Österreich-Ungarn, Frankreich und Spanien selbstständige Gesellschaften, die vor Ort eigene Fabriken unterhielten. Die Zahl der weltweit Beschäftigten war auf knapp 82.000 angewachsen, der Umsatz auf 414 Millionen Mark (rund 2 Milliarden Euro).

Der Ausbruch des Ersten Weltkriegs traf Siemens wie die gesamte deutsche Elektroindustrie nahezu unvorbereitet. Während des Krieges wandelten sich Produktions- und Absatzstruktur: Das Fertigungsprogramm wurde auf Rüstungsfabrikation und branchenfremde Erzeugnisse umgestellt; Breite und Tiefe der elektrotechnischen Produktion

mussten erheblich reduziert werden. Der wachsende Rohstoffmangel verschärfte die Situation zusätzlich.

Der Erste Weltkrieg markierte eine Zäsur in der Unternehmensentwicklung. Schon während des Krieges war der Zugang zu den ausländischen Tochtergesellschaften und Geschäftsstellen unterbrochen; die meisten von ihnen

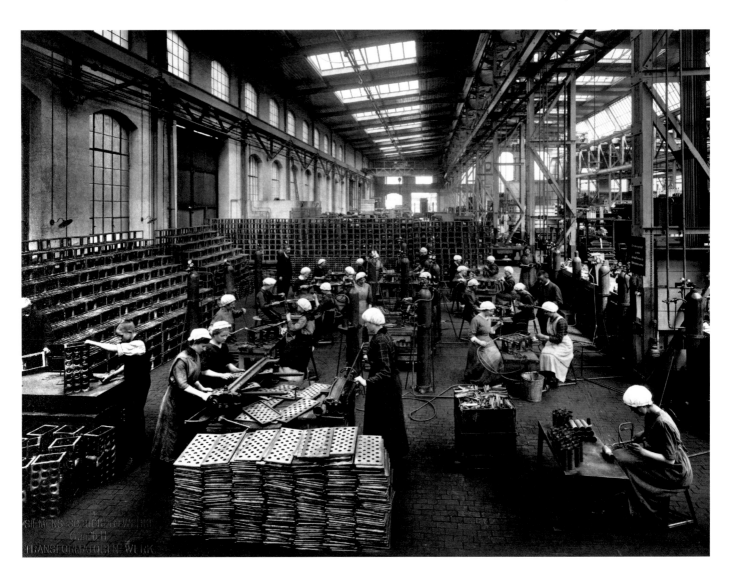

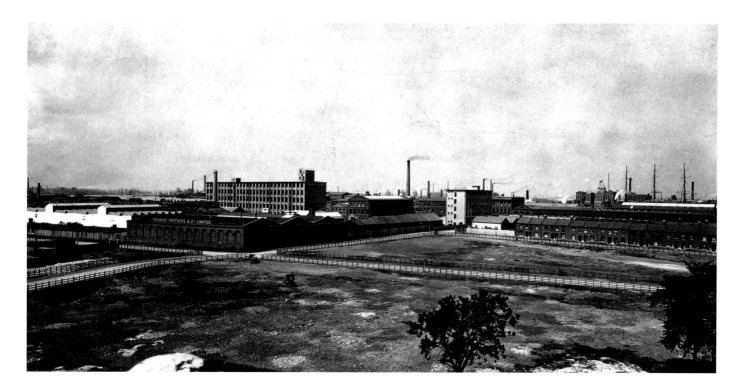

wurden enteignet oder zumindest unter Sequester gestellt. Mit seinen Produktionsstätten in England und Russland war der Siemens-Konzern besonders stark von den Maßnahmen der Alliierten betroffen. Insgesamt büßte das Unternehmen knapp 40 Prozent seiner Substanz ein, darunter fast alle Patentrechte außerhalb Deutschlands. Erschwerend kam hinzu, dass in zahlreichen ehemaligen Abnehmerländern eigene Elektroindustrien entstanden waren, deren Ausbau nach 1918 durch Schutzzölle gefördert wurde. Außerdem versuchten einzelne Volkswirtschaften, ihr Wirtschaftssystem durch Importquoten und Einfuhrverbote gegen externe Einflüsse abzusichern, was die stark exportabhängige deutsche Elektroindustrie schwer traf. Hinzu kamen die wirtschaftlichen

und technischen Restriktionen, denen der gesamte deutsche Außenhandel infolge der Bestimmungen des Versailler Friedensvertrags vom Juni 1919 unterlag. Unter Berücksichtigung der Preisentwicklung wurde die Vorkriegsproduktion erst Mitte der 1920er Jahre wieder übertroffen.

Einheit und Vielfalt

Während der Zwischenkriegszeit wurde die Entwicklung des Elektrokonzerns wesentlich durch die unternehmerische Tätigkeit Carl Friedrich von Siemens' geprägt. Der dritte und jüngste Sohn des Firmengründers übernahm im November 1919, nach dem Tod seiner Brüder Arnold und Wilhelm, als erstes Familienmitglied sowohl den Vorsitz im Auf-

Fabrikanlagen von Siemens Brothers, 1911

Infolge des Ersten Weltkriegs wurden sämtliche Besitztümer und Beteiligungen deutscher Firmen in England verstaatlicht, darunter auch das Kabelwerk der englischen Tochtergesellschaft Siemens Brothers & Co. in der Nähe von London.

Rüstungsproduktion, um 1916

Im Ersten Weltkrieg wurden die einberufenen Arbeiter zunehmend durch weibliche Arbeitskräfte ersetzt. Wie im abgebildeten Nürnberger Transformatorenwerk waren die Frauen häufig mit der Produktion branchenfremder Güter beschäftigt, hier mit dem Herstellen von Einlegeböden für Granatzünder.

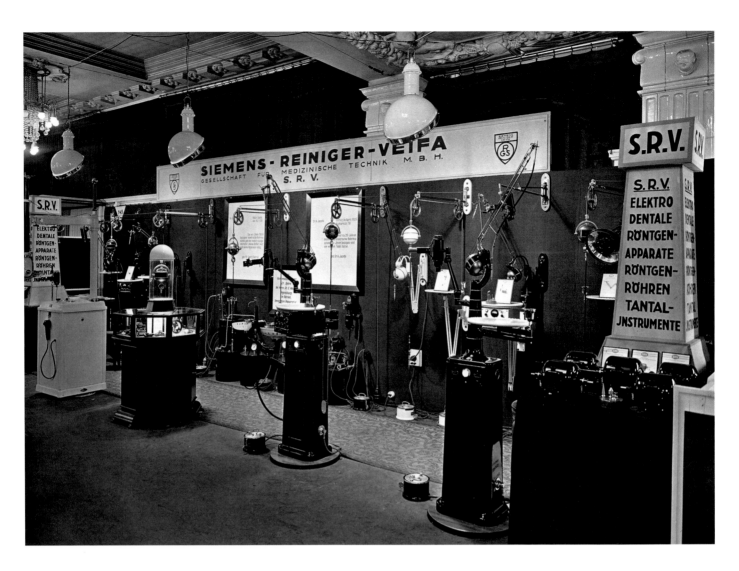

sichtsrat der Siemens & Halske AG als auch den der Siemens-Schuckertwerke GmbH. Unter seiner Führung entwickelte sich Siemens verstärkt zu einer Art »technischer Holding«-Gesellschaft: Gemäß dem Leitbild von der Einheit und Vielfalt des Hauses förderte Carl Friedrich von Siemens die Dezentralisierung des Unternehmens, indem er einzelne Arbeitsgebiete in rechtlich selbstständige, wirtschaftlich, technisch und organisatorisch aber eng kooperierende Tochter- und Beteiligungsgesellschaften ausgliederte.

So wurden die elektro- und bautechnischen Aktivitäten der Bahn-Abteilung

von Siemens & Halske ausgelagert und unter dem Dach der 1921 gegründeten Siemens-Bauunion (SBU) vereinigt. Das Tochterunternehmen behielt sein ursprüngliches Arbeitsgebiet – Planung sowie Bau und Betrieb von Untergrundbahnen – als zentralen Aufgabenbereich bei. Darüber hinaus errichtete die SBU im Verlauf der 1920er Jahre zahlreiche Wasserkraftanlagen. Die Kraftwerke wurden in der Regel mit den Siemens-Schuckertwerken projektiert und, wie im Fall des irischen Wasserkraftwerks Ardnacrusha, zum Teil auch gemeinsam realisiert. Im Bereich der Medizintechnik – ein Geschäftsfeld, auf dem Siemens bereits seit den Anfängen aktiv war – übernahm Siemens & Halske 1925 die auf elektromedizinische Geräte spezialisierte Erlanger Aktiengesellschaft Reiniger, Gebbert & Schall (RGS) samt

Tochtergesellschaften. Für den Vertrieb der Erzeugnisse gründete man ein eigenes Unternehmen, die Siemens-Reiniger-Veifa Gesellschaft für medizinische Technik (SRV). Diese wurde zusammen mit der Firma RGS und deren Tochtergesellschaften 1932 in die Siemens-Reiniger-Werke (SRW) überführt, die zahlreiche diagnostische und therapeutische Geräte – vor allem auf dem Gebiet der Röntgentechnik – für den internationalen Markt produzierten.

Nach dem Grundsatz »Nur die Elektrotechnik, aber die ganze Elektrotechnik« achteten die Verantwortlichen bei Neugründungen konsequent darauf, dass

**Messestand der
Siemens-Reiniger-Veifa, 1927**

Auf der »Dental« präsentierte die
Siemens-Reiniger-Veifa Gesellschaft für
medizinische Technik elektrodentale
Röntgenapparate, Röntgenröhren und
Tantalinstrumente.

**Präsentation anlässlich der
Weltkraftkonferenz, 1930**

Gut ein Jahrzehnt nach Ende des Ersten
Weltkriegs fand in Berlin die Zweite
Weltkraftkonferenz (heute World Energy
Council) statt. Vorsitzender dieses »Völker-
bundes der Technik« war Carl Köttgen,
der damalige Vorstandsvorsitzende der
Siemens-Schuckertwerke.

deren Geschäftsaktivitäten in direkter
Beziehung zu den traditionellen Kern-
gebieten des Hauses standen. Die
Tatsache, dass der Siemens-Konzern
in allen Sparten der Elektroindustrie
aktiv war und bewusst davon absah, an
branchenfremde Märkte vorzudringen,
trug während Inflation und Weltwirt-
schaftskrise zweifellos dazu bei, dass
das Unternehmen in weit geringerem
Ausmaß als seine Konkurrenten durch
äußere Krisen erschüttert wurde. Vor

der Generalversammlung von Siemens &
Halske im März 1927 begründete Carl
Friedrich von Siemens diese strategische
Entscheidung wie folgt: »Wir glauben,
daß das Gesamtgebiet der Elektrotech-
nik, dessen Zweige in ihrer Mehrzahl
in unserem Haus ihren Ausgangspunkt
genommen haben, ein so umfangrei-
ches und entwicklungsfähiges ist, daß
die Leitung mehr als genug zu tun
hat, um es zu meistern und weiterzu-
entwickeln.«

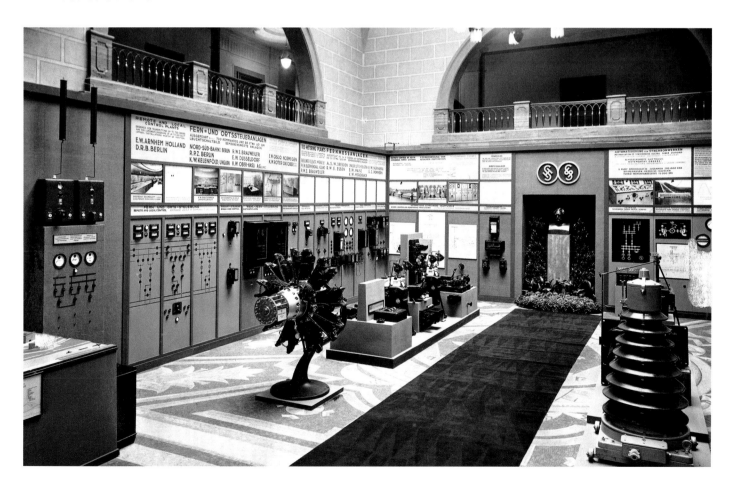

Ausbau der internationalen Geschäftsaktivitäten

*»So habe ich für die Gründung eines
Weltgeschäftes à la Fugger von Jugend an geschwärmt«*

In einem Brief an seinen jüngeren Bruder Carl bekannte Werner von Siemens Ende 1887, dass er seit seiner Jugend »für die Gründung eines Weltgeschäftes à la Fugger« geschwärmt habe. Dieser Vision folgend, schuf er gemeinsam mit seinen Brüdern Wilhelm und Carl sowie seinem Geschäftspartner Johann Georg Halske die Voraussetzungen dafür, dass sich die Berliner Telegraphen-Bauanstalt von Siemens & Halske zu einem internationalen Großunternehmen entwickeln konnte. Nur fünf Jahre nachdem er den zitierten Brief verfasst hatte, erlag der 76-jährige Unternehmensgründer in Berlin den Folgen einer Lungenentzündung. Damals beschäftigte Siemens weltweit 6500 Arbeiter und Angestellte; in Russland, England und Österreich

verfügte man über eigene Niederlassungen und Produktionsbetriebe.

Aufbau eines Vertriebssystems

In den ersten Jahrzehnten nach Unternehmensgründung bestand für Siemens & Halske wenig Anlass, ein eigenes Vertriebssystem aufzubauen. Die Haupterzeugnisse wurden von Behörden und industriellen Großkunden nachgefragt, deren Repräsentanten zumeist in direktem Kontakt mit dem Unternehmen standen. Dies änderte sich erst mit Beginn des Starkstromgeschäfts, als der traditionelle Kundenkreis um mittlere und kleinere Gewerbe- beziehungsweise Handwerksbetriebe und wohlhabende Privathaushalte erweitert wurde. Deren

jeweils unterschiedliche Interessen und Bedürfnisse erforderten eine individuelle Bearbeitung der einzelnen Aufträge. Schließlich wurden der Bau und die elektrische Ausrüstung von Kraftwerken, Bahnen, Industrieanlagen und ähnlichen Projekten wesentlich durch Größe und Art der Ausführung sowie durch die spezifischen Rahmenbedingungen vor Ort definiert. Entsprechend stieg die Zahl der Siemens-Mitarbeiter, die als Zeichner, Techniker, »Kalkulanten« und Ingenieure an der Projektierung, Kalkulation und Realisierung der Starkstromanlagen beteiligt waren. 1890 wurden die Vertriebsmitarbeiter in der neu gegründeten »Abteilung für äusseren Verkehr« zusammengefasst. Zu Beginn des 20. Jahrhunderts übernahm die zunächst im Verantwortungsbereich des Charlottenburger Werkes angesiedelte Verkehrsabteilung den Vertrieb für alle in Berlin ansässigen Arbeitsgebiete.

Darüber hinaus hatte Siemens & Halske bereits in den 1870er Jahren begonnen, beim Vertrieb einzelner starkstromtechnischer Produktgruppen mit selbstständigen Vertretern zusammenzuarbeiten. So kooperierte man in Belgien, den Niederlanden, Italien, der Schweiz und Skandinavien mit Einzelpersonen oder spezialisierten Ingenieur-

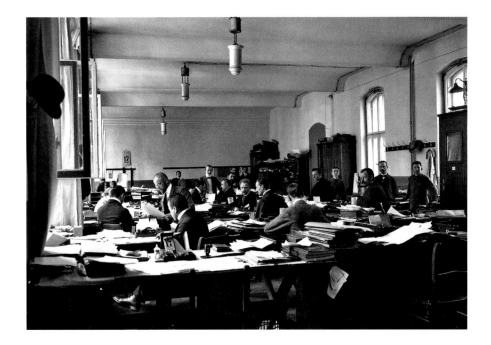

Verwaltungsangestellte, 1905
Mit dem Aufbau einer eigenen Vertriebsorganisation stieg auch der Anteil der kaufmännischen und technischen Angestellten des Elektrokonzerns.

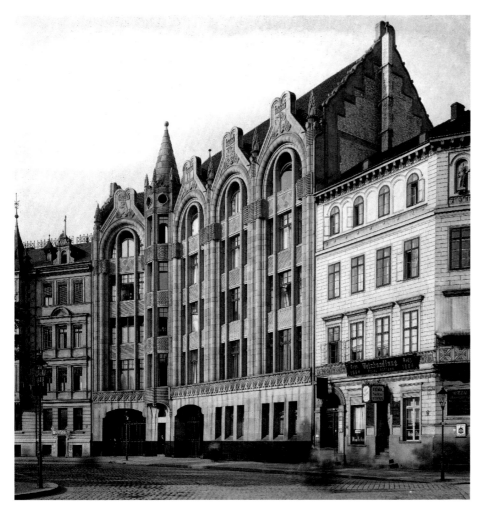

Verwaltungsgebäude von Siemens & Halske in Berlin, um 1903

Anfang des 20. Jahrhunderts wurden Fertigung und Vertrieb räumlich getrennt, ab 1901 war die Verwaltung von Siemens & Halske am Askanischen Platz ansässig. Das Gebäude diente der Firma als innerstädtische Repräsentanz.

büros, die sich verpflichteten, in einem jeweils vertraglich festgelegten Gebiet ausschließlich Siemens-Erzeugnisse zu verkaufen. Die Ware mussten die Geschäftspartner auf eigene Rechnung erwerben. Nicht selten fehlte den Vertretern jedoch sowohl das nötige Kapital als auch das technische Know-how, um die Kunden qualifiziert beraten und betreuen zu können. Die Beschwerden häuften sich – und Siemens & Halske lief Gefahr, den guten Ruf des Unternehmens zu verspielen. Als Konsequenz entschied die Unternehmensleitung um 1885, die selbstständigen Vertreter schrittweise durch firmeneigene Zweigniederlassungen und sogenannte Technische Büros zu ersetzen. Diese mit fachkundigen Ingenieuren besetzten Geschäftsstellen des Außenvertriebs waren angewiesen, die Absatzmöglichkeiten vor Ort genau zu beobachten

und die Rahmenbedingungen eines Auftrags so weit zu klären, dass die einzelnen Projekte ohne Zeitverlust und Rückfragen in der Berliner Verkehrsabteilung bearbeitet werden konnten. Bis Jahresbeginn 1903 etablierte Siemens & Halske über 40 Technische Büros; die meisten davon in Deutschland und in Europa. Nach Gründung der Siemens-Schuckertwerke wurden diese mit den entsprechenden Geschäftsstellen der EAG vorm. Schuckert & Co. zusammengeführt.

Organisation des Überseegeschäfts

Im Verlauf der 1890er Jahre erhielt Siemens & Halske erste Bestellungen für die technische Ausrüstung von Kraftwerken in Übersee. So wurde das Unternehmen 1894 beauftragt, das erste öffentliche Elektrizitätswerk Südafrikas zu errichten. Mit dem Ziel, das Starkstrom-

geschäft mit Übersee zu intensivieren, gründete man 1898 in Hamburg ein Technisches Büro für Export. In seiner Funktion als koordinierende Vermittlungsstelle schloss das Büro für zahlreiche asiatische, mittel- und südamerikanische Länder Vertretungsverträge mit vor Ort tätigen Exporthandelshäusern. Es zeigte sich jedoch, dass auch in Übersee viele der freien Vertretungen weder den technischen Herausforderungen noch den finanziellen Risiken des Starkstromgeschäfts gewachsen waren. Daher ging Siemens auch hier dazu über, eigene Niederlassungen einzurichten; infolgedessen stieg die Zahl der Auslandsvertretungen sprunghaft an. Da die englischen Tochtergesellschaften ebenfalls eigene Filialen in Übersee unterhielten, konkurrierten die Leiter der jeweiligen Siemens-Büros vor Ort zum Teil um dieselben Aufträge.

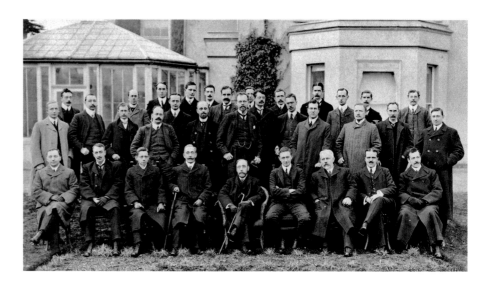

Auf Anregung der englischen und deutschen Siemens-Vertreter wurde 1908 eine zentrale Überseeorganisation für Siemens & Halske, die Siemens-Schuckertwerke, Siemens Brothers & Co. und die Siemens Brothers Dynamo Works ins Leben gerufen. In diesem Zusammenhang verständigten sich die vier Siemens-Gesellschaften, künftig gemeinsame Vertretungen in Übersee zu unterhalten: Die Technischen Büros und Niederlassungen wurden direkt der neu gegründeten Centralverwaltung Übersee (CVU) unter Leitung Carl Friedrich von Siemens', dem dritten und jüngsten Sohn des Firmengründers, unterstellt. Auch die in Berlin und London ansässigen Exportabteilungen für das Stark- und Schwachstromgeschäft, die in laufendem Kontakt sowohl mit ihren Kollegen in Übersee als auch den Mitarbeitern der nach wie vor für Siemens tätigen Exporthäuser standen, gehörten fortan zum Verantwortungsbereich der CVU. Aus Gründen der einheitlichen Bearbeitung wurden die überseeischen Märkte in zwei Ländergruppen gegliedert: Für Süd- und Zentralamerika, Mexiko, die Karibik und die Philippinen

sowie China und Japan (Gruppe I) waren die Berliner Stammgesellschaften zuständig. Die Länder des südasiatischen Raumes, Indien, Australien, Kanada und Südafrika, in denen England starken wirtschaftlichen Einfluss ausübte, wurden in der Gruppe II zusammengefasst, für die die Exportabteilungen in London verantwortlich zeichneten. Bis 1914

entwickelte sich das Überseegeschäft ausgesprochen positiv. Unter anderem dank eines Großauftrags der Chile Exploration Company stieg der Umsatz um rund 170 Prozent.

Zu den Aufgabenschwerpunkten der einzelnen Auslandsniederlassungen zählte die Marktbeobachtung und Konkurrenzanalyse sowie die Auftrags-

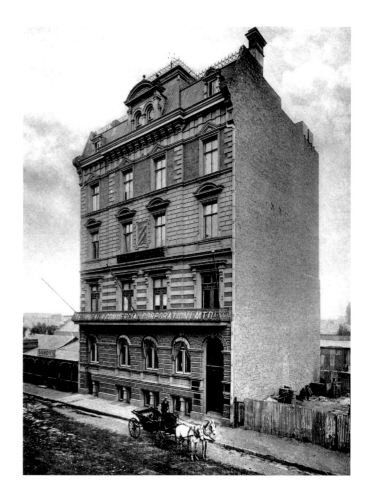

Silesia Building in Johannesburg, 1898
1860 erhielt Siemens & Halske den ersten Auftrag aus Südafrika; 35 Jahre später gründete man die erste Niederlassung im Land. Ab 1898 firmierte das in Johannesburg ansässige Unternehmen unter der Bezeichnung »Siemens Limited«.

**Manager der Siemens Brothers
Dynamo Works, 1907**

1906 fasste die englische Tochtergesell-
schaft ihr starkstromtechnisches Geschäft
in einem eigenen Unternehmen zusammen.
Erster Managing Director der Siemens
Brothers Dynamo Works war Carl Friedrich
von Siemens (2. Reihe, 6. v. l.).

akquise und Kundenbetreuung. Wäh-
rend größere Geschäftsstellen Standard-
aufträge häufig eigenständig abwickelten,
wurden große Infrastrukturprojekte
stets in enger Abstimmung mit der Ber-
liner CVU projektiert und ausgeführt.
Nach Eintreffen der Waren in Übersee
wurden die Anlagen an den jeweiligen
Bestimmungsort ausgeliefert und vor
Ort von Siemens-Mitarbeitern montiert.
Da aufgrund der großen Entfernung
zu den europäischen Produktionsstand-
orten zum Teil mit erheblichen Trans-
port- und Lieferzeiten gerechnet werden
musste, unterhielten die überseeischen
Gesellschaften in der Regel ausgedehnte
Lager sowie eigene Verkaufsbüros und
Reparaturwerkstätten.

Bei Ausbruch des Ersten Weltkriegs
bestanden in England, Russland, Öster-
reich-Ungarn, Frankreich und Spanien
insgesamt zehn selbstständige Gesell-
schaften, die im Land eigene Fabriken
unterhielten. Darüber hinaus war der
Siemens-Konzern in 49 Ländern mit
insgesamt 168 Vertretungen, Zweignie-
derlassungen und Technischen Büros
vertreten. Aller Internationalität zum
Trotz war Berlin nach wie vor unumstrit-
tener Mittelpunkt der Siemens-Welt.

Überleben in schwierigen Zeiten

Der Erste Weltkrieg hatte einschnei-
dende Auswirkungen auf das Elektro-
unternehmen: Die Verbindung und der
Warenverkehr mit den ausländischen
Niederlassungen wurden unterbrochen;
die meisten von ihnen wurden enteignet
oder zumindest unter Sequester gestellt.

In den Ländern, die politisch neutral
blieben, versuchte man, den Geschäfts-
betrieb zunächst mithilfe der Lager-
bestände, später durch Zukauf und Ver-
trieb fremder Erzeugnisse am Leben zu
erhalten. Darüber hinaus wurden die
firmeneigenen Reparaturwerkstätten in
provisorische Produktionsbetriebe um-
gewandelt. In England übernahm die
Regierung 1914 die finanzielle Kontrolle
über Siemens Brothers Dynamo Works
und Siemens Brothers & Co. Wenige
Jahre später mussten die im Besitz von
Siemens & Halske, Berlin, befindlichen
Aktien auf Veranlassung der Regierung
dem Public Trustee ausgehändigt wer-
den, der sie wiederum an eine englische
Finanzgruppe veräußerte – unter der
Bedingung, dass die Kontrolle beider
Unternehmen künftig in den Händen

Ladengeschäft in Harbin, um 1912

1910 intensivierte Siemens die Bearbeitung
des chinesischen Elektromarkts; ein Jahr
später eröffnete man in Harbin eine Filiale
samt Ladenlokal. In der Hauptstadt der
nördlichen Mandschurei war der Einfluss
Russlands deutlich spürbar; entsprechend
wurden die Siemens-Produkte sowohl auf
Russisch als auch auf Chinesisch beworben.

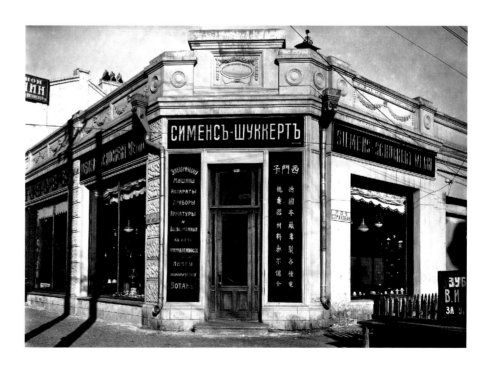

Verhandlungspartner Baron Toransuke Furukawa und Hermann Kessler, 1921

Im Sommer 1921 gingen Siemens und der japanischen Furukawa-Konzern einen Kooperationsvertrag ein, der schließlich zur Gründung eines Joint Ventures führte. Die Fusi Denki Seizo nahm 1923 in Tokio den Betrieb auf.

englischer Staatsbürger liegen müsse. Auch in Russland, Frankreich, Belgien und Italien gingen beträchtliche Vermögenswerte verloren. Insgesamt büßte der Siemens-Konzern knapp 40 Prozent seiner Substanz ein.

Rückkehr an den Weltmarkt

Obwohl Siemens infolge des Ersten Weltkriegs fast alle Auslandsniederlassungen und Beteiligungen verloren hatte, setzte Carl Friedrich von Siemens – seit 1919 Aufsichtsratsvorsitzender von Siemens & Halske und den Siemens-Schuckertwerken – alles daran, den Wiederaufbau des Elektrokonzerns am Weltmarkt auszurichten. Diese Entscheidung basierte

auf der Überzeugung, dass das Potenzial des Heimatmarkts keineswegs ausreichte und die Konkurrenzfähigkeit des Hauses langfristig nur im internationalen Wettbewerb gesichert werden konnte.

In der unmittelbaren Nachkriegszeit lag die Rückkehr an die internationalen Märkte jedoch in weiter Ferne: Im Ausland bestanden erhebliche Vorbehalte

gegenüber deutschen Waren. Gleichzeitig musste sich Siemens gegen eine während der Kriegsjahre entstandene oder erstarkte ausländische Konkurrenz behaupten. Vor allem US-amerikanische Elektrounternehmen drängten mit Vehemenz an Absatzmärkte, an denen Siemens und die AEG traditionell stark vertreten waren. Zusätzlich wurde das Exportgeschäft durch die im Versailler Vertrag vom Juni 1919 begründeten Handelsbeschränkungen erschwert. Auch machten sich die Probleme bei der Finanzierung von Auslandsgeschäften sowie der Verlust der Technologiekompetenz negativ bemerkbar. Um den Anschluss an die internationale Entwicklung auf dem Gebiet der Energietechnik

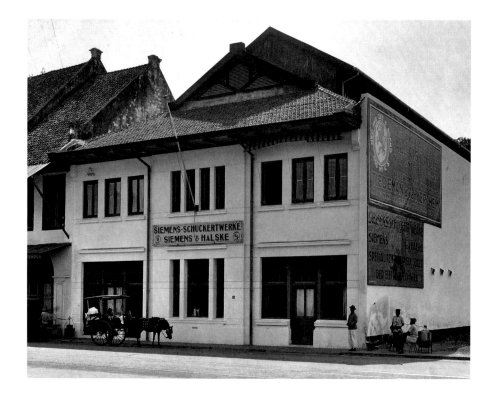

Siemens-Geschäftsstelle in Batavia, 1921
Anfang der 1920er Jahre war Siemens mit drei Standorten in Indonesien vertreten: Der Hauptsitz des Elektrokonzerns befand sich in Bandoeng (Bandung), darüber hinaus unterhielt man in Soerabaja (Surabaya) und Batavia (Jakarta) sogenannte Unterbüros.

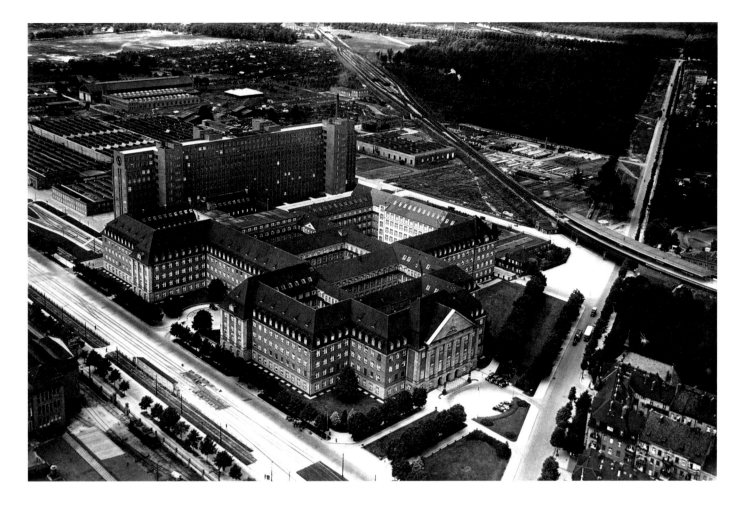

nicht zu verlieren, nahm die Siemens-Führung die aus der Vorkriegszeit stammenden Kontakte zur Westinghouse Electric Corporation wieder auf. Die Erneuerung der Geschäftsbeziehungen mündete 1924 in einen Vertrag über den regelmäßigen Austausch von Patenten und Know-how. Parallel war man bestrebt, alte und neue Exportmärkte durch Joint Ventures mit ausländischen Partnerunternehmen zu erschließen.

Nach dem Ersten Weltkrieg war die Position des Siemens-Konzerns vor allem im ostasiatischen Raum bedroht; auch hier drängten US-amerikanische Wettbewerber und von den jeweiligen Regierungen geförderte einheimische Anbieter an den Markt. Vor diesem Hintergrund ging Siemens Anfang der 1920er Jahre eine Kooperation mit dem japanischen Furukawa-Konzern ein, zu dem man bereits seit Jahrzehnten geschäftliche Beziehungen unterhielt. Ursprünglich ein reiner Minenkonzern,

hatte das Unternehmen mittlerweile in andere Branchen diversifiziert. 1923 ließen Siemens und Furukawa die Fusi Denki Seizo K. K. (kurz Fusi) offiziell als Gemeinschaftsgründung eintragen. Die Entwicklung dieser Gesellschaft, auf die Siemens den überwiegenden Teil seiner Geschäftsaktivitäten in Japan übertrug, verlief nach anfänglichen Schwierigkeiten sehr positiv.

Wiederaufbau der Auslandsorganisation

Die skizzierten Maßnahmen wurden vom (Wieder-)Aufbau der Auslandsniederlassungen begleitet, die man in Übersee vermehrt als eigenständige Landesgesellschaften – meist in Form von Aktiengesellschaften lokalen Rechts – gründete oder in solche umwandelte. So wurde die chinesische Niederlassung, bis dato eine Filiale der Siemens-Schuckertwerke mit Sitz in Berlin,

Hauptverwaltung der Siemens-Schuckertwerke, 1930

Der Gebäudekomplex vorn im Bild wurde in mehreren Abschnitten ab 1910 errichtet. Er beherbergte die Unternehmensleitung sowie die projektierenden und kaufmännischen Abteilungen der Starkstromgesellschaft. Nach den Erweiterungen der 1920er Jahre fanden hier bis zu 4000 Mitarbeiter Platz.

Siemenshaus in Buenos Aires, 1931

Die erste Siemens-Niederlassung in
Argentinien wurde 1908 eröffnet.
Ab 1931 war die Compañía Platense de
Electricidad Siemens-Schuckert S. A.
in dem von Hans Hertlein errichteten
Siemenshaus in der Avenida de Mayo
ansässig.

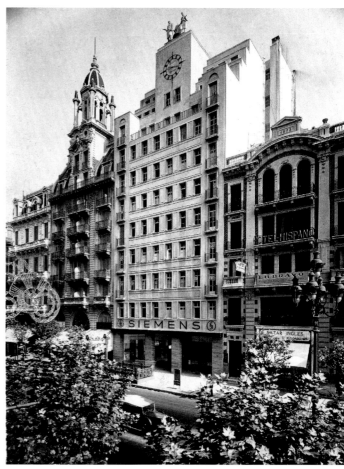

Ladenlokal in Buenos Aires, 1931

Die argentinische Siemens-Gesellschaft
unterhielt landesweit mehrere »Verkaufs-
büros«. Hier konnten Zwischenhändler und
Endverbraucher unter anderem Motoren,
Ventilatoren, Installationsmaterial sowie
Lampen und Leuchten erwerben.

1921 in eine deutsch-chinesische Gesell-
schaft chinesischen Rechts mit Sitz in
Shanghai überführt. An dem Stamm-
kapital der Siemens China Co. war ein
chinesisches Konsortium mit 30 Prozent
beteiligt. Etwa zeitgleich entstanden
auch in Argentinien, Brasilien, Chile,
Mexiko und Südafrika selbstständige
Gesellschaften nach dem jeweiligen
Landesrecht. Im weiteren Verlauf der
1920er Jahre wurden im europäischen
Raum zahlreiche Auslandsgesellschaften
gegründet. Die Unternehmen, die alle-
samt entweder den Namen »Siemens«
oder »Siemens-Schuckert« in ihrer Fir-
menbezeichnung führten, vertraten vor
Ort sowohl die Interessen des energie-
als auch des nachrichtentechnischen
Geschäfts.

Innerhalb der einzelnen Auslands-
gesellschaften existierte zusätzlich zum
Hauptbüro, das jeweils in der Landes-
hauptstadt ansässig war, oftmals eine
Reihe von Unterbüros. Sowohl die

Hauptbüros als auch die größeren
Unterbüros standen in direktem Kontakt
mit den Berliner Vertriebsabteilungen.
Für die Verwaltung und »wirtschaft-
liche Überwachung« der überseeischen
Tochtergesellschaften einschließlich
der Geschäftsstellen in der Türkei und
der freien Handelsvertretungen war die
Abteilung Übersee zuständig, eine von
insgesamt fünf Vertriebsabteilungen der
Siemens-Schuckertwerke. Die Verant-
wortung für alle grundsätzlichen Fragen
bis hin zur Entsendung und Betreuung
der nach Übersee delegierten Mitarbei-
ter lag in den Händen der Centralverwal-
tung Übersee, die wiederum mit den
relevanten Fachabteilungen des Hauses
kooperierte. Die Bearbeitung einge-
hender Anfragen und Aufträge übernah-
men – nach Ländergruppen gegliedert –
insgesamt acht technische Büros, wäh-
rend das kaufmännische Büro in erster
Linie für Finanzthemen und die Buch-
haltung zuständig war.

Installationsabteilung der Siemens China Co., Anfang der 1930er Jahre

In der Regel lag die Leitung einzelner Fachabteilungen in den Händen europäischer Mitarbeiter. Auf den nachfolgenden Hierarchieebenen waren sowohl Europäer als auch Chinesen beschäftigt.

Die skizzierte Form des Auslandsgeschäfts brachte Vor- und Nachteile mit sich: So war auf der einen Seite die Preisflexibilität der Überseevertretungen aufgrund eines komplexes Verrechnungssystems vergleichsweise gering; immer wieder klagten die Niederlassungen über zu hohe Lieferpreise aus Deutschland. Außerdem setzten die Siemens-Schuckertwerke im Unterschied zu den US-amerikanischen und nationalen Wettbewerbern nicht auf eine angepasste Technologie. Stattdessen legte man großen Wert darauf, dass keine »Exportfabrikate minderer Ausführung« ausgeliefert wurden. Auch stellte sich die Berliner Hauptverwaltung strikt gegen Dumping-Preise.

Aufgrund dieser Haltung ging vor allem in den Jahren der Weltwirtschaftskrise mancher Auftrag in Übersee verloren. Darüber hinaus unterlag Siemens vor allem dann der US-amerikanischen Konkurrenz, wenn die potenziellen Auftraggeber besonderen Wert auf kurze Lieferzeiten legten. Auf der anderen Seite war das deutsche Elektrounternehmen dank seines weitverzweigten Niederlassungsnetzes in Sachen technische Beratung und Kundendienst eindeutig im Vorteil. Die den meisten Filialen angegliederten Werkstätten erledigten Reparaturen meist umgehend. Spezialanfertigungen und Sonderwünsche konnten wegen der weniger standardisierten Fertigung leichter umgesetzt werden. Auch die

Tatsache, dass man mit der Siemens-Bauunion über ein eigenes Hoch- und Tiefbauunternehmen verfügte, erleichterte wesentlich den Abschluss komplexer Infrastrukturprojekte. Als Beispiel sei der Bau des Wasserkraftwerks Ardnacrusha in Irland angeführt, mit dem Siemens Ende der 1920er Jahre seine internationale Wettbewerbsfähigkeit eindrucksvoll unter Beweis stellte.

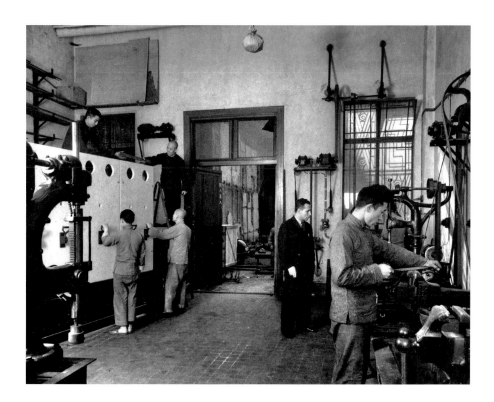

Werkstatt, Anfang der 1930er Jahre

Wie die meisten Überseegesellschaften unterhielt auch die Siemens China Co. in Shanghai eine eigene Werkstatt. Diese war der Starkstromabteilung des für Ost-, Mittel- und Südchina zuständigen Hauptbüros angegliedert.

Produktionsprogramm und Produktionsstandorte

*»Nur in enger Verbindung mit der Fabrikation […]
wird die Erfindungstätigkeit nützlich und sicher erfolgreich.«*

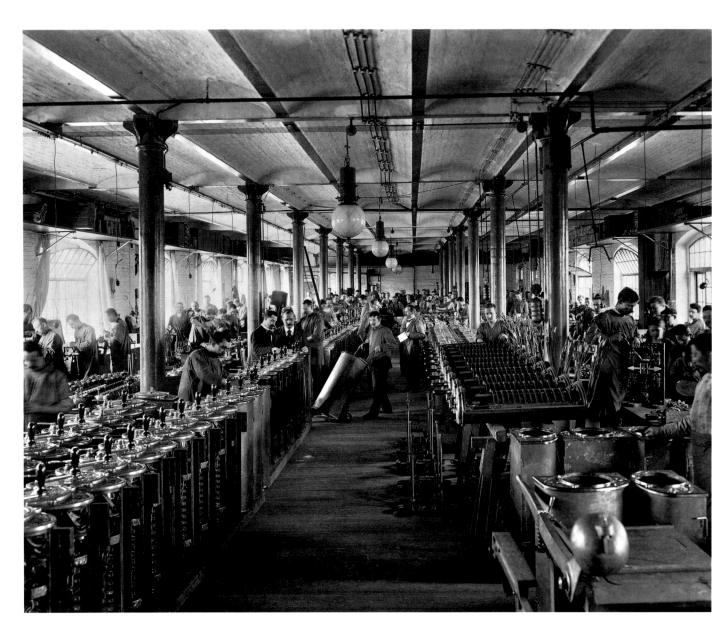

Werkstatt für Fahrschalterbau, um 1900
Ursprünglich in der Berliner Markgrafen-
straße beheimatet, wurde die Produktion
von Fahrschaltern zur Steuerung elektri-
scher Bahnen vermutlich um die Jahr-
hundertwende in das Charlottenburger
Werk verlegt.

Mit Entwicklung des Zeigertelegrafen legte Werner von Siemens Mitte des 19. Jahrhunderts den Grundstein für die heutige Siemens AG. Für die Produktion des Apparats gründete er mit dem Feinmechaniker Johann Georg Halske ein eigenes Unternehmen. Damit handelte der Elektropionier getreu seiner Überzeugung, dass der Erfolg einer »Erfindungstätigkeit« stets aus der engen Verbindung von Forschung und Fabrikation resultiere – wie er Anfang 1886 an einen Kollegen schrieb.

Über Jahrzehnte lag das Kerngeschäft von Siemens & Halske im Telegrafenbau; der Bereich erwirtschaftete einen Großteil des Umsatzes. Darüber hinaus produzierte man in der Berliner Markgrafenstraße elektrische Messinstrumente, ab den 1870er Jahren zunehmend ergänzt um elektrische Ausrüstungen für das Eisenbahnsicherungswesen und Telefone. Zunächst war die Herstellung dieser nachrichtentechnischen Erzeugnisse handwerklich organisiert. Erst 1863 wurde für die nunmehr normierte Serienfertigung von Einzelteilen eine Dampfmaschine angeschafft. Fünf Jahre

später setzte im Zuge der Modernisierung des Produktionsprozesses und der Einführung der Massenfertigung eine Phase der »sprunghaften Mechanisierung« ein, die bis 1873 andauerte und in deren Verlauf Siemens & Halske den Übergang vom Handwerksbetrieb zur Fabrik vollzog.

1866 entdeckte Werner von Siemens das dynamoelektrische Prinzip, mit dem er der Idee, die Elektrizität für die Energieversorgung zu nutzen, zum Durchbruch verhalf. Maßgeblich beeinflusst von Siemens-Innovationen, vollzog sich auf dem Gebiet der Erzeugung und Übertragung elektrischer Energie ab den 1880er Jahren eine äußerst dynamische

Entwicklung, die das Produktionsprogramm der gesamten Branche nachhaltig veränderte: Während Dynamomaschinen um 1875 lediglich eine untergeordnete Rolle gespielt hatten, wurde das Geschäft mit elektrotechnischen Erzeugnisse nur 15 Jahre später von der Starkstromtechnik dominiert.

Dezentralisierung und Spezialisierung

Als Konsequenz kam es zu einer räumlichen Dezentralisierung und Spezialisierung der Fertigung von Siemens & Halske: Ab 1883 zog die Kabelproduktion – seit 1876 ebenfalls in der Mark-

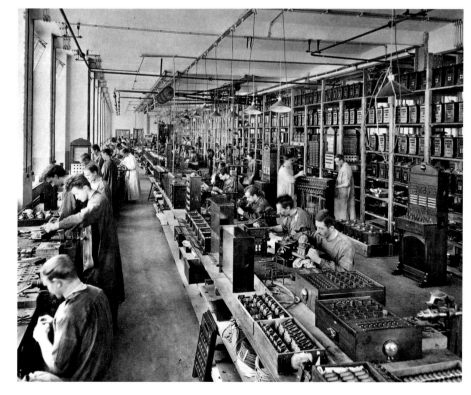

Montage von Klappenschränken, 1905
In dem mehrere Innenhöfe umfassenden Gebäudekomplex des Berliner Wernerwerks waren vor allem die Vorfertigung und Montage fernmelde- und messtechnischer Erzeugnisse untergebracht.

Hof des Kabelwerks Woolwich, um 1890
Um unabhängig von Qualität und Preisen der englischen Kabelzulieferer agieren zu können, eröffnete Siemens, Halske & Co. 1863 eine eigene Kabelfabrik in Woolwich bei London.

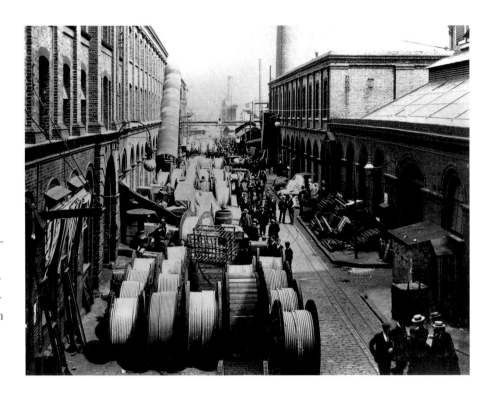

grafenstraße ansässig – nach Charlottenburg um. Schrittweise wurden auch die Entwicklung und Herstellung von Dynamomaschinen, die Bogenlampenfabrikation sowie die Produktion aller sonstigen starkstromtechnischen Erzeugnisse in das sogenannte Charlottenburger Werk verlagert. Nach 1890 konzentrierte sich die Fertigung im fortan als »Berliner Werk« bezeichneten Stammwerk auf schwachstromtechnische Produkte wie Telegrafen, Telefone, Feuermelder, Signalanlagen oder Messinstrumente. Darüber hinaus beherbergten die Gebäude in der Markgrafenstraße die Bahnabteilung sowie Teile der neuen Sparte Elektrochemie. 1895 beschäftigte das Berliner Werk rund 1250 Mitarbeiter, im Charlottenburger Werk waren etwa 2700 Personen tätig.

Mit dem Ziel, die weitere Expansion am Traditionsstandort Berlin abzusichern, erwarb Siemens & Halske Ende des 19. Jahrhunderts ein nahezu unbesiedeltes Gelände nordwestlich von

Berlin. Im Sommer 1899 nahm das nunmehr eigenständige Kabelwerk Westend an den sogenannten Nonnenwiesen den Betrieb auf; die im Charlottenburger Werk freigewordenen Flächen wurden dringend für die Ausweitung anderer Fertigungsbereiche benötigt. 1905 verließ auch das Berliner Werk die Innenstadt und zog als »Wernerwerk« in die spätere Siemensstadt um. Damit wurde der traditionsreiche Standort Markgrafenstraße endgültig aufgegeben.

Erste Produktionsstandorte außerhalb Berlins

Gemäß der Vision Werner von Siemens' von einem »Weltgeschäft à la Fugger« produzierte Siemens früh auch im europäischen Ausland: Den Anfang machte das Kabelwerk der englischen Niederlassung Siemens, Halske & Co. (ab 1865 Siemens Brothers), das im Londoner Stadtteil Woolwich errichtet wurde. Die Fabrik, die über Jahrzehnte vor allem Telegrafenkabel herstellte, ging im Spätsommer 1863 in Betrieb. Woolwich lieferte unter anderem das gesamte Leitungsmaterial für die rund 10.000 Kilo-

meter lange Indo-Europäische Telegrafenlinie sowie ein über 3000 Kilometer langes Transatlantikkabel, das Siemens 1874/75 zwischen Europa und den USA verlegte. Angesichts der Erfolge im Seekabelgeschäft wurde der Standort kontinuierlich ausgebaut und das Produktionsprogramm um Telefon- und Starkstromkabel erweitert. Zu Beginn des Ersten Weltkriegs umfasste das englische Kabelwerk eine Nutzfläche von 160.000 Quadratmetern – und war damit der größte Produktionsstandort des Siemens-Konzerns.

Ab 1882 unterhielt auch die russische Niederlassung von Siemens & Halske in St. Petersburg ein eigenes Kabelwerk. Der Aufbau der landesweit ersten Kabelproduktion wurde vom russischen Staat unterstützt, damit dieser im Kriegsfall unabhängig von Importen wäre. Etwa zur gleichen Zeit erwarb das Unternehmen auf der Wasilewski-Insel in St. Petersburg ein zweites Fabrikgelände und begann dort mit der Herstellung von Dynamomaschinen und Elektromotoren. Mit Blick auf die wachsende Bedeutung des russischen Starkstromgeschäfts wurde das sogenannte Apparatewerk Mitte der

Ankerwickelei, 1898

Während der 1890er Jahre war das Charlottenburger Werk der wichtigste Produktionsstandort des Konzerns. In der von Zeitgenossen als »Pflegestätte des Starkstroms« bezeichneten Fabrik wurden vor allem Generatoren und Motoren hergestellt.

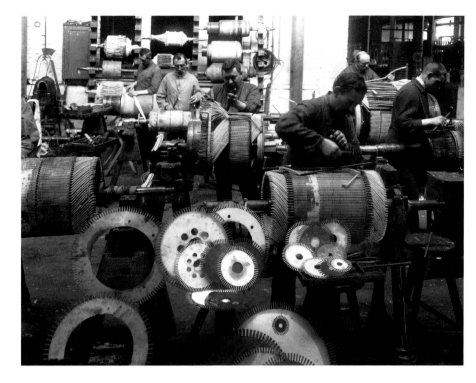

1890er Jahre erweitert; parallel steigerte man die Produktionskapazitäten. Als die russische Niederlassung 1898 unter der Bezeichnung »Russische Elektrotechnische Werke Siemens & Halske AG« in eine Aktiengesellschaft umgewandelt wurde, beschäftigten beide Fabriken zusammen rund 1000 Mitarbeiter.

Zusätzlich zu England und Russland gewann Österreich als Produktionsstandort kontinuierlich an Bedeutung: Bereits 1879 hatte Siemens & Halske in Wien eine Niederlassung für den Handel mit Südosteuropa gegründet. Nur vier Jahre später ging in der Apostelgasse eine eigene Fertigung für Eisenbahnsicherungsanlagen mit knapp 50 Mitarbeitern in Betrieb. Rasch wurden nicht nur die Räumlichkeiten, sondern auch das Produktionsprogramm des Wiener Werkes nahezu jährlich erweitert. Schließlich erwiesen sich die Fracht- und Zollspesen für die in Berlin gefertigten Siemens-Produkte immer stärker als Kostennachteil gegenüber der einheimischen Konkurrenz. 1890 wurde auf

einem Areal im Wiener Stadtteil Erdberg ein eigenes Kabelwerk gegründet. Wenige Jahre später erfolgte dessen Verlegung nach Leopoldau (Floridsdorf), wo seit 2010 die Zentrale der Siemens AG Österreich ansässig ist. Hier etablierte man um 1900 mit der Maschinenfabrik Leopoldau auch die Produktion von Dynamomaschinen. Spätestens jetzt war der Standort Wien dem Stadium einer verlängerten Werkbank des Berliner Stammhauses entwachsen. Nach Gründung der Österreichischen Siemens Schuckert Werke AG (ÖSSW) im Januar 1904 und der damit verbundenen Aufteilung der Fertigungsprogramme kon-

zentrierte sich die Produktion des Wiener Werkes von Siemens & Halske vor allem auf Erzeugnisse der Nachrichten- und Messtechnik. Bis 1929 wuchs die Nutzfläche der Fabriken in dem Dreieck Hainburgerstraße, Apostelgasse und Erdbergerstraße auf über 32.000 Quadratmeter an; damals beschäftigte das Werk über 2600 Arbeiter und Angestellte.

Starkstromtechnik aus Berlin

Bei Gründung der Siemens-Schuckertwerke im Frühjahr 1903 war das Charlottenburger Werk der wichtigste Produktionsstandort des Gesamtunternehmens.

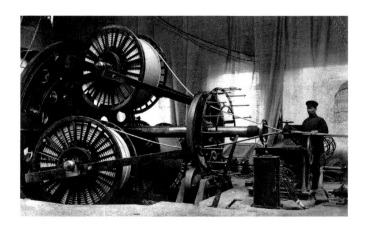

Kabelproduktion, um 1905

Das russische Kabelwerk befand sich im St. Petersburger Vorort Tschekuschi. 1906 wurde die Fabrik in die Vereinigte Kabelwerke AG eingebracht. In diesem Gemeinschaftsunternehmen von Siemens, der AEG und Felten & Guilleaume bündelten die deutschen Hersteller ihre russischen Kabelfabriken.

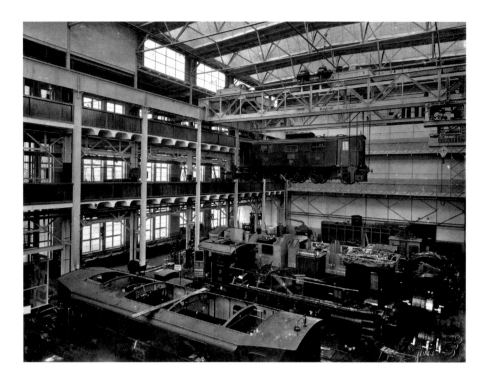

Lokomotiv-Halle, um 1913

In der Regel wurde die elektrische Ausrüstung der Lokomotiven in den jeweiligen
Lokfabriken oder in den Eisenbahnbetriebswerkstätten der Kunden vor Ort eingebaut.
Um innerhalb der eigenen Fabrikanlagen
Probelokomotiven montieren zu können,
richtete man 1912 im Dynamowerk eine
Lokomotiv-Halle ein.

Nach der Fusion mit der EAG vorm.
Schuckert & Co. verteilte sich die deutsche Starkstromfertigung auf Berlin und
Nürnberg; damit produzierte nun der
Siemens-Konzern erstmals auch im
Süden des Landes.

Nachdem man die Serienproduktion
von Generatoren und Motoren an Nürnberg abgegeben hatte, konzentrierten
sich die Mitarbeiter des Charlottenbur

ger Werkes vor allem auf die Konstruktion und Entwicklung sowie den Bau
überdimensionaler Maschinen und Anlagen. Aus Platzgründen wurde der
Großmaschinenbau zwischen 1906 und
1910 an den Standort Nonnendamm
verlagert. Das Produktionsprogramm des
neu errichteten Dynamowerks umfasste
Turbogeneratoren für Gleich- und Wechselstrom, Motoren für Umkehrwalz

straßen und Förderanlagen inklusive der
zugehörigen Steueraggregate. Darüber
hinaus fertigten die knapp 3000 Beschäftigten Antriebe und Umformer für Bahnen sowie Motoren für die unterschiedlichsten industriellen Anwendungen.
Zusätzlich fungierte das Dynamowerk
als Hauptentwicklungswerk: Ein Großteil der rechnerischen und konstruktiven
Unterlagen für das Nürnberger Werk

Generator für das Walchenseewerk, 1924

1921 bestellte die Walchenseewerk AG
München bei den Siemens-Schuckertwerken zwei Bahngeneratoren von je
10.650 kVA. Die im Berliner Dynamowerk
hergestellten Maschinen dienten der
direkten Nutzung von Wasserkraft für die
Energieversorgung der bayerischen Reichsbahnstrecken mit Wechselstrom.

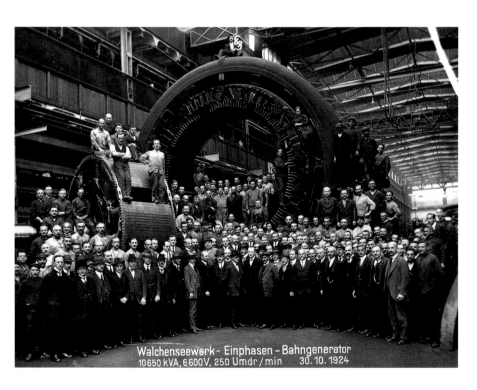

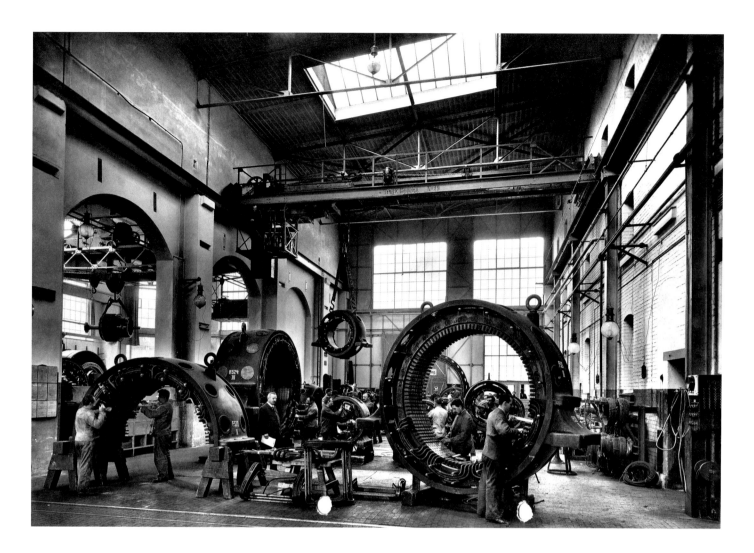

sowie für die ausländischen Fabriken wurde in Berlin erarbeitet.

Außer dem Großmaschinenbau verlagerte man nach und nach auch andere Fertigungs- und Arbeitsgebiete der Siemens-Schuckertwerke in den Nordwesten Berlins. Als Konsequenz produzierte das Charlottenburger Werk ab 1912 im Wesentlichen Schalt- und Steuergeräte beziehungsweise -anlagen. Trotzdem blieben die Raumverhältnisse so beengt, dass in Siemensstadt noch während des Ersten Weltkriegs mit dem Bau eines eigenen Schaltwerks begonnen wurde. Der Komplex an der Nonnendammallee umfasste zusätzlich zu den mehrschiffigen Flachbauten ein zehngeschossiges Gebäude. Nachdem dieses erste Fabrikhochhaus Europas im Sommer 1928 fertiggestellt war, zogen die letzten Abteilungen des Schaltapparatebaus nach Siemensstadt um – die Auf-

lösung des Charlottenburger Werkes war endgültig abgeschlossen.

Die Nürnberger Produktionsstätten

Im Süden Nürnbergs wurden ab den 1890er Jahren elektrische Gleich- und Wechselstrommaschinen, Zähler, Motoren, Transformatoren sowie Apparate und Regler hergestellt. Eine zusätzliche Besonderheit war der Scheinwerferbau. Im Frühjahr 1903 besuchte Arnold von Siemens die in Nürnberg zur Übernahme vorgesehenen EAG-Fabriken und kam zu folgendem Urteil: »Die Nürnberger Werke [besitzen] ein ausgedehntes Fabrikareal sowie eine große Anzahl nach den neuesten Anschauungen ausgeführter Gebäude. Die technischen Einrichtungen sind größtenteils vorzüglich und die Werke mit zahlreichen

Generatorenfertigung, um 1914
Nachdem die Transformatorenproduktion 1912 in die Katzwanger Straße verlagert worden war, konzentrierte sich die Belegschaft des Nürnberger Werkes auf die Serienfertigung von Generatoren und Motoren.

Montage großer Transformatoren, 1913

Ab 1912 wurden im Nürnberger Trans-
formatorenwerk der Siemens-Schuckert-
werke Großtransformatoren mit Ober-
spannungen bis 110 kV und Leistungen bis
30 MVA entwickelt und gefertigt.

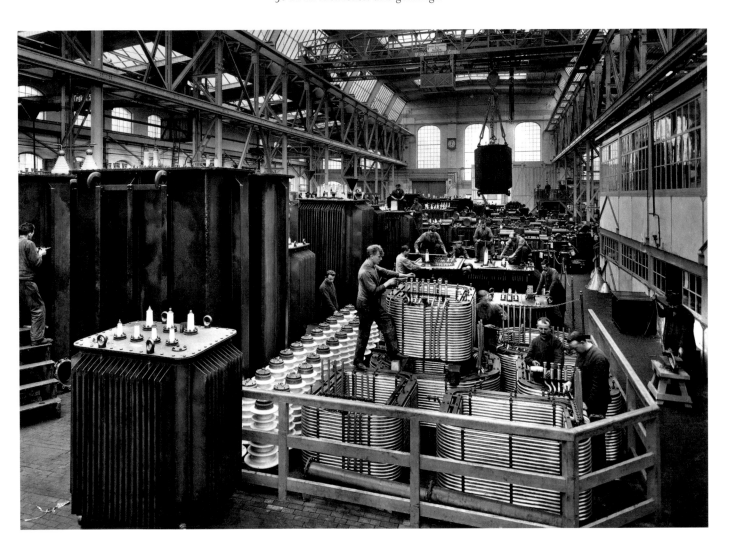

modernen Werkzeugmaschinen ausge-
rüstet.«

Nach der Fusion gab das Charlotten-
burger Werk die Produktion aller normal-
und mittelgroßen Generatoren und
Motoren an Nürnberg ab. Im Gegen-
zug übernahm Berlin die Messgeräte-
fertigung sowie weite Teile des Groß-
maschinenbaus. Die Zusammenarbeit
der hoch qualifizierten Fachkräfte

beider Elektrounternehmen bedurfte
übrigens einer gewissen Gewöhnung:
Anfangs galten die Mitarbeiter des
einstigen Konkurrenten Schuckert in
Berlin als eine Art »arme Verwandte«,
und die Berliner Kollegen waren in
Nürnberg die »Preißen«.

Wegen des wachsenden Stromver-
brauchs und der zunehmenden Aus-
dehnung der Energieversorgungsnetze

wurden Transformatoren mit immer höheren Übertragungsspannungen und größeren Leistungen benötigt, sodass die Produktionsanlagen der bestehenden Werke an ihre Kapazitätsgrenzen gerieten. Als Konsequenz wurde der Transformatorenbau in die Nähe des Nürnberger Rangierbahnhofs ausgelagert. Im Frühjahr 1912 nahmen nach knapp einjähriger Bauzeit rund 1700 Beschäftigte in der Katzwanger Straße die Arbeit auf. Obwohl die Entwicklung und Fertigung von Transformatoren infolge des Ersten Weltkriegs zeitweilig eingeschränkt war, wurden bis Ende 1919 circa 1800 Transformatoren mit einer Gesamtleistung von 5000 Megavoltampere in Auftrag genommen. In der Folgezeit erweiterte man die Fertigungs- und Prüfeinrichtungen des Transformatorenwerks – auch die Transformatoren selbst wurden beständig weiterentwickelt. Zu Beginn der 1930er Jahre reichte das Fertigungsprogramm vom Kleintransformator über Großtransformatoren mit 100 Megavoltampere bis hin zu Sonderanfertigungen für Bahn und Industrie.

Das Mülheimer Werk

Ab 1927 produzierte der Elektrokonzern auch im Ruhrgebiet: Im April des Jahres übernahmen die Siemens-Schuckertwerke von der Deutschen Maschinenbau-Aktiengesellschaft (Demag) denjenigen Teil der Thyssenschen Maschinenfabrik, in dem Dampfturbinen und Elektromaschinen gebaut worden waren. Die Fabrik wurde als »Mülheimer Werk« in die

SSW-Organisation integriert. Die Übernahme ermöglichte Siemens erstmals, komplette Dampfturbosätze anzubieten; bis dato hatte man dieses Geschäft in Kooperation mit Turbinenherstellern wie Escher Wyss, BBC, MAN oder Krupp betrieben. Nach Abschluss umfangreicher Restrukturierungs- und Erweiterungsmaßnahmen verfügte der Siemens-Konzern mit Beginn der 1930er Jahre über »eine erstklassige Fabrikationsstätte« für den Dampfturbinen- und Turbogeneratorenbau. In der Folge wurde von Mülheim aus vor allem auf dem Gebiet des Hochtemperatur-Turbinenbaus Pionierarbeit geleistet. Zu den Abnehmern der ersten, vollständig von Siemens produzierten Dampfturbinensätze gehörten

Transformatorensatz, 1930

Ende der 1920er Jahre baute man im Nürnberger Transformatorenwerk einen Prüftransformator für eine Million V gegen Erde. Der aus zwei Stufen von je 500 kV bestehende Transformatorensatz war für das Moskauer Allunionsinstitut für Elektrotechnik bestimmt.

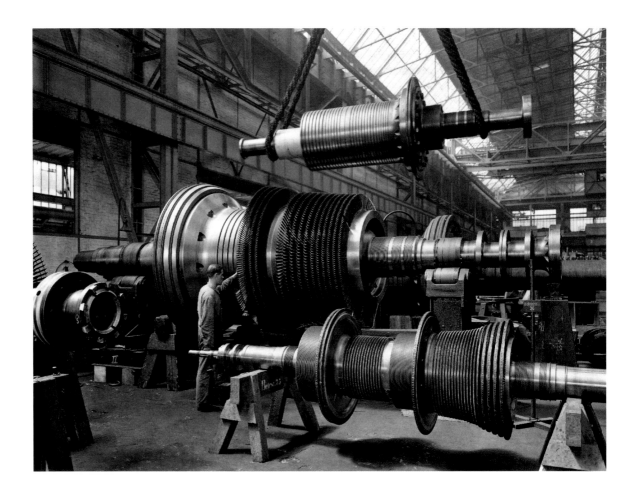

Die starkstromtechnische Produktion im Ausland

unter anderem die Vereinigten Elektrizitätswerke Westfalen (VEW) und die Berliner Städtische Elektrizitätswerke Akt.-Ges. (BEWAG), die angesichts des kontinuierlich steigenden Energiebedarfs in der zweiten Hälfte der 1920er Jahre in Ausbau und Modernisierung ihrer Kraftwerksanlagen investierten.

Außerhalb Deutschlands unterhielt Siemens in England, Russland, Österreich-Ungarn und Spanien Fabriken für Starkstromprodukte. Im Bestreben, die Präsenz des Elektrokonzerns am englischen Markt zu stärken, wurde 1903 in der Grafschaft Staffordshire ein eigenes Dynamowerk in Betrieb genommen. Drei Jahre später ging die nach Vorbild des Charlottenburger Werkes eingerichtete Fabrik in den Besitz der neu gegründeten Siemens Brothers Dynamo Works

über. Auf Initiative Carl Friedrich von Siemens' hatte man das energietechnische Geschäft von Siemens Brothers 1906 in einer eigenen Gesellschaft zusammengefasst. Wegen der spezifischen Gegebenheiten am englischen Starkstrommarkt – öffentliche Elektrifizierungsaufträge wurden in der Regel von ortsansässigen consulting engineers geplant, die jeweils ihre eigenen Konstruktionsvorstellungen verfolgten – war eine Standardisierung der energietechnischen Produktion kaum möglich. Darüber hinaus war die Nachfrage aufgrund der landesweit gut ausgebauten Gasversorgung generell vergleichsweise gering. Entsprechend erwirtschafteten die Stafford Works bis 1914 Verluste. Infolge des Ersten Weltkriegs wurden sämtliche Besitztümer und Beteiligungen von Siemens Brothers verstaatlicht. Ein ähnliches Schicksal ereilte auch das 1912 eröffnete St. Petersburger Dynamowerk der Russischen Aktiengesellschaft

Siemens-Schuckert (RSSW) – es wurde infolge der Oktoberrevolution 1917 sozialisiert.

Anders verhielt es sich mit den Fabriken in Österreich, durch deren Tätigkeit Siemens maßgeblichen Anteil an der Elektrifizierung des Habsburgerreichs hatte. Zu Jahresbeginn 1904 wurden die Starkstromabteilungen der Wiener Zweigniederlassung von Siemens & Halske mit den Österreichischen Schuckertwerken fusioniert. Es entstand die Österreichische Siemens Schuckert Werke AG, deren Geschäftsaktivitäten sich im Wesentlichen auf die Elektrifizierung von Bahnen sowie den Bau und die Ausstattung von Elektrizitätswerken konzentrierten. Produziert wurde in Floridsdorf und auf dem Gelände der ehemaligen Schuckert-Fabrik in der Engerthstraße. Analog zur Aufbauorganisation des Stammhauses übernahmen die ÖSSW 1908 das Kabelwerk von Siemens & Halske Wien.

Montage einer Dampfturbine, um 1933

Mit dem Mülheimer Werk verfügte der Siemens-Konzern ab Anfang der 1930er Jahre über einen hochmodernen Produktionsstandort für den Dampfturbinen- und Turbogeneratorenbau.

Nach deutschem und österreichischem Vorbild wurde auch die Ungarische Siemens-Schuckertwerke AG (USSW) etabliert. Damit ging die vier Jahre zuvor anlässlich der Errichtung eines städtischen Elektrizitätswerks in Pressburg (Bratislava) aufgebaute Fabrik zur Produktion elektrischer Maschinen und Starkstromapparate in den Besitz des neu gegründeten Unternehmens über.

1910 übernahmen die Siemens-Schuckertwerke die Industria Eléctrica und mit ihr deren Maschinenfabrik in Cornellà. Das im Großraum Barcelona ansässige Werk galt damals als die bedeutendste und leistungsfähigste Fabrik Spaniens. In der Folge investierte

Siemens in Ausbau und Erweiterung des Betriebs, in dem Motoren, kleinere und mittlere Generatoren sowie Transformatoren für den spanischen Markt und den Export hergestellt wurden. Ab 1914 war das Werk kriegsbedingt vom Berliner Stammhaus abgeschnitten. Ungeachtet dessen profitierte die spanische Siemens Schuckert-Industria Eléctrica, zu der die Fabrik in Cornellà gehörte, aufgrund der Neutralität Spaniens vom Ersten Weltkrieg: 1919 kam es zu einer starken Nachfragebelebung, fünf Jahre später wurde das Produktionsprogramm um Schaltgeräte, Elektrizitäts- und Wasserzähler, Verriegelungen für Eisenbahnweichen sowie Haushaltsgeräte erweitert.

Damit ist Spanien repräsentativ für eine Entwicklung, die in der Zeit nach dem Ersten Weltkrieg einsetzte, als Forderungen nach einer lokalen Fertigung immer lauter wurden. Trotz schwieriger Rahmenbedingungen ging der Siemens-Konzern damals verstärkt dazu über, Fertigungsstätten im Ausland zu errichten. Zusätzlich zu den bereits erwähnten Fabriken in Österreich, Ungarn und Spanien entstanden bis Mitte der 1930er Jahre in Europa insgesamt 16 Produktionsbetriebe. Darüber hinaus fertigte das Elektrounternehmen durch seine Tochtergesellschaften in Japan und Argentinien auch in Übersee.

Schalttafelmontage, um 1912

Das Fertigungsprogramm des ÖSSW-Werkes in der Wiener Engerthstraße umfasste unter anderem Kleinmotoren, Zähler, Schalter und Sicherungen.

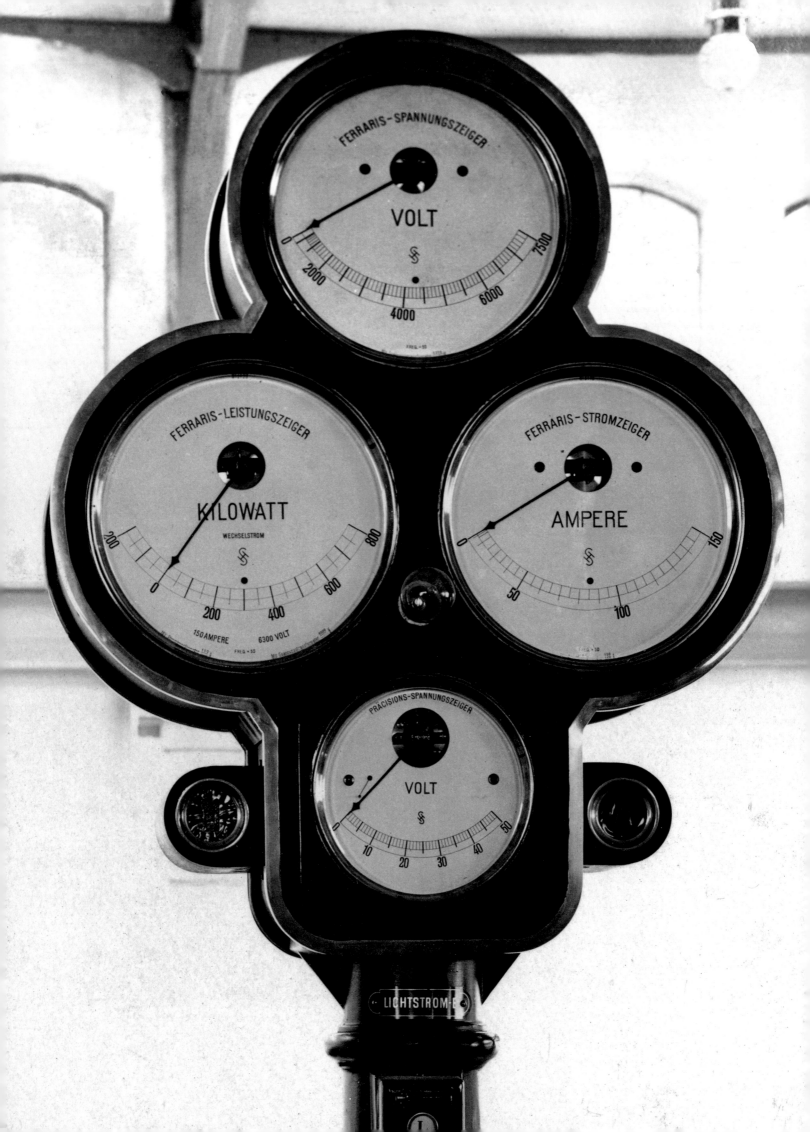

ENERGIE

»Der Technik sind gegenwärtig die Mittel gegeben, elektrische Ströme von unbegrenzter Stärke auf billige und bequeme Weise überall da zu erzeugen, wo Arbeitskraft disponibel ist.« WERNER VON SIEMENS, 1867

ENERGIE

Überblick 38

Mit der Entdeckung des dynamoelektrischen Prinzips und dem Bau der ersten Dynamomaschine eröffnete Werner von Siemens 1866 die Ära der elektrischen Stromversorgung. Allerdings bedurfte es noch fast zehn Jahre harter Entwicklungsarbeit, bis die neue Technologie zum praktischen Einsatz kam. Effizienz und Stabilität der elektrischen Stromerzeugung mussten entscheidend verbessert werden, um gegen das vorherrschende Gaslicht und den Dampfmaschinenantrieb bestehen zu können.

Dieses erste Jahrzehnt war vor allem durch die »Beleuchtungsfrage« geprägt, die Frage, wie elektrische Beleuchtung im Alltag funktionieren könne. So warnte Werner von Siemens noch 1877 vor überzogenen Erwartungen: Die elektrische Beleuchtung leide insofern immer noch unter einem Kardinalfehler, als dass ein Generator mit Sicherheit immer nur eine Lampe betreiben könne. Hinzu kam, dass die Lampen stets in der Nähe des Generators platziert sein müssten. Daher sei an eine allgemeine Verbreitung noch nicht zu denken.

Dies änderte sich erst mit Einführung der von Friedrich von Hefner-Alteneck konstruierten Differentialbogenlampe und der von Thomas Alva Edison auf den Markt gebrachten Glühfadenlampe. Nun traten im Beleuchtungsgeschäft überall Wettbewerber auf, wie Werner von Siemens 1882 an seinen Bruder Wilhelm berichtete: »Die Glühlichtleute, die von allen Seiten, gestützt auf geldmächtige Kompanien, heranrücken, machen uns das Leben recht schwer.« Die ersten Elektrizitätsanlagen zur Beleuchtung von Theatern, Postgebäuden, Hotels und Kaffeehäusern waren sämtlich in Privatbesitz. Dennoch breiteten sich die Differentialbogenlampen so schnell aus, dass von Hefner-Alteneck noch im selben Jahr feststellte, dass schon Tausende von ihnen leuchteten. Besonders die Einführung der elektrischen Straßenbeleuchtung, beispielsweise der Leipziger

Straße und der Kochstraße in Berlin 1882, erwiesen sich als großer Erfolg. Auf dem Gebiet des Glühlichts waren die Theater Vorreiter. Hier hatte die Gasbeleuchtung in der Vergangenheit für zahlreiche Großbrände gesorgt, die dank des elektrischen Lichts vermieden werden konnten. Bei diesen ersten Kraftwerken überstieg die Gleichspannung der Generatoren aufgrund der geringen Leitungslängen kaum 65 Volt. Damit waren konstruktive Schwierigkeiten wie die Isolation relativ einfach zu lösen.

Von der Blockstation zur elektrischen Zentrale

Um 1885 wurden die Einzelanlagen zu sogenannten Blockstationen erweitert: Auch die benachbarten Anlieger wollten von den Errungenschaften der neuen Technologie profitieren, und so wurden immer größere Anlagen errichtet. Deren Verbreitung wurde anfangs jedoch von technischen Problemen und den Behörden behindert: Auf ihr Wegerecht pochend, verboten die Stadtverwaltungen die Überquerung der Straßen mit elektrischen Leitungen. Damit blieb die Stromversorgung auf die angrenzenden Grundstücke beziehungsweise Häuserblöcke beschränkt. In der Hauptsache wurden Ladenlokale angeschlossen und mit Bogenlampen beleuchtet. Die Spannung lag nun bei 65 oder 110 Volt, und es kamen nach wie vor Gleichstrommaschinen zum Einsatz. Für die Anrainer brachten solche Anlagen auch einige Unannehmlichkeiten: Vor allem der Lärm und die Erschütterungen der Dampfmaschinen störten; Letzteren versuchte man durch Gummiunterlagen der Maschinen entgegenzuwirken.

Mit der zunehmenden Verbreitung privater Blockstationen gerieten die Stadtverwaltungen ab 1890 unter Zugzwang: Sollten alle Bürger die gleichen Rechte genießen, musste man entweder eigene Kraftwerke aufbauen, die Überquerung der Straßen mit Leitungen freigeben oder Dritte mit dem Aufbau einer zentralen Stromversorgung beauftragen. Abhängig von den vorhandenen Mitteln und der Risikobereitschaft ging jede Gemeinde einen anderen Weg. Die neuen Kraftwerke, Zentralen genannt, konnten aufgrund der technischen Entwicklung nun bereits mit Spannungen bis 2 × 220 Volt arbeiten und so auch

entfernter gelegene Gebiete mit Strom versorgen. Die Vergrößerung der Kraftwerkseinheiten steigerte die Effizienz erheblich – und zur Freude der Verbraucher sank der Strompreis.

Vom Gleichstrom zum Wechselstrom

Außer dem elektrischen Licht erfreute sich auch der elektrische Motor zunehmender Beliebtheit. Damit stieg die Nachfrage nach Strom, der sich Kapazität und Anzahl der Kraftwerke anzupassen hatten. Da innerstädtische Grundstücke knapp und teuer waren, ging man dazu über, die Kraftwerke am Stadtrand zu errichten. Dies war aber nur bei entsprechend hohen Spannungen möglich. Nun schlug die Stunde des Wechselstroms, bei dem die Spannung mithilfe von Transformatoren für den Transport einfach erhöht und beim Verbraucher wieder auf das erforderliche Maß reduziert werden konnte. Die neue Technologie setzte sich jedoch nur zögernd durch: Zu viel Kapital und Forschung hatten die vor allem unter den etablierten Unternehmen verbreiteten Gleichstrom-Anhänger investiert, als dass sie sich kampflos der »Wechselstrompartei«, die vor allem aus Marktneulingen bestand, geschlagen gegeben hätten. Gestützt auf die erfolgreiche Demonstration der Fernübertragung elektrischer Energie mittels Wechselstrom auf der elektrotechnischen Ausstellung in Frankfurt am Main 1891 konnte sich die Wechselstrompartei schließlich durchsetzen. Dennoch bestanden in zahlreichen Städten bis in die 1930er Jahre oft parallele Stromnetze, da Beleuchtungs- und Straßenbahnsysteme weiterhin mit Gleichstrom betrieben wurden.

Von der Stadt aufs Land

Nachdem zunächst die Städte elektrifiziert worden waren, drang die elektrische Energieversorgung in Form sogenannter Überlandzentralen allmählich auch in ländlichere Regionen vor. Ein vergleichsweise unrentables Geschäft, da es galt, wenige Abnehmer mit relativ geringem Verbrauch über kostspielige Leitungen zu versorgen. Abhilfe brachten Zusammenschlüsse: So versuchte man, industrielle Abnehmer einzube-

ziehen, oder schloss sich einem bereits bestehenden städtischen Netz an.

Je nach Höhe der Betriebsspannung konnten die Überlandzentralen bereits ein Versorgungsgebiet mit zehn bis 100 Kilometer Radius bedienen. Die Größe der Anlagen, die weitere technische Innovationen ermöglichte, brachte eine erneute Reduzierung der Stromkosten. So senkte die neu eingeführte Dampfturbine nicht nur den Dampfverbrauch, sondern halbierte auch die Investitionskosten, da sie bei größerer Leistung deutlich weniger Platz benötigte und weit billiger als herkömmliche Kolbendampfmaschinen war. Außerdem benötigte man weniger Personal. Ähnliche Entwicklungen vollzogen sich bei Dampfkesseln und Wasserkraftturbinen.

Nachdem die Basis für eine Stromerzeugung in großem Stil mittels sogenannter Großkraftwerke gegeben war, musste die entsprechende Übertragungstechnik entwickelt werden. Mit der technischen Beherrschung von Spannungen über 100.000 Volt für die Energieübertragung ließen sich schließlich Gebiete von bis zu 300 Kilometer Durchmesser wirtschaftlich versorgen. Damit waren nach über einem halben Jahrhundert Forschungs- und Entwicklungstätigkeit die Voraussetzungen für eine flächendeckende Stromversorgung geschaffen.

1896 **Dampfkraftwerk Moskau** Russland

Die größte elektrische Zentrale Osteuropas

Die russische Metropole Moskau war Ende des 19. Jahrhunderts bereits auf über eine Million Einwohner angewachsen; bis 1914 verdoppelte sich die Bevölkerung. Dies brachte naturgemäß große Herausforderungen für die städtische Infrastruktur mit sich. So sollte die bestehende Gasbeleuchtung durch eine elektrische ersetzt werden, und auch die Pferde- und Dampfstraßenbahnen sollten einer neuen elektrischen Tram weichen. Alles in allem war mehr elektrische Energie erforderlich, als die bereits vorhandenen Kraftwerke liefern konnten – ein neues Kraftwerk musste gebaut werden.

Nachdem Siemens & Halske unter der Leitung von Carl von Siemens bereits 1886 den Winterpalast des Zaren in St. Petersburg, der damaligen Hauptstadt des Russischen Reiches, erfolgreich beleuchtet hatte, erhielt die von Carl von Siemens gegründete Gesellschaft für elektrische Beleuchtung vom Jahre 1866 (kurz Lichtgesellschaft) die Konzession zum Aufbau und Betrieb von Elektrizitätswerken und -netzen im gesamten Zarenreich. Damit hatte das Unternehmen de facto eine Monopolstellung. Diese begünstigte die positive Geschäftsentwicklung der Lichtgesellschaft ebenso wie die Tatsache, dass Deutschland und Russland 1893 einen Handelsvertrag abschlossen. Nun ließen sich deutsche Erzeugnisse wesentlich leichter nach Russland einführen, sodass Siemens & Halske je nach Kapazitätsauslastung der eigenen Fabriken die für den Bau der Kraftwerke erforderlichen Produkte entweder aus St. Petersburg oder aus Berlin beziehen konnte.

Schrittweiser Ausbau

Das Moskauer Dampfkraftwerk wurde in mehreren Stufen von 1896 bis 1901 ausgebaut – vor der Jahrhundertwende die größte elektrische Zentrale in ganz Osteuropa. Es lieferte den Strom zum Betrieb von 135 Bogenlampen, die die Straßen Moskaus erhellten. Auch die Antriebsenergie für die erste elektrische Straßenbahn der Stadt wurde in dem Kraftwerk erzeugt. Die Bahn, ebenfalls von Siemens & Halske ausgerüstet, ging am 6. April 1899 in Betrieb.

Das sogenannte Unternehmergeschäft, bei dem Firmen wie Siemens gleichzeitig als Hersteller von Infrastruktureinrichtungen und als Energieversorgungsunternehmen oder Finanzierungsgesellschaft für beispielsweise den Bau und Betrieb von Kraftwerken fungierten, sollte sich als sehr lukrativ erweisen. Entsprechend verzeichnete die Lichtgesellschaft bis 1913 mit Ausnahme eines einzigen Jahres kontinuierlich Gewinne.

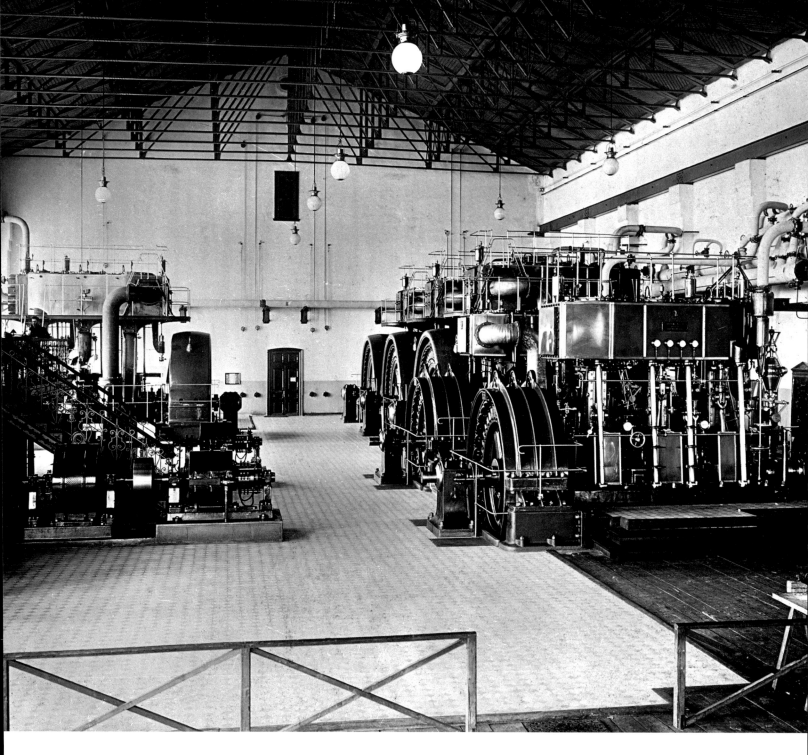

Maschinensaal, um 1898/99

Schrittweise installierte Siemens insgesamt
fünf Drehstromgeneratoren für direkte
Kupplung mit den Dampfmaschinen sowie
zwei Drehstrom-Gleichstrom-Umformer.
Darüber hinaus umfasste die Lieferung
Akkumulatoren für die Erregermaschinen
und Pumpen sowie die Beleuchtungsanlage
für das Kraftwerk.

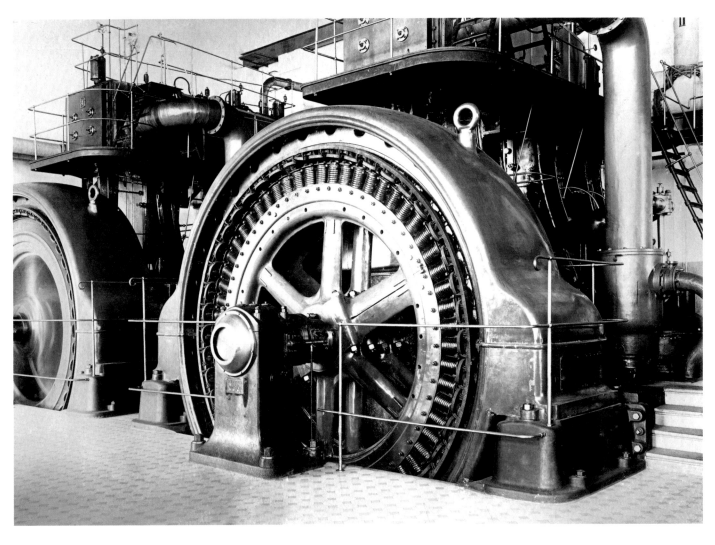

Drehstromgenerator, um 1898/99

Die drei Drehstromgeneratoren der ersten
Ausbaustufe mit jeweils 960 kVA bei
2000/2200 V Leistung gehörten zu den
größten Drehstromtypen vor der Jahr-
hundertwende.

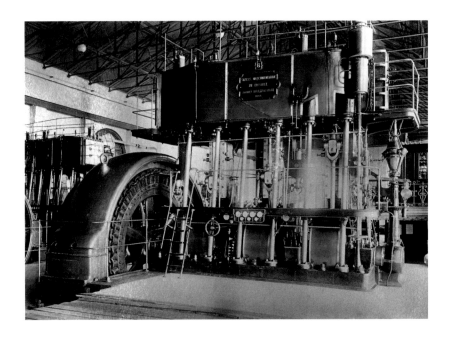

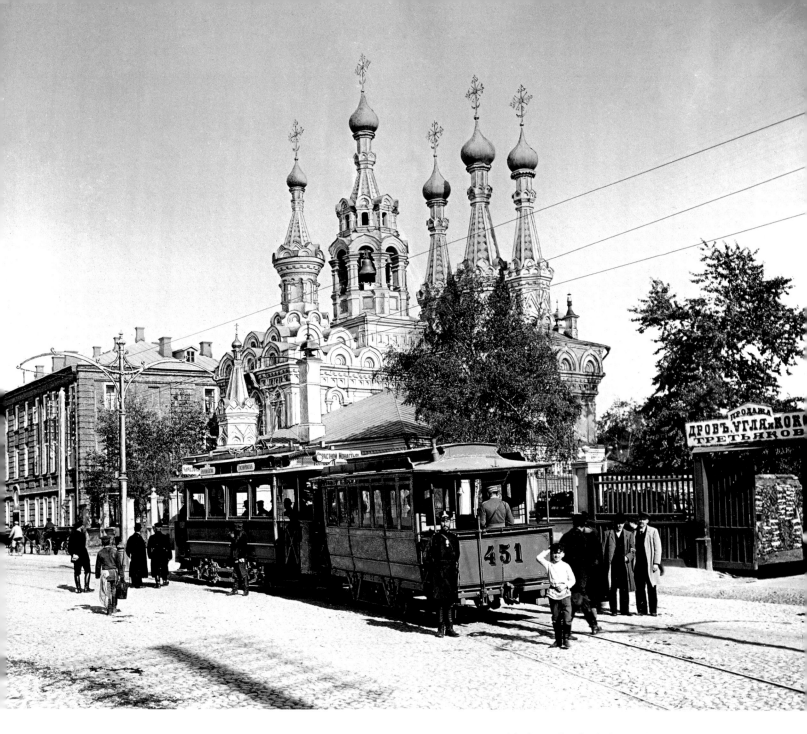

Moskauer Straßenbahn vor der Mariä-Geburt-Kirche zu Putinki, 1899

Die elektrische Straßenbahn, die ebenfalls von Siemens erbaut worden war, zählte zu den wichtigsten Abnehmern des neuen Kraftwerks. Einer der Gründe für den sukzessiven Ersatz der ursprünglichen Pferdebahnen lag in den großen Höhen-unterschieden im Stadtraum, die die Pferdekraft bald an die Grenzen ihres Leistungsvermögens führten.

Dampfmaschine mit angekuppeltem Generator, um 1898/99

Die freistehenden Dreifach-Expansions-Dampfmaschinen wurden von der Sächsischen Maschinenfabrik vorm. Rich. Hartmann, Chemnitz, geliefert. Die Dampf-kessel waren für Naphtha-Feuerung eingerichtet, eine Art Rohbenzin.

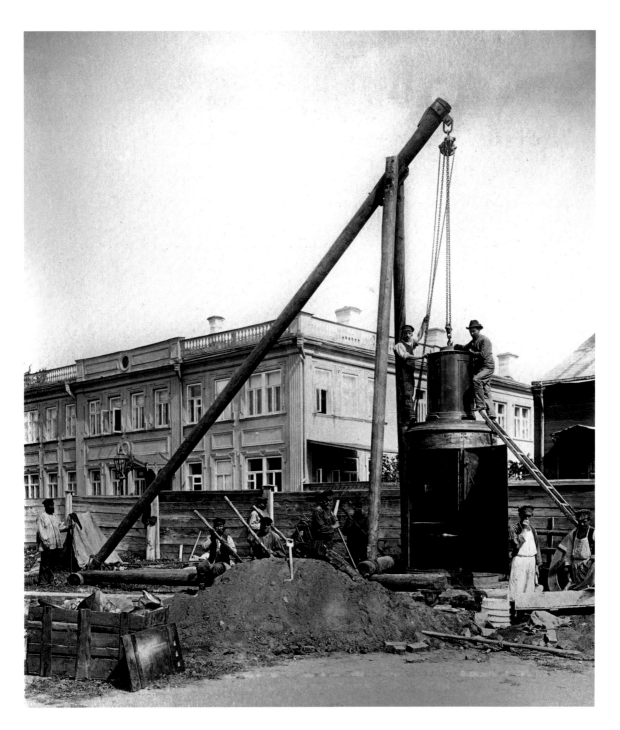

**Aufbau einer Transformatorstation,
um 1898/99**

Im Zuge des Kraftwerksbaus wurden über
die ganze Stadt verteilt Transformatoren
aufgestellt, die die Übertragungsspannung
von 2000 V auf die verbraucherseitig
benötigte Spannung von 120 V reduzierten.

Transformatorenhäuschen, um 1898/99
Die Transformatorenhäuschen wurden als
eine Art Litfaßsäule ins Stadtbild integriert.

**Hochspannungskabel-Verlegung
auf der Moskwa-Brücke, 1898**
Die Drehstromverteilung erfolgte mittels
verseilter Dreifachkabel mit 2000 V und
für die Niederspannung über konzentrische
Dreifachkabel mit 120 V. Insgesamt mussten
333 Kilometer Kabel verlegt werden.

1897 Kohlekraftwerk Brakpan bei Johannesburg Südafrika

Erstes öffentliches Kraftwerk Südafrikas

Am südlichen Zipfel Afrikas wurden Ende des 19. Jahrhunderts zahlreiche Kohle- und Goldvorkommen entdeckt. Als man 1886 am Witwatersrand in Transvaal auf die größte bekannte Goldlagerstätte der Welt stieß, löste dies einen wahren Goldrausch aus. Doch während Kohle meist in Handarbeit abgebaut werden konnte, erforderte die Goldförderung aufgrund des härteren Gesteins maschinelle und damit energieintensive Methoden. Entsprechend groß war die Menge an elektrischer Energie, die benötigt wurde. Gleichzeitig wuchs der Energiebedarf von Johannesburg und Pretoria. Schließlich konnten die lokalen Elektrizitätserzeuger diesen steigenden Verbrauch nicht mehr vollumfänglich decken. Die Lösung: ein Drehstromkraftwerk, das Minen und Stadt gleichzeitig mit elektrischem Strom versorgen sollte.

So plante und errichtete Siemens & Halske ein Kohlekraftwerk in unmittelbarer Nähe der Kohleminen in Brakpan; folglich standen die Brennstoffe kostengünstig zur Verfügung. Der erzeugte Strom wurde über Hochspannungsleitungen zu den verschiedenen Verbrauchern in den Goldminen übertragen. Das Rand Central Electric Works (RCEW) bei Johannesburg war nicht nur das erste öffentliche Kraftwerk in Südafrika, sondern es setzte auch als Erstes eine Spannung von 10.000 Volt für die Energieübertragung ein.

Bisher größte von Siemens & Halske errichtete Drehstromzentrale

In einem ersten Schritt hatte sich Siemens 1894 die Konzession gesichert, die Stromversorgung der Minen am Witwatersrand einrichten und betreiben zu dürfen. Da man seit einigen Jahren auch über eine solche zur Elektrizitätsversorgung des aufstrebenden Johannesburg verfügte, sollte die Stadt ebenfalls zu den Abnehmern gehören. Damit war die entsprechende Auslastung des geplanten Kraftwerks – ein wesentlicher Faktor für den wirtschaftlichen Erfolg – gesichert. Ende 1895 begannen die Bauarbeiten im Auftrag der Rand Central Electric Works Ltd. mit Sitz in London, die eigens für dieses Projekt gegründet worden war. Die technische Ausrüstung der Zentrale – so der zeitgenössische Begriff – orientierte sich an den Elektrizitätswerken, die Siemens & Halske bisher in Berlin gebaut hatte. Neben dem eigentlichen Kraftwerk errichtete man Wohngebäude, Pensionen und Unterkünfte für verheiratete und ledige Männer – sowie ein Herrenhaus mit Pferdestall für die Direktion. Diese Infrastruktur war dringend erforderlich, da es galt, für Bau und Betrieb der Anlage genügend qualifizierte Fachkräfte aus Europa anzuwerben und zu halten.

Nach zwei Jahren Bauzeit ging die bis dato größte von Siemens & Halske errichtete Drehstromzentrale Ende 1897 in Betrieb. Zunächst nur mit drei der insgesamt vier Drehstromgeneratoren; einer stand als Reserve bereit. Um die Energie-

verluste bei der Stromübertragung zu verringern, wurde die 700-Volt-Spannung der Generatoren mithilfe von Transformatoren auf 10.000 Volt erhöht. Bei den Verbrauchern transformierte man die Spannung dann auf 120 beziehungsweise 500 Volt herunter.

Bis Ende des 19. Jahrhunderts stieg der Strombedarf in der Region kontinuierlich: So wurde in Johannesburg beispielsweise die Gasbeleuchtung zunehmend durch elektrische Glühlampen ersetzt, und weitere Goldminen konnten als Kunden gewonnen werden.

Doch man erlebte auch Rückschläge: 1899, mit Beginn des Zweiten Burenkriegs zwischen den Buren-Republiken und Großbritannien, kam es nicht nur zu Beeinträchtigungen des Minenbetriebs, sondern auch das Kraftwerk selbst wurde Ziel der Zerstörung. So sprengten die Rebellen Anfang 1901 die Generatoren; nur ein einziger Generator blieb weitgehend unbeschädigt. Bis Ende des Jahres konnten der Wiederaufbau abgeschlossen und die Stromproduktion wieder hochgefahren werden. 1903 erreichte man schließlich – unter Einsatz aller vier Generatoren – die volle Kapazität und deckte damit unter anderem die Hälfte des elektrischen Energiebedarfs von Johannesburg.

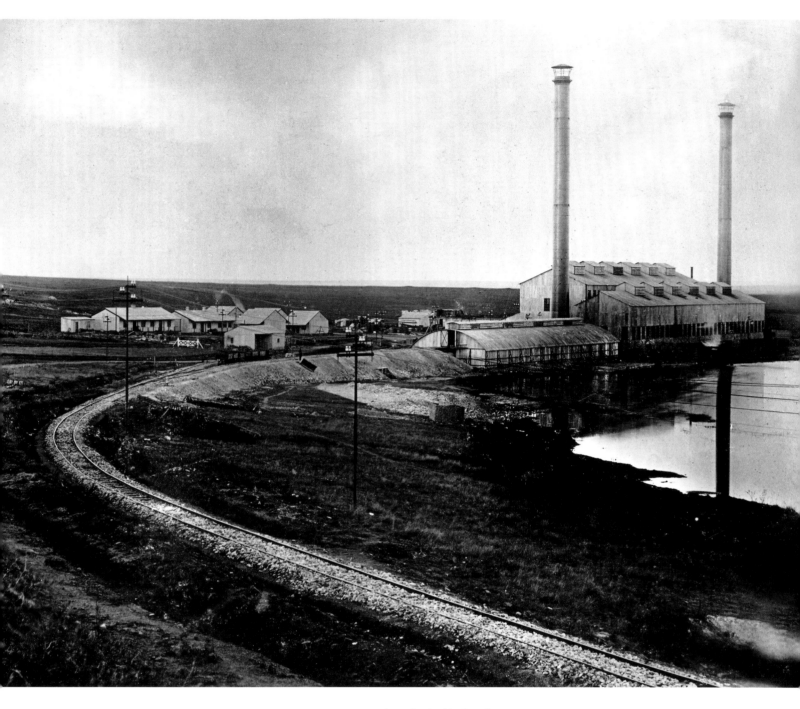

Ansicht des Kraftwerks, 1898

Das Kraftwerk der Rand Central Electric
Works wurde am Brakpan Dam erbaut,
einem Stausee, der die Wasserversorgung
der Dampfmaschinen sicherstellte. Eine
eigens errichtete Bahnlinie zur zweieinhalb
Kilometer entfernt liegenden Brakpan-
Kohlengrube sorgte für ausreichend Kohle
zur Befeuerung der Dampfmaschinen.

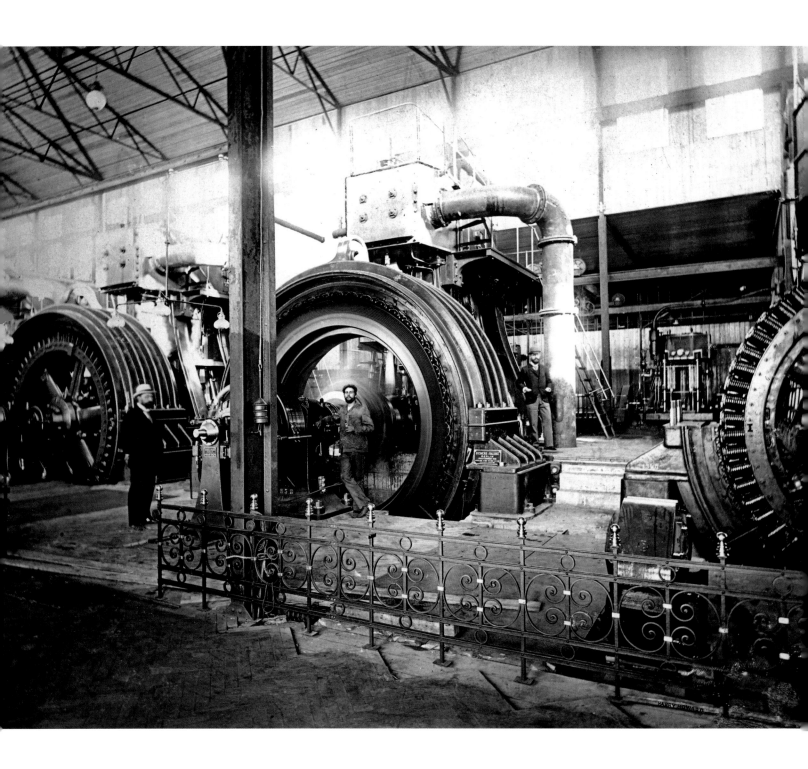

Maschinenhalle, 1897

Die Drehstromgeneratoren von Siemens & Halske erzeugten je 975 kW bei 700 V – sie gehörten zu den größten ihrer Zeit. Die direkt angekuppelten Dampfmaschinen wurden von einer Kesselanlage mit automatischem Feuerungssystem mit Dampf versorgt. Insgesamt stand damit eine Leistung von rund 4000 kW zur Verfügung.

Maschinenhalle, 1897

Zusätzlich zu den schwierigen Montagearbeiten vor Ort war es eine immense Herausforderung, die riesigen Maschinen so zu konstruieren, dass sie überhaupt nach Südafrika ausgeliefert werden konnten. So traten beispielsweise die 80 Tonnen schweren Generatoren in vier Teile zerlegt die mehr als 13.000 Kilometer lange Reise von Berlin nach Brakpan an.

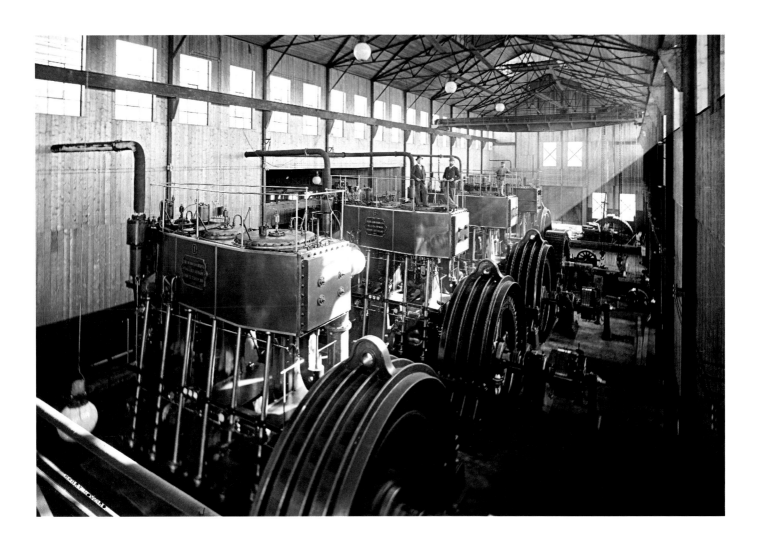

Besuch des Volksraads, 1897

18. September 1897: Die besondere Bedeutung des Kraftwerks wurde auch durch den Besuch von Präsident Paul Kruger und Mitgliedern des Volksraads im Eröffnungsjahr unterstrichen – schließlich bildete der Goldbergbau das wirtschaftliche Rückgrat des selbstbewussten Burenstaats.

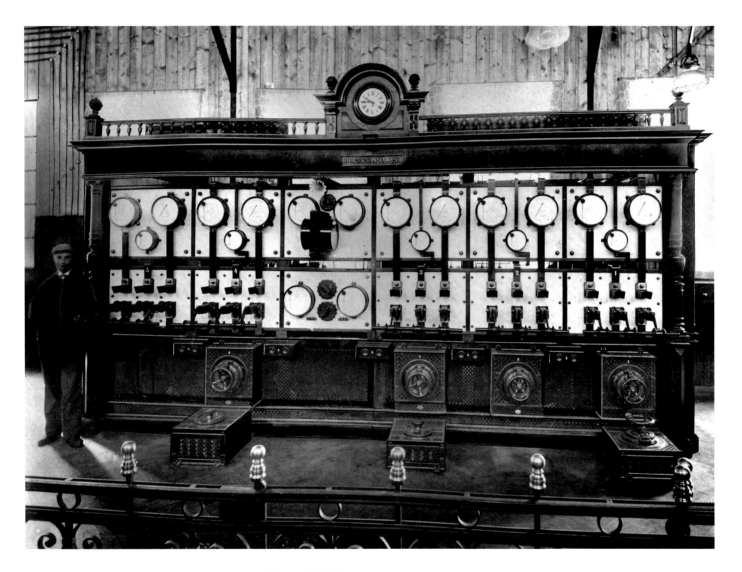

Schalttafel, 1898

Von hier aus wurde zusätzlich zu
den Goldminen auch das 40 Kilometer
entfernte Johannesburg mit Strom
versorgt.

1905 Wasserkraftwerk Necaxa Mexiko

Das größte Wasserkraftwerk Mexikos

Mexiko erkannte früh die Bedeutung der Wasserkraft für die Energieversorgung des Landes und nutzte die Möglichkeit, den vor Ort erzeugten Strom über Hochspannungsleitungen zu den Verbrauchern in den großen Städten zu transportieren. Das leistungsstärkste und bedeutendste Wasserkraftwerk Mexikos wurde ab 1903 am Necaxa erbaut; Auftraggeber war die im kanadischen Montreal ansässige Mexican Light & Power Company. Es sollte die 150 Kilometer entfernte Stadt Mexiko sowie die weitere 120 Kilometer entfernten Goldminen von El Oro mit elektrischer Energie versorgen. Generalunternehmer und Lieferant der elektrischen Ausrüstung waren die Siemens-Schuckertwerke.

Zu dieser Zeit verfügte Siemens bereits über einige Erfahrung mit mexikanischen Kunden: So hatte Siemens & Halske 1897 ein Dampfkraftwerk für Mexiko-Stadt errichtet und auch die gesamte elektrische Beleuchtung der Stadt installiert. Das neue Beleuchtungsnetz, das die bestehende Gas- und elektrische Straßenbeleuchtung durch 800 Lampen ersetzte, war weltweit eines der größten seiner Zeit. Insgesamt hatte man über 160 Kilometer Kabel sowie 185 Kilometer Freileitung verlegt. Trotz des enormen Aufwands hatte Siemens das Kraftwerk und die Lichtanlagen nach nur zehn Monaten Montagezeit übergeben können.

Im Vergleich dazu war der Standort des neuen Kraftwerks am Necaxa sehr abgelegen – vor dem eigentlichen Baubeginn mussten deshalb zahlreiche Vorarbeiten durchgeführt werden: Der Transport der Baumaterialien und der elektrischen Ausrüstung zur Baustelle erforderte die Anlage von Straßen und Schienenwegen; so wurden unter anderem fast 50 Kilometer Gleise verlegt. Im Rahmen des Projekts gründete man drei Städte mit dem Ziel, die Einwohner der von den Stauseen gefluteten Ansiedlungen aufzunehmen. Außerdem galt es, geeignete Unterkünfte für die rund 4000 Arbeiter der Großbaustelle bereitzustellen. Auch andere Schwierigkeiten waren zu lösen: So mussten sämtliche Maschinenteile und weiteres Material mit einem speziellen Aufzug über eine Klippe zur Baustelle abgeseilt werden. Und um während der Bauarbeiten elektrische Energie zur Verfügung zu haben, errichtete man eigens ein temporäres Kraftwerk.

Der Weg des Wassers

Das Wasser des Tenango wurde zunächst mit einem Staudamm gesammelt und über einen knapp einen Kilometer langen Tunnel dem Necaxa zugeführt. Dort dienten mehrere Staubecken der Regelung des Wasserhaushalts. Wegen der hohen Erdbebengefahr in der Region wurden diese Becken nicht durch Staumauern, sondern durch Erddämme begrenzt. Als Wasserreservoir für das Kraftwerk diente schließlich ein letztes, 45 Millionen Kubikmeter fassendes Staubecken. Von hier floss das Wasser über ein Gefälle von 442 Metern durch zwei Rohre den Turbinen des Kraftwerks zu.

Die sechs senkrecht stehenden Turbinen waren direkt mit den Drehstromgeneratoren gekoppelt, um Reibungsverluste durch etwaige Transmissionen zu vermeiden. Ankerringe und Rotoren der Generatoren mussten für den Transport in mehreren Segmenten konstruiert werden. Pro Generator wandelten jeweils drei Einphasen-Wechselstrom-Transformatoren die Generatorenspannung von 4000 auf 60.000 Volt für die Weiterleitung um.

Für die Weiterleitung der erzeugten elektrischen Energie nach Mexiko-Stadt und El Oro errichtete General Electric eine entsprechende Hochspannungsleitung mit 60.000 Volt Übertragungsspannung inklusive der dazugehörigen Umspann- und Schaltanlagen. An den Empfangsorten sorgten Unterstationen für die Anpassung an die Verbraucherspannungen.

1905 konnten die Bauarbeiten beendet und das Kraftwerk dem Betrieb übergeben werden.

**Einweihungsfeier in Anwesenheit
des Präsidenten, 1905**

Die Materialaufzüge, die für eine Tragkraft
von 15 Tonnen ausgelegt waren, führten
vom Salto Chico hinunter zur Kraftwerks-
zentrale – fast 500 Meter tief.

Bau des Maschinenhauses, um 1903/04

Das Maschinenhaus wurde wegen der Erdbebengefahr in Ständerbauweise errichtet. Stahl und Beton sorgten für eine besonders stabile Konstruktion. Das Maschinenhaus beherbergte im vorderen Teil die Turbinen und Generatoren, während im hinteren Teil auf zwei Ebenen die Schaltwarte und die Transformatoren untergebracht waren.

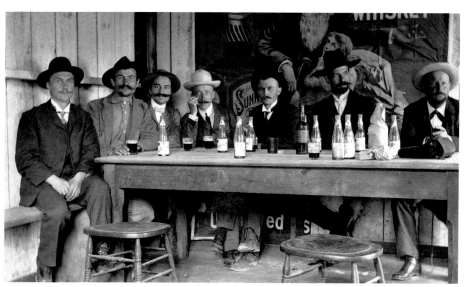

Die Leitung des Projekts, 1904

Nach Feierabend entspannten sich die für den Kraftwerksbau verantwortlichen Oberingenieure in der »Turbinen Bodega«, die sich in einem Holzschuppen hinter dem Krafthaus befand.

Baugelände, um 1905

Das Kraftwerksgelände mit der Bauarbeiter-
Siedlung im Vordergrund war auf ver-
schiedenen Ebenen verteilt. Im Hinter-
grund erkennt man deutlich den 225 Meter
hohen Necaxa-Wasserfall.

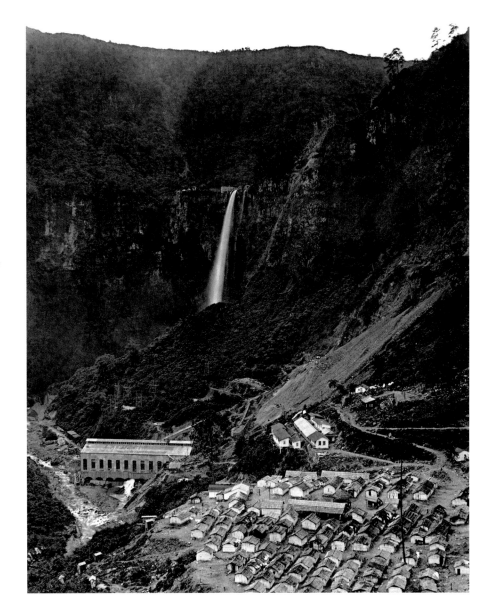

**Arbeiter vor dem Eingang der
»Dynamo Bodega«, 1904**

Für die auf der Großbaustelle beschäftigten
Arbeits- und Montagekräfte war neben
dem zum Maschinenhaus führenden Bahn-
gleis ebenfalls eine »Bodega« eingerichtet
worden.

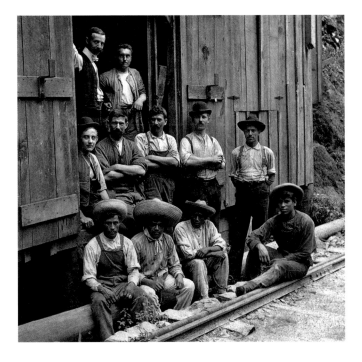

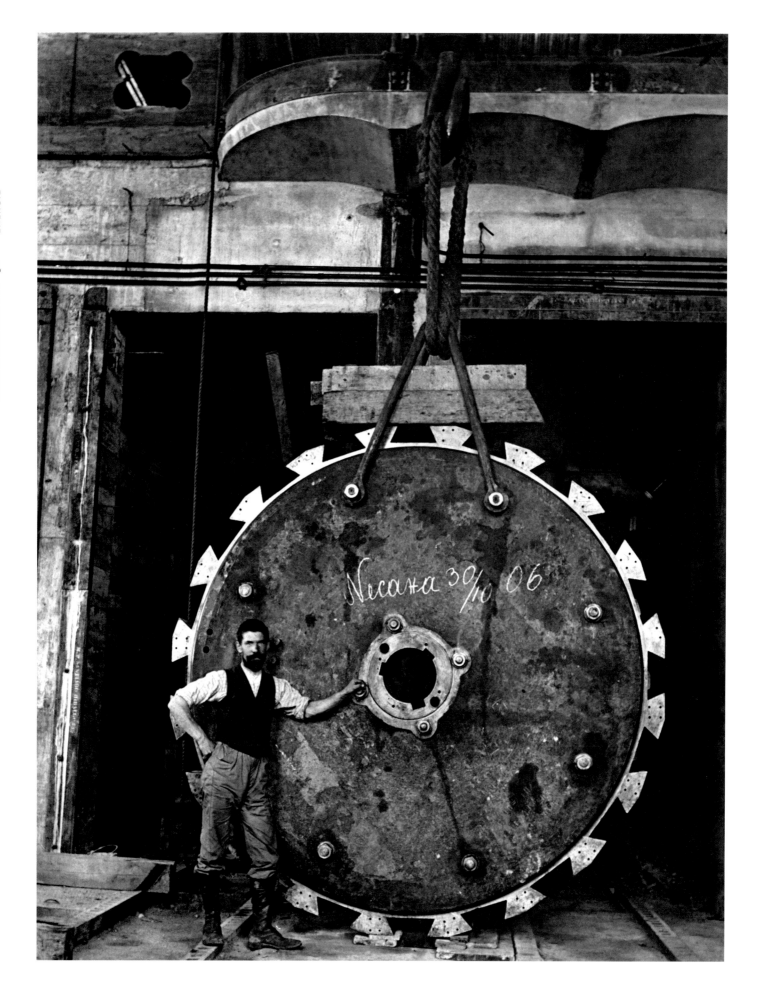

Blick in das Maschinenhaus, 1905

Auf der rechten Seite erkennt man die
senkrecht stehenden Generatoren.
Ihre Rotoren wurden für den leichteren
Transport in jeweils drei Teilen ausgeführt.

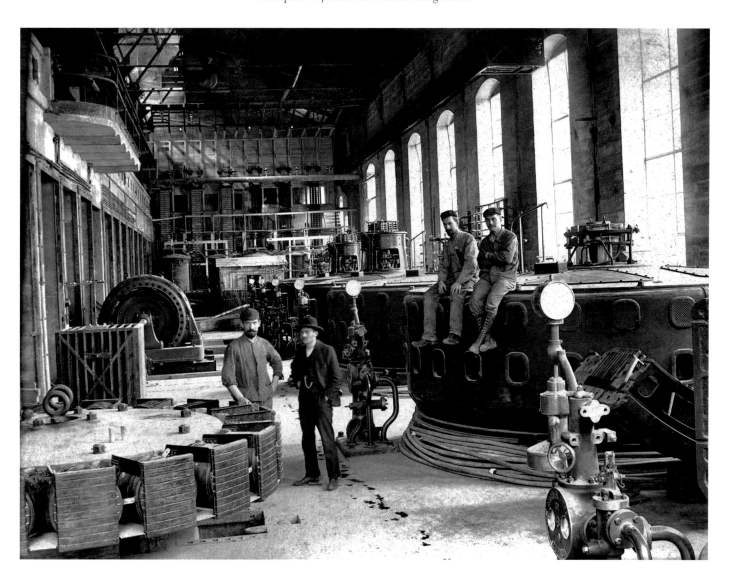

Generatorenläufer, um 1905

Für das Maschinenhaus des Kraftwerks
lieferten die Siemens-Schuckertwerke
insgesamt sechs Drehstromgeneratoren
mit je 6250 kVA bei 4000 V. Der Antrieb
erfolgte vermutlich über senkrecht
stehende Pelton-Turbinen.

Bau der Rohrleitung, 1904/05

Die Rohrleitung durchlief verschiedene
Tunnel und überquerte Täler. Sie bestand
aus zwei Fallrohren von anfangs zwei-
einhalb Meter Durchmesser. Der Wasser-
fluss konnte abschnittweise unterbrochen
beziehungsweise geregelt werden. Vor dem
Kraftwerk befand sich für jedes Druckrohr
ein eigenes Wasserschloss.

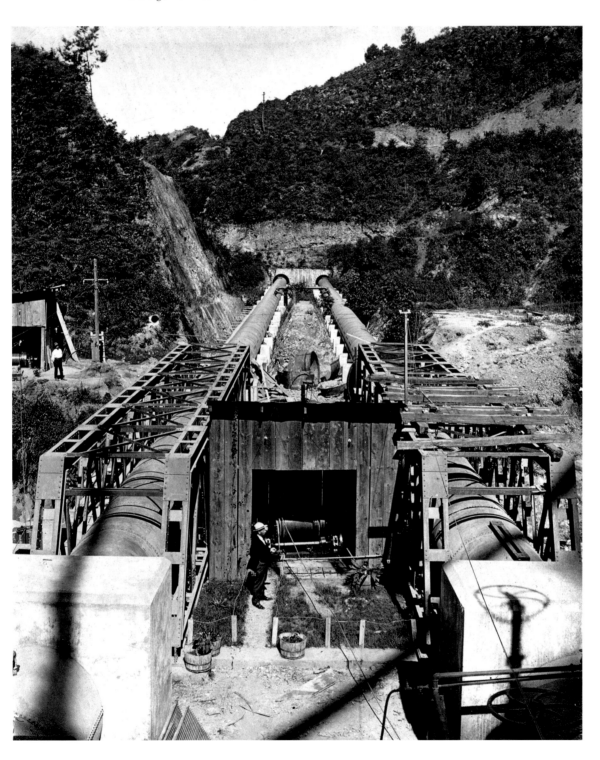

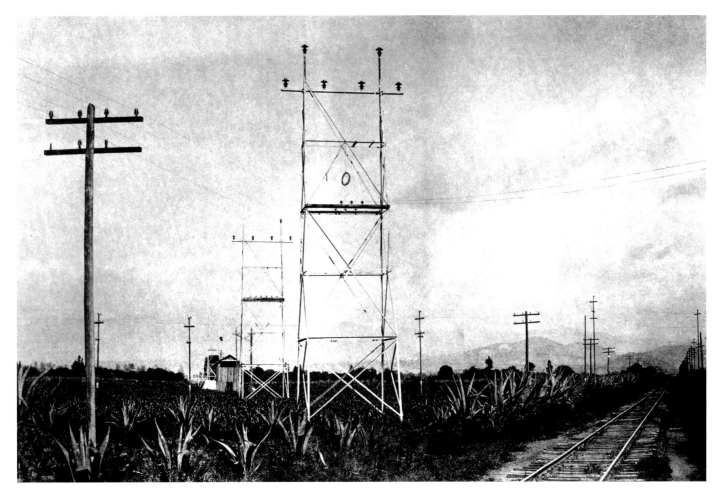

Hochspannungsleitung nach Mexiko-Stadt, 1910

Die von General Electric erbaute Hochspannungsleitung vom Necaxa nach Mexiko-Stadt und weiter nach El Oro bestand aus einem Dreileiter-System mit 60 kV Übertragungsspannung. Damit lagen die Übertragungsverluste zwischen dem Kraftwerk und der Stadt lediglich bei acht Prozent. Die Masten konnten einer Windgeschwindigkeit von 160 Kilometern pro Stunde widerstehen.

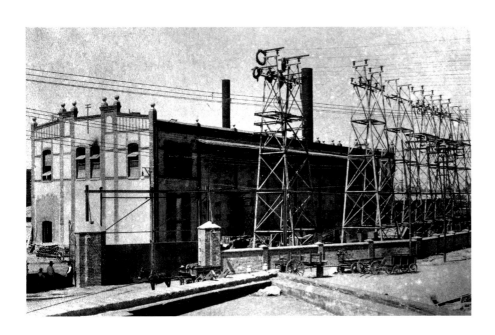

Unterstation in Mexiko-Stadt, 1906

In der Unterstation wurde die 60.000 V Übertragungsspannung mit 15 ölgekühlten Transformatoren auf die Niederspannung von 1500, 3000 und 6000 V reduziert. Die Schornsteine gehörten zu einem mit der Station verbundenen älteren Dampfkraftwerk, das ebenfalls von Siemens errichtet worden war. Eine zweite Unterstation befand sich in El Oro.

1907 **Wasserkraftwerk Komahashi** Japan
Größtes Wasserkraftwerk Japans

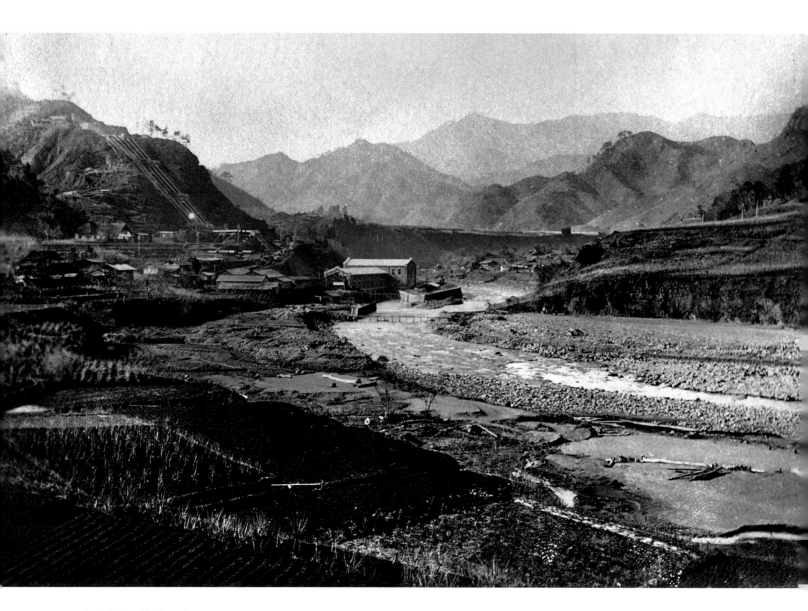

Ansicht des Kraftwerks
am Katsuragawa-Fluss, 1908

Generatorenhalle, 1908
Die Drehstromgeneratoren mit den
horizontal angeflanschten Pelton-Turbinen
lieferten je 3900 kVA bei 6000 V.

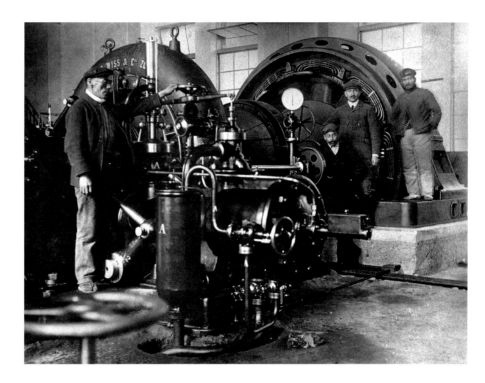

Maschinensatz mit Pelton-Turbine und Drehstromgenerator, 1908

Die insgesamt sechs Turbinen wurden von dem schweizerischen Unternehmen Escher Wyss geliefert. Sie leisteten 4500 PS bei 97,5 Meter Gefälle.

Japans Elektrifizierung vollzog sich zunächst auf der Basis von Wärmekraftwerken. Dies änderte sich erst, als Anfang des 20. Jahrhunderts tief greifende politische, wirtschaftliche und technische Veränderung neue Rahmenbedingungen schufen: Einerseits stieg infolge des Russisch-Japanischen Krieges (1904/05) der Preis für Kohle zum Betrieb der Wärmekraftwerke immens an, was den

Strompreis auch vor dem Hintergrund geringer Verbrauchsmengen und kleiner Kraftwerkseinheiten entsprechend erhöhte. Andererseits hatte man zwischenzeitlich neue Technologien entwickelt: Die nun eingesetzte Drehstromtechnik ermöglichte die Übertragung der elektrischen Energie auch über größere Entfernungen, sodass eine natürliche Ressource des Landes, seine zahlreichen

Flüsse, für die Elektrizitätserzeugung genutzt werden konnte. Außerdem war die Kapazität der Wasserkraftwerke mittlerweile deutlich erhöht worden. Dies alles führte zu einer Wende in der Energiepolitik: Japan setzte fortan massiv auf die eigene Wasserkraft, um die Abhängigkeit von ausländischen Rohstoffen zu reduzieren.

Den Startschuss stellte in diesem Zusammenhang das Kraftwerk am Katsuragawa dar: Es wurde von der Tokyo Electric Light Company den Siemens-Schuckertwerken als Generalunternehmer und Lieferant in Auftrag gegeben und diente der Stromversorgung Tokios. Die Lieferung umfasste fünf Pelton-Turbinen, die jeweils einen Drehstromgenerator antrieben; ein sechster Generator wurde für Störfälle in Reserve gehalten. Der elektrische Strom gelangte über eine Hochspannungsleitung von 55 Kilovolt zur Waseda-Transformatorenstation ins 75 Kilometer entfernte Tokio. Mit insgesamt fast 20 Megavoltampere Leistung markiert der Bau des Laufwasser-Kraftwerks Komahashi den Beginn der großtechnischen Nutzung der Wasserkraft in Japan.

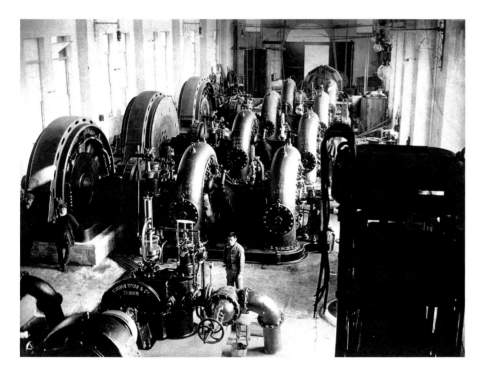

1913 **Großkraftwerk Franken** Deutschland

Erstes Großkraftwerk Bayerns

Ende des 19. Jahrhunderts waren Nürnberg und Fürth hoch industrialisierte, wirtschaftlich florierende Städte, deren gewerbliche und industrielle Entwicklung sowie deren rasantes Bevölkerungswachstum die Stadtverwaltungen immer wieder vor große Herausforderungen stellten. Als Konsequenz der fortschreitenden Industrialisierung war es – der traditionellen Konkurrenz beider Städte zum Trotz – zu einer zunehmenden wirtschaftlichen Verflechtung und zu einem räumlichen Zusammenwachsen gekommen. In der Folge wurden gegen Ende des Jahrhunderts gemeinsame Infrastrukturprojekte wie die Nürnberg-Fürther Straßenbahn oder das Großkraftwerk Franken entwickelt und realisiert. An beiden Großprojekten war mit der 1873 von Sigmund Schuckert in Nürnberg als »Schuckert & Co.« gegründeten Elektrizitäts-Aktiengesellschaft vorm. Schuckert & Co. (EAG) ein Vorläuferunternehmen der heutigen Siemens AG beteiligt.

Bedingt durch den enormen Anstieg der Industrieproduktion im fränkischen Raum waren die Kapazitäten der vier in Nürnberg, Fürth und Ansbach bestehenden Elektrizitätswerke bald ausgeschöpft; außerdem waren die Anlagen zum Teil veraltet. Mit dem Ziel, die Energieversorgung für ganz Mittelfranken sicherzustellen, regte die EAG, die

nach Gründung der Siemens-Schuckertwerke vor allem als Finanzierungsgesellschaft fungierte, 1911 den Bau eines eigenen Großkraftwerks an. Dies führte sofort zu heftigen Kontroversen: Während die eine Partei für eine vor allem verbrauchsnahe Elektrizitätsversorgung plädierte, war die andere, mit ihrem prominenten Vertreter Oskar von Miller, davon überzeugt, dass unter Verzicht auf teure Kohle die in Bayern vorhandene Wasserkraft genügen müsste, um den Strombedarf bis auf Weiteres zu decken. Letztlich konnte sich aber doch die Ansicht durchsetzen, für die Region ein eigenes, kohlebetriebenes Kraftwerk zu errichten.

Gründung der Großkraftwerk Franken AG

Entsprechende Verhandlungen mit Vertretern der Städte Nürnberg und Fürth, der Banken sowie der ansässigen Großindustrie führten Ende November zur Gründung der Großkraftwerk Franken AG (GFA). Hauptaktionärin war die Stadt Nürnberg; die EAG und die Stadt Fürth hielten Minderheitsbeteiligungen. Darüber hinaus fungierte die EAG als Generalunternehmerin beim Bau dieses ersten bayerischen Großkraftwerks. Das Dampfkraftwerk wurde im Nürnberger Stadtteil Gebersdorf errichtet und speiste nach nur zehnmonatiger Bauzeit im März 1913 erstmals Strom ins Netz ein.

Die wirtschaftliche Basis der GFA wurde durch langfristige Stromlieferverträge mit den Abnehmern gesichert. Zu den Kunden zählten von Beginn an die Städtischen Elektrizitätswerke Nürnberg und Fürth sowie die Nürnberg-Fürther Straßenbahn, deren eigene Kraftwerke im November 1913 abgeschaltet wurden. Darüber hinaus belieferte die GFA die Fränkische Überlandwerk AG (Nürnberg) sowie industrielle Großkunden in Nürnberg, zu denen auch die Siemens-Schuckertwerke selbst gehörten. Das in Berlin ansässige Elektrounternehmen unterhielt in der fränkischen Metropole zwei Fabriken zur Produktion energietechnischer Anlagen und Erzeugnisse.

Die Großkraftwerk Franken AG bot den Siemens-Schuckertwerken schließlich 1927 auch die Möglichkeit, das von ihnen in Deutschland neu entwickelte Ölkabel im Netz zu erproben: Zu diesem Zweck wurde das unmittelbar an der Stadtgrenze zu Nürnberg gelegene Umspannwerk in Stein durch das neue 110-Kilovolt-Ölkabel für 40 Megavoltampere Übertragungsleistung mit der knapp zehn Kilometer entfernten Umspannstation Tullnau verbunden und damit an das Netz der bayerischen Wasserkraftwerke angeschlossen – ein Meilenstein der Energieübertragung in Deutschland.

Testaufbau für die Isolationsprüfung des 110-kV-Ölkabels in der Umspannstation Tullnau, 1928

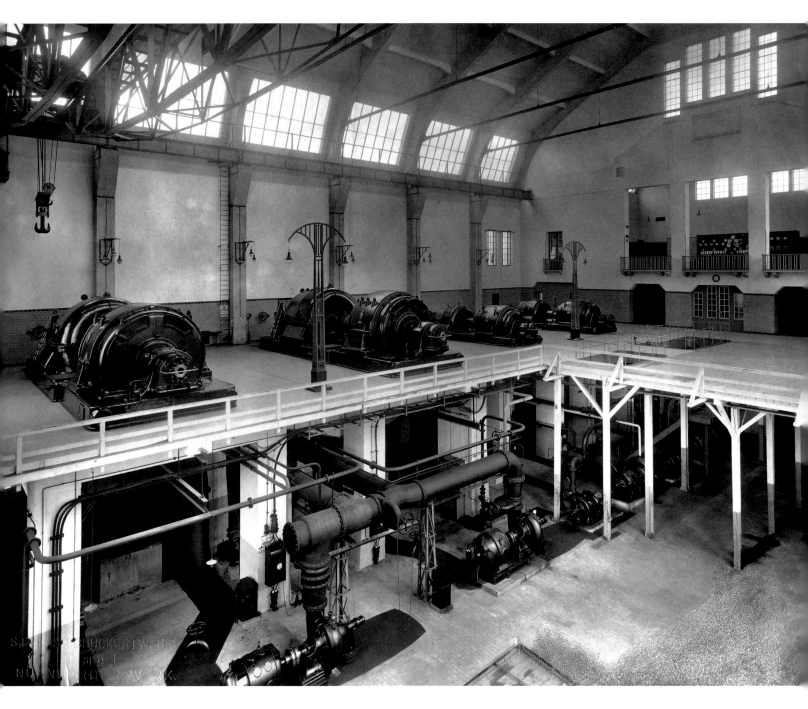

Maschinenhalle, 1914

Bei der Eröffnung 1913 war das Kraftwerk
mit zwei Turbosätzen zu je 3400 kW
ausgestattet. Da die Bedarfsmeldungen
seitens der Kunden noch während
der Bauzeit alle Erwartungen übertroffen
hatten, wurde bereits 1914 eine zusätzliche
Maschine mit einer Leistung von
8800 kW in Betrieb genommen – damals
der größte Turbogenerator seiner Art.

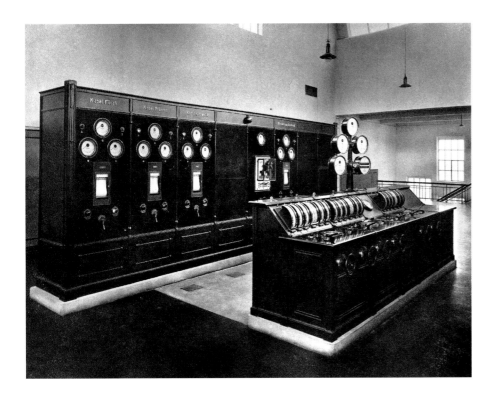

Schaltbühne, 1923

Das Kraftwerk wurde beständig erweitert: Nach einem zusätzlichen Turbinensatz mit 8800 kW folgten in den Jahren 1918 und 1923 zwei Turboaggregate von je 16.000 kW – wieder stammte die Ausrüstung von den Siemens-Schuckertwerken und MAN. 1923 erreichte das Werk mit einer Gesamtleistung von 56.000 kW seinen vorläufigen Endausbau.

Schalterhalle, 1913

Das Großkraftwerk Franken lieferte Drehstrom, der durch unterirdisch verlegte Kabel mit 20.000 V verteilt wurde. Einzig das Fränkische Überlandwerk, das man im Frühjahr 1910 ebenfalls mit Siemens-Beteiligung gegründet hatte und das Mittelfranken sowie Teile Unterfrankens mit Strom versorgte, war über Freileitungen angeschlossen.

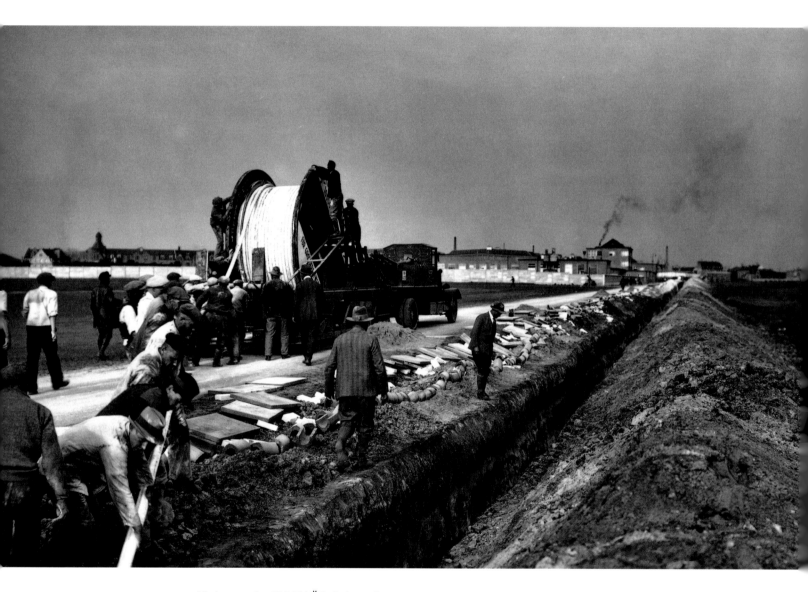

**Verlegung des 100-kV-Ölkabels nach
Nürnberg, 1931**

Der rasant steigende Stromverbrauch
führte in der Zeit nach dem Ersten Welt-
krieg zu bedeutenden Entwicklungen
in der Übertragungstechnik: Während die
Freileitungstechnik Anfang der 1920er
Jahre bereits zur Übertragung von 220 kV
mittels Hohlseilen schritt, war die Kabel-

technik erst bei einer Nennspannung
von 60 kV angelangt. 1925 entwickelten
die Siemens-Schuckertwerke erstmals
in Deutschland ein 110-kV-Ölkabel,
das den bisherigen Massekabeln weit
überlegen war.

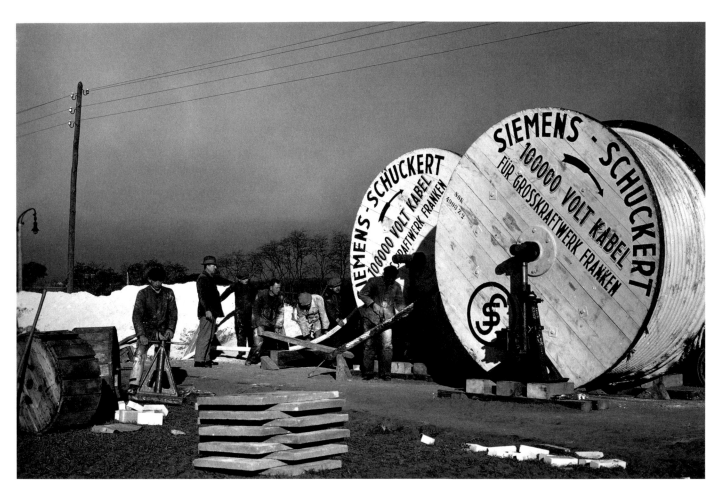

Verlegung des 100-kV-Kabels, 1931

Die neuen Hochspannungskabel erlangten
vor allem für die städtischen Ballungs-
gebiete Bedeutung, in denen aus Sicher-
heitsgründen so gut wie keine Freileitungen
verliefen. Der ersten erfolgreichen Verbin-
dung der Umspannstationen Stein und
Tullnau folgte noch im selben Jahr die Ver-
legung eines Ölkabels nach Nürnberg.

1916 Dampfkraftwerk Tocopilla Chile

Größtes Kraftwerk Chiles

Während die wirtschaftliche Erschließung Chiles im 19. Jahrhundert weitgehend von Deutschland und Großbritannien ausgegangen war, begannen sich Anfang des 20. Jahrhunderts auch US-amerikanische Unternehmen immer stärker in dem an Bodenschätzen reichen Staat zu engagieren. Im Mittelpunkt des Interesses standen die großen Kupfererzlager in Norden des Landes. Da der Kupfergehalt des hier geförderten Erzes vergleichsweise gering ausfiel, war eine wirtschaftliche Ausbeutung der Kupferminen in Chuquicamata nur unter Einsatz großtechnischer Verfahren und Anlagen sinnvoll.

Um das Kupfer auf elektrolytischem Weg aus dem Gestein zu lösen, musste das Kupfererz zunächst in kleine Stücke gebrochen werden. Im nächsten Schritt setzte man verdünnte Schwefelsäure zu, in der sich das enthaltene Kupfer löste. Nach einigen Reinigungsstufen wurde das Halbedelmetall mithilfe von Gleichstrom in Form von elektrolytisch reinem Kupfer aus dieser Lösung gewonnen. Die Anlage in Chuquicamata war die erste, die in großem Maßstab auf diesem Weg Kupfer gewann.

Den Planungen der ersten Ausbaustufe lag eine Tagesproduktion von rund 125 bis 150 Tonnen elektrolytisch reinen Kupfers zugrunde, wofür bis zu 10.000 Tonnen Erz verarbeitet werden mussten. Dies bedeutete einen Energiebedarf von etwa 24 Megawatt. Da Chuquicamata in der Atacama-Wüste liegt, standen in unmittelbarer Nähe der Grube weder Wasserkraft noch fossile Brennstoffe für die Stromerzeugung zur Verfügung. Angesichts dieser Rahmenbedingungen entschloss man sich, ein entsprechendes Kraftwerk am Meer zu errichten und den Strom von dort zum Empfängerwerk nahe dem Bergwerk zu übertragen.

Großauftrag von mehr als zwölf Millionen Mark

Dank der Vermittlung von Karl Georg Frank, der das »Informationsbüro« des deutschen Elektrokonzerns in New York leitete, konnte sich Siemens gegen die mächtige Konkurrenz aus Nordamerika und Großbritannien durchsetzen: Im Mai 1913 vergab die Chile Exploration Company, ein Kupferunternehmen des New Yorker Bankhauses M. Guggenheim & Sons, den Auftrag zur Errichtung des Kraft- und Empfängerwerks an die Siemens-Schuckertwerke, die als Generalunternehmer inklusive Fremdmaterial Starkstromausrüstung für über zwölf Millionen Mark (rund 60 Millionen Euro) nach Chile lieferten.

Nach längeren Vorstudien verständigte man sich auf die Hafenstadt Tocopilla als Standort des Kraftwerks, da das als Brennstoff benötigte Rohöl einfach per Schiff angeliefert werden konnte. Das Empfängerwerk wurde unweit des 140 Kilometer entfernten Grubengeländes errichtet. Die Übertragung der von den Drehstromgeneratoren in Tocopilla erzeugten Elektrizität zum Empfängerwerk in Chuquicamata erfolgte über eine 100.000-Volt-Hochspannungsleitung. Vor Ort musste man den Drehstrom mithilfe von Maschinenumformern in Gleichstrom umwandeln, wurden doch die Elektrolyse sowie die verschiedenen Motoren mit Gleichstrom betrieben.

Im Rahmen des ehrgeizigen Großprojekts galt es, zahlreiche Schwierigkeiten zu überwinden: Zum einen wurde die gesamte Anlage auf erdbebengefährdetem Gebiet errichtet, zum anderen herrschte in der Atacama absolute Trockenheit. Entsprechend musste das Kühlwasser in Tocopilla durch Destillation aus dem Meerwasser gewonnen werden, während man beim Empfängerwerk auf eine in der Nähe vorbeiführende Hochdruckwasserleitung zurück-

Kraftwerk Tocopilla, um 1918

Die Lage am Meer vereinfachte die Anliefe-
rung des für die Befeuerung der Dampf-
kessel benötigten Rohöls und ermöglichte
gleichzeitig die Bereitstellung von Meer-
wasser für Dampferzeugung und Kühlung
der Maschinen.

greifen konnte. Auch politische Aus-
einandersetzungen behinderten den
Fortgang der Arbeiten: Da der Bau fast
komplett in die Zeit des Ersten Welt-
kriegs fiel, gestaltete sich der Transport
der Maschinen von Deutschland nach
Chile äußerst schwierig. Die letzten gro-
ßen Sendungen trafen erst im April 1915
an ihrem Bestimmungsort ein. Dennoch
konnten einen Monat später die ersten
Maschinen in Betrieb genommen wer-
den. Im Februar 1916 war das bis dato
größte Kraftwerk des Landes planmäßig
einsatzbereit.

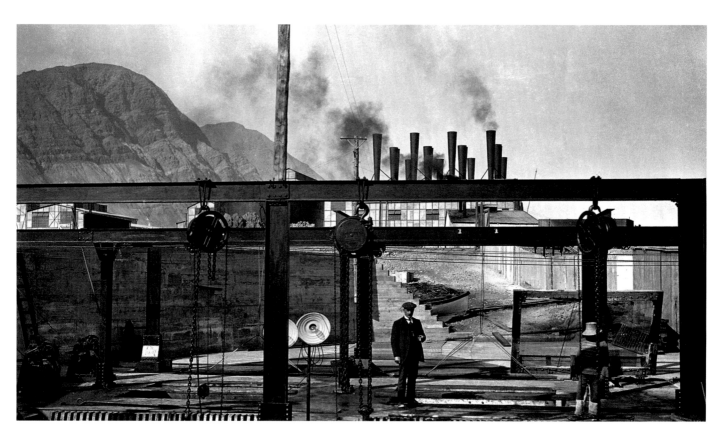

Bau des Kühlwassereinlaufwerks, um 1915

Die gesamte Anlage wurde erdbebensicher
in Eisenfachwerk errichtet. Eine durchaus
berechtigte Maßnahme, wie sich bereits
kurz nach Fertigstellung zeigen sollte: Ein
schweres Erdbeben erschütterte das Gebiet,
hinterließ jedoch keinerlei Schäden an
den Bauten.

Schalthaus mit Hochspannungsleitung, 1916

Das Schalthaus beherbergte die Anlagen
zur Spannungsumwandlung für die
Fernübertragung der elektrischen Energie
vom Kraftwerk zum Empfängerwerk
bei den Kupferminen in Chuquicamata.

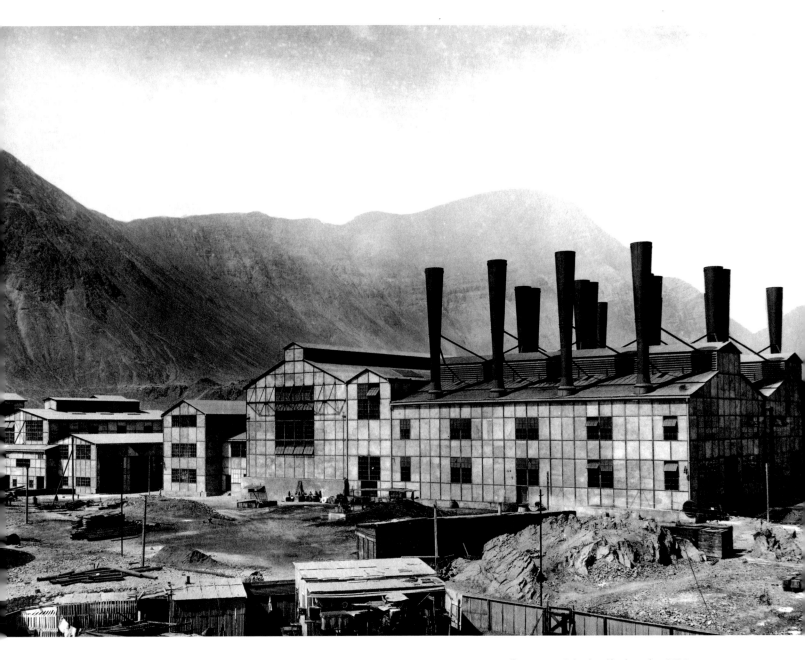

Gesamtansicht des Kraftwerks, 1916

Auf der Ansicht sind die charakteristischen
Schornsteine zu erkennen: Jeder der
16 Schiffskessel zur Dampferzeugung hatte
seinen eigenen Schornstein. An das Kessel-
haus schließen sich das Hilfsmaschinen-
haus mit Behältern für Brennöl, See-
und Süßwasser, das Turbinenhaus und
schließlich das Schalthaus an.

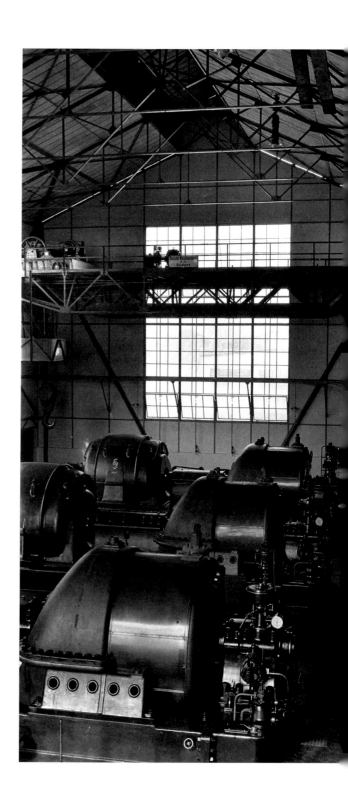

Ölschalter, 1916

Die Dreikessel-Ölschalter für 110.000 V
dienten der Sicherung der Anlage: Aufgrund
der hohen Spannungen waren besondere
Maßnahmen erforderlich, um die Isolierung
und das sichere Abschalten der Maschinen
zu gewährleisten. Der Schalter befindet sich
deshalb in einem ölgefüllten Gefäß, sodass
der beim Schalten auftretende heiße Licht-
bogen sofort gelöscht wird.

Maschinenhalle, 1916

Die insgesamt vier Turbosätze bestanden
aus je einer Dampfturbine mit 14.300 PS
der Firma Escher Wyss, Zürich, und
direkt angeflanschtem Drehstromturbo-
generator mit 10.000 kW Leistung der
Siemens-Schuckertwerke. Die für die
Dampferzeugung erforderlichen Wasser-
rohr-Schiffskessel mit Rohölheizung
lieferte Babcock & Wilcox.

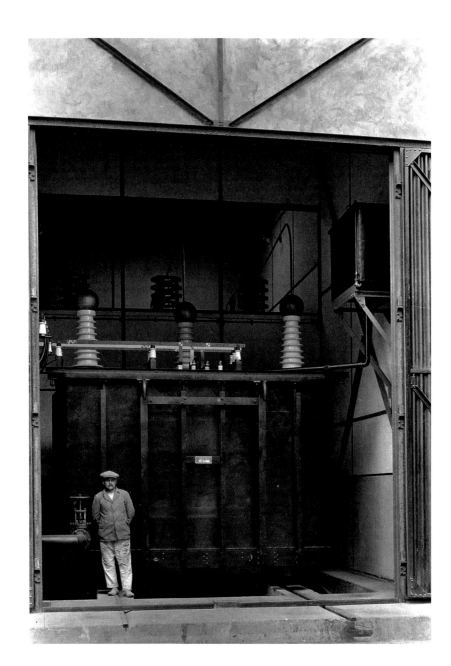

Hochspannungstransformatoren, 1916

Insgesamt lieferten die Siemens-Schuckert-
werke für die Hochspannungsübertragung
vier Drehstromtransformatoren nach Chile.
Ihre Leistung entsprach der Generatoren-
leistung.

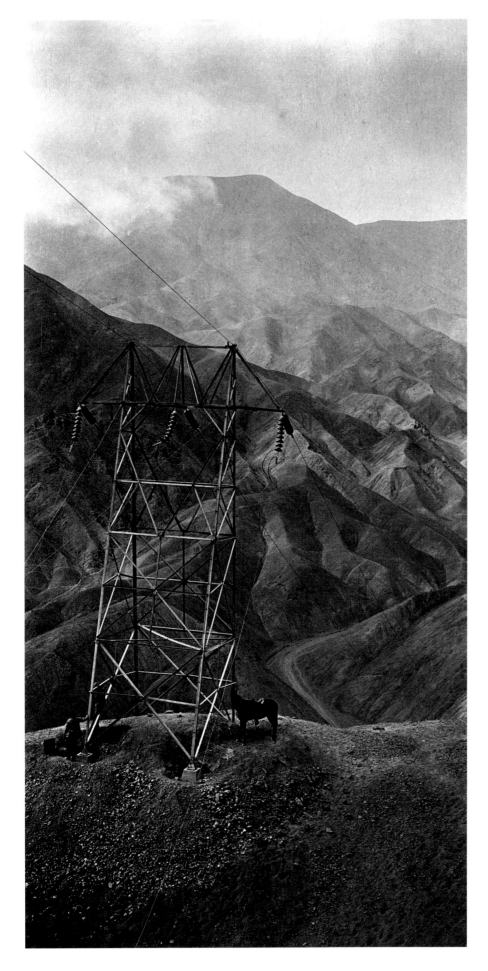

Aufbau der 100-kV-Freileitung zum Empfängerwerk, um 1915

Die Fernleitung musste auf einer Länge von 140 Kilometern einen Höhenunterschied von fast 3000 Metern überwinden; die Bauarbeiten wurden von den Kunden selbst ausgeführt. In dem unzugänglichen Gelände war der Transport aller erforderlichen Materialien ausgesprochen mühselig.

Kupfermine in Chuquicamata, 1914

In dem auf 2760 Meter Höhe gelegenen Empfängerwerk transformierte man die 100.000 V der Fernleitung wieder auf 5000 V herunter. Der größte Teil der Energie wurde dann mit Maschinenumformern in durchschnittlich 235-V-Gleichstrom umgewandelt, der Rest in einem Nebenwerk auf 500-V-Drehstrom.

Aufbau der Niederspannungs-Strommasten, um 1915

Die Bauarbeiten mit überwiegend ungeschulten Arbeitskräften unter besonderen klimatischen Bedingungen gestalteten sich oft nicht einfach.

1926 **Wasserkraftwerk Cacheuta** Argentinien

Größtes Wasserkraftwerk Argentiniens

In Argentinien blieb die Wasserkraft für die Stromerzeugung lange Zeit nahezu ungenutzt. Dies erscheint zunächst erstaunlich, da die Geologie des Landes das Gegenteil vermuten lässt: Man denke nur an die Wasserfälle von Iguazú, des Uruguay und anderer Flusssysteme, die in den Kordilleren der Anden entspringen.

Die Ursache für den Verzicht auf diese wertvolle Ressource lag vor allem darin, dass sich die Wasserkräfte zumeist in dünn besiedelten Gebieten und damit weit entfernt von den Verbrauchszentren der großen Städte befanden. Die Unzugänglichkeit der infrage kommenden Regionen und die anfänglichen Schwierigkeiten, die elektrische Energie über weite Strecken durch wüstes, gebirgiges Gebiet zu übertragen, beeinträchtigten die Nutzung der Wasserkraft oder machten sie gar unmöglich.

Boten sich dennoch einige Wasserfälle und Flüsse wegen ihrer Lage für die Stromerzeugung an, scheiterte diese Nutzung an fehlendem Kapital oder anderen Hindernissen: Beispielsweise wurden die in Frage kommenden Gewässer oft nur über Regenwasser und nicht über die Schneemassen der Berge gespeist. Da das Gelände den Bau von Staudämmen selten zuließ, hatte dies ein zu stark schwankendes Wasserangebot zur Folge. Eine weitere Gefahr stellten die großen Mengen an Gestein und Sand dar, die besonders bei Gewitter vom Wasser mitgerissen wurden und rasch eine Beschädigung der Turbinen hervorrufen konnten.

Nutzung des Mendoza zur Energiegewinnung

Diesen Schwierigkeiten zum Trotz hatte das Unternehmen Luz y Fuerza Mendoza Anfang des 20. Jahrhunderts die Idee, die Kräfte des Flusses Mendoza für die Energiegewinnung zu nutzen und das damals größte Wasserkraftwerk Südamerikas zu errichten. Der Hintergrund: Mendoza, Hauptstadt der gleichnamigen Provinz mit ca. 70.000 Einwohnern, erlebte aufgrund der Entwicklung der weltberühmten Weinindustrie einen enormen Aufschwung, der einen wachsenden Stromverbrauch mit sich brachte. Die bestehenden Kraftwerke vor Ort – mit Wasserturbinen, Dieselmotoren und Dampfmaschinen betrieben – konnten den Bedarf nicht mehr decken.

Eine erste Studie war bereits 1909 ausgearbeitet worden, auf deren Basis Luz y Fuerza in Mendoza die Konzession für die Nutzung des Flusses erwarb. Der Mendoza bezieht sein Wasser aus den Bergen Aconcagua und Tupungato, die zu den höchsten Amerikas gehören und von Gletschern bedeckt sind. So trocknet der Mendoza niemals vollständig aus, auch wenn das Wasseraufkommen bisweilen stark variiert.

Der Ort, an dem das Wasserkraftwerk entstehen sollte, eine kleine Ansiedlung namens Cacheuta, lag ungefähr 37 Kilometer von Mendoza entfernt. Das in einem Tal auf 1250 Metern gelegene Dorf war bis dahin vor allem für seine medizinisch genutzten Thermalquellen bekannt.

Der Auftrag für die Siemens-Schuckertwerke umfasste Bau und Ausrüstung der Stauanlage, des Wasserschlosses mit den Hochdruckrohren, die dieses mit der Zentrale verbanden, der Zentrale mit den drei Turbogeneratorsätzen sowie der Schaltanlagen. Die Gebäude mussten aufgrund der Erdbebengefahr besonders stabil ausgeführt werden. Für die Übertragung der elektrischen Energie nach Mendoza erhöhte man die Generatorspannung mittels Drehstromtransformatoren auf 40.000 Volt. Die dafür errichtete Freiluftschaltanlage schloss sich direkt an das Kraftwerk an.

Schon vor dem Ersten Weltkrieg begannen die Arbeiten zunächst mit den wassertechnischen Anlagen, doch kamen sie während des Krieges völlig zum Erliegen. Erst nach Kriegsende konnte das Projekt wieder aufgenommen und 1926 abgeschlossen werden. Das Kraftwerk Cacheuta sollte für Jahrzehnte das größte Wasserkraftwerk Südamerikas bleiben.

Bau der Hochspannungsleitung, 1926
Der Freileitungsbau nach Mendoza erfolgte in schwierigem Gelände. Es handelte sich um die erste derartige Hochspannungsübertragung in Argentinien.

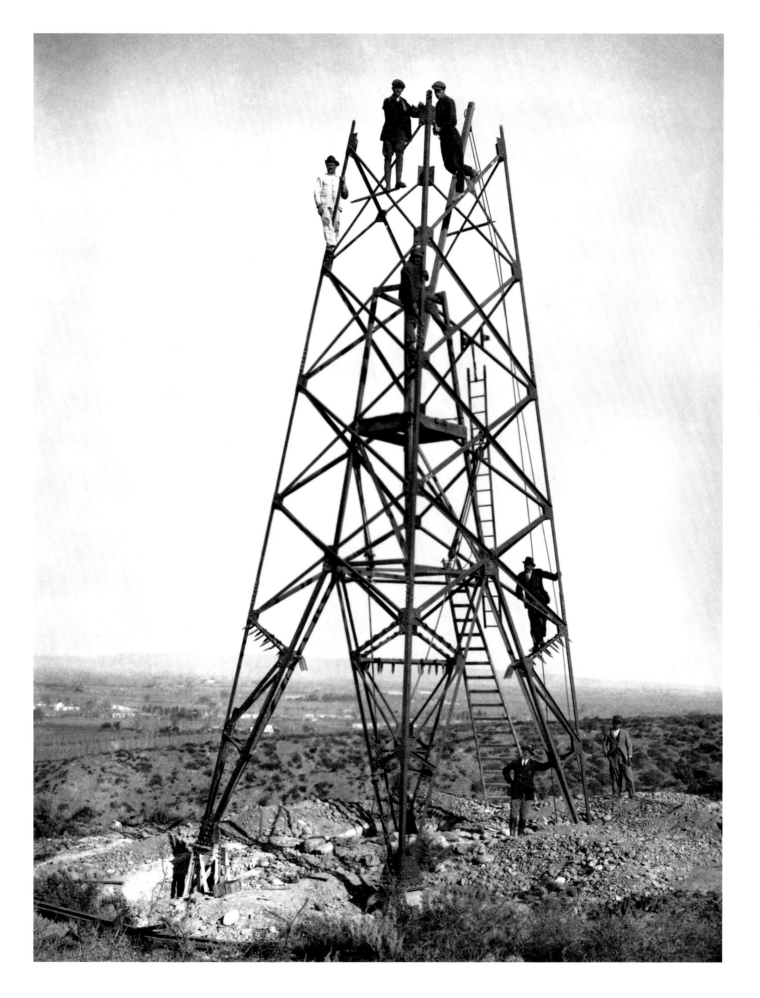

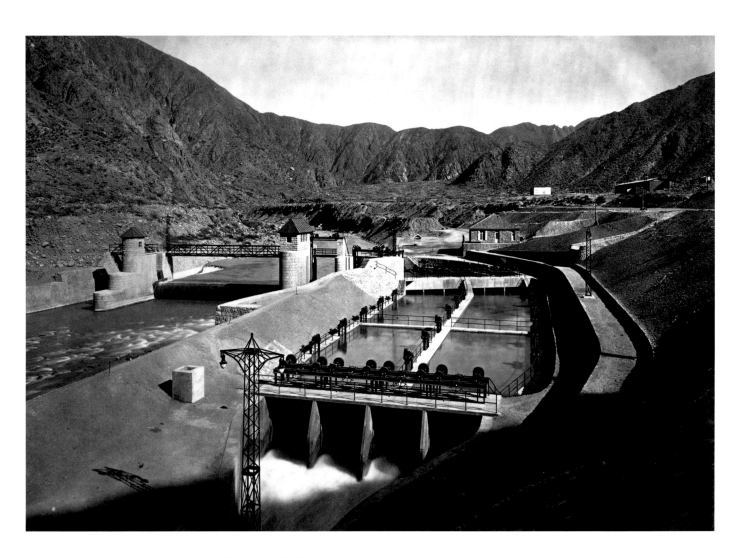

Stauanlage am Oberlauf, 1926/27

Die Stauanlage für die Wasserversorgung
des über zwei Kilometer entfernten Kraft-
werks umfasste auch Becken zur Ablage-
rung von Geröll und Sand. Von hier aus
wurde das Speisewasser für die Turbinen in
einem Tunnel mit zwölf Quadratmeter
Querschnitt abgezweigt und zu einem Was-
serschloss beim Kraftwerk geführt.

Wasserschloss, 1926/27

Das Wasserschloss diente dem Ausgleich
von Druckschwankungen in den Hoch-
druckleitungen, deren Rohre sonst platzen
konnten. Solche Schwankungen entstehen,
wenn der Wasserdurchfluss in den Turbinen
aufgrund von Lastwechseln an den Genera-
toren verändert werden muss. Dies ist vor
allem bei Verbrauchsschwankungen der Fall.

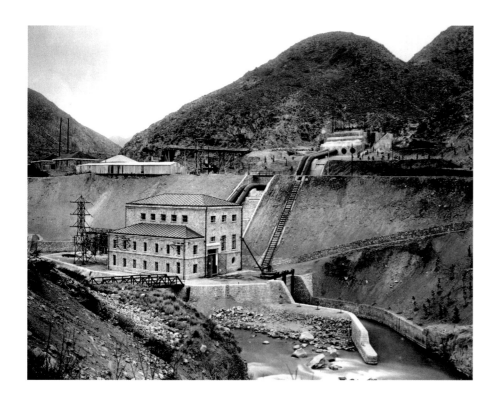

Kraftwerkshaus mit Druckstollen, 1926/27

Man errichtete das Kraftwerk auf dem linken Flussufer unterhalb des Wasserschlosses. Aufgrund der Erdbebengefahr wurde Eisenbeton verwendet, der jedoch zur Verschönerung eine Verkleidung mit Granitplatten erhielt.

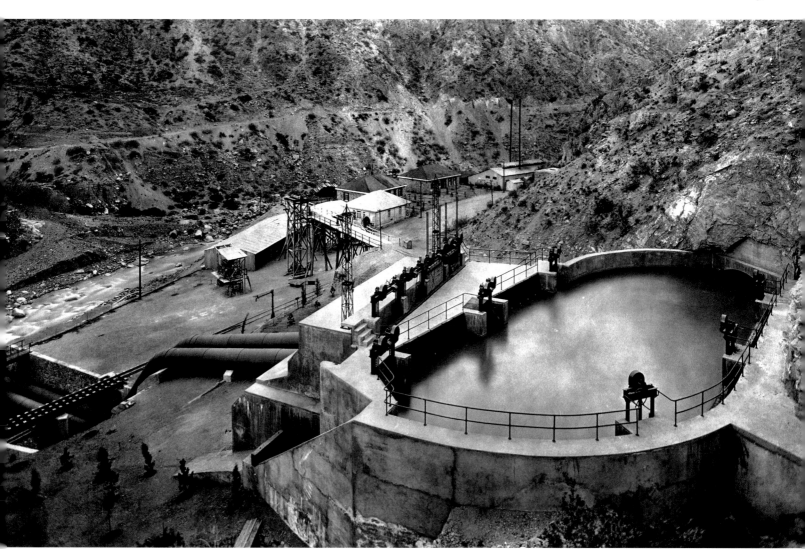

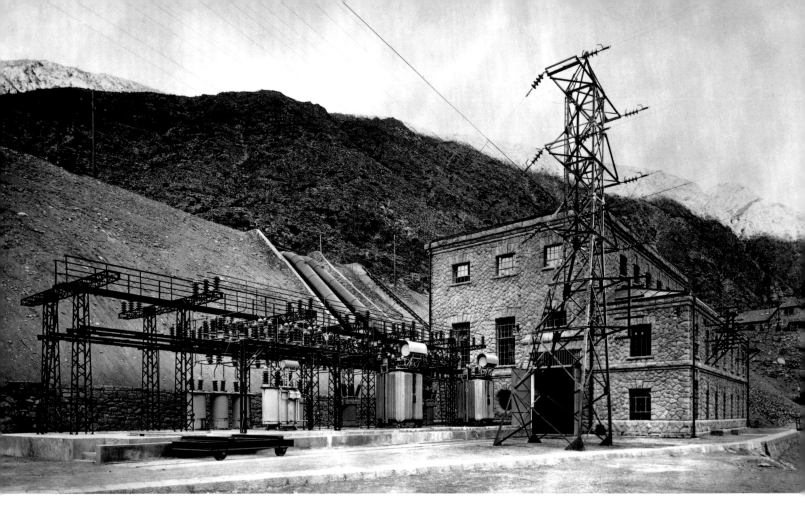

Freiluftumspannwerk, 1926/27

Direkt neben dem Kraftwerk befand sich das Freiluftumspannwerk für die 40.000-V-Doppelleitung nach Mendoza. Hier kamen unter anderen drei Transformatoren mit je 3400 kVA und einem Übersetzungs-verhältnis von 5000 auf 40.000 V zum Einsatz. Umfangreiche Sicherheitseinrichtungen schalteten die entsprechenden Anlagenteile bei Störungen automatisch ab.

Überschwemmung des Maschinenhauses, 1926/27

Verheerende Überschwemmungen suchten auch das Maschinenhaus des Kraftwerks heim. Für die Stromversorgung der Schutz-relais, der Anzeigelampen, der Notbeleuchtung, wichtiger Motoren der Hochspannungsschalter und so weiter hatte man aus Sicherheitsgründen eine eigene Notfallbatterie installiert.

Blick in das Maschinenhaus, 1926/27

Insgesamt kamen drei Turbosätze der
Siemens-Schuckertwerke mit 3400 kVA
bei 5000 V zum Einsatz. Jeder Turbosatz
bestand aus einer Francis-Turbine und
einem Drehstromturbogenerator mit
Erregermaschine. Die Francis-Turbinen
lieferte Escher Wyss, Zürich.

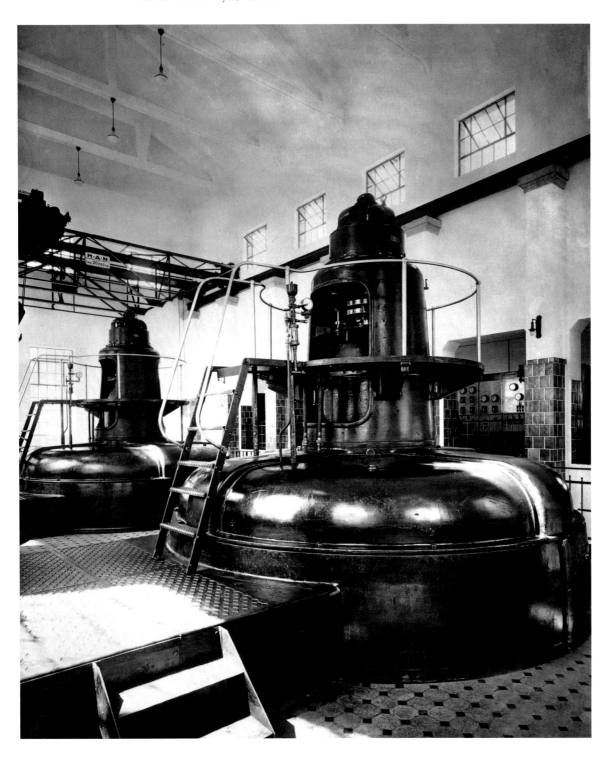

1929 Wasserkraftwerk Ardnacrusha am Shannon Irland

Elektrizität für einen ganzen Staat

Anfang der 1920er Jahre war Irland, abgesehen von einigen größeren Städten wie Dublin und Cork, »elektrisch gesprochen, gänzlich unberührt«. Die Gesamtleistung aller öffentlichen Elektrizitätswerke belief sich auf rund 27.000 Kilowatt. Da der Freistaat (Republik Irland) kaum eigene Kohlevorkommen besaß, war man bestrebt, die heimische Wasserkraft für die Elektrifizierung und wirtschaftliche Entwicklung des Landes zu nutzen. Das mit Strom zu versorgende Gebiet wurde damals von rund drei Millionen Menschen bewohnt und entsprach mit seinen 70.000 Quadratkilometern etwa der Größe Bayerns.

Die Idee, die Strömungsenergie am gefällereichen Unterlauf des Shannon zur Stromerzeugung in einer einzigen Wasserkraftanlage zu nutzen, stammte von Thomas McLaughlin. Der irische Physiker und Elektroingenieur arbeitete ab Ende 1922 bei den Siemens-Schuckertwerken in Berlin. Mit Unterstützung der Siemens-Wasserkraftexperten gelang es ihm, die irische Regierung von der Machbarkeit und Wirtschaftlichkeit des Projekts zu überzeugen.

Anfang 1924 kam es zu ersten Gesprächen zwischen Siemens und Regierungsvertretern des Irischen Freistaats. Infolgedessen wurde das deutsche Elektrounternehmen aufgefordert, Vorschläge zur Energieerzeugung und -verteilung auszuarbeiten. Der nun erstellte Projektplan enthielt außer technischen Beschreibungen ein bindendes Angebot samt detaillierter Kostenkalkulationen auf Basis sorgfältig erarbeiteter Wasserwirtschaftspläne. Nach eingehender Prüfung durch internationale Sachverständige wurde der Entwurf leicht überarbeitet und dem Parlament in Dublin zur Zustimmung vorgelegt. Im Juli 1925 verabschiedete die Regierung mit dem sogenannten Shannon Electricity Act die legislativen Grundlagen für die Durchführung des ehrgeizigen Projekts. Einen Monat später wurde der erste »Shannon-Vertrag« geschlossen; Generalunternehmer und Lieferant der elektrischen Ausrüstung waren die Siemens-Schuckertwerke.

Für die Wasserkraftanlage errichtete man in der Nähe des Ortes Killaloe ein Wehr, das den Wasserspiegel des Shannon um zehn Meter aufstaute. Vom Wehr zweigte ein circa zwölf Kilometer langer schiffbarer Kanal (Obergraben) ab, in dem das Wasser zu der bei Ardnacrusha gelegenen Krafthausanlage geführt wurde. Ein Untergraben führte das Wasser dem Shannon oberhalb von Limerick wieder zu.

Die Realisierung des Shannon-Projekts erwies sich für alle Beteiligten als gewaltige organisatorische und technische Herausforderung. Dies galt insbesondere für die Tiefbauarbeiten, mit deren Durchführung die Tochtergesellschaft Siemens-Bauunion (SBU) beauftragt wurde – und die unmittelbar nach Auftragserteilung begannen: Insgesamt mussten etwa acht Millionen Kubikmeter Erde ausgehoben und in die Dämme eingebracht sowie rund eine Million Kubikmeter Fels gesprengt und verfahren werden.

Der Auftrag zur Errichtung des Laufwasser-Drehstrom-Kraftwerks war der größte Auslandsauftrag, den ein deutsches Unternehmen seit der Bagdad-Bahn (Baubeginn 1903) erhalten hatte. Nach knapp vierjähriger Bauzeit wurde die Anlage am 22. Juli 1929 in Anwesenheit von William Thomas Cosgrave, Präsident des Exekutivrats des Irischen Freistaats, offiziell eingeweiht. Mit dem Großprojekt stellte Siemens seine internationale Wettbewerbsfähigkeit eindrucksvoll unter Beweis.

Leitwarte des Kraftwerks, 1929

Von dieser Leitwarte aus wurde das Kraftwerk und damit die Elektrizitätsversorgung des gesamten Freistaats Irland gesteuert.

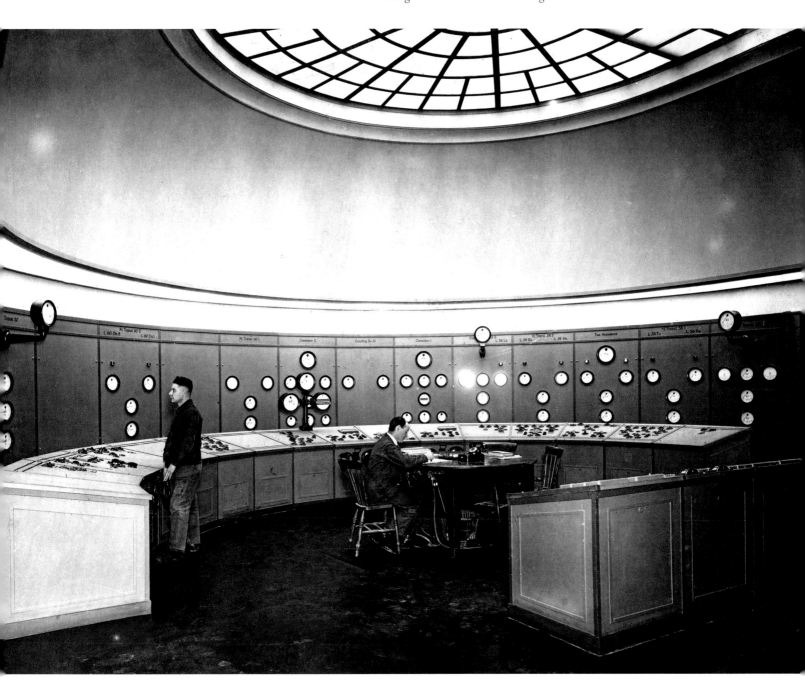

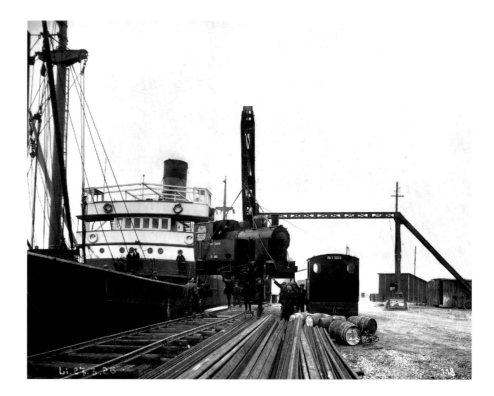

Entladen einer Dampflok, 1926

Da keine nennenswerte Bauindustrie exis-
tierte, mussten so gut wie alle Maschinen
und Materialien mit eigens gecharterten
Dampfern von Deutschland nach Irland
transportiert werden – an Baumaschinen
und Geräten allein etwa 30.000 Tonnen.

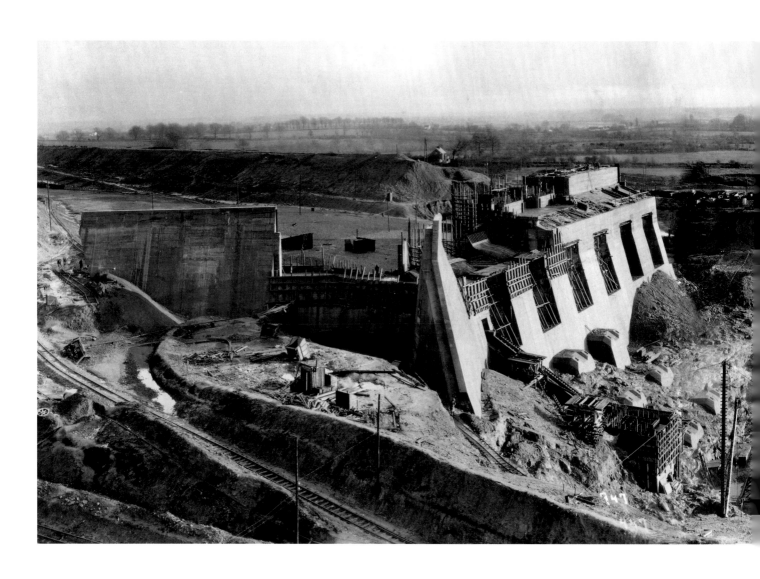

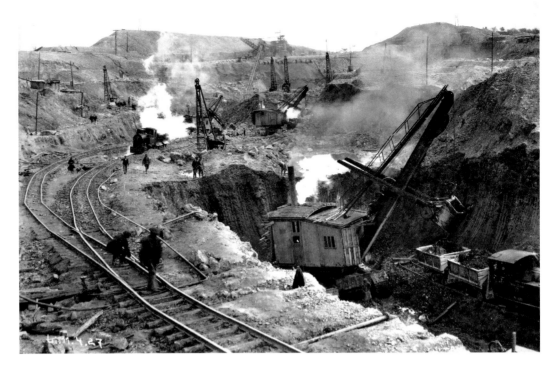

Aushub der Kraftwerksbaugrube, 1927

Insgesamt mussten etwa acht Millionen
Kubikmeter Erde ausgehoben und in die
Dämme eingebracht werden.

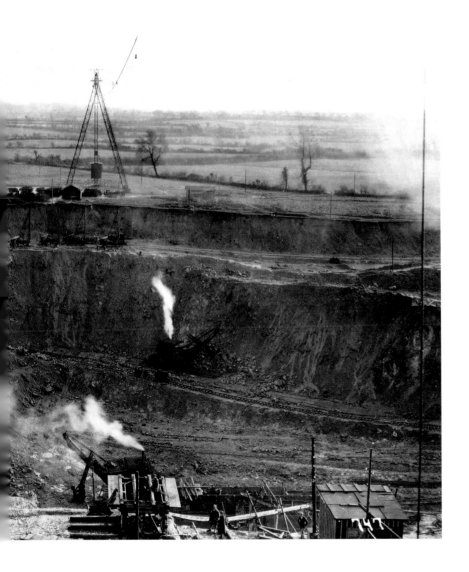

Bau des Wasserschlosses, 1928

Das feuchte Klima Irlands, problematische
Bodenverhältnisse sowie geologische
Formationen, deren Tücken bei den Vorab-
Bodenuntersuchungen und Probeboh-
rungen nicht erkannt worden waren, beein-
trächtigten immer wieder den Fortschritt
der Tiefbauarbeiten. Erschwerend kam
hinzu, dass viele der rund 3500, auf Wunsch
der Regierung überwiegend einheimischen
Arbeitskräfte wenig Erfahrung im Tiefbau
hatten.

Druckstollen im Bau, 1929

Das Flusswasser wurde durch eiserne
Druckstollen von je sechs Metern Durch-
messer den Turbinen im Krafthaus
zugeleitet. Diese wandelten die Strömungs-
energie in Rotationsenergie um und trieben
die angekoppelten Generatoren an.

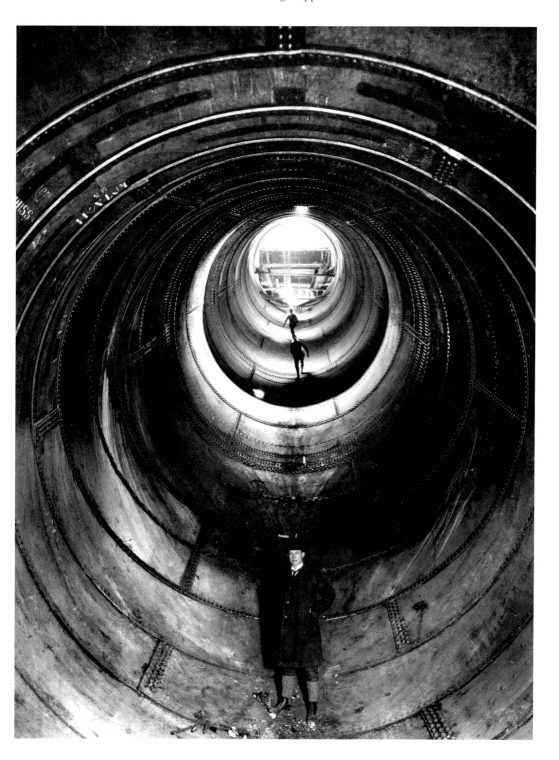

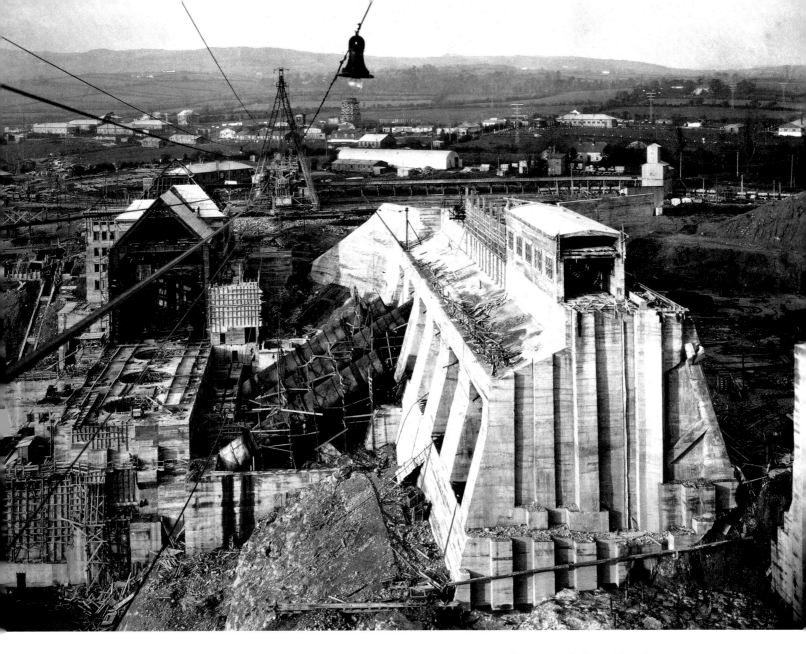

Generatorenhalle und Staudamm im Bau, 1928

Auf der linken Seite des Bildes kann man deutlich die offenen Schächte für die Turbogeneratoren erkennen, die senkrecht auf den im Sockel befindlichen Turbinen sitzen. Rechts die Staumauer mit den zu den Turbinen führenden Druckrohren.

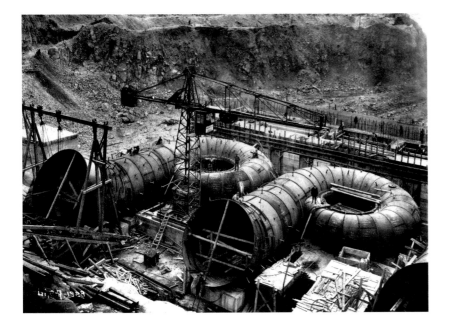

Einlaufschnecken der Turbinen, 1928

Die spiralförmigen Einlaufschnecken führten das Wasser aus den Druckrohren den Francis-Turbinen mit einem zusätzlichen Drall zu. 1928 begann die Montage der drei 38.600-PS-Francis-Spiralturbinen mit stehender Welle.

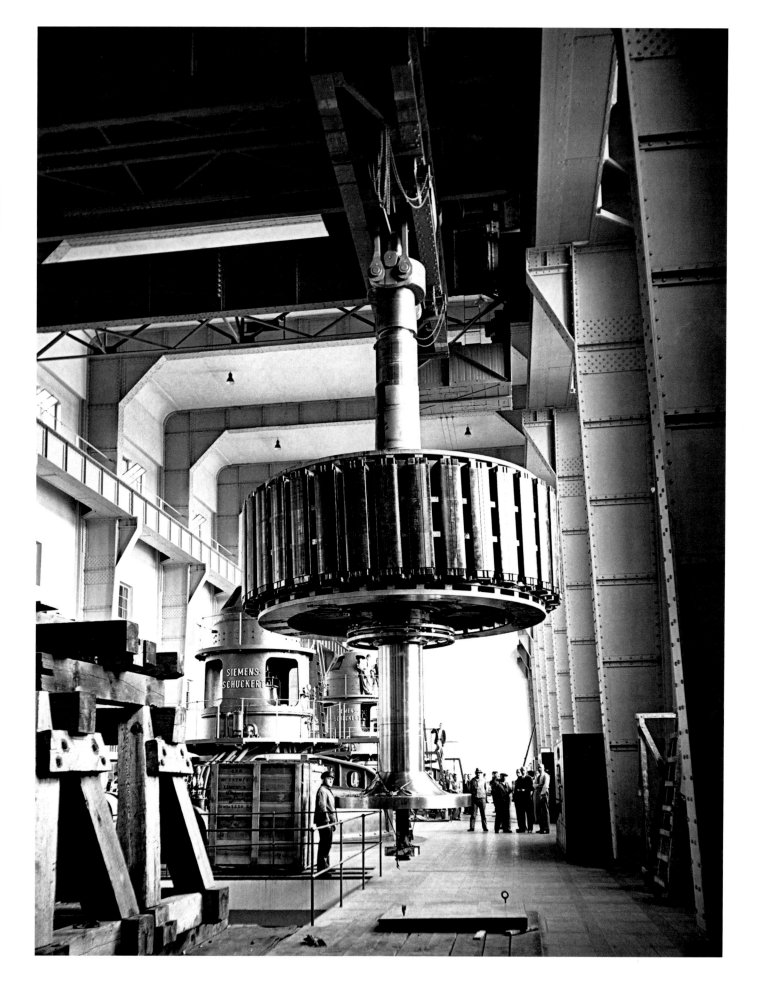

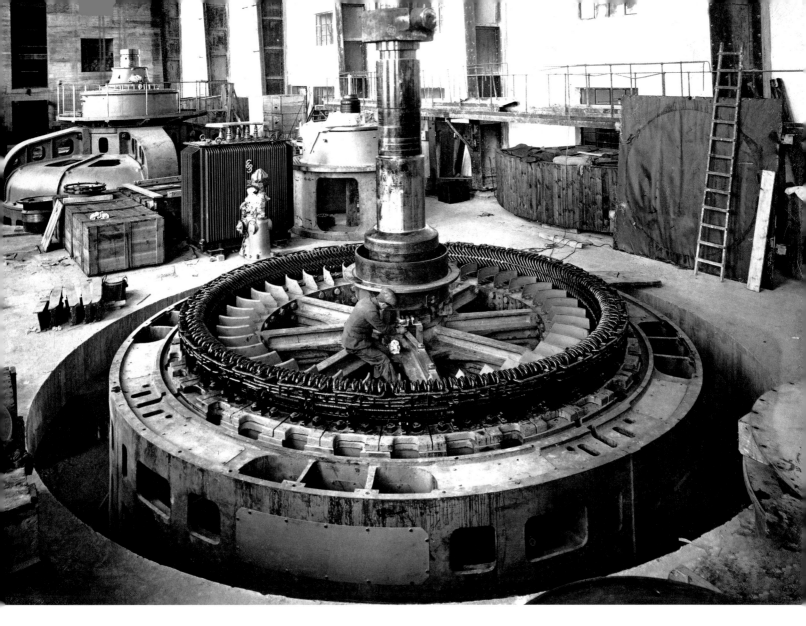

Einsetzen eines Generatorläufers, 1929

Blick in die Generatorenhalle, 1932

Das Krafthaus – das Herzstück der gesamten
Anlage – bestand aus der Generatorenhalle,
einem 38-kV- und einem 10-kV-Schalthaus.
Hier wurde der Strom auf 10 oder 37,5 kV
umgespannt.

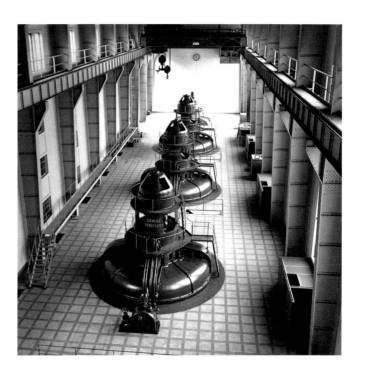

Einbringen eines Generatorläufers, 1932

Die zunächst drei Drehstromgeneratoren
von je 30 MVA Leistung wurden direkt
mit den senkrecht stehenden Francis-Turbi-
nen gekoppelt. 1932 erfolgte durch die
Inbetriebnahme einer Kaplan-Turbine mit
Drehstromgenerator eine Erweiterung
der Leistung um zusätzliche 25 MVA.

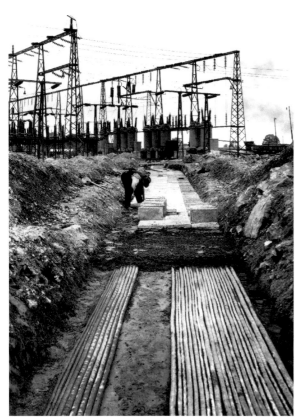

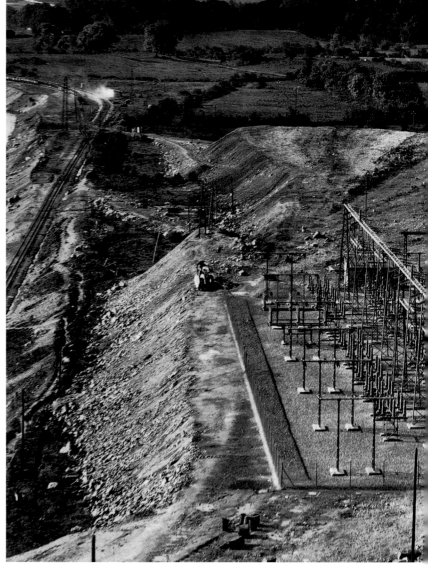

Kabellegung zur Freiluftschaltanlage, 1929

Der im Kraftwerk erzeugte elektrische
Strom wurde über Kabelleitungen zur nahe
gelegenen Freiluftschaltanlage Ardnacrusha
geführt und dort auf Übertragungs-
spannung transformiert.

Transformatorenstation Inchicore, 1932

Vom Shannon aus wurde der gesamte
Irische Freistaat über ein Leitungsnetz für
110 kV, 37,5 kV und 10 kV mit einer
Gesamtlänge von 3400 Kilometern und
zahlreichen Schaltstellen und Transforma-
torenstationen mit Strom versorgt.

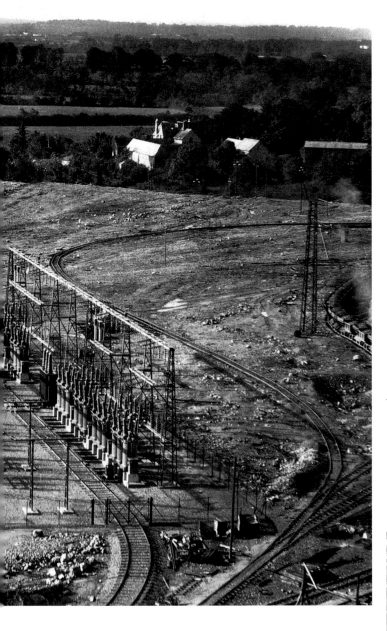

Freiluftschaltanlage Ardnacrusha, 1929

Die Fernleitungen zu den beiden größten
irischen Städten Dublin und Cork, die
naturgemäß den meisten Strom abnahmen
und außerdem noch als Speisepunkte
für das ausgedehnte Mittelspannungs-
verteilnetz dienten, waren rund 185 und
96 Kilometer lang. Zur Versorgung von
Dublin wurde eine 110-kV-Doppelleitung
errichtet, während Cork durch eine
110-kV-Einfachleitung mit dem Kraftwerk
verbunden war.

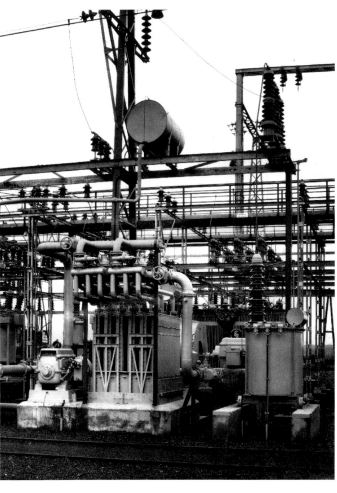

1931 Elektrische Zentrale Soochow Suzhou, China

Innovative Turbinen für China

Siemens gehört zu den Pionieren der elektrischen Energieversorgung in China: Zu Beginn des 20. Jahrhunderts errichtete man unter anderem das erste Wasserkraftwerk und die erste Hochspannungsleitung des Landes. Im Verlauf der 1920er Jahre folgten, abgesehen von zahlreichen kleineren Kraftwerksaufträgen, Großaufträge für Elektrizitätswerke in Shanghai, Harbin, Nanking (Nanjing) und Guangzhou. Zehn Jahre später hatte sich die Siemens China Co. zur größten Landesgesellschaft außerhalb Europas entwickelt.

Während dieser Zeit wandelten sich die Beziehungen zu den chinesischen Kunden, da im Land selbst nun technisches Know-how aufgebaut wurde.

So finanzierte Deutschland die Technische Hochschule in Woosung (Wusong) und entsandte sogar deutsche Professoren. Einerseits führte dies natürlich zu einer gewissen Kundenbindung, andererseits waren die chinesischen Auftraggeber dank der so ausgebildeten jungen Ingenieure erstmals in der Lage, den ausländischen Unternehmen genaue technische Spezifikationen für deren Angebote vorzugeben. Damit ließ sich unter anderem die Lieferung modernster Technologien sicherstellen.

So bestellte beispielsweise die Soochow Electric Light Company für ein Kraftwerk, das die Stadt Soochow (Suzhou) mit elektrischem Strom versorgen sollte, einen innovativen Dampfturbinentyp: eine sogenannte Siemens-Röder-Turbine. Ihr Vorteil: Sie war besonders betriebssicher, da sie infolge ihrer speziellen Drehzahlcharakteristik die Fundamente wesentlich geringer beanspruchte als das Vorläufermodell. Die neue Modellreihe war durch die Übernahme der Thyssenschen Maschinenfabrik, Mühlheim, und deren Dampfturbinenfertigung in die Angebotspalette der Siemens-Schuckertwerke gelangt und in Deutschland schon in verschiedenen Kraftwerken mit Erfolg erprobt worden.

Kondensationsturbosatz, 1931

Der Turbosatz bestand aus einer im linken Teil des Bildes sichtbaren Siemens-Röder-Turbine und einem direkt angekoppelten Turbogenerator. Die Leistung betrug 5000 kW bei 2,3 kV Spannung.

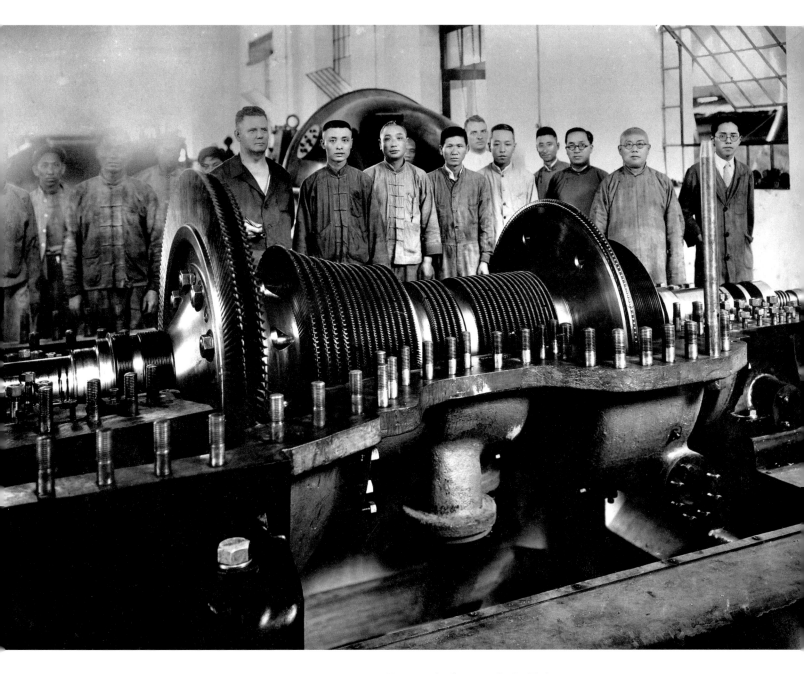

Montage der Siemens-Röder-Turbine, 1931

Im Gegensatz zum Vorgängermodell nach Zölly lag bei der Siemens-Röder-Turbine mit ihrer steiferen Konstruktion die sogenannte kritische Drehzahl über der Betriebsdrehzahl. Auf diese Weise wurden beim Hoch- und Runterfahren der Turbine die bei dieser Drehzahl entstehenden massiven Schwingungen und damit verbundene Fundamentbeschädigungen vermieden.

1931 Großkraftwerk West, Berlin Deutschland

Modernstes Großkraftwerk Europas

Nach dem Ersten Weltkrieg nahm der Stromverbrauch im Versorgungsbereich der Berliner Städtischen Elektrizitätswerke Akt.-Ges. (BEWAG) rasch zu. Zunächst wurde der Bedarf durch das Großkraftwerk Klingenberg sowie durch Fremdstrom aus den mitteldeutschen Braunkohlerevieren abgedeckt. Diese konnten jedoch nur die Grundlast bedienen. Für die immer wieder auftretenden Spitzenlasten zog man ältere Bereitschaftswerke heran, hier vor allem das Kraftwerk Charlottenburg mit seiner berühmten Ruths-Speicheranlage, in der überschüssiger Dampf gespeichert und bei Bedarfsspitzen wieder entnommen werden konnte.

Da jedoch mit weiteren Verbrauchssteigerungen sicher zu rechnen war, schien der Neubau eines Kraftwerks im Westen der Stadt – in unmittelbarer Nachbarschaft zur Siemensstadt – unausweichlich. Der Auftrag ging an die Siemens-Schuckertwerke: Einerseits begründet durch die Nähe zum Standort, andererseits durch die Tatsache, dass das vorhandene Klingenberg-Kraftwerk von der AEG gebaut worden war.

Siemens übernahm nach festen Gebührensätzen als »beratender Ingenieur« die Entwurfsbearbeitung und Bauausführung. Das Unternehmen erarbeitete die gesamten Anfragen und Vergabegutachten für die schwierigen Gründungsarbeiten sowie den Bau eines Hafens und Eisenbahnanschlusses für die Kohleanlieferung. Auch Planungen der Kohleumschlags- und Ascheförderungsanlagen, der Eisenkonstruktions- und Hochbauarbeiten sowie der Schornsteine wurden von Siemens gesteuert. Gleichzeitig lieferte man die Dampfturbinen mit den Generatoren und die gesamte technische Ausrüstung. Siemens wirkte damit als Generalunternehmer für Bauplanung und Ausführung bis hin zur schlüsselfertigen Übergabe.

Aufgrund innovativer Technologien konnten wesentlich höhere Kesselleistungen erbracht werden. Sie ermöglichten auch den Einsatz von minderwertiger Kohle und reduzierten die lästige Flugasche fast auf null. So war das Großkraftwerk West bei seiner Fertigstellung 1931 mit einer Gesamtleistung von 228 Megawatt das technisch modernste in Berlin. Auch architektonisch setzte das neue Kraftwerk Maßstäbe: Basierend auf dem Konzept von Hans Hertlein, der die Bürobauten in Siemensstadt geschaffen hatte, übernahm die Anlage die Formensprache der Neuen Sachlichkeit mit klar an den Funktionen ausgerichteten, schnörkellosen Bauelementen.

Ausbau in schwierigen Zeiten

Die Kapazität des Großkraftwerks West wurde mit dem Bedarf stufenweise erhöht: Ein besonderer Ausbau erfolgte nach dem Zweiten Weltkrieg, da der größte Teil der Einrichtung und Maschinen der sowjetischen Demontage als Teil der Reparationsleistungen zum Opfer gefallen war. Die Berliner Blockade 1949 ließ die Lage zusätzlich eskalieren: Einerseits wurden Stromlieferungen von außen nach West-Berlin blockiert und die Versorgungslage entsprechend beeinträchtigt, andererseits mussten nun viele Ausrüstungsteile und Materialien, die für den Ausbau dringend benötigt wurden, per Luftbrücke eingeflogen werden.

Waren 1949 gerade noch 50 Megawatt Leistung verfügbar, so stand nach dem Ausbau um 1955 das Zehnfache, nämlich 500 Megawatt, zur Verfügung – fast zwei Drittel der gesamten in West-Berlin erzeugten Elektrizität. Der Name des Großkraftwerks wurde in »Ernst-Reuter-Kraftwerk« geändert: in Erinnerung an den Berliner Oberbürgermeister Ernst Reuter, der die Arbeiten wesentlich gefördert hatte und der 1953 verstorben war.

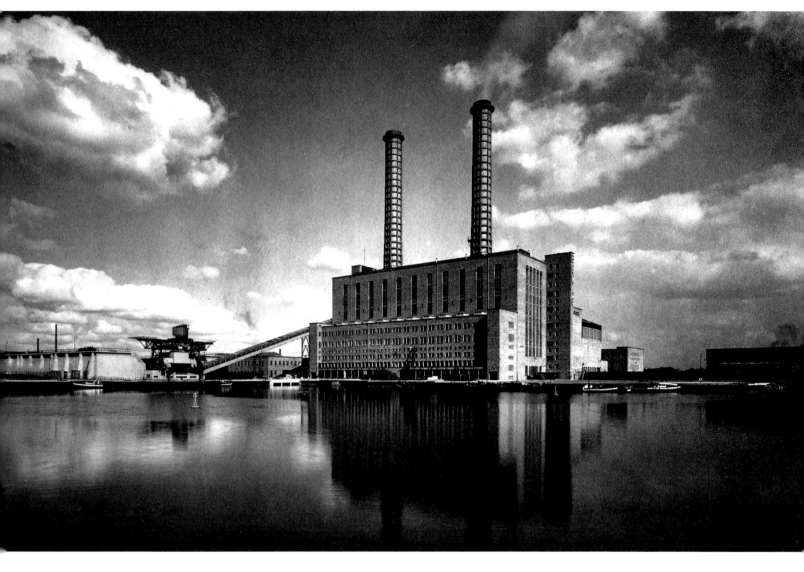

Gesamtansicht Großkraftwerk West, 1931

Das Kohlekraftwerk wurde am rechten Ufer
der Unterspree errichtet, deren Wasser auch
zur Kühlung und Speisung der Turbinen
diente.

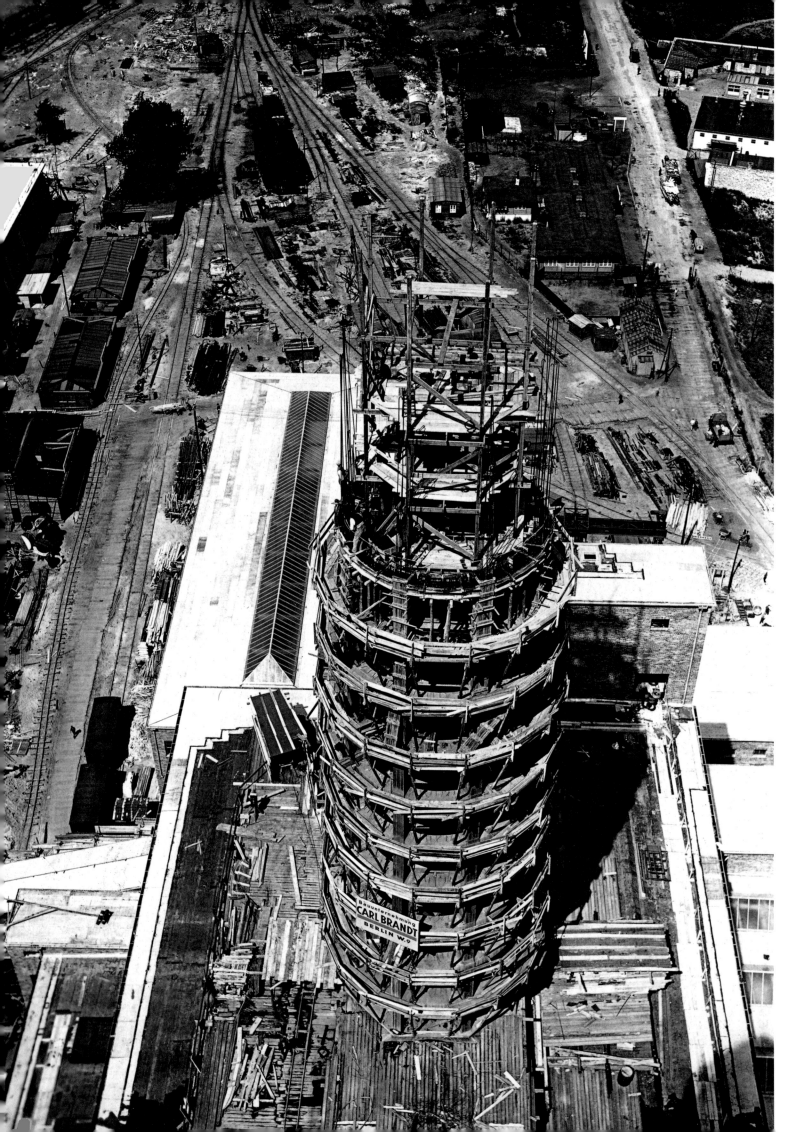

Schornstein im Bau, 1930

Die neuartigen Schornsteine erhoben sich, auf dem Gebäude stehend, zu einer Gesamthöhe von 110 Metern. Sie wurden zu einem markanten Orientierungspunkt am Berliner Horizont.

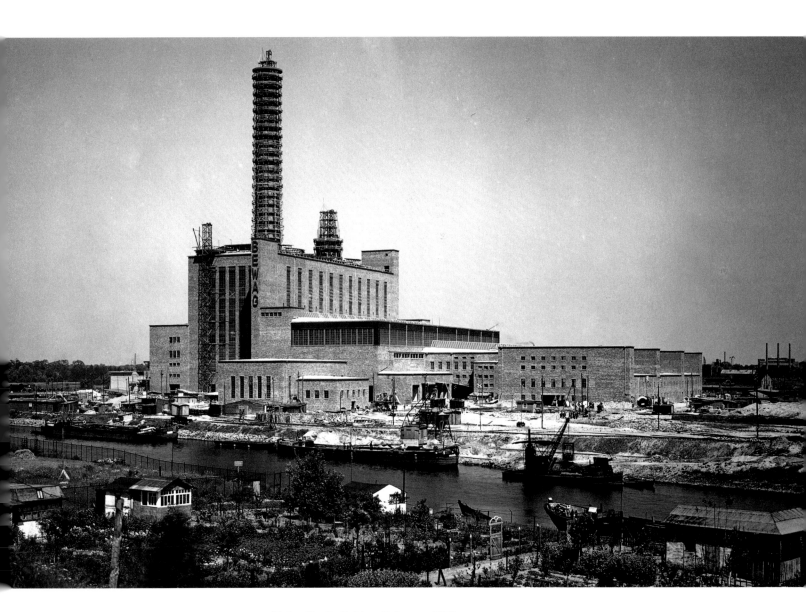

Hafen für die Kohleanlieferung, 1930

Ein eigens angelegter Kohlehafen diente der Versorgung des Kraftwerks mit Steinkohle. Mit Rücksicht auf die tiefe Lage des Baugrunds mussten umfangreiche Pfahlgründungen für das Maschinenhaus und weitere Gebäude vorgenommen werden. Die umfangreichen Bauarbeiten wurden von der Siemens-Bauunion ausgeführt.

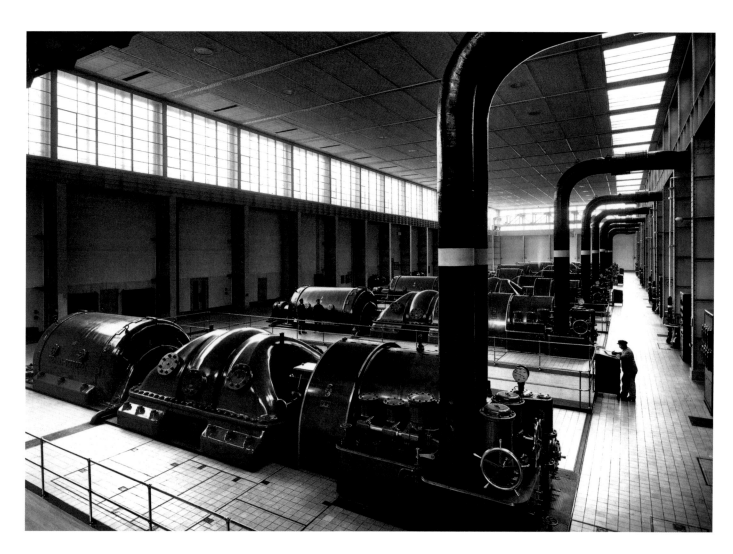

Maschinenhalle, 1931

Das Werk erhielt in der ersten Ausbaustufe
sechs Maschineneinheiten mit je 34 MW
sowie zwei weitere für den Eigenbedarf von
je 12 MW. Die Turbinen wurden aus
acht Dampfkesseln gespeist, von denen
jeder maximal 150 Tonnen Dampf mit
32 Atmosphären liefern konnte.

Schaltwarte, 1931

Auch die Schaltwarte setzte Maßstäbe:
Zur leichteren Kontrolle der Instrumente
wurden großflächige Anzeigen eingebaut.
Dies ermöglichte dem Personal, die einzel-
nen Betriebsteile klarer voneinander zu
unterscheiden, und führte im Gefahrenfall
zu einer höheren Betriebssicherheit.

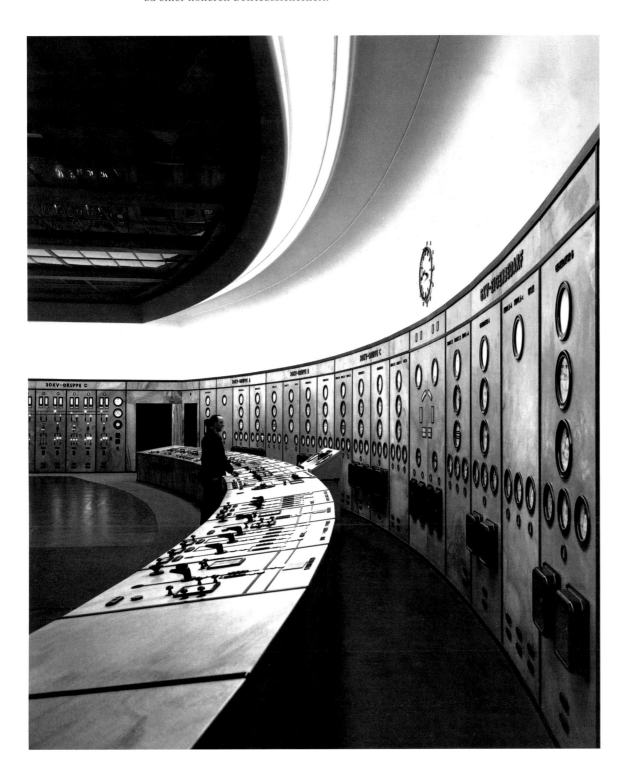

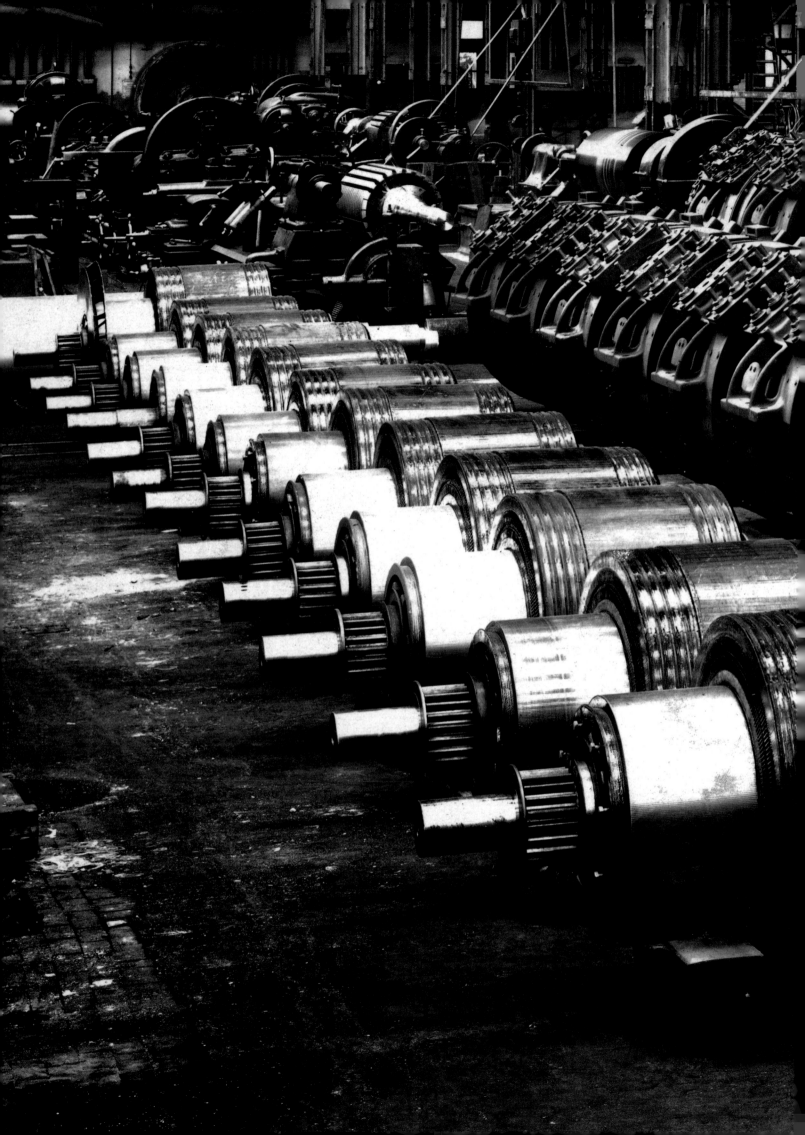

MOBILITÄT

1884 **Straßenbahn Frankfurt—Offenbach** Deutschland

1896 **Franz-Josef-Elektrische Untergrundbahn Budapest** Ungarn

1897 **Straßenbahn Salvador** Brasilien

1899 **Überlandstraßenbahn Peking—Ma-chia-pu** China

1902 **Elektrische Hoch- und Untergrundbahn Berlin** Deutschland

1904 **Industriebahnen der Rombacher Hüttenwerke, Lothringen** Frankreich

1905 **Lokalbahn Murnau—Oberammergau** Deutschland

1907 **Hamburg-Altonaer Stadt- und Vorortbahn Blankenese—Ohlsdorf** Deutschland

1908 **Grubenbahn Schoppinitz** Szopienice, Polen

1911 **Mariazellerbahn St. Pölten—Mariazell** Österreich

1911 **Fernbahn Dessau—Bitterfeld** Deutschland

1913 **Straßenbahn Konstantinopel** Istanbul, Türkei

1913 **Personen- und Güterbahn Pachuca** Mexiko

1915 **Riksgränsbahn Kiruna—Riksgränsen** Schweden

1923 **Straßenbahn Soerabaja** Surabaya, Indonesien

1933 **»Fliegender Hamburger« Berlin—Hamburg** Deutschland

»In einigen Tagen wird nun die erste electrische Bahn für practischen Dienst in Lichterfelde eröffnet. […] Die Sache wird großes Aufsehen machen.« WERNER VON SIEMENS, 1881

Während der zweiten Hälfte des 19. Jahrhunderts stieg das Transport- und Verkehrsaufkommen infolge der Industrialisierung und der damit einhergehenden Urbanisierung kontinuierlich. In der Hoffnung auf bessere Lebensverhältnisse zogen immer mehr Menschen aus dem ländlich geprägten Raum in die umliegenden Städte. Metropolen wie Berlin oder Wien erlebten eine wahre Bevölkerungsexplosion, der die bestehende Verkehrsinfrastruktur nicht gewachsen war. Nach wie vor bestimmten Pferdedroschken und Pferdestraßenbahnen das Stadtbild, ergänzt durch einige wenige Dampfbusse. Angesichts der immer größeren Menschenmengen stießen die Pferdebahnen jedoch an ihre Kapazitätsgrenzen. Die Dampflokomotive, die sich im Fernverkehr erfolgreich durchgesetzt hatte, erwies sich für den städtischen Nahverkehr als zu unflexibel. Auch wären die Belästigungen durch Dampf, Funkenflug und Lärm zu massiv gewesen.

»Eine Bahn ohne Dampf und Pferde«

Auf Grundlage des dynamoelektrischen Prinzips, das Werner von Siemens Ende 1866 entdeckt hatte, gelang es, mit dem Elektromotor eine neue Antriebstechnik für den Transport von Personen und Waren zu entwickeln. Auf der Berliner Gewerbeausstellung von 1879 präsentierte Siemens & Halske die erste elektrische Lokomotive der Welt mit Fremdstromversorgung. Bei einer Geschwindigkeit von sieben Stundenkilometern zog die Lok drei kleine Wagen mit je sechs Sitzplätzen über einen 300 Meter langen Rundkurs. Der zum Betrieb der Ausstellungsbahn erforderliche Gleichstrom wurde von einer Dynamomaschine erzeugt und der Lokomotive mit einer Span-

nung von 150 Volt über eine zwischen den Fahrschienen verlegte dritte Schiene – ein hochkant gestelltes Flacheisenband – zugeführt. Die Fahrschienen selbst dienten als Rückleitung. Über die gesamte Dauer der viermonatigen Ausstellung bewährte sich die Lok hervorragend – der Betrieb fiel nur an zwei Tagen wegen Regens aus. Der nahezu störungsfreie Dauereinsatz der elektrischen Bahn fand breite Beachtung: Aus allen Teilen der Welt erreichten Siemens & Halske Anfragen nach den Investitions- und Betriebskosten von elektrischen Bahnen.

Die erste elektrische Straßenbahn der Welt

Um die Praxis- und Alltagstauglichkeit elektrisch angetriebener Verkehrsmittel unter Beweis zu stellen, bemühte sich Werner von Siemens bald darauf um die Genehmigung für den Bau und Betrieb einer elektrischen Hochbahn in Berlin. Jedoch vergebens – das Vorhaben scheiterte am Widerspruch der Grund- und Hausbesitzer, die den Wert ihrer Immobilien gefährdet sahen. Daher wich der Elektropionier in den Vorort Groß-Lichterfelde aus und realisierte hier auf eigene Kosten die erste elektrische Straßenbahn der Welt. Die zweieinhalb Kilometer lange Strecke ging am 16. Mai 1881 in Betrieb. Zunächst wurde der Strom in der einen Fahrschiene zugeführt und in der anderen abgeleitet. 1890 ersetzte Siemens & Halske diese Form der Energieübertragung durch eine Oberleitung, der die elektrische Antriebsenergie mithilfe eines metallenen Schleifbügels entnommen wurde. Dank dieses später allgemein eingeführten Bügelstromabnehmers ließ sich auch das Sicherheitsrisiko beseitigen, das von den stromführenden Straßenbahngleisen beispielsweise für Pferde und spielende Kinder ausgegangen war. Dieses Grundprinzip, mit dem der Siemens-Ingenieur Walter Reichel die konstruktive Herausforderung der Stromzuführung von einem ortsfesten Stromerzeuger zu einem sich bewegenden Fahrzeug löste, kommt noch heute im elektrischen Schienenverkehr zum Einsatz.

Um 1900 hatte sich der elektrische Antrieb für den schienengebundenen Stadtverkehr in und außerhalb Deutschlands weitgehend durchgesetzt: Ende 1890 wurde die City and South

London Railway, eine Teilstrecke der Londoner Untergrundbahn, auf elektrischen Betrieb umgestellt. Ab 1893 verkehrte in Liverpool die erste elektrische Hochbahn der Welt; drei Jahre später wurde in Budapest die erste elektrische U-Bahn auf dem europäischen Kontinent feierlich eröffnet. Darüber hinaus waren weltweit mehrere Hundert Pferdestraßenbahnen auf elektrischen Betrieb umgestellt worden. Auch im Bergbau und in der Industrie kamen elektrische Lokomotiven zum Einsatz, nachdem Siemens & Halske 1882 die erste elektrische Grubenlokomotive der Welt an das sächsische Steinkohlewerk Zauckerode ausgeliefert hatte. Für den Betrieb von Vollbahnen – so der zeitgenössische Begriff für den Personen- und Güterfernverkehr – war die Oberleitungsspannung des damals gebräuchlichen Gleichstromsystems jedoch zu niedrig. Maximal 600 Volt reichten nicht aus, um die entsprechende Energie zum Antrieb schwerer und schneller Züge über größere Entfernungen zu übertragen.

Weiterentwicklung des Bahnstromsystems

Mit dem Ziel, die Transportkapazität und Geschwindigkeit elektrischer Bahnen zu steigern, hatten sich die Ingenieure von Siemens & Halske bereits in den 1890er Jahren dem Wechselstromsystem zugewandt. Der Einsatz von ein- und mehrphasigem Wechselstrom erlaubt, die Spannung in der Fahrleitung relativ hoch zu wählen, um sie dann in der Lokomotive selbst mithilfe von Transformatoren auf den für die Fahrmotoren benötigten Wert umzuformen. Auf dem Fabrikgelände des Charlottenburger Werkes und der firmeneigenen Teststrecke in Groß-Lichterfelde wurden Versuche mit hochgespanntem dreiphasigem Wechselstrom, sogenanntem Drehstrom, durchgeführt. Diese Versuche gaben 1899 den Anstoß zur Gründung der Studiengesellschaft für elektrische Schnellbahnen (StES), der außer Siemens & Halske und der AEG mehrere deutsche Banken und Maschinenbauunternehmen angehörten.

Zur Erprobung des elektrischen Schnellbahnbetriebs beauftragte die Studiengesellschaft die konkurrierenden Elektrounternehmen mit der Ausrüstung je eines Schnelltriebwagens. Beide Fahrzeuge waren im Herbst 1901 betriebsbereit – und

die ersten Versuchsreihen auf einem eigens mit dreiphasiger Oberleitung ausgerüsteten Teilstück der Königlichen Militäreisenbahn konnten beginnen. Anfang Oktober 1903 wurden auf dem 23 Kilometer langen Abschnitt zwischen Berlin-Marienfelde und Zossen erstmals in der Geschichte der Eisenbahntechnik Geschwindigkeiten von über 200 Stundenkilometern erreicht. Damit war eindrucksvoll bewiesen, dass sich hochgespannter Drehstrom für die im Fernverkehr angestrebten hohen Geschwindigkeiten eignete. Da die Drehstromtechnik jedoch noch nicht ausgereift war, wurde das erfolgreich getestete Bahnstromsystem dennoch nicht in den Praxisbetrieb übernommen: Mit der mehrpoligen Oberleitung, die an Weichen und Kreuzungen zu Komplikationen geführt hätte, und der eingeschränkten Drehzahl-Regulierbarkeit der Elektromotoren standen dem Einsatz im alltäglichen Bahnbetrieb zwei wesentliche Argumente entgegen.

Als Konsequenz setzte sich das Einphasen-Wechselstromsystem durch: Mit der Festlegung auf 15.000 Volt bei 16 ⅔ Hertz wurde 1912 eine grenzüberschreitende Vereinbarung getroffen, die bis heute in Mitteleuropa gültig ist. Hier erfolgt die Stromzuführung über eine einpolige Oberleitung; der einphasige Wechselstrom ermöglicht die Transformation zur verlustarmen Drehzahlregelung, und die niedrige Frequenz erlaubte schon früh den Bau leistungsfähiger Fahrmotoren – und damit eine flexible Anpassung des Gesamtsystems an die jeweiligen Streckenerfordernisse.

1884 Straßenbahn Frankfurt–Offenbach Deutschland

Erste kommerziell betriebene elektrische Straßenbahn Deutschlands

Frankfurt am Main gehörte Ende des 19. Jahrhunderts zu den zehn größten Städten Deutschlands; ab 1848 bestand eine Eisenbahnverbindung ins benachbarte Offenbach, die Frankfurt-Offenbacher Lokalbahn. Diese Bahn bekam Anfang der 1880er Jahre ernst zu nehmende Konkurrenz, als ein Offenbacher Konsortium von Bankiers und Geschäftsleuten eine 25-jährige Konzession zum Betrieb einer elektrischen Straßenbahn zwischen der im Frankfurter Stadtteil Sachsenhausen gelegenen Alten Brücke und dem Offenbacher Mathildenplatz erhielt.

Für Bau und Betrieb der knapp sieben Kilometer langen Bahnstrecke gründete man Anfang 1883 die Frankfurt-Offenbacher Trambahn-Gesellschaft (FOTG). Anschließend wurde der Bankier Alexander Weymann als Generalunternehmer und Konzessionsinhaber mit der Durchführung des Projekts betraut.

Noch im selben Jahr war Baubeginn. Zuvor hatte Siemens & Halske den Auftrag erhalten, die komplette Ausführung der Straßenbahn sowie des zugehörigen Elektrizitätswerks zu übernehmen. Dies beinhaltete auch die elektrische Ausrüstung der zehn einmotorigen Trieb- und sieben Beiwagen, aus denen der Fuhrpark anfangs bestand.

Mitte Februar 1884 – nach nur zehn Monaten Bauzeit – wurde das erste Teilstück der eingleisigen Bahn eröffnet. Im April 1884 war die gesamte Verbindung betriebsbereit. Bei einer Geschwindigkeit von rund 20 Stundenkilometern betrug die Fahrzeit von Offenbach nach Sachsenhausen 25 Minuten. Allein im ersten Jahr beförderte die erste kommerziell betriebene elektrische Straßenbahn Deutschlands mehr als eine Million Fahrgäste.

Fahrleitungsanlage, 1884
Die Triebwagen wurden über eine sogenannte Schlitzrohrfahrleitung mit Gleichstrom versorgt. Die doppelte, an der Unterseite geschlitzte Oberleitung verlief in fünf Meter Höhe. Die Stromabnahme erfolgte über Kontaktschiffchen, die in die Fahrleitung eingehängt waren.

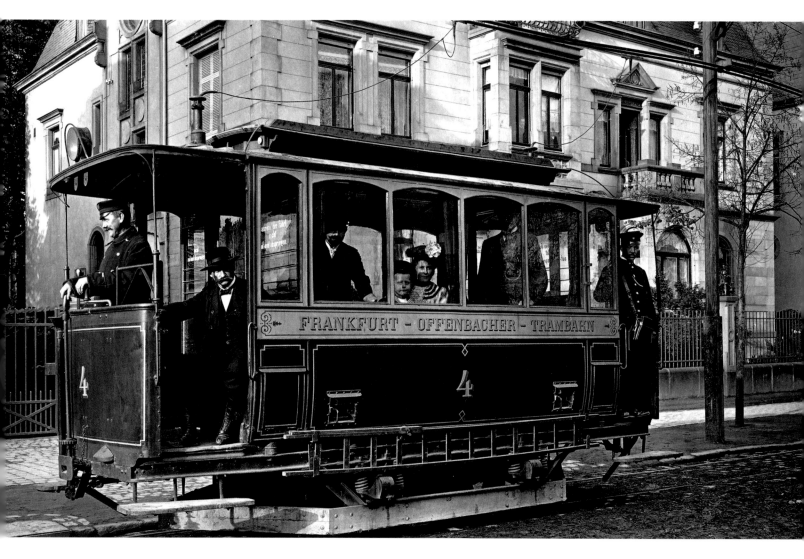

Seitenansicht des Triebwagens 4, 1906

Da das frühe Fahrleitungssystem vergleichs-
weise anfällig für Pannen war, führte jeder
Triebwagen eine Leiter mit sich, damit
die Kontaktschiffchen bei Bedarf schnell
wieder in die Oberleitung eingehängt
werden konnten.

Marktplatz in Offenbach, Ende 19. Jahrhundert

Die Strecke zwischen Frankfurt und Offen-
bach hatte eine Spurweite von 1000 Milli-
metern. Als die Straßenbahnlinie 1905
anteilig von den Städten Frankfurt und
Offenbach übernommen wurde, musste die
Verbindung »umgespurt«, das heißt auf
die im Großraum Frankfurt übliche Spur-
weite von 1435 Millimetern umgerüstet
werden.

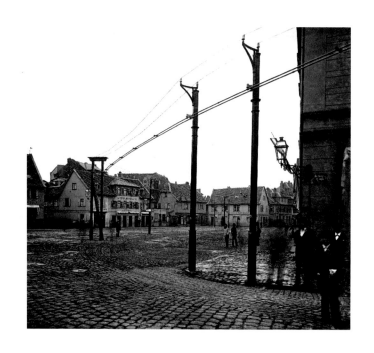

1896 Franz-Josef-Elektrische Untergrundbahn Budapest Ungarn

Erste elektrische U-Bahn auf dem europäischen Kontinent

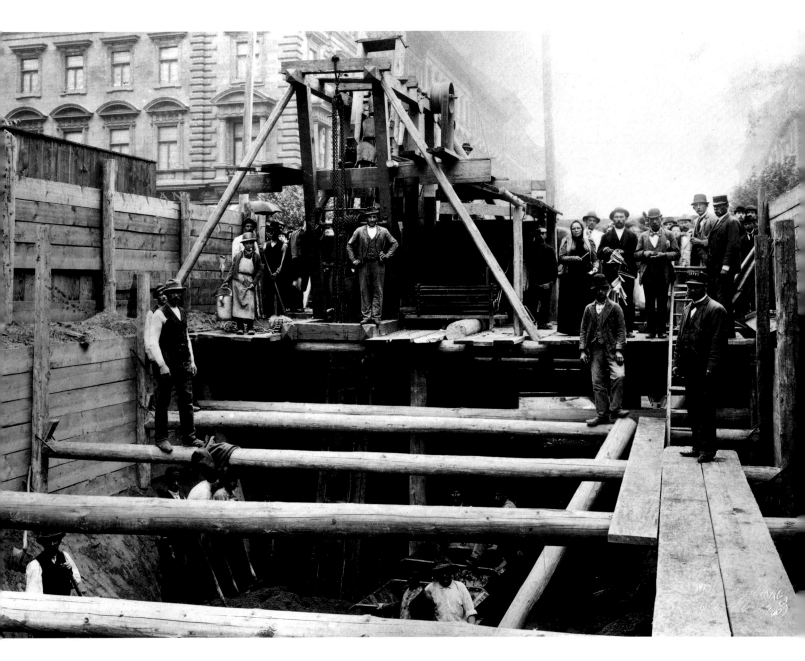

Baustelle Andrássy Allee, 1895

Der Erdaushub sowie sämtliche Beton-
und Montagearbeiten wurden von dem
Budapester Bauunternehmen Robert
Wünsch ausgeführt.

Budapest, seit 1867 Hauptstadt der ungarischen Reichshälfte der k.-u.-k.-Monarchie Österreich-Ungarn, erlebte im ausgehenden 19. Jahrhundert einen enormen Aufschwung. Die Donaumetropole entwickelte sich zur bedeutendsten Stadt östlich von Wien. Allein zwischen 1880 und 1900 stieg die Einwohnerzahl von 371.000 auf 732.000. Infolge der zentralistischen Organisation des Landes konzentrierte sich die wirtschaftliche Entwicklung Ungarns auf die Hauptstadt; auch die industrielle Revolution blieb weitgehend auf Budapest beschränkt. Seitens der Stadt wurden im Vorfeld der 1896 stattfindenden Jahrtausendfeier der magyarischen Landnahme im Zusammenhang mit der Budapester Millenniumsausstellung zahlreiche Großprojekte in Angriff genommen – darunter auch die erste elektrische Untergrundbahn auf dem europäischen Kontinent.

Hauptzweck der Bahn war es, die zahlreich erwarteten Besucher und Gäste der Landesausstellung zügig zu dem im Stadtwäldchen gelegenen Ausstellungsgelände zu transportieren, ohne dass sich die bereits bestehenden Verkehrsprobleme noch verschärften.

Im Wettlauf mit der Zeit

Anfang der 1890er Jahre verfügte Budapest über ein ausgedehntes Pferdestraßenbahnnetz und eine erste elektrische Straßenbahn – Letztere realisiert und finanziert von Siemens & Halske. Pläne, in der Andrássy Allee, einer der zentralen Verkehrsachsen der Stadt, ebenfalls eine Straßenbahn zu errichten, waren wiederholt am Widerstand der Behörden gescheitert. Budapests Prachtboulevard durfte damals ausschließlich von Landauern und Pferdeomnibussen befahren werden. Angesichts der bevorstehenden Millenniumsfeierlichkeiten drängte jedoch die Zeit, den öffentlichen Personennahverkehr von der Innenstadt in Richtung Stadtwäldchen auszubauen.

Ende Januar 1894 legten die Budapester elektrische Stadtbahn-Actien-Gesellschaft und die Budapester Straßeneisenbahn-Gesellschaft den zuständigen Gemeindebehörden einen von Siemens & Halske ausgearbeiteten Entwurf für eine U-Bahn zur Genehmigung vor. Die 3,75 Kilometer lange Strecke sollte weitgehend unterirdisch von dem im Zentrum des Stadtteils Pest gelegenen Giselaplatz über den Waitzner Boulevard und die Andrássy Allee zum Ausstellungsgelände führen; nur der letzte Streckenabschnitt im Stadtwäldchen verlief oberirdisch. Da Eile geboten war, musste das Projekt die erforderlichen

Gremien schnell passieren: Nach wenigen Monaten wurde am 9. August 1894 die Konzession zum Bau und Betrieb erteilt – unter der Auflage, dass die Bahn rechtzeitig zum Millennium einsatzbereit war. Damit standen für sämtliche Arbeiten an der U-Bahn-Anlage sowie für die elektrische Ausrüstung der Triebwagen ganze 20 Monate zur Verfügung. Bereits am 13. August war Baubeginn.

Ungeachtet einiger Widrigkeiten, die bei der Planung des Pionierprojekts nicht absehbar gewesen waren, gelang es, die Bahn fristgerecht fertigzustellen. Am 2. Mai 1896 fand die feierliche Eröffnung der »Unterpflasterbahn« statt. Für die Dauer der Landesausstellung verkehrte die Bahn von 6.00 Uhr morgens bis 1.00 Uhr nachts, bei großem Besucherandrang sogar im Zwei-Minuten-Takt. Allein bis Ende September wurden knapp 2,3 Millionen Fahrgäste befördert und 370.000 Wagenkilometer zurückgelegt.

Mehrfach modernisiert, ist die erste U-Bahn-Linie des europäischen Kontinents – nunmehr unter der Bezeichnung »Millenniums-U-Bahn« – noch immer fester Bestandteil des Budapester U-Bahn-Netzes. 2002 wurde die heutige Linie M1 zusammen mit der Andrássy Allee in die Liste des Weltkulturerbes aufgenommen.

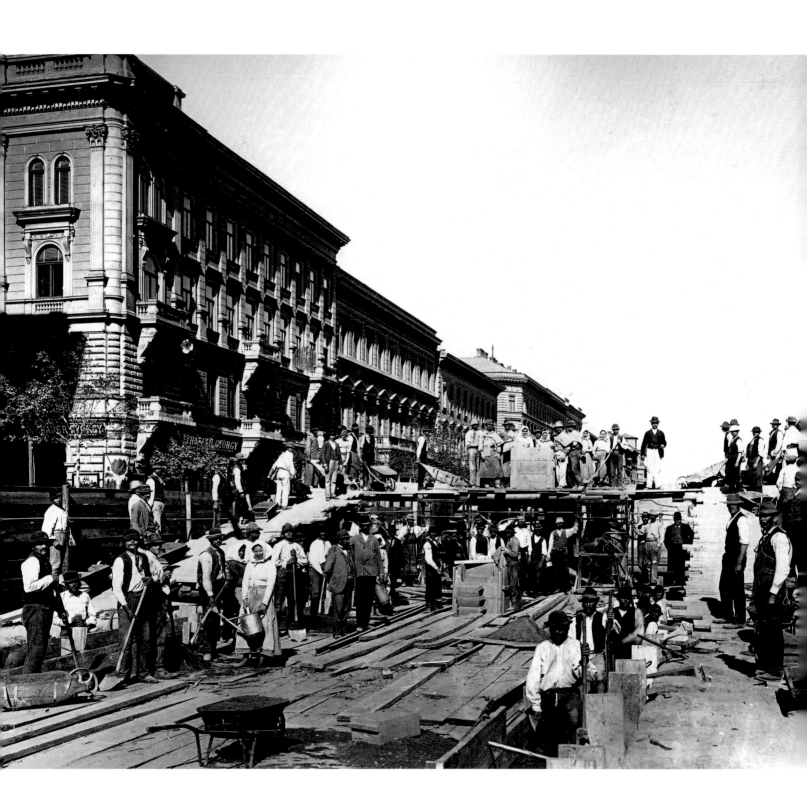

Erdarbeiten in der Andrássy Allee, 1894

Wegen des Zeitdrucks arbeitete man in
zwei Schichten, nach Einbruch der Dunkel-
heit wurden die Arbeiten im Licht von
Bogenlampen fortgesetzt. Insgesamt wur-
den rund 140.000 Kubikmeter Erdreich
ausgehoben, für die Stützkonstruktion
benötigte man 47.000 Kubikmeter Beton
sowie 3000 Tonnen Eisen.

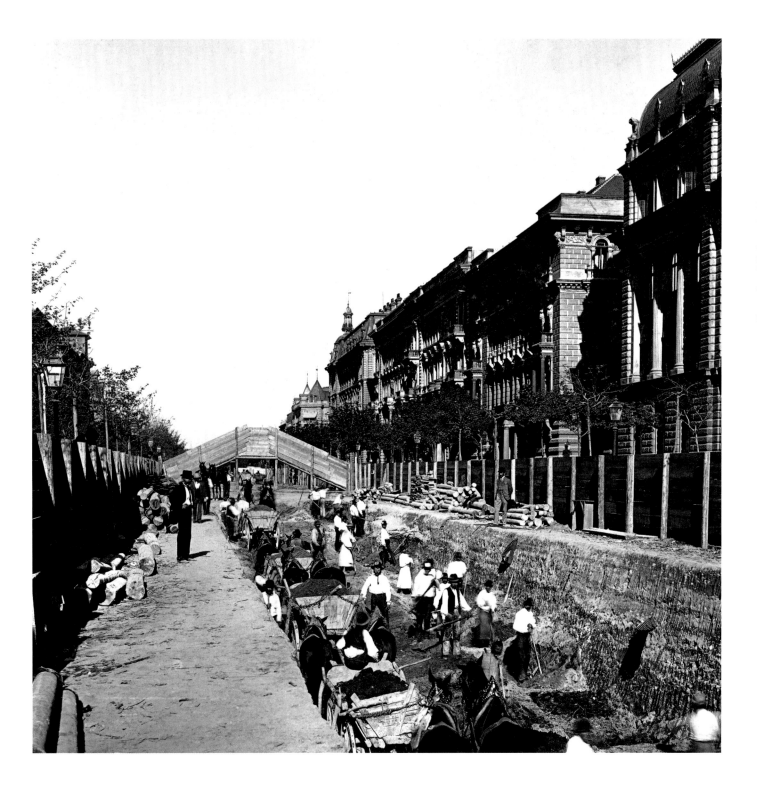

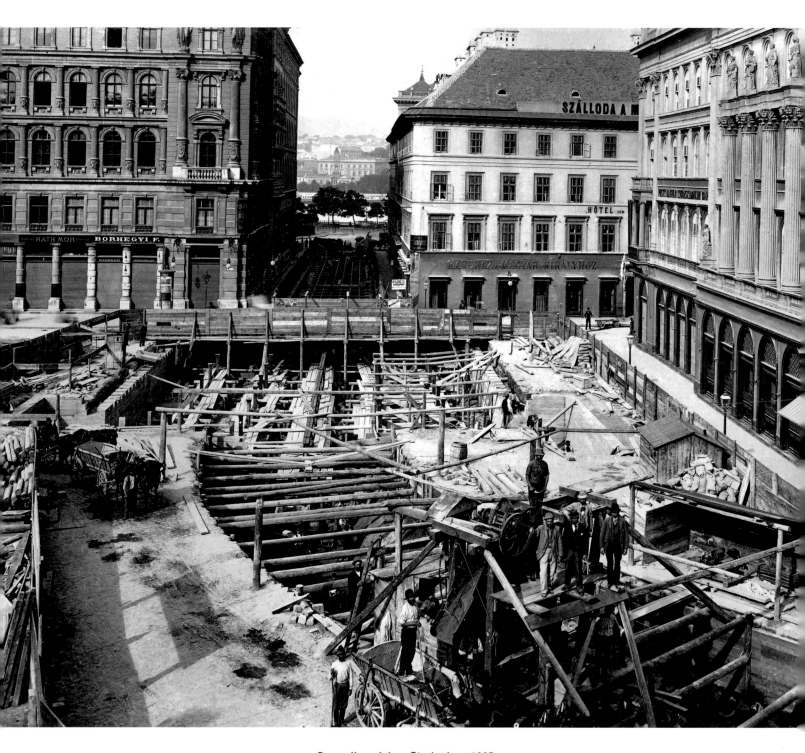

Baustelle auf dem Giselaplatz, 1895

Der Bau der U-Bahn-Anlage erfolgte
Abschnitt für Abschnitt: Zunächst wurde
der Straßenbelag aufgerissen, die Erde
ausgehoben und abtransportiert. Anschlie-
ßend zog man das Fundament und die
Seitenwände ein. Die Aufnahme zeigt den
Zustand der Baustelle vor Montage der
stählernen Deckenkonstruktion.

Baustelle bei der Eötvösgasse, 1894

Wegen des hohen Zeitdrucks wurde der U-Bahn-Tunnel in offener Bauweise realisiert; er verlief direkt unter dem Straßenpflaster. Das Fundament, die Seitenwände und die Decke der durchgehend 2,85 Meter hohen Tunnelröhre waren aus Beton. Auf der Sohlplatte wurden stählerne Mittelstützen errichtet, auf denen die Stahlträger der Tunneldecke lagerten. Nach Abschluss der Stahlkonstruktion wurden die Räume zwischen den einzelnen Trägern mit Beton ausgegossen.

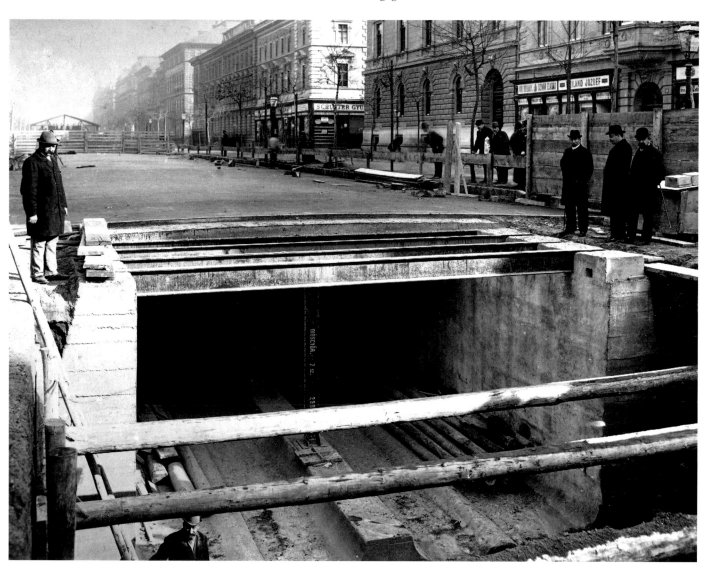

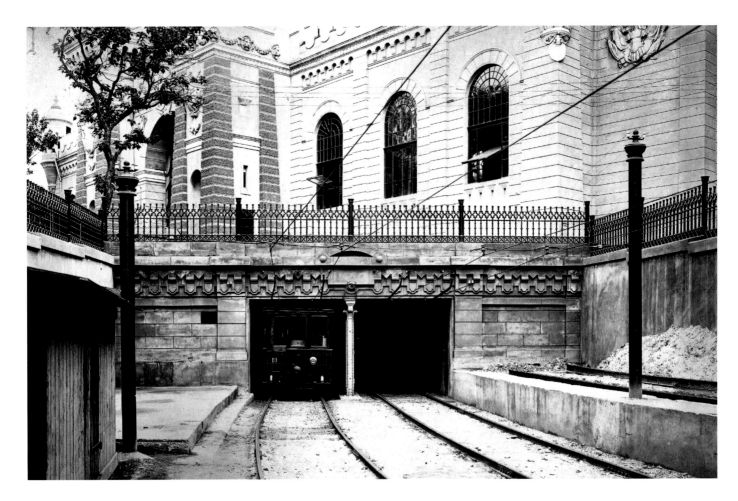

Tunnelportal im Stadtwäldchen, 1896

In dem sechs Meter breiten U-Bahn-Tunnel
verkehrte die Bahn durchgängig zweigleisig.
Die Tunnelstrecke erhielt eine zweipolige
Stromzuführung aus Grubenschienen, an
der Tunneldecke befestigt, wohingegen der
oberirdische Streckenabschnitt über dop-
pelte Oberleitungsdrähte versorgt wurde.

Innenansicht des Maschinenhauses, 1896

Die Budapester U-Bahn wurde von einem
eigenen kleinen Kraftwerk mit Strom
versorgt. Zu diesem Zweck erweiterte man
die bereits bestehende Maschinenanlage
im Kraftwerk Gärtnerstraße der Budapester
elektrischen Stadtbahn AG. Hier wurden
zwei zusätzliche Verbunddampfmaschinen
aufgestellt, die je eine Siemens-Gleich-
strommaschine antrieben.

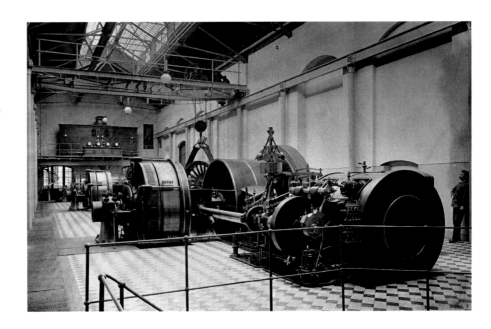

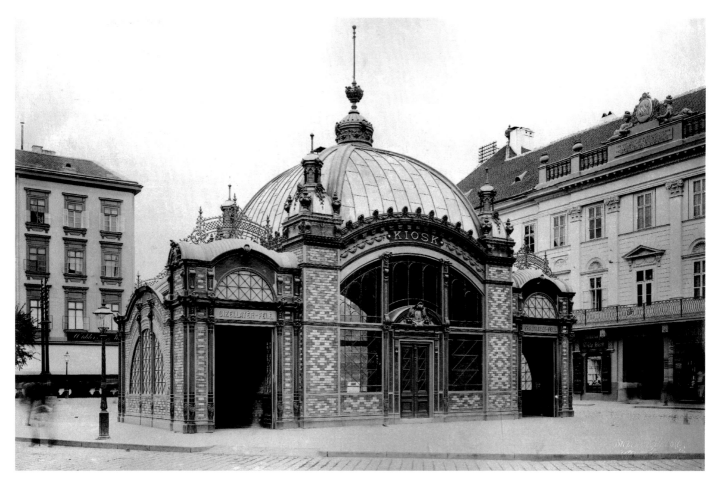

U-Bahn-Station Franz Deákplatz, 1896

Auf Anordnung der städtischen Behörden wurde großer Wert auf die Ausgestaltung der Wartehallen gelegt. Die Wände und Treppenhäuser dieser zum Teil mit einem Kiosk gekoppelten Pavillons waren mit mattfarbenen Majolika-Keramiken verkleidet.

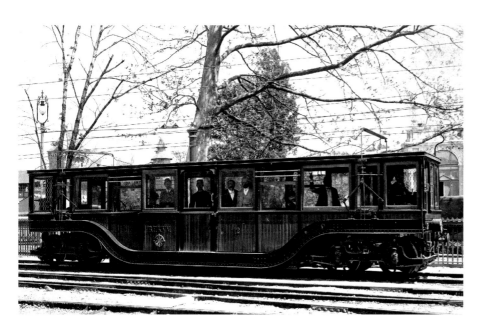

Vierachsiger Untergrundbahnwagen, 1896

Für den Betrieb der U-Bahn standen 20 Triebwagen zur Verfügung, die im Budapester Werk der Firma Schlick gefertigt worden waren. Die gesamte elektrische Ausrüstung lieferte Siemens & Halske. Wegen der Abmessungen des U-Bahn-Tunnels waren die Wagen vergleichsweise klein, weshalb die Bahn auch als »Kleine U-Bahn« bezeichnet wurde. Jeder Wagen hatte 28 Sitz- und 14 Stehplätze.

1897 Straßenbahn Salvador Brasilien

Erste von Siemens in Südamerika errichtete elektrische Straßenbahn

Als zweite Stadt auf dem südamerikanischen Kontinent erhielt Salvador 1897 eine elektrische Straßenbahn. Sie löste die knapp 20 Jahre alte Maultierbahn ab, die die auf der Halbinsel Itapagipe gelegenen bevölkerungsreichen Vororte mit dem Zentrum verband. Vor allem wegen des regen Sonn- und Feiertagsverkehrs war das bestehende Verkehrsmittel an seine Kapazitätsgrenzen geraten. Zusätzlich wurde die Situation durch die Ende des 19. Jahrhunderts in Südamerika grassierende Rotzkrankheit erschwert, der zahlreiche Pferde und Maultiere zum Opfer fielen.

Im Auftrag der Companhia Carris Elétricos (CCE) übernahm Siemens & Halske den Ausbau und die Elektrifizierung der rund elf Kilometer langen Strecke, die quer durch die Unterstadt verlief. Hier befand sich das Handelsviertel der brasilianischen Küstenstadt, damals ein Zentrum der Tabak-, Kaffee- und Kakaoverarbeitung.

Im Sommer 1896 waren die Planungen abgeschlossen: Die Bauarbeiten konnten beginnen. Ein ursprünglich für Ende des Jahres ins Auge gefasster Eröffnungstermin musste jedoch wegen der starken Regenfälle des tropischen Winters sowie des Mangels an qualifizierten Fachkräften und geeigneten Transportfahrzeugen verschoben werden. Stattdessen ging die Bahn am 6. Juni 1897 in Betrieb.

Ein Jahr später übernahm Siemens & Halske gemeinsam mit der Deutschen Bank die Straßenbahnlinie, die Konzession zum Betrieb der Bahn ging von der CCE auf das Berliner Elektrounternehmen über.

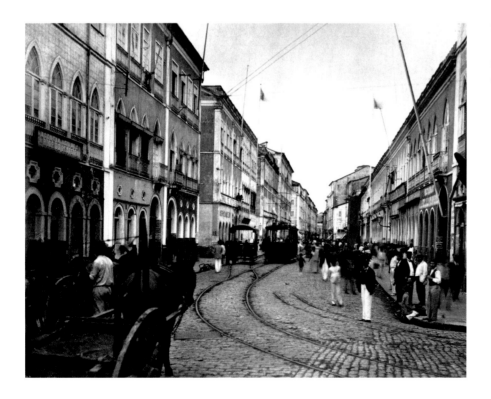

Straßenszene in der Unterstadt, 1897
Die Bahntrasse verlief teils ein-, teils zweigleisig. Die Straßenbahngleise hatten eine Spurweite von 1435 Millimetern.

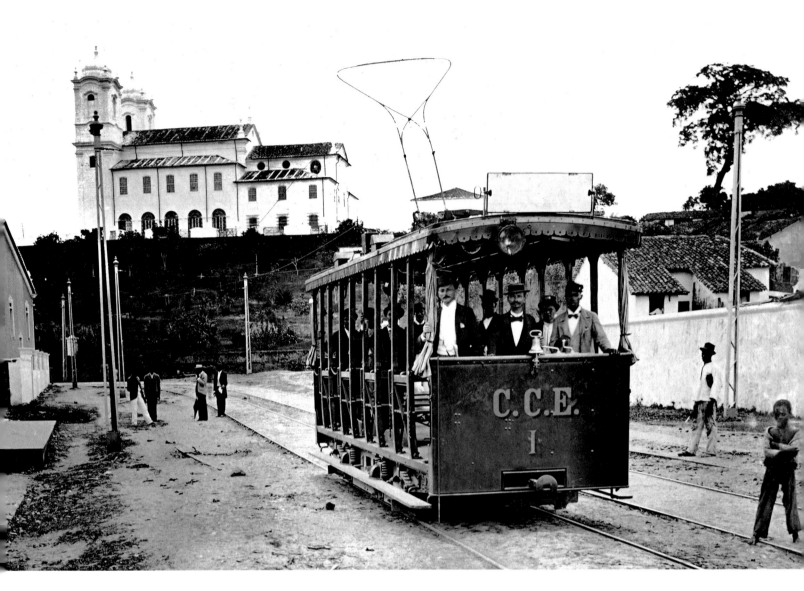

Inbetriebnahme des ersten Strecken-abschnitts, 14. März 1897

Die Erstausstattung des Fuhrparks bestand aus zwölf Fahrzeugen. Wegen des tropischen Klimas wurden alle Straßenbahnwagen als offene Motorwagen geliefert.

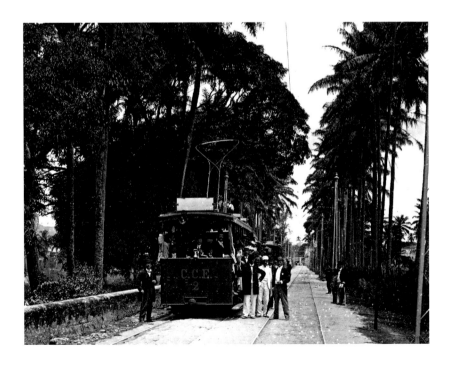

Zwischen den Vororten Roma und Bonfim, 1897

Die Energieversorgung der einzelnen Motorwagen erfolgte oberirdisch mithilfe sogenannter Bügelstromabnehmer. Bei der Streckenausrüstung kam das 1889 von dem Siemens-Ingenieur Walter Reichel entwickelte System erstmals in Südamerika zum Einsatz.

1899 Überlandstraßenbahn Peking–Ma-chia-pu China

Erste elektrische Straßenbahn Chinas

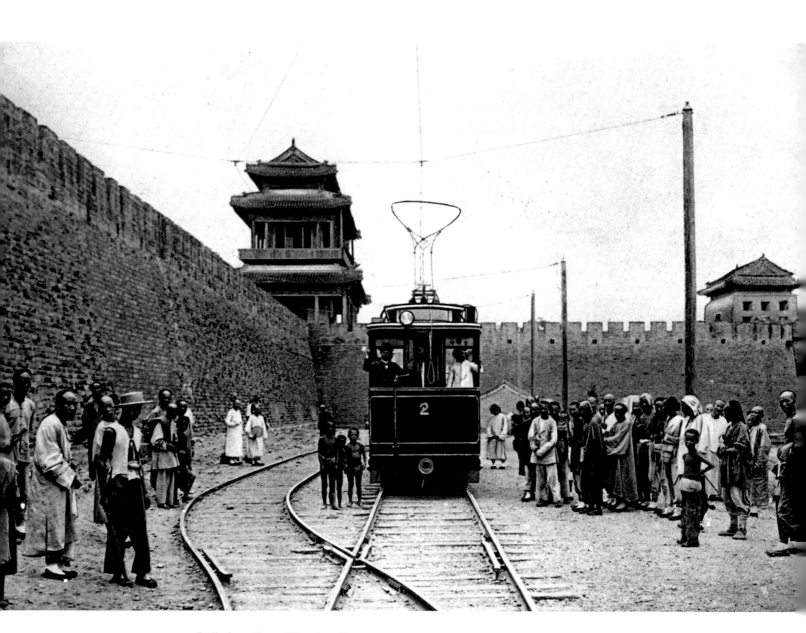

Endhaltestelle am Yongding-Tor, 1899
Die Straßenbahnlinie führte nicht in das
Innere Pekings, sondern endete am süd-
lichen Stadttor. Da die Betreiber keinerlei
Erfahrungen mit dem in China gänzlich
unbekannten Verkehrsmittel hatten, wollte
man zunächst abwarten, wie die Bevölke-
rung auf die elektrische Bahn reagierte.

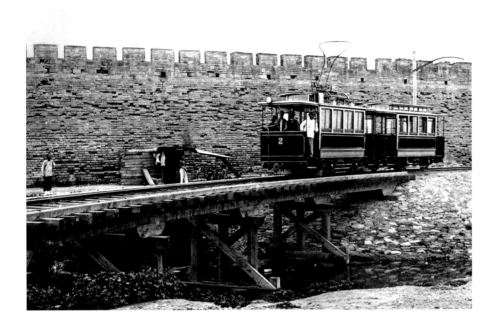

Brücke über den Wassergraben der Stadtmauer, 1899

Die eingleisige Bahnlinie war normalspurig konzipiert, ihre Gleise schlossen direkt an die der kaiserlichen Eisenbahnen an. Die Stromversorgung erfolgte oberirdisch. Die Fahrleitung wurde durchweg von Holzmasten mit eisernen Auslegern getragen.

Im Auftrag der Imperial Railways of North China errichtete Siemens & Halske 1899 die erste elektrische Straßenbahn Chinas. Die rund drei Kilometer lange Bahn verband die kaiserliche Hauptstadt mit dem südlich von Peking (Beijing) in der Nähe des Dorfes Ma-chia-pu (Majiabao) gelegenen Fernbahnhof, an dem die wenigen, damals im Norden Chinas existierenden Eisenbahnlinien endeten.

Der Bau der Überlandstraßenbahn war das erste große Bahnprojekt von Siemens im ostasiatischen Raum. Das Geschäft zwischen dem deutschen Elektropionier und der kaiserlichen Eisenbahnverwaltung war unter Beteiligung der »Japan Agency«, dem Vertriebsbüro von Siemens in Tokio, und des Hamburger Handelshauses H. Mandl & Co. zustande gekommen. Mandl & Co. fungierte ab Ende 1895 als Generalagent für den Vertrieb aller Erzeugnisse von Siemens & Halske in China einschließlich Hongkong.

Die Bahn, die mit einer Höchstgeschwindigkeit von 20 Stundenkilometern zu den weltweit schnellsten Straßenbahnen ihrer Zeit gehörte, existierte nach ihrer Inbetriebnahme im Juni 1899 jedoch nur wenige Monate. Während des Boxeraufstands wurde sie bei den Kämpfen um Peking vollständig zerstört. Nach diesem unerwartet schnellen Aus sollte fast ein Vierteljahrhundert vergehen, bis Peking eine zweite elektrische Straßenbahn erhielt. Unterdessen baute Siemens in Tientsin (Tianjin, 1910), Shanghai (1913) und Harbin (1927) entsprechende Bahnen.

Schalttafel im Bahnkraftwerk, 1899

Der Strom zum Betrieb der Straßenbahn wurde in einem eigenen Kraftwerk erzeugt, das sich in der Nähe des Bahnhofs Ma-chia-pu befand. Für dessen Ausstattung lieferte Siemens zwei Dynamomaschinen mit jeweils 45 kW Leistung. Von den beiden Dynamos wurde der Strom durch unterirdische Kabel den Sammelschienen der Schalttafel zugeführt.

1902 Elektrische Hoch- und Untergrundbahn Berlin Deutschland

Erste U-Bahn Deutschlands

Werner von Siemens entdeckte 1866 das dynamoelektrische Prinzip. Begeistert von den Anwendungsmöglichkeiten äußerte er im Jahr darauf die Idee, »Eisenbahnen auf eisernen Säulen durch die Strassen Berlins zu bauen und dieselben elektrisch zu betreiben«. Tatsächlich sollten mehrere Jahrzehnte vergehen, bis am 15. Februar 1902 in Berlin die erste Hoch- und Untergrundbahn Deutschlands feierlich in Betrieb genommen werden konnte.

Zunächst schien die Vision des Elektropioniers kaum realisierbar: Seine Pläne einer vom Straßenverkehr unabhängigen elektrischen Hochbahn scheiterten wiederholt am Widerstand der Behörden. Unter Hinweis auf Proteste der Anwohner und Geschäftsleute in den ins Auge gefassten Innenstadtbereichen verweigerten die Berliner Behörden die erforderlichen Genehmigungen.

Werner von Siemens hielt unbeirrt an seinem Ziel fest: Anfang 1891 reichte Siemens & Halske erneut Pläne für ein elektrisches Schnellbahnprojekt beim Ministerium der öffentlichen Arbeiten ein und bat um Aufnahme entsprechender Verhandlungen. Das projektierte Netz umfasste drei Linien und bestand sowohl aus Hochbahnstrecken als auch aus Niveau- und Untergrundbahnen. Es verband die Haltestellen der 1882

fertiggestellten Stadtbahn und sollte so, der Randlage der vorgesehenen Linien zum Trotz, ein hohes Fahrgastaufkommen und damit die Wirtschaftlichkeit des Unternehmens absichern. Im ersten Schritt beantragte man die Konzession für eine elektrische Hochbahn, die von Ost nach West, von der Warschauer Brücke bis zum Bahnhof Zoologischer Garten, führen sollte. Trotz sorgfältiger Vorbereitung zog sich das Genehmigungsverfahren über mehrere Jahre. Erst im März 1896 erhielt Siemens & Halske die Erlaubnis zum Bau und Betrieb eines ersten Teilabschnitts zwischen der Warschauer Brücke und dem Nollendorfplatz.

Endlich kann gebaut werden!

Am 10. September 1896 – knapp vier Jahre nach dem Tod Werner von Siemens' und vier Monate nachdem Siemens in Budapest die erste U-Bahn des europäischen Kontinents in Betrieb genommen hatte – begannen im heutigen Kreuzberg die Bauarbeiten. Zuerst wurden die Fundamente zur Aufnahme der Viaduktstützen errichtet. Dann folgte, begleitet von kritischen Stimmen der anliegenden Hauseigentümer, die Montage der ersten Viadukte. Auch der weitere Verlauf der Bauarbeiten an der Stammstrecke war von zahlreichen Diskussionen um deren architektonische Gestaltung begleitet. Forderungen, die Bahn ab dem Nollendorfplatz – der östlichen Grenze Charlottenburgs – als U-Bahn weiterzuführen, häuften sich.

Insgesamt dauerten die Bauarbeiten rund fünfeinhalb Jahre; ab Dezember 1900 konnten auf einzelnen Streckenabschnitten erste Testfahrten durchgeführt werden. Im Herbst 1901 wurde in der Betriebswerkstatt an der Warschauer Brücke mit der Montage der Fahrzeuge begonnen. Nach Inbetriebnahme des mittlerweile eigens für den Betrieb der Bahn errichteten Hochbahnkraftwerks in der Trebbiner Straße erfolgte schrittweise die Aufnahme der Probefahrten, und das Zugpersonal wurde geschult.

Im Februar 1902 war es endlich so weit: Der erste Streckenabschnitt zwischen dem Stralauer Tor und dem Potsdamer Platz konnte dem öffentlichen Verkehr übergeben werden. Mitte Dezember war die Inbetriebnahme der gut elf Kilometer langen Stammstrecke vom Stralauer Tor bis zum Knie abgeschlossen. Bereits im ersten Jahr beförderte man knapp 19 Millionen Fahrgäste, 1903 waren es 29 Millionen. In der Folge wurde die Verbindung kontinuierlich ausgebaut. Bis 1913 wuchs das Berliner U-Bahn-Netz auf über 35 Kilometer an. Dann kam der weitere Ausbau infolge des Ersten Weltkriegs zum Erliegen.

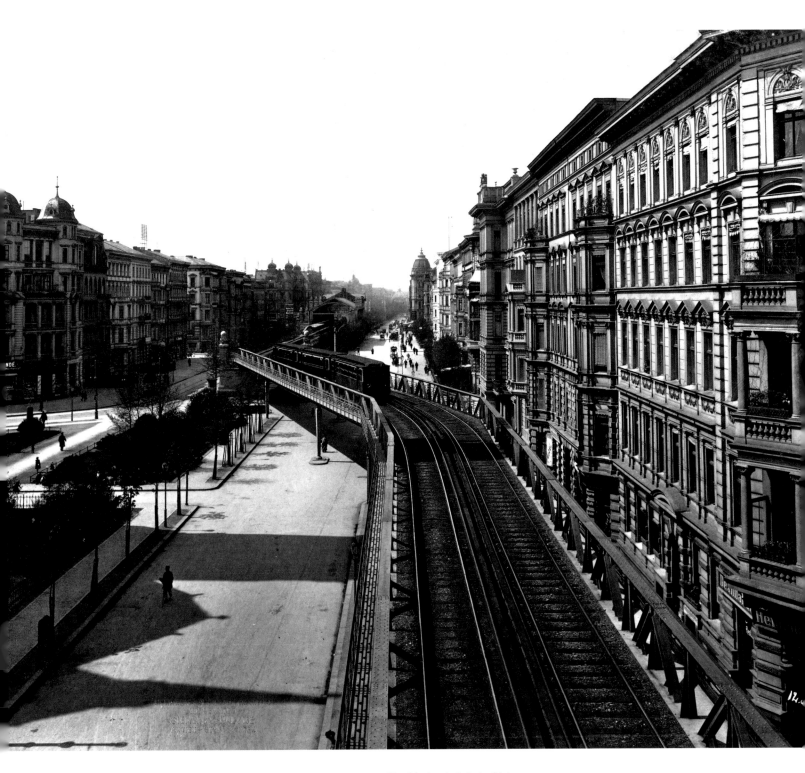

**Hochbahnviadukt in Richtung
Bahnhof Bülowstraße, 1902**

Mit Inbetriebnahme der elektrischen
Hoch- und Untergrundbahn erhielt Berlin
nach London (1890), Budapest (1896),
Glasgow (1897) und Paris (1900) als fünfte
europäische Stadt eine elektrische U-Bahn.

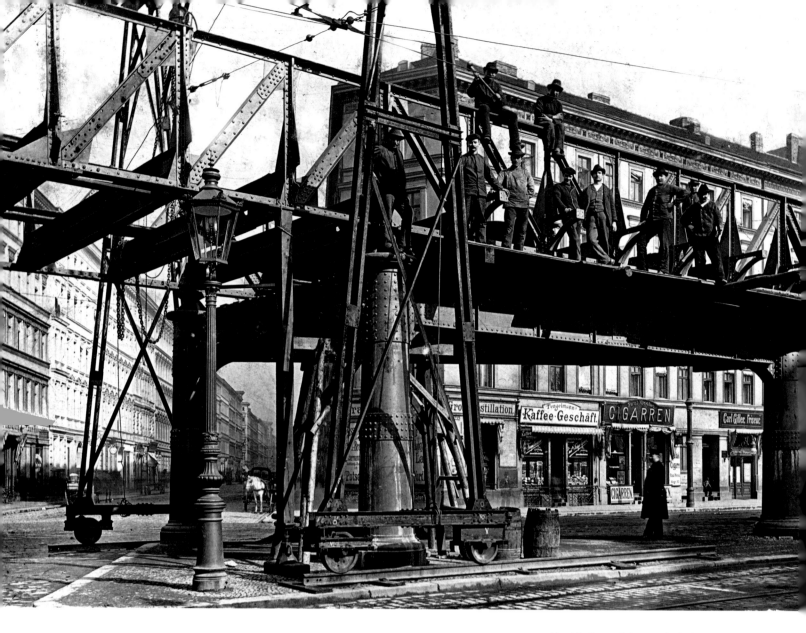

Hochbahnviadukt westlich des Bahnhofs Oranienstraße, 1901

Die Bauarbeiten an der Hochbahnstrecke waren von massiver Kritik der Anwohner begleitet. Vor allem die nüchterne Eisenkonstruktion der Viadukte wurde als »gewaltige Verunstaltung« der Straßen empfunden. Darüber hinaus bemängelte man die Verschattung der Straßenzüge.

Bahnhof Hallesches Tor, 1901

Bei den Hochbahnhöfen der östlichen Stammstrecke handelte es sich in der Regel um nüchterne Eisen-Glas-Konstruktionen. Eine der wenigen Ausnahmen war der Bahnhof Hallesches Tor, bei dessen Ausgestaltung Zugeständnisse an das Stilempfinden der damaligen Zeit gemacht wurden.

Oberbaumbrücke und Bahnhof Stralauer Tor, 1901

Der heute nicht mehr vorhandene Bahnhof Stralauer Tor lag nur 300 Meter von der Endstation Warschauer Brücke entfernt und schloss unmittelbar an die Oberbaumbrücke an. Die Hochbahngleise verliefen auf der oberen Ebene dieser Spreebrücke.

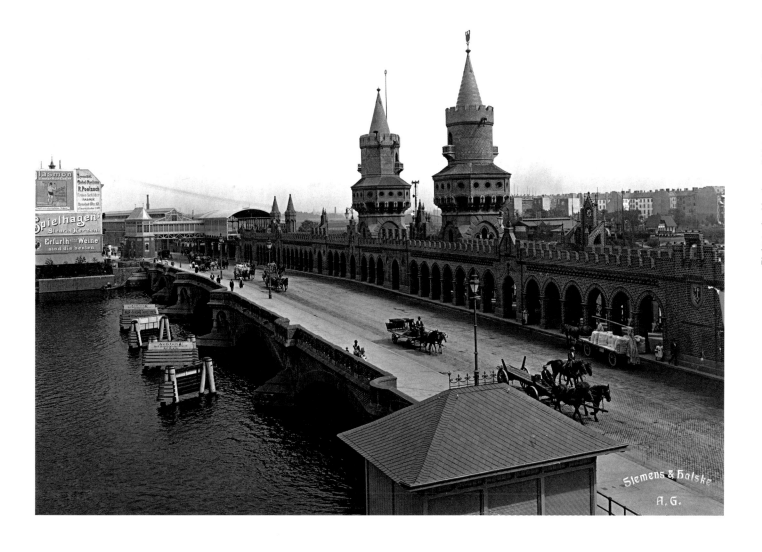

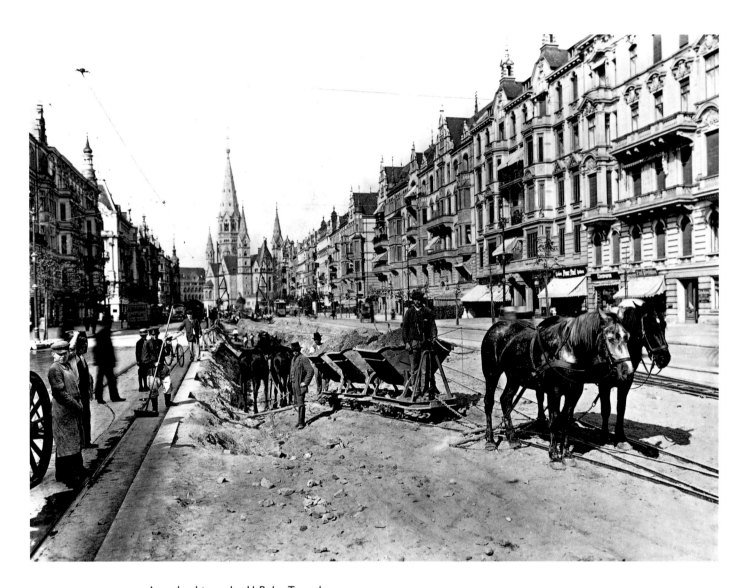

**Ausschachtung des U-Bahn-Tunnels
in der Tauentzienstraße, um 1900**

Wegen des hohen Grundwasserspiegels und
der schwierigen Bodenverhältnisse – Berlin
ist auf Sand- und Kiesschichten errichtet –
musste der U-Bahn-Tunnel möglichst dicht
unter der Erdoberfläche geführt werden.

Bahnhof Potsdamer Platz, 1901

Im Sommer 1900 begannen die Ausschach-
tungsarbeiten am Potsdamer Fernbahnhof
und unter der Königgrätzer Straße;
hier sollte der unterirdische Endbahnhof
Potsdamer Bahnhof entstehen.

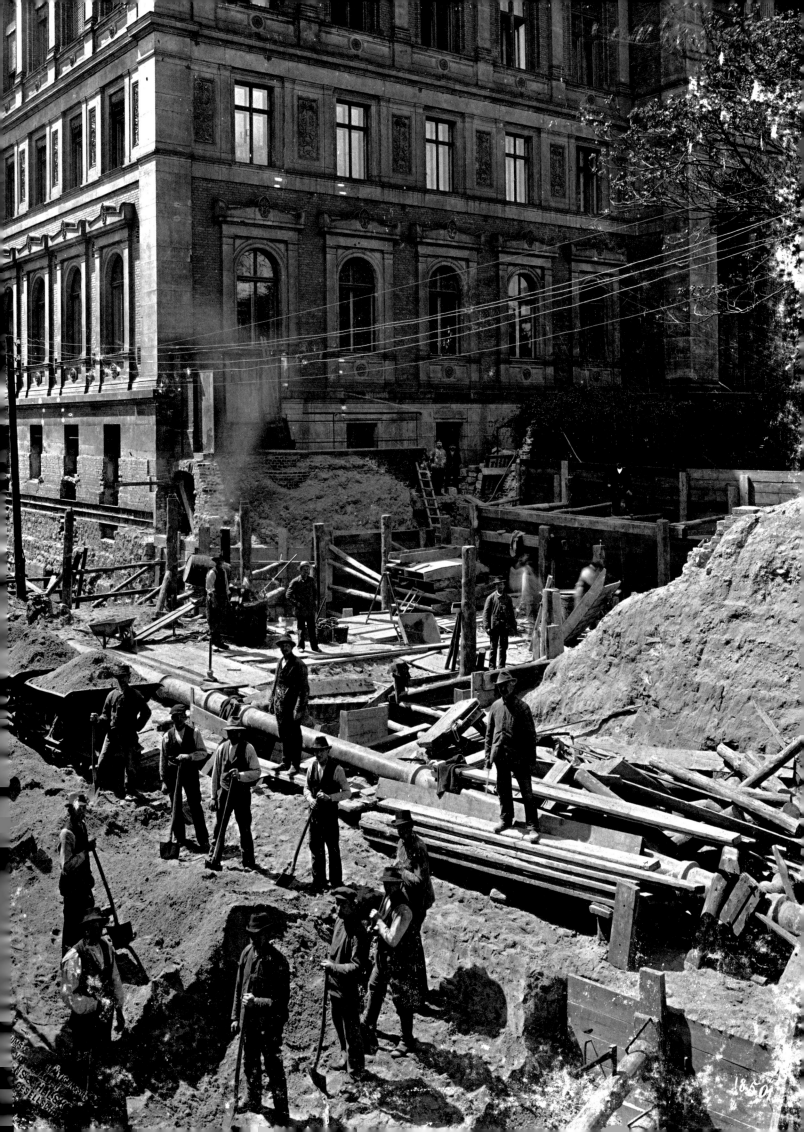

Einfahrt in Richtung Nollendorfplatz, 1902

Ursprünglich komplett als Hochbahn
konzipiert, wurde die Stammstrecke auf
Betreiben der wohlhabenden Stadtge-
meinde Charlottenburg ab dem Nollendorf-
platz als U-Bahn weitergeführt. Erst Ende
1899 erhielt die Hochbahngesellschaft die
Erlaubnis zum Bau dieser »Unterpflaster-
strecke«.

Auf der Fahrt von der Oranienstraße zum Kottbuser Tor, 1902

Ab Februar 1902 verkehrte die Hochbahn auf dem ersten Streckenabschnitt zwischen dem Stralauer Tor und dem Potsdamer Platz.

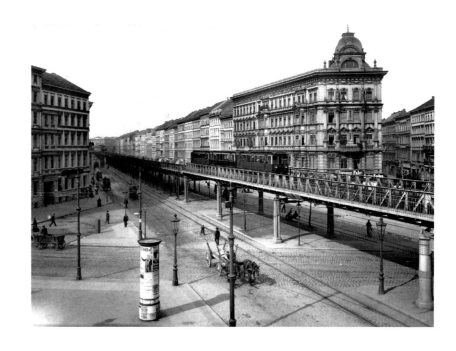

Bahnhof Hallesches Tor und Blücherplatz, 1902

Der Bahnhof Hallesches Tor lag an einem der Hauptverkehrsknotenpunkte Berlins. Hier mündeten insgesamt zehn Straßen, in fünf davon verkehrten Straßenbahn- und Pferdebuslinien.

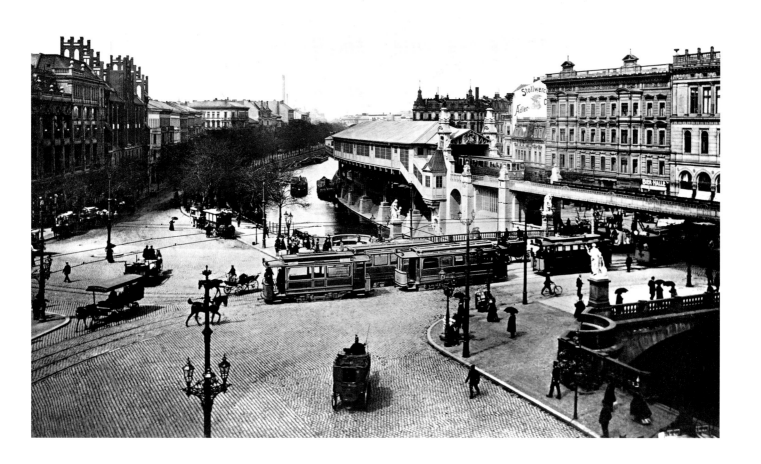

Schaltanlage im Kraftwerk Trebbiner Straße, um 1902

Zur Stromversorgung der Hochbahn wurde an der Trebbiner Straße ein Kohlekraftwerk mit zunächst drei Dampfmaschinen errichtet. Diese waren mit 800-kW-Generatoren von Siemens & Halske gekuppelt.

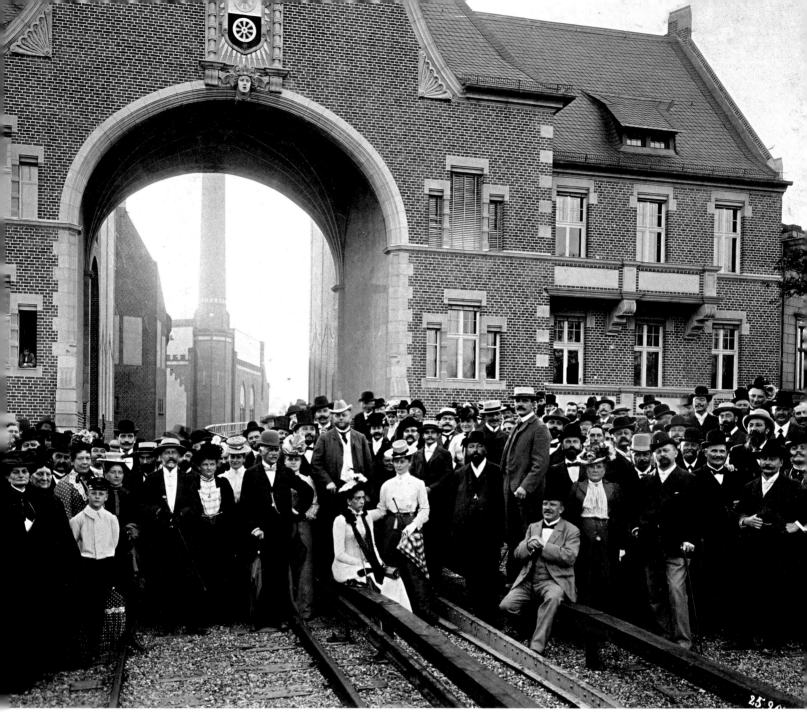

Ausflug zur Hochbahn, 1901

An der Ecke Tempelhofer Ufer und Trebbiner Straße führte die Stammstrecke durch das sogenannte Torhaus. In dem Gebäude, das auf Kosten der Betreibergesellschaft über der Hochbahntrasse errichtet worden war, bezog ein Teil deren Mitarbeiter samt Familie Quartier. Bei Führungen und Besuchen der Hochbahn war das Torhaus ein beliebtes Fotomotiv.

U-Bahnhof Potsdamer Platz, 1901

Das Aussehen der unterirdischen Bahnhöfe war durch die Abmessungen des U-Bahn-Tunnels weitgehend vorgegeben. Um die nüchternen Haltestellen optisch zu beleben, schmückte man die Wände mit großen Holztafeln, auf denen Reklameschilder befestigt werden konnten.

1904 Industriebahnen der Rombacher Hüttenwerke, Lothringen Frankreich

Mit hochgespanntem Gleichstrom betriebene Erzförderbahnen

Früh beförderten elektrische Bahnen nicht nur Personen, sondern auch die unterschiedlichsten Güter – darunter Kohle, Eisenerz und andere Bergwerkserzeugnisse sowie Post, Militärgut, Holz oder Getreide. Bereits 1882 lieferte Siemens & Halske die erste elektrische Grubenlokomotive der Welt an das Steinkohlewerk Zauckerode bei Dresden, wo sie in 260 Meter Tiefe zum Einsatz kam. Vorreiter bei der Elektrifizierung von Güterbahnen war die Eisen- und Stahlindustrie.

Als sogenannte Anschluss- und Materialbahnen fanden Elektroloks in der expandierenden Montanindustrie auch oberirdisch Verwendung. Im Auftrag der Rombacher Hüttenwerke AG (Société des Forges de Rombas) lieferten die Siemens-Schuckertwerke 1903 drei Gleichstrom-Lokomotiven für 750 Volt nach Lothringen, wo sich eine der größten Erzlagerstätten Europas befand. Infolge des Deutsch-Französischen Krieges 1870/71 gehörte das heutige Département Moselle bis 1918 zum Deutschen Reich.

Ab 1904 verkehrten die zweiteiligen Lokomotiven auf der vier Kilometer langen Güterbahnlinie, die die Rombacher Hütte mit der Erzgrube Groß-Moyeuvre (Moyeuvre-Grande) verband. Eine zweite Förderbahn transportierte die Erze aus der Grube St. Marie ins 14 Kilometer entfernte Hochofenwerk Moselhütte in Maizières bei Metz. Mit Blick auf die große Streckenlänge, die langen Steigungen und die hohen Anhängelasten – innerhalb von 22 Stunden sollten 2400 Tonnen Eisenerz von der Grube zum Hüttenwerk gebracht werden – wurde diese Bahn auf Empfehlung von Siemens ab 1907 mit 2000 Volt Gleichstrom betrieben. Die Höchstgeschwindigkeit der schmalspurigen Drehgestellloks war mit 40 bis 50 Stundenkilometern weit überdurchschnittlich.

Lokomotive mit angehängtem Pfannenwagen, 1906

Die abgebildete elektrische Lokomotive zieht einen sogenannten Pfannenwagen, in dem flüssiges Roheisen transportiert wird. Der mechanische Teil der Lokomotive stammte von der Katharinahütte in Rohrbach bei St. Ingbert; die elektrische Ausrüstung lieferten die Siemens-Schuckertwerke.

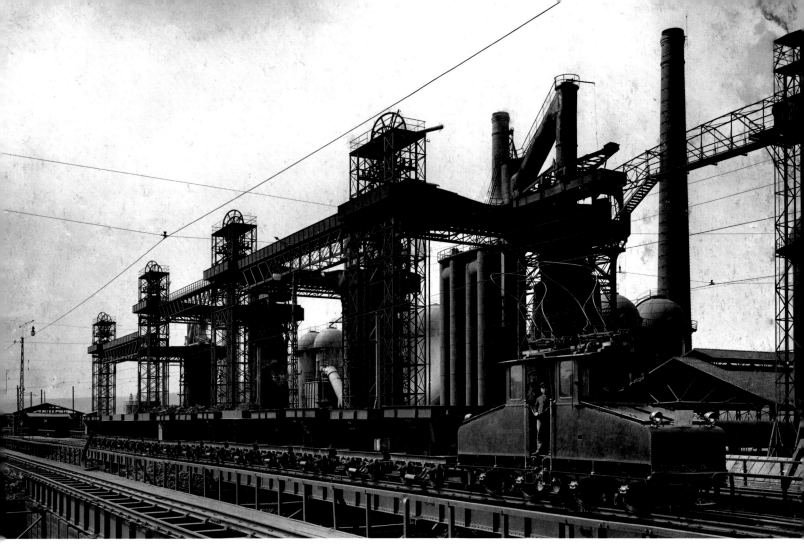

750-V-Lokomotive mit Güterwagen, 1906

Die Rombacher Hüttenwerke AG nahm 1888 in der lothringischen Kleinstadt Rombach (Rombas) die Produktion auf. Anfangs existierte hier nur ein Hochofenwerk; nach der Jahrhundertwende wurden die Anlagen um ein Stahl- und ein Walzwerk erweitert.

Blick in den Kompressor-Vorbau einer 2000-V-Lokomotive der Moselhütte, 1906

1906 lieferte Siemens drei Drehgestelllokomotiven nach Maizières. Jede dieser Loks war mit vier Motoren ausgestattet, von denen jeweils zwei für 1000 V Gleichstrom und 113 kW Stundenleistung dauerhaft in Reihe geschaltet waren. Damit betrat man Neuland, schließlich lagen zum Betrieb von Motoren und Schaltern für derartig hohe Spannungen kaum Erfahrungswerte vor.

1905 Lokalbahn Murnau–Oberammergau Deutschland

Erste mit Einphasen-Wechselstrom elektrifizierte Vollbahn Deutschlands

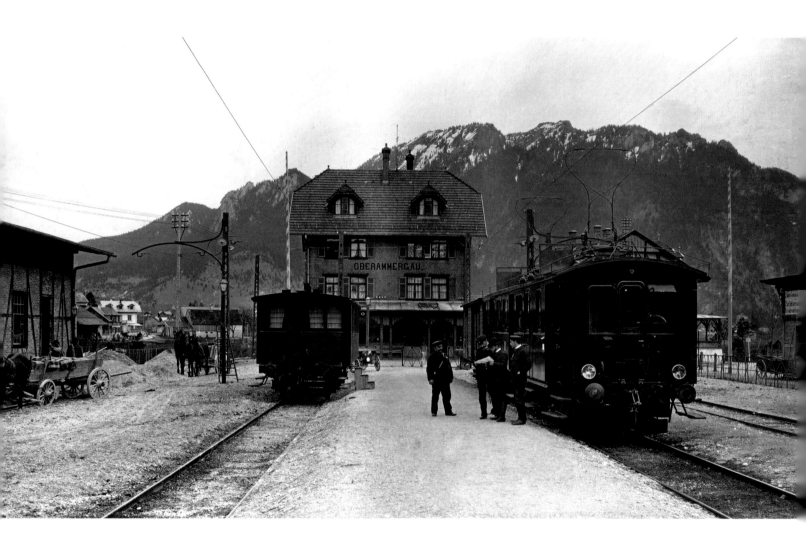

Bahnhof Oberammergau, 1905

Der Endpunkt der Bahnlinie lag auf
834 Meter Höhe, der Ausgangsort Murnau
auf 691 Metern. Die Fahrtzeit von Murnau
nach Oberammergau betrug 72 Minuten,
in die Gegenrichtung benötigte man wegen
des Gefälles nur 65 Minuten.

**Bahnhof Altenau, Lokomotive LAG 1
mit Güterzug, 1906**

Die Lokalbahn Murnau–Oberammergau
diente nicht nur dem Personen-, sondern
auch dem Güterverkehr. Im Sommer 1905
bestellte die LAG bei Siemens eine Elektro-
lokomotive für den Güterzugdienst; die
erste deutsche Wechselstromlokomotive
war im Februar 1906 einsatzbereit. Die
LAG 1 blieb unter der Bezeichnung E 69 01
(ab 1938) bis 1954 im Einsatz und legte
rund 1,5 Millionen Kilometer zurück.

Am 5. April 1900 – gerade noch rechtzeitig vor Beginn der bereits damals überregional bekannten Passionsspiele – startete der erste Zug von Murnau nach Oberammergau. Die 23 Kilometer lange Strecke durch die Ammergauer Alpen sollte eigentlich elektrisch betrieben werden, doch da die Fahrzeuge des hierfür vorgesehenen Drehstromsystems noch nicht betriebsbereit waren, verkehrte die Bahn bis auf Weiteres mit Dampflokomotiven.

Bereits nach einem Jahr mussten die ersten Betreiber der heutigen Ammergaubahn Konkurs anmelden. Ende 1903 erwarb die Localbahn-Actiengesellschaft München (LAG) die Bahnlinie samt dem zugehörigen Wasserkraftwerk aus der Konkursmasse. Schnell griff die renommierte Privatbahngesellschaft den Gedanken, die Strecke elektrisch zu betreiben, wieder auf. In intensiven Beratungen mit den Siemens-Schuckertwerken kam man überein, die bestehenden Anlagen für das noch weitgehend unerprobte Einphasen-Wechselstromsystem mit 5500 Volt und 16 Hertz umzurüsten – im März 1904 wurde die neue elektrische Ausrüstung bei Siemens bestellt.

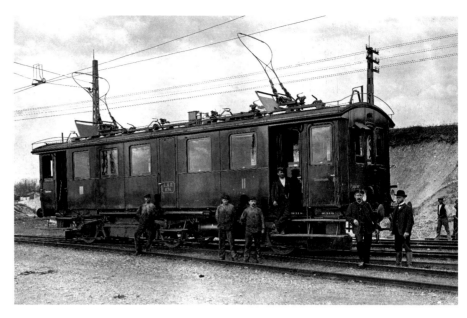

Im November waren die Arbeiten so weit fortgeschritten, dass mit ersten Probefahrten und der Schulung des Personals begonnen werden konnte. Am 1. Januar 1905 wurde der Regelbetrieb zwischen Murnau und Oberammergau aufgenommen. Die Lokalbahn war die erste Wechselstrombahn Deutschlands, die fahrplanmäßig mit Einphasen-Wechselstrom niedriger Frequenz betrieben wurde. Damit gilt sie als Wegbereiter für dieses heute noch in Mitteleuropa gebräuchliche Bahnstromsystem, allerdings liegt die Spannung mit 15.000 Volt und 16 ⅔ Hertz mittlerweile um einiges höher.

Sommertriebwagen 674, 1905

Je nach Jahreszeit war das Fahrgastaufkommen sehr unterschiedlich, daher schaffte die LAG für Sommer und Winter jeweils eigene Wagenarten an. Die »Sommertriebwagen« hatten einen reinen Personenwagenaufbau mit insgesamt 46 Plätzen. Bei Bedarf ließen sich an die 27,5 Tonnen schweren Fahrzeuge Güter- oder Personenbeiwagen anhängen. Die Winterversion hatte weniger Sitzplätze, dafür aber ein Post- und ein Gepäckabteil.

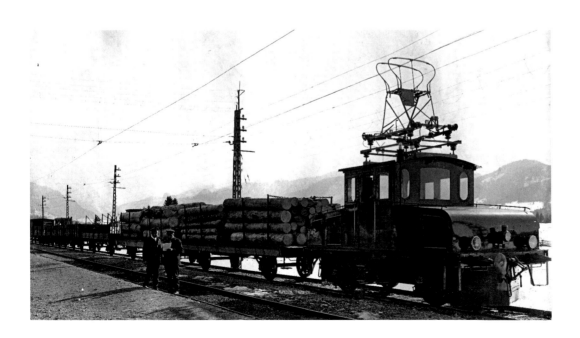

1907 Hamburg-Altonaer Stadt- und Vorortbahn
Blankenese–Ohlsdorf Deutschland

Erste elektrische S-Bahn Deutschlands

In der Gründerzeit wuchs Hamburg kontinuierlich, um 1905 war die Hansestadt vollständig mit den benachbarten preußischen Städten Altona und Wandsbek zusammengewachsen. Tag für Tag pendelten Tausende zwischen Wohnung und Arbeitsplatz. Entsprechend stellte der Ausbau der Verkehrsinfrastruktur die zuständigen Behörden im Großraum Hamburg vor große Herausforderungen.

1904 verständigte sich die Preußisch-Hessische Eisenbahngemeinschaft mit dem Senat der Freien und Hansestadt Hamburg über Bau und Betrieb einer neuen, elektrifizierten Eisenbahnstrecke von der Innenstadt in den nördlichen Stadtteil Ohlsdorf. Im Zuge dessen sollte auch der Betrieb auf der bereits bestehenden Bahnlinie Blankenese–Altona–Hamburger Stadtzentrum elektrifiziert werden; hier verkehrten bis dato Dampflokomotiven.

Ursprünglich als Gleichstrombahn geplant, wurde die knapp 27 Kilometer lange Strecke angesichts der guten Ergebnisse erster Versuchsstrecken in Berlin im Einphasen-Wechselstrombetrieb mit 6300 Volt und 25 Hertz realisiert. Damit nutzten die preußischen Eisenbahnverantwortlichen die Chance, Leistungsfähigkeit und Betriebssicherheit des neuen Antriebssystems im Dauerbetrieb zu testen. Einzig die Finanz-

verwaltung äußerte Bedenken, aus dem Versuchsstadium in den regulären Betrieb überzugehen.

Schon 1905, noch vor Abschluss der Bauarbeiten, erhielten die Siemens-Schuckertwerke gemeinsam mit der AEG den Auftrag, die elektrische Ausrüstung der Fahrzeuge, der Strecke sowie der Energieerzeugungsanlage zu liefern. Während sich der AEG-Anteil auf die Lieferung von 54 Doppeltriebwagen konzentrierte, übernahm Siemens die Ausrüstung des Bahnkraftwerks und der Strecke. Mit nur sechs Doppelwagen war der Siemens-Lieferumfang am Fuhrpark vergleichsweise gering, doch die hier verwendeten Motoren sollten sich langfristig am Markt durchsetzen.

Der Großversuch kann beginnen

Am 1. Oktober 1907 verkehrten auf der Hamburg-Altonaer Stadt- und Vorortbahn die ersten Wechselstromtriebwagen im regulären Fahrbetrieb. Bei der Inbetriebnahme war man für heutige Verhältnisse jedoch sehr vorsichtig: Die alten Dampfzüge wurden nur stufenweise aus dem Verkehr gezogen – mit der Konsequenz, dass sich die Vorteile der Elektrifizierung erst nach und nach bemerkbar machen konnten. Nachdem die Bahn ab Ende Januar 1908 auf ihrer gesamten Länge vollelektrisch betrieben wurde, verkürzte sich die Fahrzeit zwischen Blankenese und Ohlsdorf von 85 auf 52 Minuten. Im Innenstadtbereich verkehrten die Züge im Fünf-Minuten-Takt,

auf den Vorortstrecken alle 10 bis 20 Minuten. Von diesen Verbesserungen profitierten vor allem die Pendler, die es verstärkt aus der Innenstadt in Richtung der auch als Ausflugsziel sehr beliebten Villenkolonien zwischen Blankenese und Altona sowie in die neuen Wohnviertel im Norden Hamburgs zog. Entsprechend positiv entwickelten sich die Fahrgastzahlen: 1907, dem letzten Dampfbetriebsjahr, beförderte die Bahn rund 28 Millionen Fahrgäste – 1913 waren es schon 77 Millionen.

Doch kein Praxistest ohne »Kinderkrankheiten«: Zwischen April und Oktober 1908 musste der elektrische Zugverkehr stark eingeschränkt werden, da sich konstruktive Mängel an den Kraftwerksgeneratoren sowie der Isolation der Fahrzeugmotoren zeigten. Nachdem diese Anfangsschwierigkeiten behoben waren, lief der Betrieb stabil – und die Wechselstrombahn konnte ihre Tauglichkeit als zuverlässiges Massenverkehrsmittel unter Beweis stellen.

Der Wechselstrombetrieb wurde übrigens bis in die 1930er Jahre aufrecht erhalten. Erst im Zuge einer Modernisierung der Hamburger S-Bahn, wie die Stadt- und Vorortbahn ab 1934 hieß, erfolgte die Umstellung auf Gleichstrombetrieb mit dritter Schiene.

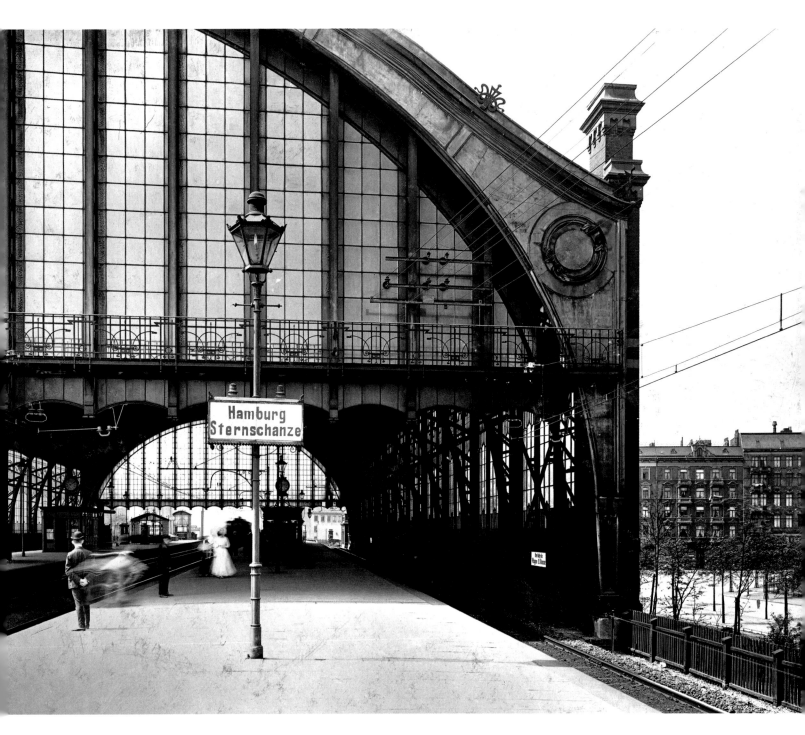

Bahnhof Hamburg Sternschanze, 1907

Die Hamburg-Altonaer Bahn gliederte sich
in eine die verkehrsreiche Innenstadt
zwischen dem Hauptbahnhof Altona und
Barmbeck durchquerende Stadtstrecke
sowie die beiden Vorortstrecken von
Barmbeck nach Ohlsdorf und von Altona
nach Blankenese. Der an der Stadtstrecke
gelegene 1903 eröffnete Bahnhof Stern-
schanze hatte jeweils zwei Gleise für die
Vorortbahn und die Fernbahn.

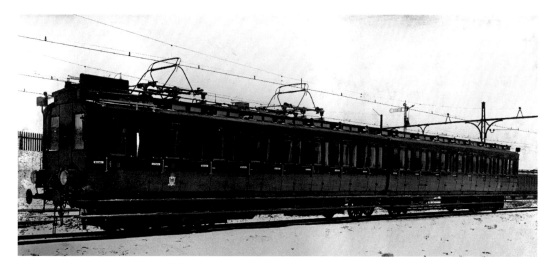

Wechselstromtriebwagen der Siemens-Schuckertwerke, 1907

Im Unterschied zur AEG, deren Doppeltriebwagen je drei Winter-Eichberg-Motoren mit einer Stundenleistung von 115 PS pro Motor hatten, waren die Siemens-Triebwageneinheiten nur mit jeweils zwei 175 PS starken Einphasen-Reihenschlussmotoren in einem der Drehgestelle ausgerüstet. Die 14 Personenabteile wurden elektrisch beleuchtet und beheizt. Insgesamt hatten in einem Doppelwagen 44 Fahrgäste der zweiten und 84 Fahrgäste der dritten Klasse Platz.

Bahnkraftwerk Altona, 1907

Der Strom für die Stadt- und Vorortbahn stammte aus einem bahneigenen Dampfkraftwerk in Altona. Als Generalunternehmer war Siemens für die maschinelle und die elektrische Einrichtung dieses Kohlekraftwerks zuständig, während die Königliche Eisenbahn-Direktion Altona die erforderlichen Bauarbeiten ausführte. Das Kraftwerk Leverkusenstraße gilt als erstes Wechselstrom-Bahnkraftwerk Deutschlands.

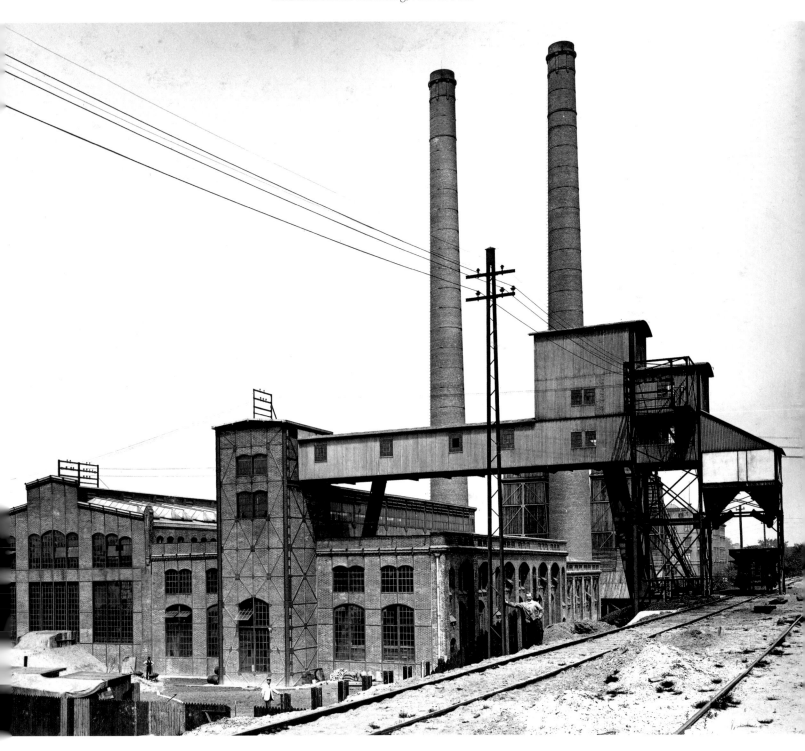

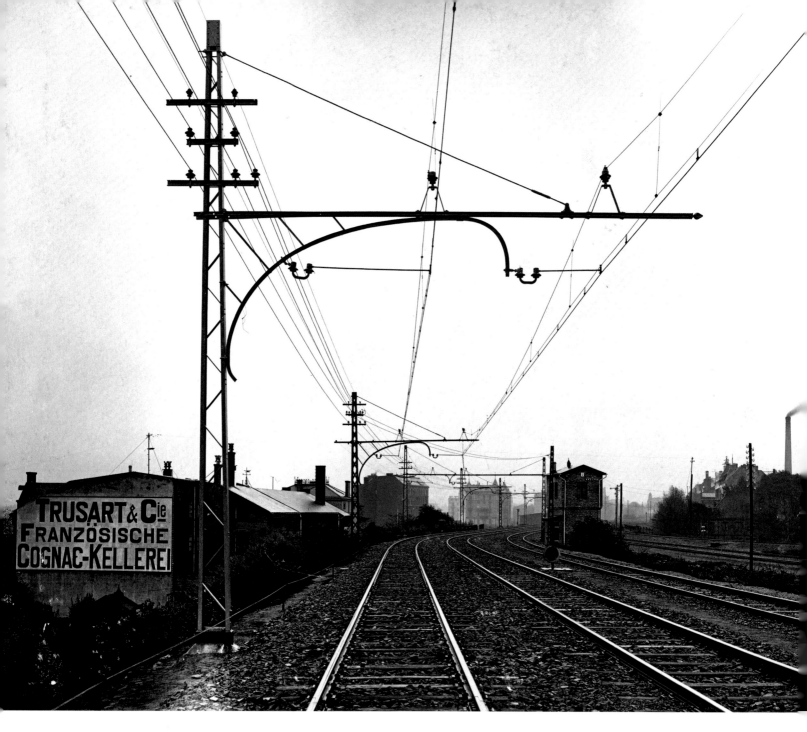

Mast mit Ausleger über zwei Gleise, 1906

Die Bahnstrecke wurde bereits 1906 mit
einer Oberleitung ausgestattet. Bei der
Aufhängung der Leitung kamen ausschließ-
lich eiserne Masten zum Einsatz. Die durch-
schnittliche Länge der Spannweiten lag
bei 42 Metern. Jeder Mast war über einen
verzinnten Kupferdraht mit den Fahr-
schienen verbunden. Für die Aufnahme
der Fahrleitung waren an den Masten teils
Ausleger, teils Querträger angebracht.

Montage der Fahrleitungsanlage, 1906

Im Rahmen des Projekts lieferten und
montierten die Siemens-Schuckertwerke
die gesamte Fahrleitungs- und Stromvertei-
lungsanlage. Die Aufnahme zeigt Arbeiter
bei der Montage des kupfernen Fahrdrahts,
der in gut fünf Meter Höhe über der
Schienenoberkante geführt wurde.

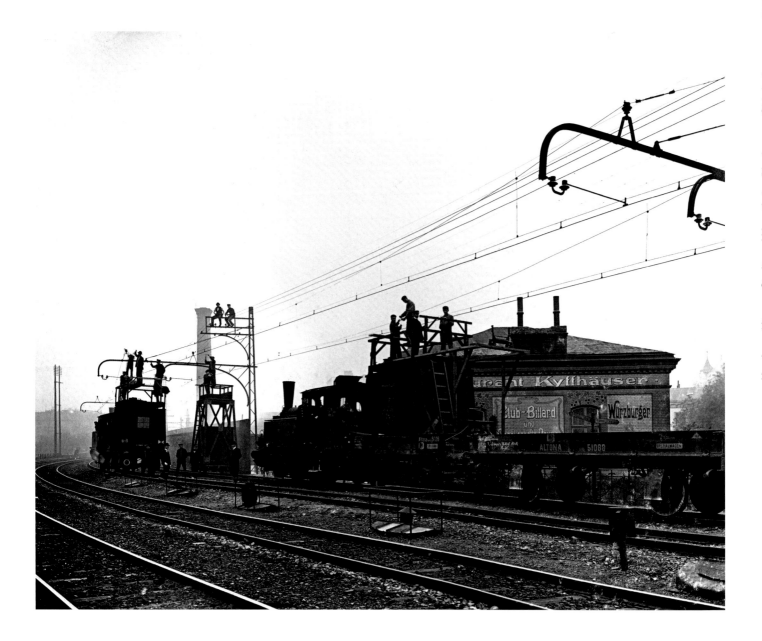

1908 **Grubenbahn Schoppinitz** Szopienice, Polen
Industriebahnen für die oberschlesische Bergbauindustrie

1882 lieferte Siemens & Halske die erste elektrische Grubenlokomotive der Welt aus – Empfänger war das Steinkohlewerk Zauckerode bei Dresden. Außer den Steinkohlegruben in Sachsen, den mitteldeutschen Kalibergwerken und den Lothringischen Eisenerzgruben waren es vor allem die oberschlesischen Hütten- und Grubenbetriebe, deren ober- und unterirdische Bahnen ab Ende des 19. Jahrhunderts in großem Stil elektrifiziert wurden.

Zum Kundenkreis der oberschlesischen Bergbauunternehmen, die Siemens über Jahrzehnte mit Gruben-

lokomotiven sowie Strecken- und Werkstattausrüstungen belieferte, gehörten unter anderem die Schlesische Actien-Gesellschaft für Bergbau und Zinkhüttenbetrieb (Schlesag), die Bergwerksdirektion des Fürsten von Pleß sowie die Berg- und Hüttendirektion des Fürsten Henckel von Donnersmarck und die Bergwerksgesellschaft Georg von Giesches Erben. Bis Mitte der 1920er Jahre wurden insgesamt über 400 Grubenlokomotiven an die oberschlesischen Bergwerksgesellschaften ausgeliefert.

Ab 1908 erhielt allein der zu Beginn des 20. Jahrhunderts in Schoppinitz

(Szopienice), einem Stadtteil von Kattowitz (Katowice), errichtete Carmerschacht der Bergwerksgesellschaft von Giesches Erben über 30 Lokomotiven; damit verfügte er über einen vergleichsweise großen Fuhrpark. Die Lokomotiven wurden benötigt, um die gewonnene Kohle abzutransportieren und die Bergleute unter Tage befördern zu können. Die Ausrüstung der Grubenlokomotiven – Fahrmotortyp und Fahrschalter – blieb über Jahre hinweg unverändert und ermöglichte so einen wirtschaftlichen Betrieb.

Grubenbahn, 1908

Trotz der beengten Platzverhältnisse unter Tage wurden die meisten Grubenbahnen über eine Oberleitungsanlage mit Strom versorgt. Die Bauart des Fahrleitungssystems entsprach im Wesentlichen der von Straßenbahnen. Die elektrischen Lokomotiven wurden überwiegend mit Gleichstrom betrieben.

Grubenbahnen, 1910

Stau auf dem Weg zum Hauptschacht in einer Tiefe von 400 Metern. Mit sogenannten Grubentelefonen – das sind Telefonapparate, die eigens für die Bedingungen unter Tage konstruiert worden waren – konnten die einzelnen Förderfahrten mit der Zentrale abgestimmt werden.

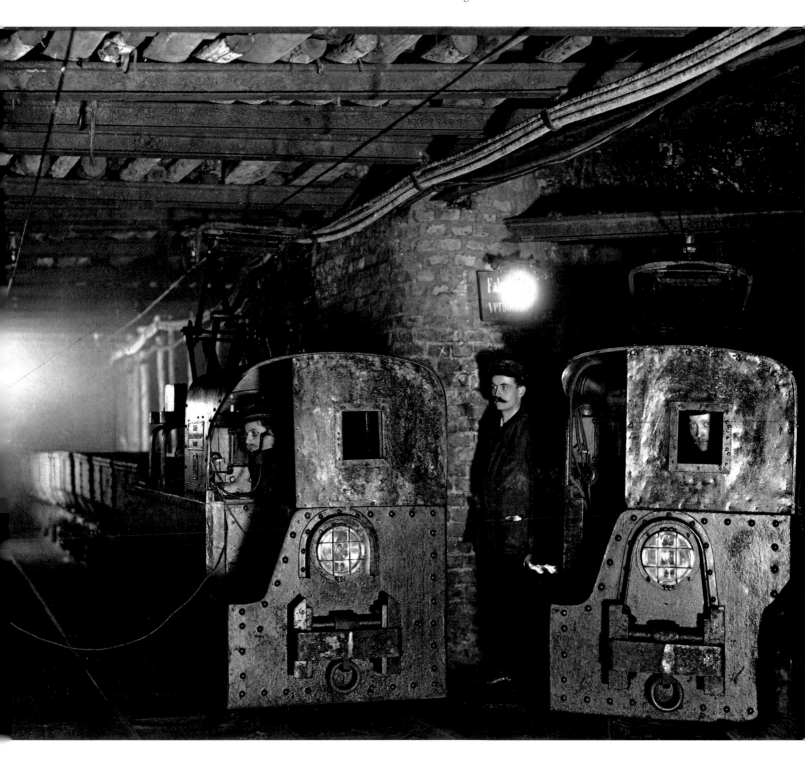

1911 Mariazellerbahn St. Pölten–Mariazell Österreich

Erste mit Wechselstrom betriebene Gebirgsbahn der Welt

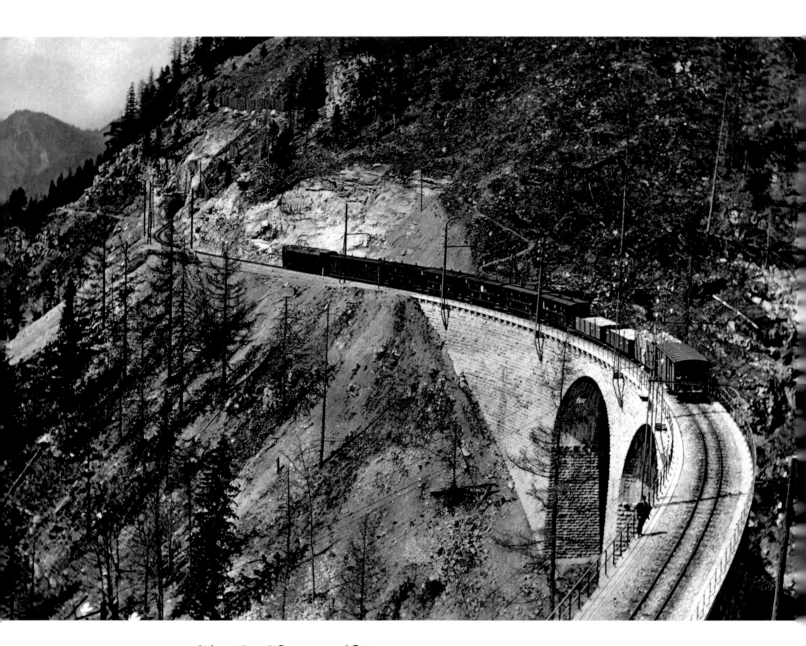

**Lokomotive mit Personen- und Güterzug
auf dem Saugraben-Viadukt, 1911**

Auf dem Weg von St. Pölten zu dem auf
knapp 900 Meter Seehöhe gelegenen
Scheitelpunkt der Strecke überwindet die
Mariazellerbahn mehr als 600 Höhen-
meter. Zwischen der Anfangs- und

Endstation liegen insgesamt 19 Viadukte
und 21 Felsentunnel. Das größte Viadukt
führt über den sogenannten Saugraben –
es ist 116 Meter lang und 37 Meter hoch.

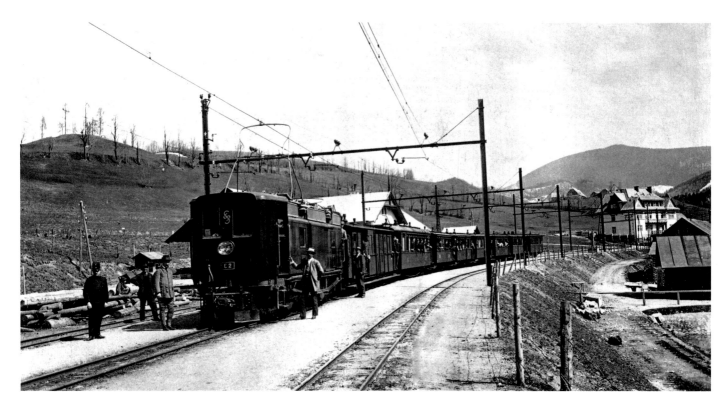

Seit 1907 verbindet eine Schmalspur-
bahn die niederösterreichische Landes-
hauptstadt St. Pölten mit dem Wall-
fahrtsort Mariazell. Die ursprünglich im
Dampfbetrieb eröffnete Bahn führt quer
durch das Alpenvorland. Sie beförderte
nicht nur zahlreiche Touristen und Wall-
fahrer – Mariazell war damals einer
der beliebtesten Fremdenverkehrsorte
Österreich-Ungarns –, sondern auch
landwirtschaftliche Erzeugnisse, Erze
und vor allem Holz. Bereits im ersten
Jahr geriet die neue Gebirgsbahn mit
weit über 500.000 Fahrgästen und
127.000 Tonnen Gütern an ihre Grenzen.

Nach Abwägung aller Alternativen
kamen die verantwortlichen Ingenieure
zu dem Schluss, dass eine Kapazitätsaus-
weitung nur durch die Elektrifizierung
der rund 90 Kilometer langen Strecke

zu gewährleisten war. Eine mutige Ent-
scheidung: Niemals zuvor war eine
Vollbahn dieser Länge mit Einphasen-
Wechselstrom betrieben worden. Für
den elektrischen Streckenbetrieb sprach
auch, dass die Landschaft entlang der
Bahnlinie von Wasserläufen durchzogen
ist, die man zur Erzeugung des Bahn-
stroms nutzen konnte. Das Projekt
wurde übrigens so dimensioniert, dass
die zu errichtenden Wasserkraftwerke
auch die umliegenden Ortschaften mit
Strom versorgten. Damit profitierte die
gesamte Region vom Ausbau der Bahn.

Noch im Jahr der Betriebsaufnahme
wurden die Österreichischen Siemens
Schuckert Werke beauftragt, das ambiti-
onierte Projekt auszuarbeiten. Die Aus-
stattung der Strecke konnte in gut drei
Jahren realisiert werden – angesichts
der Geländeverhältnisse und der Fülle
an konstruktiven Herausforderungen
eine Pionierleistung.

Am 7. Oktober 1911 wurde der Betrieb
aufgenommen. Nach ihrer Elektrifizie-
rung war die Mariazellerbahn eine der
schönsten Bahnstrecken Europas.

Lokomotive E 2 mit Personenzug, 1911

Die ursprünglich als Reihe E bezeichneten
Elektroloks mit 760 Millimeter Spurweite
wurden eigens für die Mariazellerbahn
entwickelt. Ihr elektrisches Innenleben
stammte aus den Wiener Siemens-Fabriken.
Zwischen 1909 und 1912 erwarben die
Niederösterreichischen Landesbahnen
insgesamt 16 Wechselstromlokomotiven,
von denen zehn bis Ende 2013 auf der
Mariazellerbahn im Einsatz blieben. Damit
gelten diese Triebfahrzeuge als weltweit
älteste Wechselstrom-Lokomotiven in
planmäßigem Betrieb.

1911 Fernbahn Dessau–Bitterfeld Deutschland

Erste elektrifizierte Fernbahn Deutschlands

Zu Beginn des 20. Jahrhunderts rückte der wirtschaftliche Betrieb und damit die Elektrifizierung des öffentlichen Fernverkehrs in den Fokus der Staatsbahnen. Unter dem Eindruck der Erfahrungen aus den jahrelangen Vorversuchen mit dem Einphasen-Wechselstromsystem bewilligte der Preußische Landtag im Juli 1909 die Gelder, um einen elektrischen Versuchsbetrieb zwischen Dessau und Bitterfeld einzurichten. Dieser Streckenabschnitt befindet sich auf der gut 150 Kilometer langen Bahnlinie Magdeburg–Leipzig, deren vollständige Elektrifizierung in der nächsten Ausbaustufe bis Halle (Saale) in Angriff genommen werden sollte. Die Kosten des

Großversuchs wurden auf knapp 26 Millionen Mark (rund 134,4 Millionen Euro) veranschlagt; hiervon entfiel der Löwenanteil auf das Bahnkraftwerk, die Unterwerke sowie die Bahnstromfern- und Fahrleitungen.

In Kooperation mit der deutschen Elektroindustrie – hier vor allem Siemens, der AEG sowie den Bergmann-Elektricitäts-Werken – begann die Königliche Eisenbahn-Direktion Halle unverzüglich mit den Planungen. Einer ersten Bestellung von Versuchslokomotiven folgten rasch die Ausschreibung und Vergabe der Arbeiten an den ortsfesten Anlagen: Die Siemens-Schuckertwerke erhielten den Auftrag, die elektri-

sche Ausrüstung für vier Lokomotiven, einen 3000-Kilowatt-Generator und die Schalt- und Beleuchtungsanlagen für das Bahnkraftwerk Muldenstein sowie das Unterwerk Bitterfeld zu liefern. Die Ausrüstung der Fahrleitungsanlage teilte man sich mit der AEG.

Anfang 1910 war Baubeginn. Ein Jahr später konnte die Königlich Preußische Staatsbahn unter großer öffentlicher Anteilnahme die erste elektrische Fernbahnverbindung Deutschlands in Betrieb nehmen. Die Spannung auf der 25,6 Kilometer langen Wechselstromstrecke betrug 10.000 Volt und 15 Hertz. Am 1. April 1911 wurde die Bahnlinie für den öffentlichen Verkehr freigegeben.

Inbetriebnahme der erste preußischen Schnellzuglokomotive WSL 10501, 1911

Am 18. Januar 1911 wurde der Probebetrieb eröffnet – allerdings mit einer Lokomotive der Großherzoglich-Badischen Staatsbahn. Beide Staatsbahnen hatten die Siemens-Schuckertwerke mit der Entwicklung ihrer ersten elektrischen Lokomotiven beauftragt. Wenige Tage später traf die erste preußische Versuchslokomotive in Bitterfeld ein; der reguläre Versuchsbetrieb zwischen Dessau und Bitterfeld konnte am 25. Januar 1911 gestartet werden. Bei Probefahrten erreichte die Lok 135 Stundenkilometer.

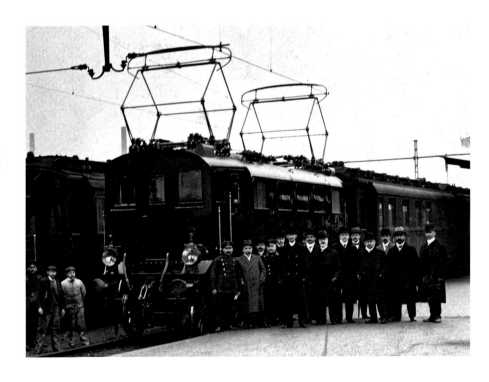

Bahnübergang an der Station Marke, 1911

Im März 1910 wurde mit der Montage der
Fahrleitungsanlage begonnen; die Siemens-
Schuckertwerke rüsteten das Teilstück
zwischen Raguhn und Dessau aus. An stark
frequentierten Übergängen wurden die
Fahrleitungen aus Sicherheitsgründen nur
dann unter Spannung gesetzt, wenn auch
tatsächlich Schnellzüge verkehrten.

Führerstand der Güterzuglokomotive
WGL 10207, 1911

Unter den von Siemens ausgerüsteten
Versuchslokomotiven befand sich auch eine
Lok für den Güterzugbetrieb. Um für den
elektrischen Fernbahnverkehr zu werben,
wurde das Fahrzeug ab Oktober 1911
vorübergehend auf der Internationalen
Industrie- und Gewerbeausstellung
in Turin präsentiert.

1913 Straßenbahn Konstantinopel Istanbul, Türkei

Erste elektrische Straßenbahn der Türkei

Ende des 19., Anfang des 20. Jahrhunderts intensivierten sich die politischen und wirtschaftlichen Beziehungen zwischen dem Osmanischen und dem Deutschen Reich. In der Folge kooperierte man auf militärischem Gebiet; darüber hinaus waren deutsche Unternehmen an der Finanzierung und Ausführung einer Reihe großer Infrastrukturprojekte beteiligt.

Siemens ist seit 1907 in der Türkei präsent: Im Juni des Jahres eröffneten die Siemens-Schuckertwerke im heutigen Istanbul ein sogenanntes Technisches Büro. Betreut von den Österreichischen Siemens Schuckert Werken waren dessen Mitarbeiter bestrebt, neue Absatzmärkte im europäischen und asiatischen Teil des Osmanischen Reiches zu erschließen.

Bereits ab 1905 konkurrierten deutsche, englische sowie französische Banken und Elektrounternehmen um die Konzession für die Elektrifizierung und den weiteren Ausbau der Pferdestraßenbahn. Letztere wurde von der Société des Tramways de Constantinople betrieben, deren Kapital mehrheitlich in europäischer Hand lag. Hauptaktionär war die Continentale Gesellschaft für elektrische Unternehmungen, Nürnberg. 1909 ging die Majorität an die Union Ottomane mit Sitz in Zürich über. Diese Aktiengesell-

schaft stand unter Leitung der Deutschen Bank, die sich bereits seit Jahren bemühte, den türkischen Markt für deutsche Unternehmen zu erschließen.

Als das Ministerium für öffentliche Arbeiten in Konstantinopel die Konzession 1910 offiziell ausschrieb, nahm das Straßenbahnprojekt endlich konkretere Formen an. Ein Jahr später erfolgte die Auftragsvergabe: Außer der AEG und den Siemens-Schuckertwerken gehörte auch die Compagnie française pour l'exploitation des procédés Thomson-Houston (CFTH) zum Kreis der Lieferanten. Bei dieser Firma handelte es sich um die französische Tochtergesellschaft eines GE-Vorläuferunternehmens. Die drei Elektrofirmen wurden Ende Mai 1911 von der Société des Tramways gemeinsam mit der »Elektrifikation der Trambahnen« beauftragt. Die geforderte Geschäftsstelle zur gemeinschaftlichen Abwicklung des Infrastrukturprojekts wurde in den Berliner Geschäftsräumen der Siemens-Schuckertwerke eingerichtet; parallel unterhielt die Bauverwaltung ein Büro vor Ort.

Elektrifizierung mit Hindernissen

Die Arbeiten waren bereits in vollem Gang, als es erneut zu einem Wechsel der Besitzverhältnisse aufseiten des Auftraggebers kam: 1912 ging die Aktienmehrheit an der Société des Tramways auf die belgische Finanzholding Société Financière de Transports et d'Entreprises

Industrielles (Sofina) über. Obwohl der Vertrag aus dem Vorjahr seine Gültigkeit behielt, sahen sich die Lieferanten zu Zugeständnissen gegenüber dem neuen Mehrheitsaktionär verpflichtet. Infolgedessen kam es unter anderem zu Verschiebungen bei der Auswahl der beteiligten Zulieferunternehmen. Zusätzlich wurde der Projektfortschritt durch die beiden Balkankriege (1912/13) beeinträchtigt.

Mit Beginn des Ersten Balkankriegs im Oktober 1912 kam der Verkehr auf den bestehenden Pferdestraßenbahnen für unbestimmte Zeit zum Erliegen, da sämtliche Tiere an das Militär abgegeben werden mussten. Entsprechend groß war die Begeisterung der Einwohner, als am 16. August 1913 in dem europäisch geprägten Stadtteil Pera ein erster Streckenabschnitt der elektrischen Straßenbahn in Betrieb ging. Bis Ende des Jahres waren weite Teile des rund 30 Kilometer umfassenden elektrischen Straßenbahnnetzes fertiggestellt. Da sich jedoch die Inbetriebnahme des Bahnkraftwerks verzögerte, stand für den regulären Betrieb nicht genug Strom zur Verfügung – die Fahrzeuge blieben in den Depots. Erst Ende Januar 1914 konnten alle fünf Straßenbahnlinien für den öffentlichen Verkehr genutzt werden.

Straßenbahn in der Nähe der Nusretiye-Moschee in Tophane, 1913

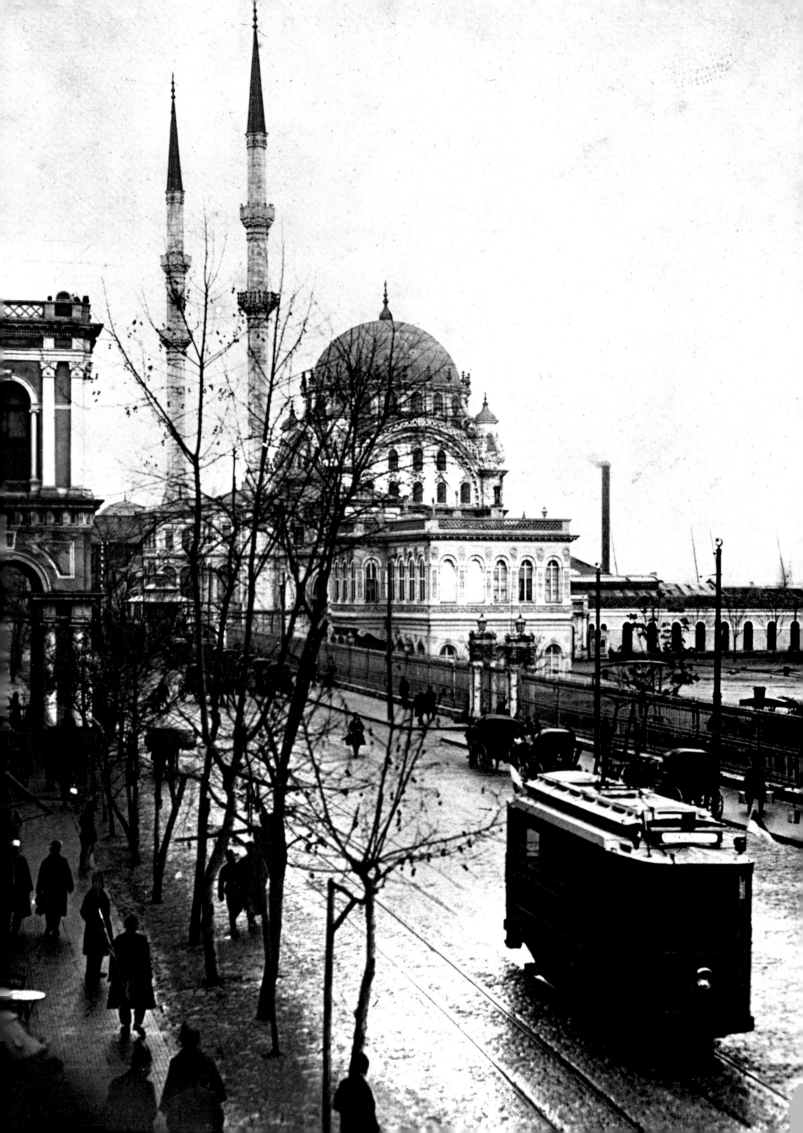

Entladen der Straßenbahnwagen, 1913

Der Fuhrpark bestand in der ersten
Ausbaustufe aus 110 Motor- sowie rund
50 Anhängewagen. Ab November 1912
trafen die in Deutschland und Belgien
produzierten Fahrzeuge in Konstantinopel
ein. Die elektrische Ausrüstung der
Triebwagen stammte größtenteils aus
den Berliner und Wiener Fabriken der
Siemens-Schuckertwerke.

Repräsentanten der Société des Tramways de Constantinople, 1913

In der Mitte des Bildes befindet sich der
deutsche Ingenieur Schreiber, der ab 1909
als Direktor der Société des Tramways
Bau und Betrieb des elektrischen Straßen-
bahnnetzes aufseiten des Auftraggebers
verantwortete.

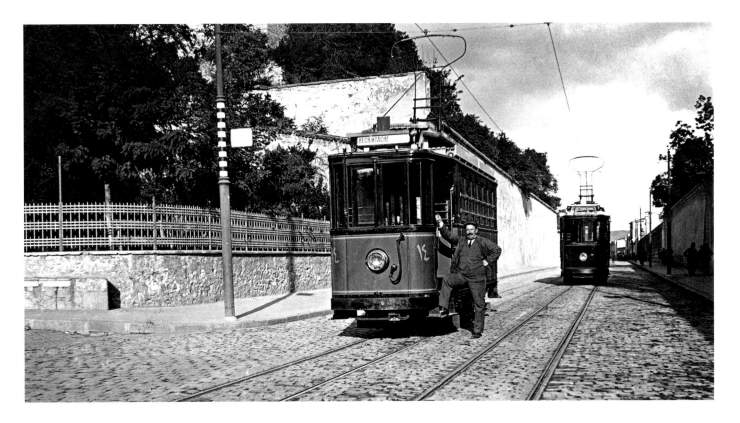

Probefahrt, 1913

Das elektrische Straßenbahnnetz umfasste in der ersten Ausbaustufe rund 30 Kilometer; die Bahnlinien verliefen größtenteils zweigleisig. Wegen der vielen Steigungen – das Kerngebiet der Altstadt Stambul erstreckt sich über sieben Hügel – verkehrte die Bahn auf den steilen Strecken zwischen Sisli und Fatih mit durchschnittlich zwölf Stundenkilometern. In der Ebene war die Geschwindigkeit doppelt so hoch.

Blick in einen Straßenbahnwagen, 1913

Pro Straßenbahnwagen standen 18 Sitz- und 16 Stehplätze zur Verfügung. Mithilfe eines Vorhangs ließen sich im hinteren Teil eines jeden Wagens einige Plätze für weibliche Fahrgäste reservieren. Der Vorhang war so angebracht, dass die Größe dieses Abteils je nach Bedarf variiert werden konnte.

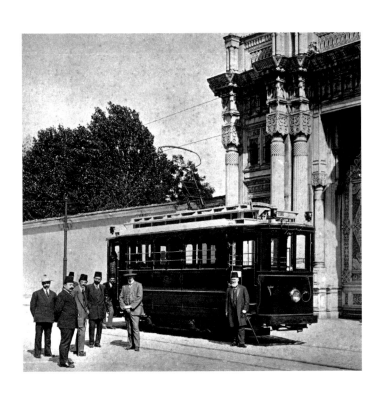

Eröffnung des elektrischen Betriebs, 1913

Nach einer ungewöhnlich langen Bauzeit
ging am 16. August 1913 in dem europäisch
geprägten Stadtteil Pera ein erster, fünf
Kilometer langer Teilabschnitt in Betrieb.
Zur Feier des Tages wurde ein Hammel
geschlachtet.

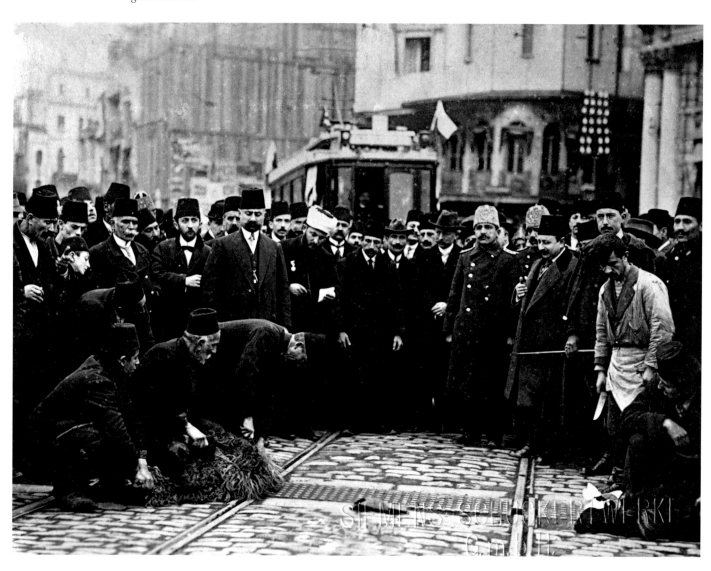

Straßenbahn in der Grande Rue de Pera, 1913

Angesichts der engen, verkehrsreichen
Straßen Konstantinopels stand die Stadt-
verwaltung den Vorbereitungen und
Planungen für den Bau der elektrischen
Straßenbahn zunächst skeptisch gegen-
über. Tatsächlich mussten vor allem in
der Altstadt mehrere Straßen verbreitert,
alte Brunnen und Gebäude abgetragen
und sogar Friedhöfe überbaut werden, um
Platz für die Bahnanlagen zu schaffen.

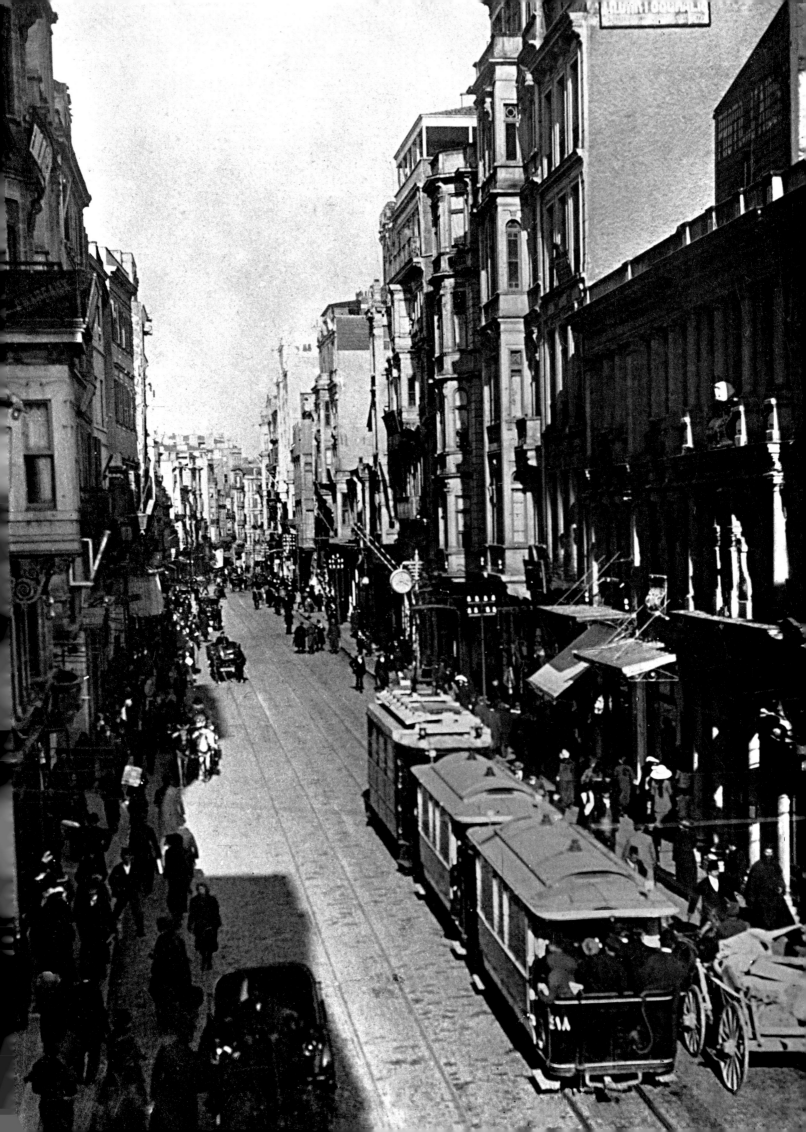

1913 Personen- und Güterbahn Pachuca Mexiko

Erste von Siemens in Mexiko elektrifizierte Bahn

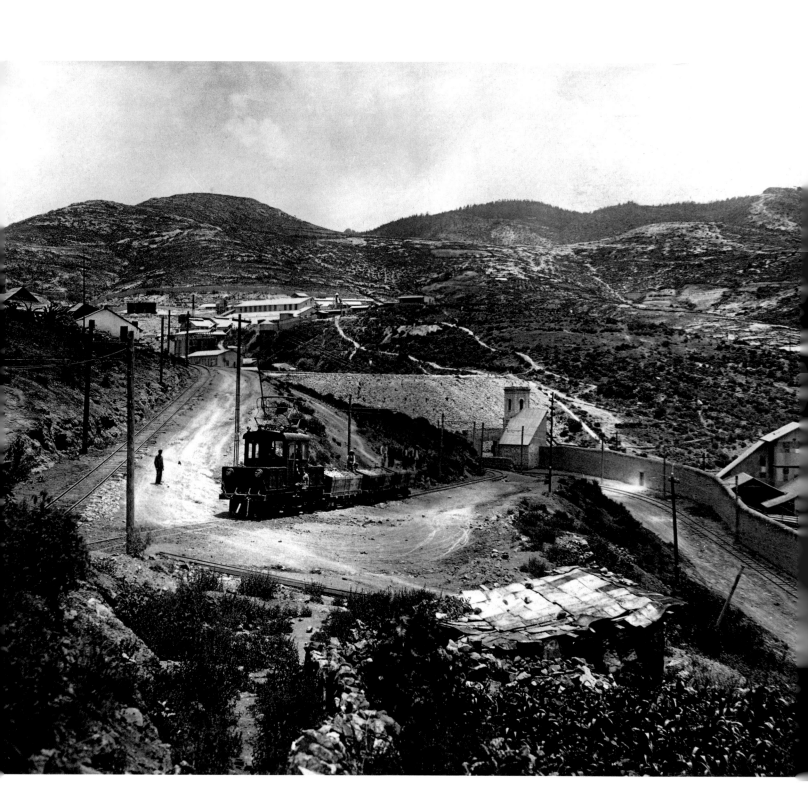

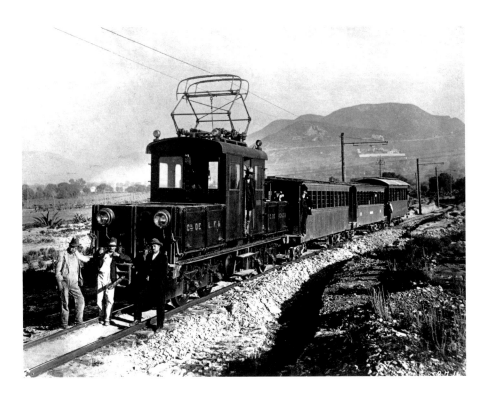

Pachuca, die Hauptstadt des mexikanischen Bundesstaats Hidalgo, erstreckt sich auf rund 2400 Meter Höhe über mehrere steile Hügel. 1552 wurden in der Region Silbervorkommen entdeckt. Über Jahrhunderte gehörte die Gegend um Pachuca – nicht zuletzt wegen ihrer geografischen Nähe zur Landeshauptstadt – zu den wichtigsten Bergbauzentren Mexikos.

In den 1880er Jahren verkehrten drei Eisenbahnlinien zwischen Pachuca und Mexiko-Stadt. Darüber hinaus existierte eine Güterbahn, die die Silbermine Real del Monte mit dem Stadtgebiet von Pachuca verband. Auf der 14 Kilometer langen Strecke musste die Bahn eine Reihe größerer und anhaltender Steigungen überwinden. Diese Steigungen sowie der Ausbau eines in der Nähe befindlichen Wasserkraftwerks veranlassten die Minenbesitzer zur Elektrifizierung und Erweiterung der Bahnlinie. Parallel zu diesen Maßnahmen sollte der Personenverkehr aufgenommen und in Pachuca selbst der Straßenbahnbetrieb eingeführt werden.

Durch Vermittlung der Siemens-Schuckertwerke Mexiko beauftragte die Compañía de Luz, Fuerza y Ferrocarriles das Berliner Stammhaus 1911/12 mit der Lieferung von insgesamt fünf elektrischen Lokomotiven und fünf Straßenbahntriebwagen inklusive des benötigten Oberleitungsmaterials. Nach dem Ausbau umfasste das Streckennetz knapp 30 Kilometer: Im Stadtgebiet wurde die Straßenbahn mit 500 Volt Gleichstrom betrieben, auf den Außenlinien der Personen- und Güterbahn war die doppelte Spannung erforderlich. Um den von der Mexican Light & Power Company gelieferten Drehstrom in den jeweils benötigten Gleichstrom umwandeln zu können, lieferten die Siemens-Schuckertwerke auch die entsprechenden Umformer nach Lateinamerika. 1913 ging die erste von Siemens in Mexiko elektrifizierte Bahn in Betrieb.

Elektrolokomotive mit angehängtem Personenzug, 1914

Der Personenverkehr zwischen Pachuca und den Minen Real del Monte sowie Santa Gertrudis konzentrierte sich vor allem auf die Morgen- und Abendstunden, zu denen die Arbeiter Schichtwechsel hatten. Die Innenausstattung der Anhängewagen, in denen jeweils rund 30 Fahrgäste Platz fanden, war »einfach und gediegen«.

Streckenabschnitt in der Nähe der Silbermine San Rafael, 1914

Die vierachsigen Lokomotiven waren jeweils für den Transport von 16 Tonnen Nutzlast ausgelegt. Der mechanische Teil stammte von der Waggonfabrik J. Goossens aus Eschweiler, die elektrische Ausrüstung lieferten die Siemens-Schuckertwerke.

1915 Riksgränsbahn Kiruna–Riksgränsen Schweden

Elektrifizierung der nördlichsten Bahnlinie Europas

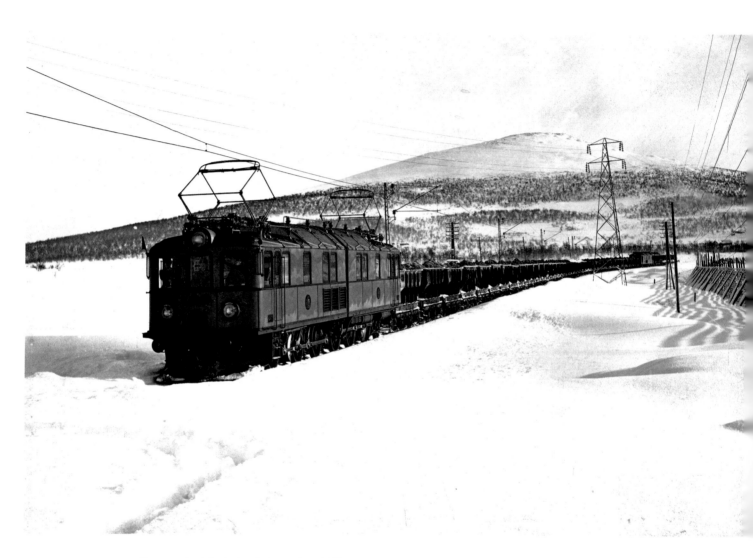

Erzzug mit elektrischer Lokomotive, 1915

Im Rahmen des Großauftrags lieferten die
Siemens-Schuckertwerke elf Erzzugdoppel-
lokomotiven nach Schweden. Es handelte
sich um die bis dato stärksten Güterzug-
lokomotiven – insgesamt waren sie auf eine
Jahrestransportleistung von fünf Millionen
Tonnen Eisenerz ausgelegt.

Schweden ist reich an Bodenschätzen: In der nordschwedischen Provinz Norrbotten lagern riesige Eisenerzvorkommen, deren Ausbeutung gegen Ende des 19. Jahrhunderts begann. Seit 1902 gelangt das im Bergbaurevier Kiruna geförderte Erz auf der Schiene an die norwegische Atlantikküste. Obwohl Narvik nördlich des Polarkreises liegt, ist der dortige Hafen wegen des Golfstroms ganzjährig eisfrei – und damit bestens als Drehscheibe zur Verschiffung des schwedischen Eisenerzes geeignet. Nachdem die in Schweden als »Malmbanan« bezeichnete Strecke fertiggestellt war, konnte mit dem industriellen Abbau des Eisenerzes begonnen werden.

Proportional zur Erzfördermenge stieg auch der Kohleverbrauch, da die rund 180 Kilometer lange Bahnstrecke ausschließlich mit Dampflokomotiven befahren wurde. Allein zwischen Abisko und Riksgränsen benötigte man zum Betrieb einer einzigen Dampflok pro Tag 7200 Kilogramm Steinkohle. Für Schweden, das nahezu seinen gesamten Kohlebedarf importieren musste, eine große finanzielle Belastung. Entsprechend aufmerksam verfolgte die Regierung die Fortschritte auf dem Gebiet der europäischen Bahnelektrifizierung, zumal Energie aus heimischer Wasserkraft mehr als ausreichend zur Verfügung stand.

Leistungsfähiger, schneller, günstiger – elektrisch!

Die Luossavaara-Kiirunavaara Aktiebolag (LKAB), die seit 1890 die Erzförderung in der Region betreibt, hatte die schwedische Regierung vertraglich verpflichtet, jedes Jahr eine bestimmte, kontinuierlich steigende Erzmenge zu befördern. Bereits nach wenigen Jahren war absehbar, dass die definierten Fördermengen die mit drei Millionen Tonnen veranschlagte Transportkapazität der eingleisigen Dampfbahn übersteigen würden.

Nach umfangreichen Vorstudien auf der Strecke Tomteboda–Värtan gelangten die Verantwortlichen zu dem Schluss, dass mittlerweile genügend Erfahrungen vorlägen, um die Elektrifizierung der schwedischen Staatsbahnen in Angriff zu nehmen. Im Mai 1910 beschloss der Reichstag, die Bahnlinie Kiruna–Riksgränsen versuchsweise auf elektrischen Betrieb mit 15.000 Volt Einphasen-Wechselstrom umzurüsten. Nur dadurch ließ sich die erforderliche Kapazitätsausweitung der Erzbahn – noch dazu bei sinkenden Betriebskosten – realisieren.

Der Auftrag zur Elektrifizierung der 129 Kilometer langen Strecke wurde gemeinsam an die Siemens-Schuckertwerke und die Allmänna Svenska Elektriska Aktiebolaget (ASEA) vergeben. Das Angebot der beiden Elektrounternehmen überzeugte die schwedische Regierung vor allem wegen der umfassenden Garantie- und Gewährleistungen. Aufgrund der größeren Erfahrung mit komplexen Infrastrukturprojekten

übernahm Siemens die Gesamtleitung. Alle erforderlichen Arbeiten wurden in enger Kooperation mit den schwedischen Partnern projektiert und ausgeführt. Fristgerecht konnte im August 1915 mit regelmäßigen Probefahrten auf der Strecke begonnen werden, Anfang September startete der reguläre Betrieb.

Die Pionierleistung war nicht nur in technischer Hinsicht ein voller Erfolg – auch die schwedische Volkswirtschaft profitierte von den Vorteilen, die mit der Elektrifizierung der Erzbahn einhergingen. Voller Anerkennung schrieb die Generaldirektion der Schwedischen Staatsbahn Statens Järnvägar Ende 1917 an die Siemens-Schuckertwerke: »Nunmehr ist das Werk vollendet, und die Garantien sind nicht nur erfüllt, sondern auch in mehreren wichtigen Punkten übertroffen worden. Auf der Bahnstrecke dort oben, nördlich vom Polarkreise, mit den schwierigsten klimatischen Verhältnissen und den schwersten Zügen des Landes, laufen nunmehr die elektrischen Lokomotiven, getrieben von der Wasserkraft der Porjusfälle, mit einer Genauigkeit, die wenig zu wünschen lässt.«

Seit 1923 ist die nordschwedische Erzbahn durchgehend elektrifiziert; 1925 folgte der norwegische Streckenabschnitt bis Narvik.

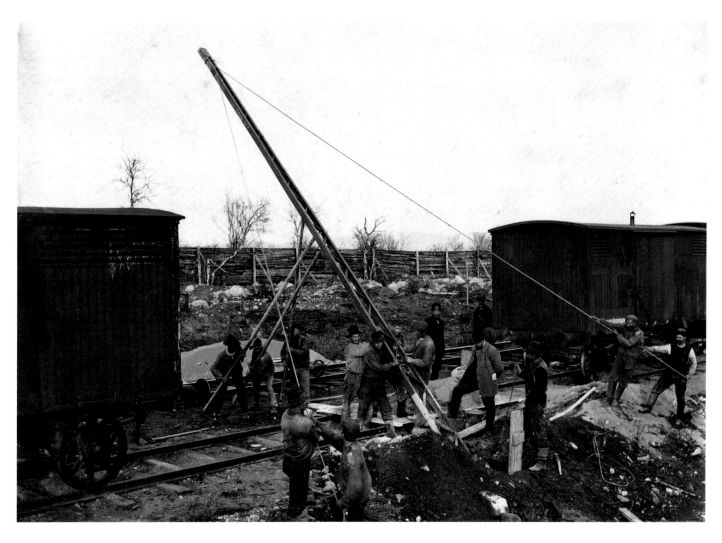

**Arbeiter richten einen
Fahrleitungsmast auf, 1911**

Elektrifizierung und Betrieb der Riksgräns-
bahn wurden wesentlich vom Klima beein-
flusst: In der Regel liegt das schwedisch-
norwegische Grenzgebiet von Oktober bis
Anfang Mai unter einer geschlossenen
Schneedecke; die durchschnittliche Jahres-

temperatur beträgt minus 1° C. Dadurch
ließen sich einige Bauarbeiten nur
im nachtfrostfreien Sommer durchführen.
Diese Rahmenbedingungen verstärkten
den Druck, den Probebetrieb fristgerecht
im August 1915 aufnehmen zu können.

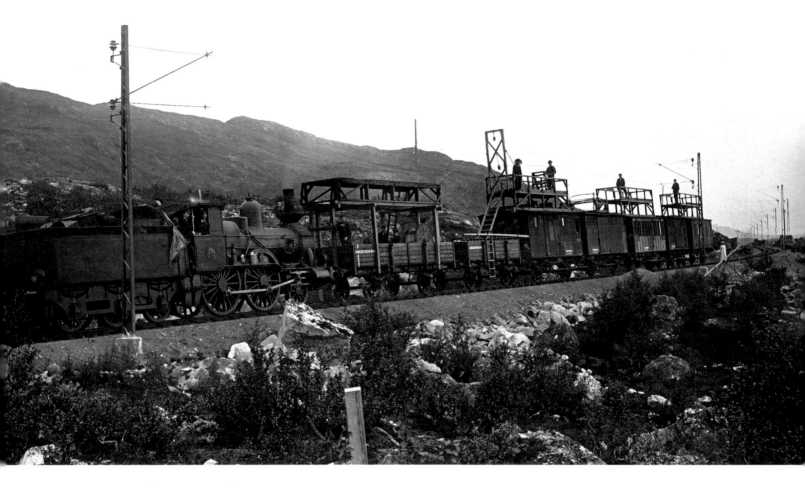

Montagezug, 1913

Für die Montage der Fahrleitung wurden
Eisenbahnzüge zusammengestellt, von
deren Arbeitsplattformen aus jeweils eine
Spannweite von rund 52 Metern zugänglich
war. Während der Arbeiten an der elektri-
schen Streckenausrüstung kamen Dampf-
lokomotiven zum Einsatz.

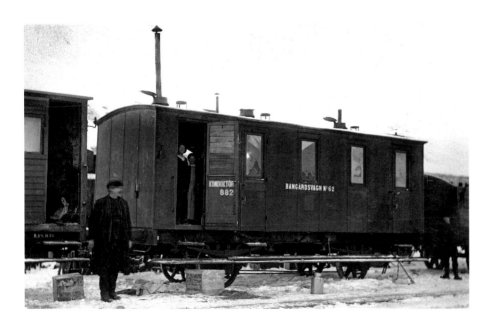

Küchen- und Speisewagen für die Arbeiter, 1913

Die Riksgränsbahn führte zur Gänze durch
unbewohntes Gebiet. Entsprechend groß
war die Herausforderung, qualifiziertes
Personal für Aufbau und Montage der elek-
trischen Bahnanlagen anzuwerben. Die
hauptsächlich in Südschweden rekrutierten
Arbeiter wurden in über 80 ausrangierten
Güterwagen der schwedischen Staatsbahn
untergebracht. Jeweils zehn Personen teil-
ten sich einen Wohn- sowie einen Küchen-
und Speisewagen.

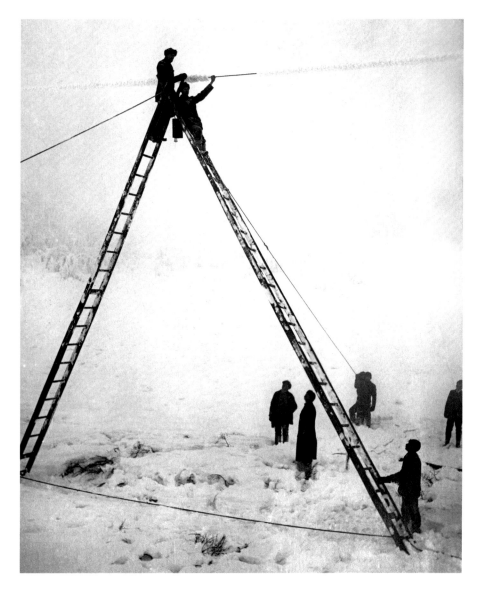

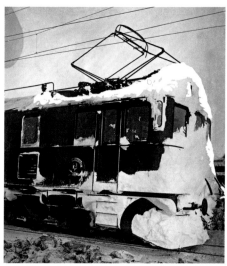

Erzzuglokomotive nach einer Fahrt im Schneesturm, 1915

Die beladenen Erzzüge hatten ein Gewicht von 1855 Tonnen. Auf der Strecke zwischen Kiruna und Riksgränsen verkehrten sie mit knapp 40 Stundenkilometer Durchschnittsgeschwindigkeit. Der fahrplanmäßige Betrieb wurde immer wieder durch Schneestürme und Lawinenabgänge gestört.

Speiseleitung mit Raureif, 1913

Die Bahnstromleitung vom Porjus-Kraftwerk bis zur Riksgränsbahn (140 Kilometer) und von hier zu den vier an der Strecke liegenden Transformatorstationen war viersträngig ausgeführt. Die starke Raureifbildung an den in einer Höhe von bis zu 20 Metern geführten Leitungen erforderte besondere schalttechnische Maßnahmen, um Kurzschlüsse bei Berührung der durchhängenden Drähte zu vermeiden.

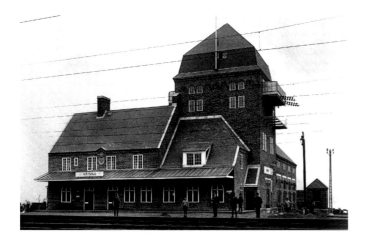

Unterwerk und Bahnhof in Abisko, 1914

Drei der vier Unterwerke entlang der Riks-
gränsbahn fungierten zusätzlich als Bahn-
hofsgebäude. Jedes Unterwerk war mit
drei Transformatoren ausgestattet, deren
Dauerleistung jeweils 1100 kVA betrug.
In den komplett von Siemens ausgerüsteten
Transformatorstationen befanden sich
auch die Schalt- und Blitzschutzanlagen für
die Bahnstromleitungen.

**Spezialfahrzeug zum Transport von
Transformatoren, 1913**

Den Bahnstrom lieferte ein bei Porjus er-
richtetes Wasserkraftwerk. Von dort wurde
der Strom mit einer Spannung von 80.000 V
über Kiruna entlang der Bahnlinie gen Nor-
den geführt. An der Strecke bis Riksgränsen
befanden sich insgesamt vier Unterwerke,
in denen die Fernleitungsspannung
auf 16.000 V Fahrleitungsspannung trans-
formiert wurde.

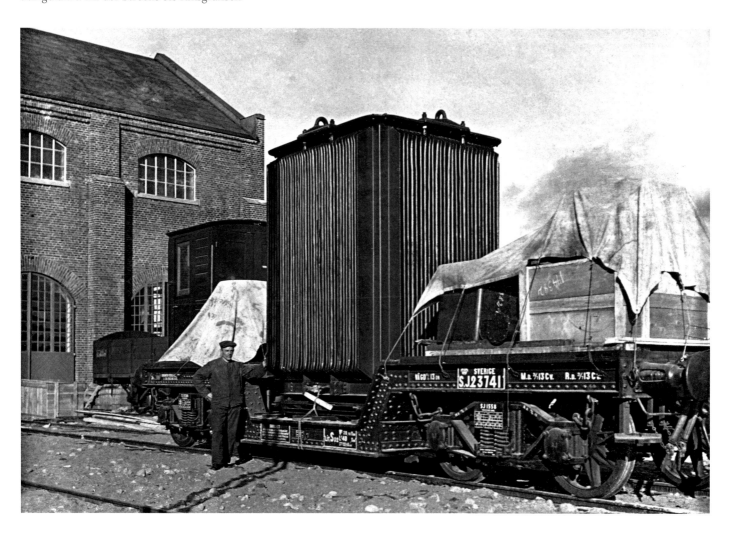

1923 Straßenbahn Soerabaja Surabaya, Indonesien

Erste von Siemens in Indonesien errichtete elektrische Straßenbahn

Die Hafenstadt Surabaya liegt auf der Nordostspitze der indonesischen Hauptinsel Java; bis 1949 gehörte die Insel zum Kolonialgebiet Niederländisch-Indien. Anfang der 1920er Jahre erstreckte sich die Stadt, ausgehend vom Hafen Tandjong entlang des Kali Mas mehr als zwölf Kilometer ins Landesinnere; die westliche Grenze bildete der Stadtteil Wonokromo. Heute ist Surabaya mit rund drei Millionen Einwohnern nach Jakarta die zweitgrößte Stadt Indonesiens – damals lebten etwa 200.000 Menschen in der niederländischen Kolonialstadt.

Ab 1909 unterhielten die Siemens-Schuckertwerke eine Niederlassung in Soerabaja, deren Kundenkreis vor allem die Behörden der Kolonialverwaltung sowie Bergbaugesellschaften, Zuckerfabriken und Teeplantagen umfasste. Die Filiale, die den Vertrieb von sowohl energie- als auch nachrichtentechnischen Erzeugnissen des Siemens-Konzerns verantwortete, unterstand der niederländischen Landesgesellschaft in 's-Gravenhage (Den Haag). Bei der Abwicklung der meisten Anfragen und Projekte arbeitete man eng mit der Berliner Centralverwaltung Übersee zusammen.

Nach zähem Beginn verzeichnete die SSW-Filiale in Soerabaja eine kontinuierliche Aufwärtsentwicklung –

das Unternehmen profitierte von der zunehmenden Elektrifizierung Niederländisch-Indiens. Dieser Trend kam jedoch infolge des Ersten Weltkriegs zum Erliegen: Wegen der kriegsbedingten Umstellung des Produktionsprogramms sowie der starken Einschränkungen des Schiffs- und Postverkehrs mit Europa ließ sich die Nachfrage aus den überseeischen Vertriebsstellen und Gesellschaften nur sehr bedingt befriedigen. Sofern elektrotechnische Erzeugnisse überhaupt verfügbar waren, konnten sie nur mit massiven Verzögerungen ausgeliefert werden. Nach Kriegsende wurde die Situation zusätzlich durch den wachsenden Protektionismus erschwert. Entsprechend gerieten deutsche Unternehmen in Niederländisch-Indien gegenüber der britischen und US-amerikanischen Konkurrenz immer stärker ins Hintertreffen.

»Ein interessanter Auslandsauftrag«

Anfang der 1920er Jahre gelang es Siemens, sich im Wettbewerb um den Auftrag zur Elektrifizierung der Dampfstraßenbahnlinien Soerabajas gegen General Electric und die AEG durchzusetzen. 1921 bestellte die Oost-Java Stoomtram Maatschappij (OSJ) bei den Siemens-Schuckertwerken das komplette Fahrleitungssystem sowie die elektrische Ausrüstung für 29 Motor- und 21 Anhängewagen samt Reservematerial. Noch im selben Jahr machte

sich mit Oberingenieur Hermann von Foller der verantwortliche Projektleiter über Rotterdam in Richtung Java auf den Weg.

1922 konzentrierten sich die Arbeiten zunächst auf die Errichtung der Fahrleitungsanlage. Angesichts des hohen Grundwasserstands, des sandigen Bodens und des Mangels an erfahrenen Arbeitskräften vor Ort keine leichte Aufgabe – zumal der Betrieb der Dampfstraßenbahn nicht beeinträchtigt werden durfte. Dennoch waren die Hauptverbindung, die von Wonokromo quer durch die Stadt zum Willemsplein führte (Linie 1), sowie die Nebenstrecke zwischen dem Simpangplein und dem im Stadtteil Sawahan befindlichen Straßenbahndepot (Linie 5) nach einem Jahr Bauzeit fertiggestellt. Der elektrische Betrieb wurde am 27. April 1923 aufgenommen, gut zwei Wochen später war die Linie 1 als erste Strecke komplett elektrisch befahrbar. Ab dem 12. Juli war das gesamte Straßenbahnnetz auf einer Länge von rund 40 Kilometern einsatzbereit. Ganz im Stil der Zeit formulierte Hermann von Foller in Erinnerung an dieses Ereignis: »Seit diesem Tag gleitet die Elektrische, von Europäern und Eingeborenen freudig begrüßt, durch die schönen Straßen von Soerabaja.«

Straßenbahn im Scheemakerspark, 1923

Während alle 29 Triebwagen jeweils über
ein Abteil erster und zweiter Klasse ver-
fügten, war ein Teil der Anhängewagen nur
für den Transport von Fahrgästen zweiter
Klasse ausgelegt.

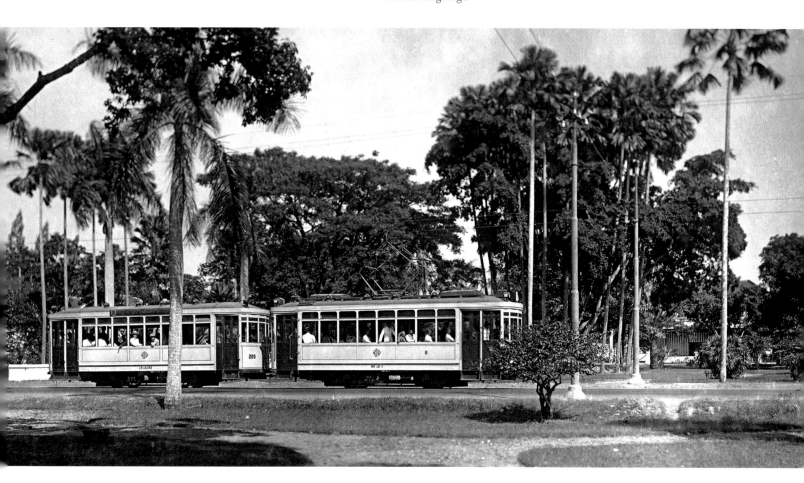

**Straßenbahnwagen am Tag der
Betriebseröffnung, 1923**

Die Straßenbahnwagen wurden von der
Hannoverschen Waggonfabrik AG (Hawa)
in Hannover-Linden produziert. In Einzel-
teile zerlegt und sorgfältig verpackt trafen
die jeweils gut 13 Tonnen schweren Fahr-
zeuge im Verlauf der zweiten Jahres-
hälfte 1922 auf Java ein. Die elektrische
Ausrüstung von Siemens wurde vor Ort
montiert.

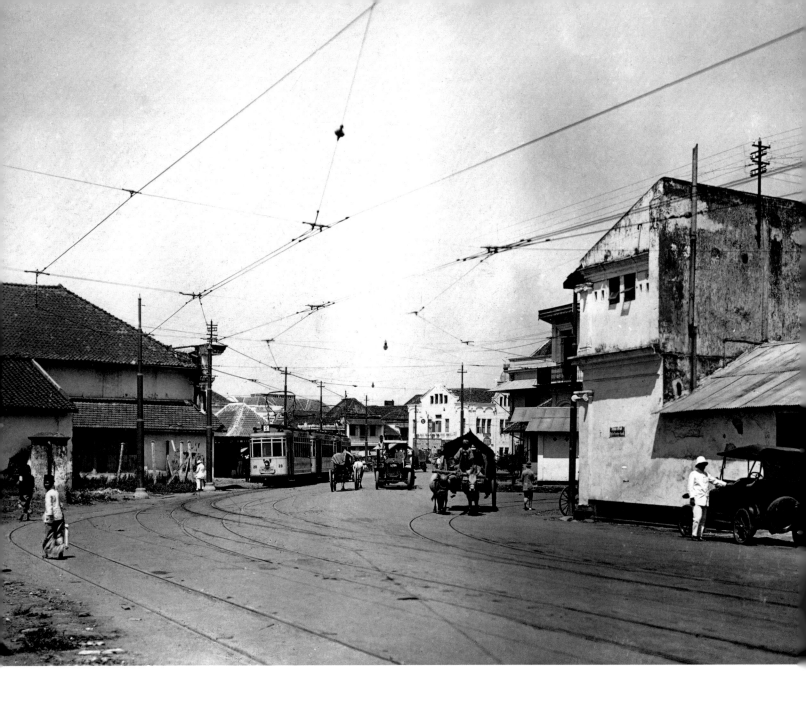

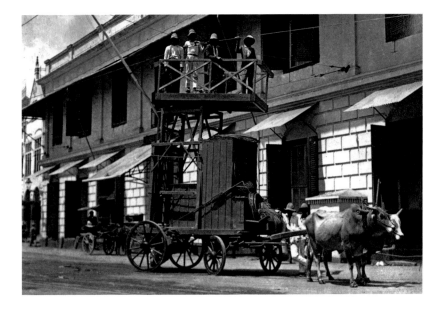

Montagewagen, 1922
Unter der Leitung von Siemens konnte im
März 1922 mit dem Bau der Oberleitungs-
anlage begonnen werden. Wegen der hohen
Luftfeuchtigkeit in den Tropen wurde
bei der Produktion der Fahrleitungsteile
Bronze statt Eisen verwendet.

Straßenszene, 1923

Der Bau der Straßenbahn-Infrastruktur hatte teilweise erheblichen Einfluss auf das Stadtbild Soerabajas: Mit dem Ziel, genügend Platz für die Fahrleitungs- und Gleisanlagen zu schaffen, wurden in zahlreichen Straßen die Bäume gefällt. Auch Telefonleitungen sowie Wasser- und Gasrohre, die den Weg der elektrischen Straßenbahn kreuzten, mussten aufwendig verlegt werden.

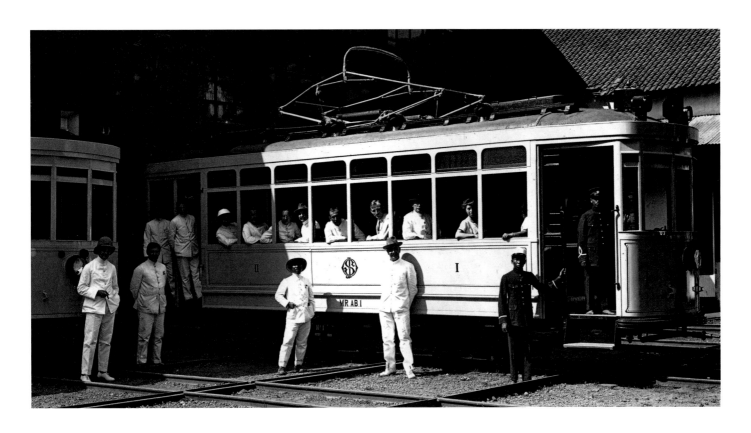

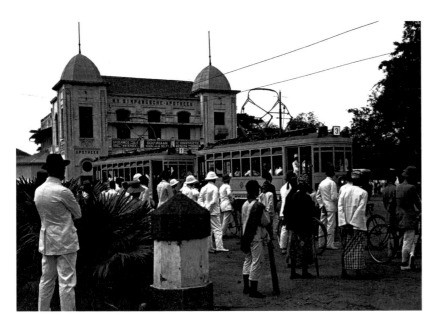

Siemens-Mitarbeiter, 1923

Während der Realisierung des Straßenbahn-projekts arbeitete Hermann von Foller (links im Bild) mit den Angestellten und Monteuren der SSW-Filiale in Soerabaja zusammen. Die Europäer wurden von zahlreichen einheimischen Montage- und Hilfskräften unterstützt.

Eröffnung der Straßenbahn am Simpangplein, 1923

Zusätzlich zur Hauptverbindung verkehrte zwischen dem Simpangplein und dem im Stadtteil Sawahan befindlichen Straßen-bahndepot eine weitere Straßenbahnlinie.

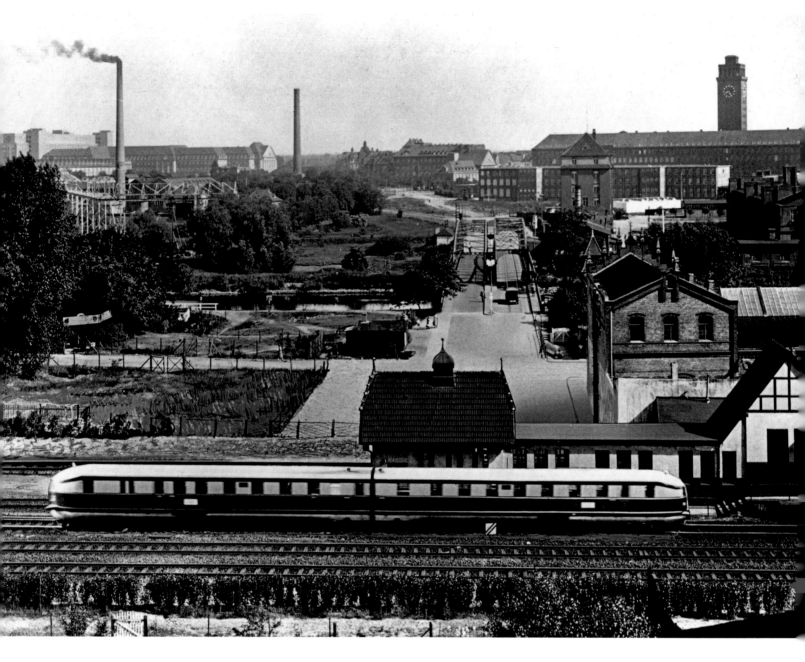

**Der »Fliegende Hamburger«
durchfährt Siemensstadt, 1933**

Der zweiteilige Triebwagen mit Jakobs-
drehgestell wurde 1931/32 von der WUMAG
gebaut. Jede der beiden Wagenhälften war
mit einem 410-PS-Maybach-Dieselmotor
ausgestattet; die hieran angeschlossenen
Gleichstromgeneratoren und die Tatzlager-
Motoren stammten von Siemens. Im Verlauf
der 1930er Jahre wurden nach dem Vorbild
des SVT 877 weitere »Fliegende Züge«
für den Fernverkehr gebaut.

1933 »Fliegender Hamburger« Berlin–Hamburg Deutschland

Erster Schnelltriebwagen der Deutschen Reichsbahn

Nach dem Ersten Weltkrieg bekam die elektrische Eisenbahn in Deutschland erstmals ernst zu nehmende Konkurrenz: Durch den Ausbau der zivilen Luftfahrt und die wachsende Motorisierung des Straßenverkehrs drohte die 1924 gegründete Deutsche Reichsbahn-Gesellschaft (DRG) beim Personenfernverkehr ins Hintertreffen zu geraten. Schon damals spielte der Faktor Geschwindigkeit im Wettbewerb um potenzielle Kunden eine entscheidende Rolle.

Dieser Situation begegnete die DRG, indem sie Anfang der 1930er Jahre in Zusammenarbeit mit dem Berliner Reichsbahn-Zentralamt und der Waggon- und Maschinenbau AG Görlitz (WUMAG) die Entwicklung eines neuartigen Schnelltriebwagens forcierte. Die Ausrüstung dieses auf eine Höchstgeschwindigkeit von 160 Stundenkilometern ausgelegten dieselelektrischen Triebzugs lieferten die Siemens-Schuckertwerke.

Am 30. Dezember 1932 absolvierte der futuristisch anmutende Zug, dessen charakteristische Stromlinienform in Windkanalversuchen entwickelt worden war, unter großem Medienecho seine offizielle Pressefahrt. Knapp fünf Monate später, mit Beginn des Sommerfahrplans, eröffnete die DRG am 15. Mai 1933 die erste planmäßige Schnellzugverbindung Deutschlands: Von nun an verkehrte

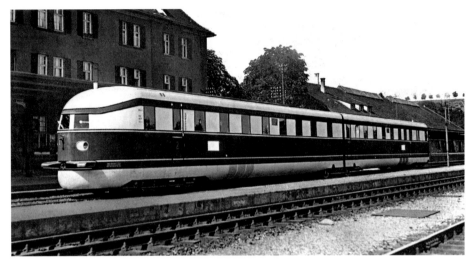

der »Fliegende Hamburger« als FDt 1/2 täglich ohne Halt zwischen Berlin und Hamburg. Die Fahrzeit auf der knapp 290 Kilometer langen Strecke betrug 138 Minuten.

Der Vollständigkeit halber sei erwähnt, dass der »Fliegende Hamburger« nicht das erste elektrische Schienenfahrzeug war, das derlei Geschwindigkeitsrekorde aufstellte: Bei Schnellbahnversuchen in der Nähe von Berlin war bereits 1903 die 200-Stundenkilometer-Marke überschritten worden. Allerdings blieben die von Siemens & Halske und der AEG ausgerüsteten Versuchstriebwagen Prototypen; für die eingesetzte Drehstromtechnik war die Zeit noch nicht reif.

Dieselschnelltriebwagen SVT 877 a/b, 1933
Der »Fliegende Hamburger« verfügte in zwei Großraumabteilen über 98 Sitzplätze der zweiten Klasse. Um die Fahrgäste mit Speisen und Getränken versorgen zu können, befand sich auch eine »vollelektrische Schänke« an Bord – ausgestattet mit Haushaltsgeräten von Siemens.

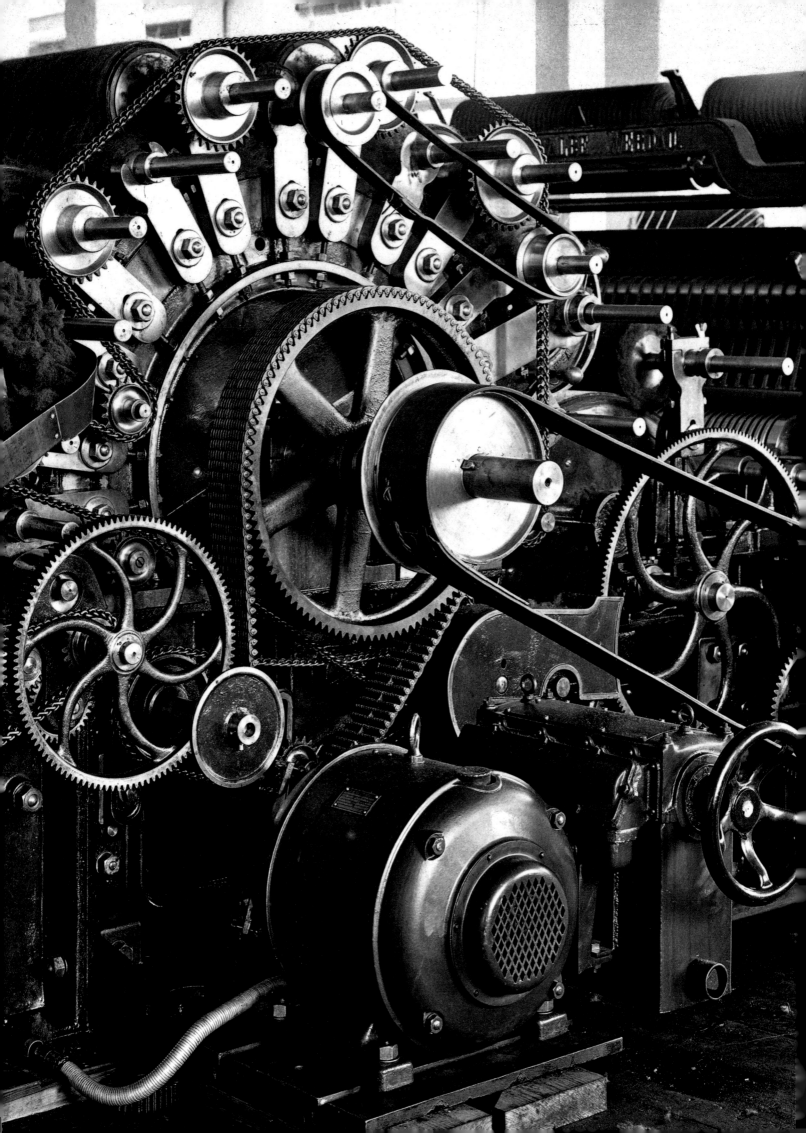

INDUSTRIE

»… dynamoelektrische und elektromagnetische Maschinen werden eine große Zukunftsrolle spielen.« Werner von Siemens, 1872

Die Umkehrung des dynamoelektrischen Prinzips führte zum elektrischen Motor. Zunächst wurde die Dynamomaschine als Generator und als Motor eingesetzt. Unter den ersten Kunden, die sich für die neuartigen elektrischen Antriebe von Siemens interessierten, waren Bergwerks- und Hüttenbetriebe. Im Juni 1877 berichtete Werner von Siemens in einem Brief an seinen Bruder Carl: »Wir haben morgen früh das ganze Ministerium für Bergwesen hier. Krug von Nidda will seine Bohrmaschinen in den Schächten elektrisch betreiben […].« In einem weiteren Brief schloss er seinen Bericht ab: »Damit ist ein neues weites Feld für unsere Tätigkeit erreicht! Krug von Nidda hat schon eine Doppelmaschine so gut wie fest bestellt, welche 5 Pferdekräfte übertragen soll. Er meint, seine Luftbohrmaschine erhielte nur 25 Prozent nutzbare Kraft und 75 Prozent gingen verloren. Es gibt unzählige Anwendungen von Kraftübertragung ohne Wellenleitung […].«

Bei diesen ersten Motoren handelte es sich hauptsächlich um Gleichstrommodelle relativ geringer Leistung. Mit ihren hohen Drehzahlen waren sie vor allem für Bohrmaschinen, Lüfter, Zentrifugen und ähnliche Anwendungen geeignet. Ausgestattet mit entsprechenden Getrieben konnten sie aber auch für andere Zwecke eingesetzt werden. Die Elektromotoren traten in Konkurrenz zu den oben erwähnten Druckluftmaschinen und Gasmotoren sowie zu kleineren Dampfmaschinen. Die neuen Antriebe führten zu einer erheblichen Produktionssteigerung gerade bei Gewerbebetrieben, da sich nun auch kleinere Unternehmen, für die die Anschaffung einer teuren

Dampfmaschine unrentabel gewesen war, eine solche Kraftquelle leisten konnten. Voraussetzung blieb dabei natürlich immer, dass eine entsprechende Stromversorgung gewährleistet war.

Von der Bohrmaschine bis zum Walzwerkantrieb

Mit der Steigerung seiner Leistungsfähigkeit eroberte der Elektromotor schließlich auch den Bereich der Schwerstantriebe. Damit trat er in direkte Konkurrenz zur Dampfmaschine, die immer stärker in die Stromerzeugung – zum Antrieb der Generatoren – abgedrängt wurde. Die Vorteile des elektrischen Antriebs waren offensichtlich: Statt mit umständlichen Transmissionen die Kraft von der zentralen Dampfmaschine zu den einzelnen Maschinen zu leiten, konnte man nun den elektrischen Strom mittels entsprechender Leitungen relativ verlustfrei und einfach zu den elektrischen Motoren vor Ort bringen und so einzelne Maschinengruppen antreiben. Zur Anpassung an die jeweils notwendigen Drehzahlen und Drehmomente verwendete man mit der Zeit für jede Maschine einen speziell abgestimmten Motor, später im sogenannten Mehrmotorenbetrieb sogar für jede einzelne Drehachse einen eigenen Motor.

Dies erhöhte nicht nur Effizienz und Flexibilität der Produktion, sondern förderte auch die Arbeitssicherheit und -qualität: So konnte die durch die Transmissionsriemen bedingte Unfallgefahr weitgehend vermieden werden. Die Riemen hatten immer wieder zu schwersten Unfällen von der Zerquetschung der Hand bis hin zur Skalpierung einzelner Mitarbeiter geführt. Ebenso gehörte die Atemluftverschmutzung durch Gas und Dampf der Vergangenheit an. Entsprechend wurde in Deutschland die Umstellung auf Elektroantrieb auch von der Gewerbeaufsicht gefördert.

Ein Siegeszug durch alle Branchen

Um 1880 fanden Elektromotoren außer im Berg- und Hüttenwesen und im Handwerk vor allem in der Textilindustrie Eingang; hier reichte die anfangs noch geringe Leistung aus. Nach Verbesserungen bei der Drehzahlregulierung wurde ab

Mitte der 1890er Jahre auch die Papierherstellung elektrifiziert. Wiederum ein Jahrzehnt später trieben Elektromotoren infolge einer deutlichen Steigerung ihres Leistungsvermögens schließlich auch Förder- und Walzmaschinen an. Damit erreichte der elektrische Antrieb neue Dimensionen. Diese kontinuierliche Weiterentwicklung innerhalb weniger Jahrzehnte wurde durch eine enge Zusammenarbeit mit den jeweiligen Branchenkunden ermöglicht. Die Produktinnovationen betrafen außer der Steigerung der Leistung vor allem die exaktere Regulierung der Drehzahlen. Gleichzeitig konnte mit Erfindung des Drehstrommotors ein, im Unterschied zum Gleichstrommotor, robuster und preiswerter Universalantrieb für den industriellen Einsatz unter schwierigen Bedingungen wie Schmutz und Hitze geschaffen werden.

Motoren für jede Anwendung

Der Gleichstrommotor war aufgrund der anfangs vorhandenen Gleichstromnetze die erste Wahl bei der Elektrifizierung der Industrie, doch blieb sein empfindlicher Stromwender samt Bürsten in der rauen industriellen Umgebung stets eine Schwachstelle. Die Drehzahlregelung des Gleichstrommotors wurde zunächst mechanisch, mit Getrieben und Wechselrädern, vorgenommen. Elektrisch ließ sich die Drehzahl über die Veränderung der Spannung regulieren: Hierfür benutzte man Stufenschalter, die jedoch nur einen begrenzten Regelbereich erlaubten und außerdem die unangenehme Eigenschaft besaßen, dass der Motor für die Umschaltung stillgelegt werden musste.

Mit Erfindung der Leonardschaltung 1891 wurde bei der Drehzahlregelung ein großer Fortschritt erzielt: Bei diesem System wird der Motor von einem eigenen Generator gleicher Leistung gespeist, der als Steuerdynamo dient. Die Motordrehzahl hängt nur von der Spannung des Steuerdynamos ab, dessen Erregung von null bis zu einem bestimmten Wert stufenlos geregelt werden kann. Damit ließ sich der Motor kontinuierlich steuern und konnte sowohl in Gleichstrom- als auch Drehstromnetzen eingesetzt werden. Bei Drehstromsystemen wurde der Steuergenerator als Drehstrom-Gleichstrom-Umformer ausgebildet, was höhere Anschaffungs- und steigende Betriebskosten verursachte. Schließlich benötigte man nun drei Maschinen statt einer. Darüber hinaus verschwendete die Leonardschaltung bis zu einem Viertel der eingesetzten Energie.

Erst der Ingenieur Karl Ilgner verhalf der Leonardschaltung zum Durchbruch, indem er sie 1901 mit einem Schwungrad kombinierte. Der sogenannte Ilgner-Umformer glich mithilfe des Schwungrads die bei großen Förder- und Walzantrieben auftretenden hohen Anlaufströme aus, die die damals noch schwachen, meist firmeneigenen Netze überlasteten. Während der Belastungsspitzen lieferte das Rad Energie für den Steuerdynamo, in den Brems- und Haltezeiten des Gleichstrommotors wurde es wieder aus dem Netz angetrieben.

Bei allen kleineren und mittelgroßen Gleichstrommotoren lohnte sich der Aufwand, den die Leonardschaltung verursachte, jedoch nicht. Hier wurde der Gleichstrommotor schrittweise vom Drehstrommotor abgelöst, an dessen Drehzahlregelung kontinuierlich gearbeitet wurde – allerdings ohne großen Erfolg. Die Konstruktionen erwiesen sich auf Dauer als zu störanfällig und machten endgültig dem Drehstrom-Asynchronmotor Platz, der im Verlauf der 1920er Jahre zum Standardantrieb der Industrie avancierte. Damit kam die Entwicklung von Elektromotoren in der Zeit nach dem Ersten Weltkrieg zu einem gewissen Stillstand. Erst mit Aufkommen des Stromrichters in den 1930er Jahren eröffneten sich neue Möglichkeiten für die technologische Weiterentwicklung von Gleichstrom- und Drehstrommotoren.

1893 Spinnerei C. G. Hoffmann, Neugersdorf Deutschland

Erste elektrische Spinnerei Sachsens

Die Elektrifizierung der Textilindustrie vollzog sich in einzelnen Stufen: Als Erstes wurde die zentrale Dampfmaschine ersetzt. Diese hatte bisher über die verschiedenen Seile die Haupttransmissionswellen angetrieben. Letztere übertrugen die Kraft an kleinere Transmissionsgruppen – von dort aus gelangte sie endlich zu den Maschinen, deren einzelne Bestandteile über zusätzliche kleine Riemenantriebe bewegt wurden. Es war klar, dass die mit den zahlreichen Übertragungen verbundenen Reibungsverluste die Effizienz enorm sinken ließen; entsprechend hoch waren die Kosten für die Antriebskraft. Nun ging man mit dem elektrischen Motor beispielsweise direkt in den Spinnsaal und vermied diese Verluste weitgehend.

Im nächsten Schritt fasste man je Saal mehrere Maschinen zu sogenannten Maschinengruppen zusammen, die gemeinsam von einem Motor angetrieben wurden. Schließlich stattete man jede einzelne Ringspinnmaschine mit einem eigenen Motor aus. Auf dieser Ebene fand die Elektrifizierung von Maschinen zum Feinspinnen von Baumwolle ein vorläufiges Ende; jede einzelne der 400 bis 500 Spindeln einer einzigen Ringspinnmaschine mit einem separaten

Mini-Motor auszustatten wäre nach damaligem Stand der Technik zu kostenintensiv gewesen. Anders lagen die Verhältnisse beim Spinnen von Flachs, Jute oder Hanf: Diese Bastfasern mussten wie beim Spinnrad mit Flügeln gesponnen werden – und hier war der elektrische Einzelantrieb jedes Flügels durchaus sinnvoll.

Von der Manufaktur zum elektrifizierten Großunternehmen

Bereits 1809 hatte Carl Gottlieb Hoffmann das heute noch erhaltene Stammhaus in Neugersdorf erworben, um in den Räumlichkeiten Webeblätter binden zu lassen. 1834 stellte Hoffmann mehrere Bandwebstühle auf und beschäftigte eine große Anzahl Hausweber. Er hatte Erfolg: Die Firma entwickelte sich zu einem Großbetrieb und C. G. Hoffmann zu einem der bekanntesten Textilunternehmer der Oberlausitz. Sein Geschäftsmodell: Er lieferte Ketten und Schussgarne an Hausweber, kaufte die gewebte Ware zurück und verkaufte dieselbe an verschiedenen Handelsplätzen. So vertrat C. G. Hoffmann seine Firma unter anderem auf den Messen in Leipzig und Frankfurt an der Oder. 1850 umfasste die Fabrik die Produktionsabteilungen Zwirnerei, Weberei und Veredlung mit zwei Färbereien und einer Schererei.

Fünf Jahre später wurden in der Fabrik kleine Dampfmaschinen installiert – die ersten in der Oberlausitz. Danach leitete man die komplette Mechanisierung der Produktion ein: 1862 gingen die ersten mechanischen Webstühle in Betrieb, nachdem man vorher schon Zwirn- und andere Maschinen angetrieben hatte. Allerdings erwies sich die Mechanisierung als schwierig, da in der Nähe von Neugersdorf weder Wasser noch geeignete Brennstoffe in ausreichender Menge vorhanden waren. Entsprechend war der andernorts betriebene Einsatz von Wasserkraft unmöglich, aber auch die Dampferzeugung mithilfe von Kohle war erschwert.

1878 nahm man die Elektrifizierung der Buntweberei und Färberei in Angriff. Damit war C. G. Hoffmann eines der ersten Unternehmen der deutschen Textilindustrie, das seine Anlagen elektrisch betrieb. Zu dieser Zeit fertigte die Firma mit 1500 Beschäftigten baumwollene Rock- und Hosenstoffe, später leichte Kleiderstoffe und Rauwaren. Die Firma war mit dem Stammunternehmen und drei Pachtbetrieben der erste Großbetrieb der Oberlausitz. Siemens & Halske erhielt den Auftrag für ein werkseigenes Kraftwerk und stattete Anfang der 1890er Jahre auch den Neugersdorfer Maschinenpark mit mehreren Hundert Motoren aus.

Webstuhl mit elektrischem Antrieb, 1895
Der kleine elektrische Gleichstrommotor befindet sich links unten. Über einen Transmissionsriemen treibt er den gesamten Webstuhl an.

Spinnsaal mit elektrischen Antrieben, 1895

Die einzelnen Motoren waren weitgehend
gekapselt, um einer Verschmutzung durch
Fasern oder Staub vorzubeugen. Paarweise
am Boden angeordnet, befinden sich
die unscheinbaren Motoren zwischen
den gusseisernen Raumstützen.

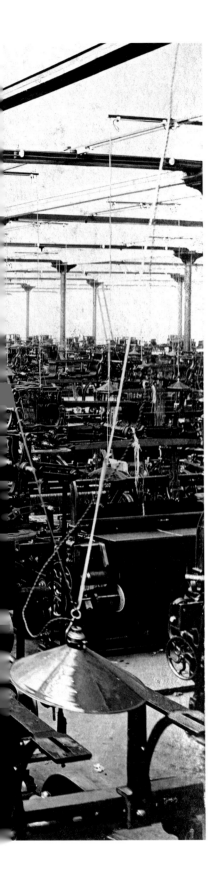

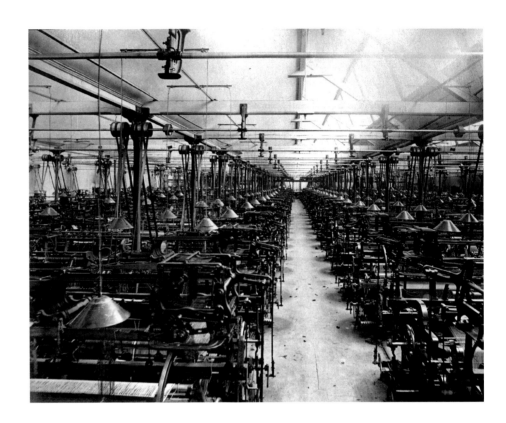

Spinnsaal mit Riemenantrieben, 1893

Die Aufnahme dokumentiert den Zustand
des Spinnsaals vor dessen Elektrifizierung.
Deutlich sind die wegen des zentralen
Dampfmaschinenantriebs notwendigen
Transmissionslinien mit den dazugehörigen
Riemen zu erkennen.

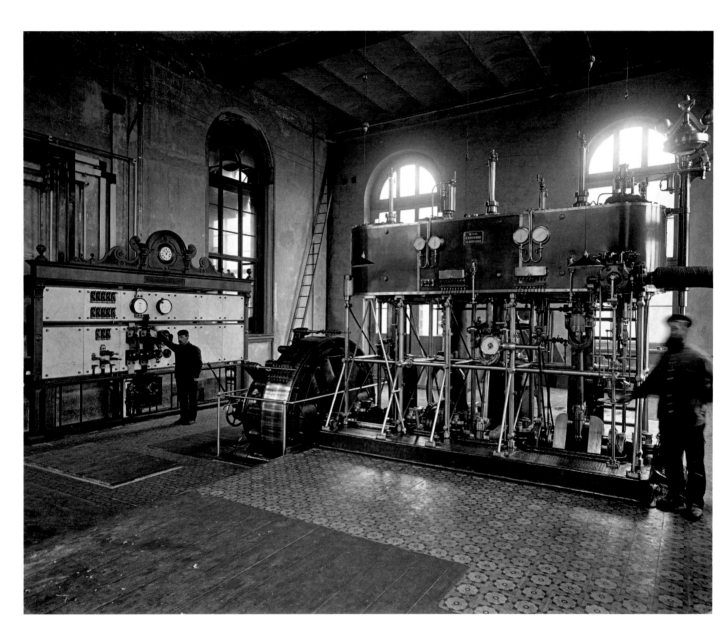

Maschinensaal, 1895

Im Maschinensaal der elektrischen Zentrale befanden sich die Dampfmaschine, der Generator und die Schaltwarte. Von hier aus wurden die Motoren und auch die Glühlampen zur Beleuchtung der Werksanlagen mit elektrischem Strom versorgt.

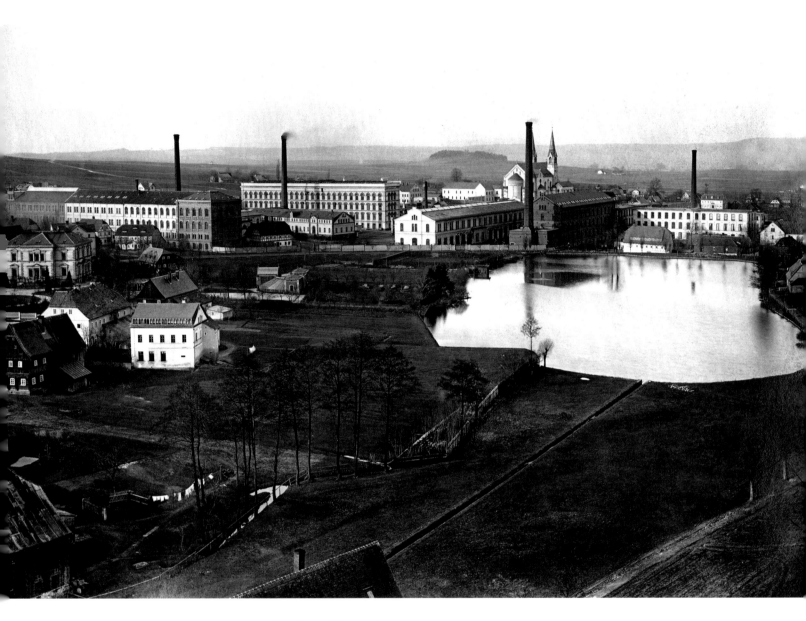

Ansicht von Neugersdorf, 1913

Die Panoramaaufnahme zeigt die weit-
läufigen Dimensionen der Fabrikgebäude.
Im Vordergrund rechts befindet sich der
Spinnereiteich, dessen Wasser für den
Betrieb der Dampfmaschine, die Reinigung
des Garns sowie für Löschzwecke benötigt
wurde.

1894 Rijnhaven, Rotterdam Niederlande

Ein Hafen unter Strom

Der expandierende Welthandel erforderte Ende des 19. Jahrhunderts den Auf- und Ausbau entsprechender Infrastrukturen. In den Häfen der Welt wurden immer mehr Güter umgeschlagen; dies betraf natürlich auch den berühmten Hafen von Rotterdam mit seiner jahrhundertealten Tradition. 1890 erfolgte deshalb die Eröffnung eines neuen Hafens, genannt der Rijnhaven. Er sollte der am weitesten elektrifizierte westeuropäische Auslandshafen auf dem Kontinent werden. Von besonderer Bedeutung war die zentral betriebene elektrische Krananlage, die die bisher üblichen dampfbetriebenen Kräne ablöste.

Um die Stromversorgung des Rijnhavens sicherzustellen, musste eigens ein Kraftwerk auf dem Gelände der ehemaligen Gasanstalt errichtet werden. Siemens & Halske konnte sich gegen die Mitbewerber durchsetzen und erhielt im Juni 1893 von der Direktion des städtischen Bauamts den Auftrag für die Zentrale sowie die Krananlage, die in Verbindung mit der städtischen Beleuchtung betrieben werden sollte.

Was die elektrische Ausführung der Zentrale und des Stromnetzes betraf, hatte man bei der Realisierung ähnlicher, oftmals weit größerer Anlagen in Wien, Paris oder Kapstadt genügend Erfahrung gesammelt. Doch musste bei den Bauarbeiten auf das schwierige Gelände besondere Rücksicht genommen werden: So kamen für die Gebäude des Kraftwerks und der beiden Unterstationen 16 Meter lange Pfähle als tragende Basis zum Einsatz; allein für

eine Fläche von zehn mal zehn Metern waren bis zu 165 Pfähle erforderlich. Nachdem die Bauarbeiten Ende 1893 begonnen hatten, konnte die Zentrale samt Unterstationen ab 1894 schrittweise an den Kunden übergeben werden.

Bis 1896 wurden die ersten sechs Kräne mit je 1500 Kilogramm Hebekraft in Betrieb genommen. Die als fahrbare Portalkräne ausgeführten Konstruktionen lieferte die Hamburger Firma Eisenwerk (vorm. Nagel & Kaemp), während die gesamte elektrische Ausrüstung von Siemens & Halske stammte. Die sieben Zusatzkräne der Folgebestellung waren analog konstruiert – ihr Leistungsvermögen lag mit jeweils 2500 Kilogramm Hebekraft jedoch deutlich höher.

Geforderte Grenzwerte deutlich unterschritten

Schon damals spielte Effizienz eine wichtige Rolle. Den Energieverbrauch der elektrischen Kräne betreffend, wurden vom Kunden folgende Garantien verlangt: Die Maximallast sollte mit einer mittleren Geschwindigkeit von einem Meter pro Sekunde 15 Meter hochgehoben und gleichzeitig um 180 Grad gedreht werden können. Der ganze Vorgang, einschließlich Anheben und

Absetzen der Last, sollte höchstens 50 Sekunden dauern und einen Energiebedarf von 315 Wattstunden nicht überschreiten. Tatsächlich konnte Siemens & Halske diesen Grenzwert beträchtlich unterschreiten und erreichte einen um ein Drittel geringeren Stromverbrauch.

Außer für die Kräne und zu Beleuchtungszwecken kam der elektrische Strom noch in anderen Bereichen des Hafenbetriebs zum Einsatz: So installierte man drei elektrisch betriebene Spills, also Spindeln, mit denen beispielsweise Trossen eingeholt werden konnten. Darüber hinaus wurden in zwei Lagerhäusern am Wilhelmina-Quai elektrische Aufzüge installiert, von denen ein Teil – zum Transport von Fässern bestimmt – mit endlosen Kettenbahnen ausgestattet war.

Die Siemens-Anlage im Rotterdamer Hafen übertraf alle Erwartungen des Kunden: Allein in den ersten eineinhalb Jahren baute man die Beleuchtungs- wie auch die Krananlagen auf das Doppelte des ursprünglich geplanten Umfangs aus. Bis 1900 kamen allein 21 Kräne mit bis zu 4000 Kilogramm Hebekraft zur Aufstellung. Der Erfolg war so durchschlagend, dass alle im Rahmen der Erweiterung der Hafenanlagen erforderlichen Kräne elektrische Antriebe erhielten.

Kranausleger, 1896
Der drehbare Ausleger konnte beinahe einen vollen Kreis beschreiben. Die Ausladung betrug 13 Meter bei einer Hubhöhe von der Oberkante des Quais von ebenfalls 13 Metern.

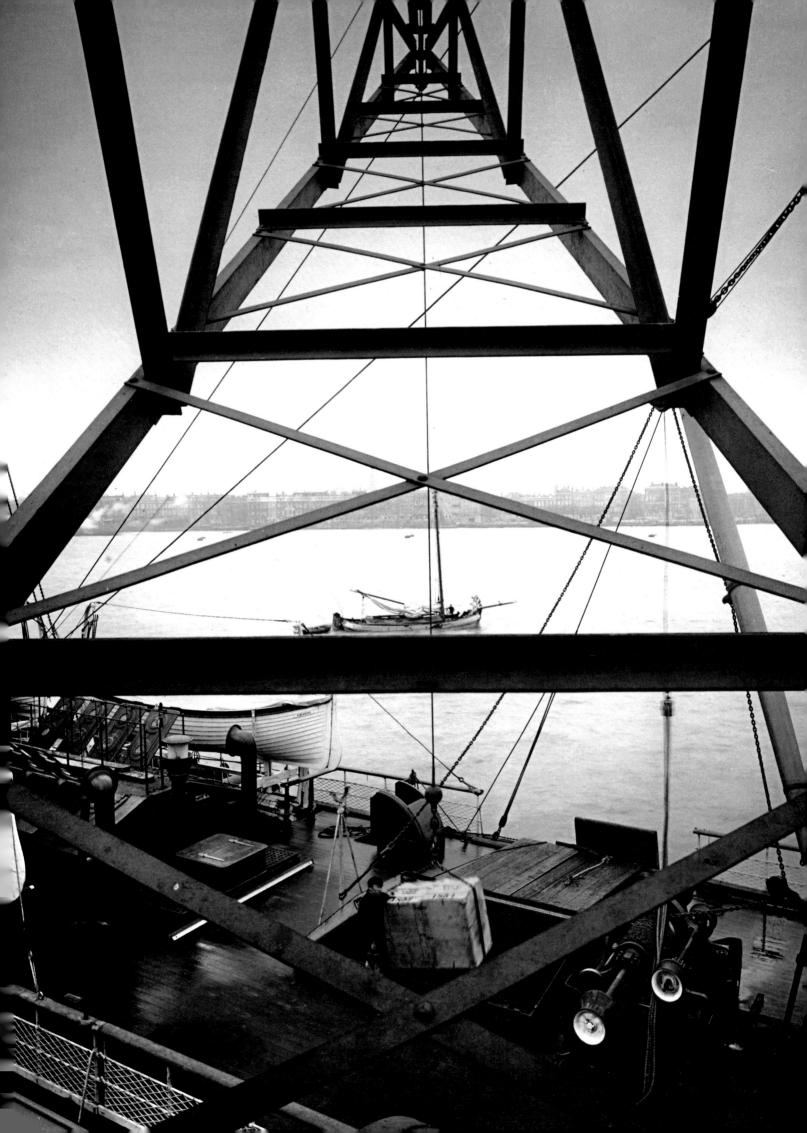

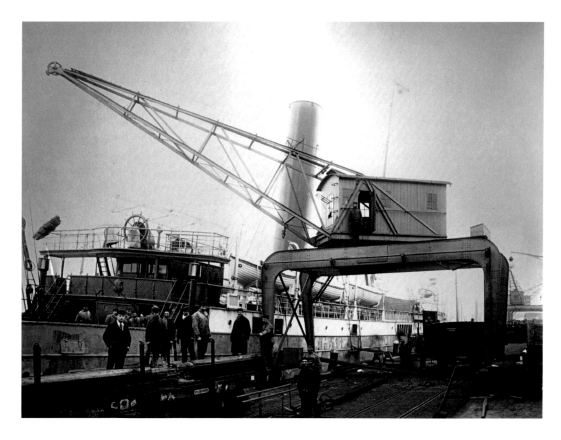

Hafenkran mit 1500 Kilogramm Hebekraft, 1896

Das Fahrwerk des Hafenkrans war so konstruiert, dass die hinteren Räder auf Schienen liefen, während die Vorderräder direkt auf den Granitplatten des Quais rollten. Dies hatte den Vorteil, dass die wegen ihrer Befestigung kostspieligen Quaimauerschienen eingespart werden konnten. Außerdem blieb die Quaimauer vollständig glatt – sie war damit leicht gangbar und entwässerte sich gut.

Kranwärterhäuschen mit Steuerung und Motorwinde, 1896

Zum Manövrieren der Kräne durften laut Ausschreibung maximal drei Hebel benötigt werden. Zwei Hebel dienten der Steuerung des Hubmotors beziehungsweise zur Bremsung der Seiltrommel, mit dem dritten konnte der Kranführer den Kran drehen. Bei den später gelieferten größeren Kränen kombinierte man die Motor- und Bremshebel, sodass nur noch zwei Steuerhebel bedient werden mussten.

Hafenkräne im Bau, 1896

Die Kräne besaßen jeweils einen Elektro-
motor mit 44 PS bei 440 V Gleichspannung,
womit die bis zu 1500 Kilogramm schweren
Lasten mit maximal 1,2 Meter pro Sekunde
angehoben werden konnten. Überstieg
die Last die zugelassenen Grenzen, wurde
der Motor automatisch abgeschaltet.
Zum Drehen der Kräne diente ein zweiter,
nur sechs PS starker Motor.

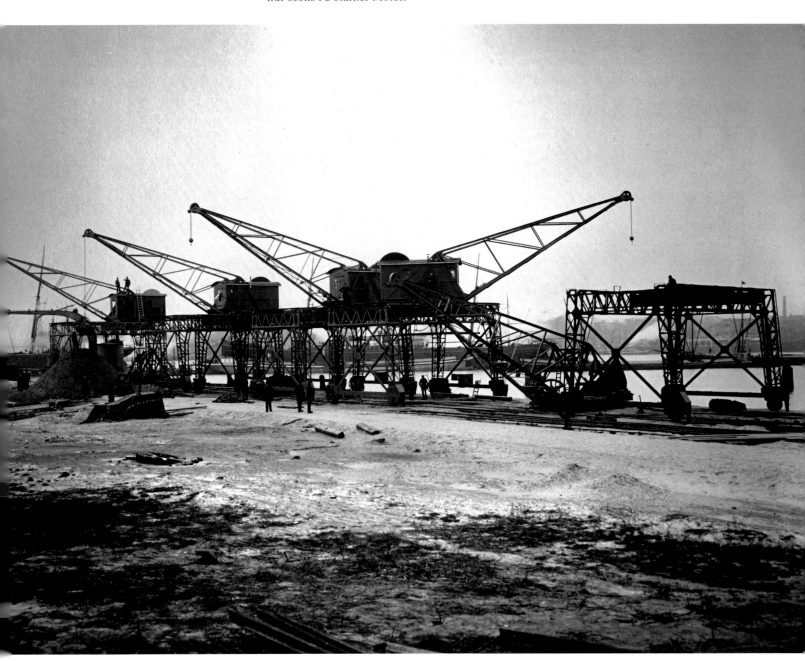

1895 Königlich Sächsische Hofbuchbinderei
Gustav Fritzsche, Leipzig Deutschland
Erste elektrifizierte Großbuchbinderei Leipzigs

Auch in weniger spektakulären Bereichen fand der Elektromotor Ende des 19. Jahrhunderts Eingang und ersetzte die bisherigen mechanischen Antriebe. Dank seiner hohen Flexibilität mussten die einzelnen Maschinen nicht länger nach einer starren Transmissionslinie ausgerichtet werden, sondern ließen sich dem Arbeitsablauf entsprechend aufstellen. Dies führte zu einer erheblichen Effizienzsteigerung. Da auch die Gasbeleuchtung von elektrischen Lampen abgelöst wurde, erreichte man eine völlig neue Qualität am Arbeitsplatz: Die Lichtverhältnisse besserten sich, die Luft im Raum war nicht mehr durch Gasgeruch beeinträchtigt und die Brandgefahr vermindert – insgesamt wurde die Arbeitssicherheit wesentlich erhöht.

Die gesamte Verlagsproduktion des deutschen Buchhandels belief sich 1892 auf 22.435 Neuerscheinungen und Nachauflagen; damit hatte sie sich gegenüber 1871 verdoppelt. Leipzig bildete traditionell das Zentrum des deutschen herstellenden und vertreibenden Buchhandels. Schon 1864 hatte der gelernte Buchbinder Gustav Fritzsche hier eine Drei-Mann-Werkstatt gegründet, die er Schritt für Schritt zur Großbuchbinderei ausbaute. Ab 1880 durfte er sogar den Titel »Königlich Sächsischer Hofbuchbinder« führen. Als repräsentatives Verwaltungs- und Produktionsgebäude errichtete der bedeutende Leipziger Architekt Curt Nebel 1894 einen Bau mit einer Gusseisenkonstruktion für Decken und Stützen. Dies war notwendig, um die schweren Lasten der Maschinen und Bücher aufzunehmen. Und für die Lieferung der neuesten Licht- und Antriebstechnologie wurde Siemens & Halske verpflichtet.

Goldabbürstmaschine, 1895
Fritzsche in Leipzig war auf die Fabrikation von Prachtbänden, Mappen, Einbanddecken, Leinen- und Schulbänden, Kartonagen und Broschüren spezialisiert. Der Betrieb unterhielt ein eigenes Atelier für Zeichnungen und Entwürfe, verbunden mit einer kunstgewerblichen Werkstatt für Kunst- und Luxusbände.

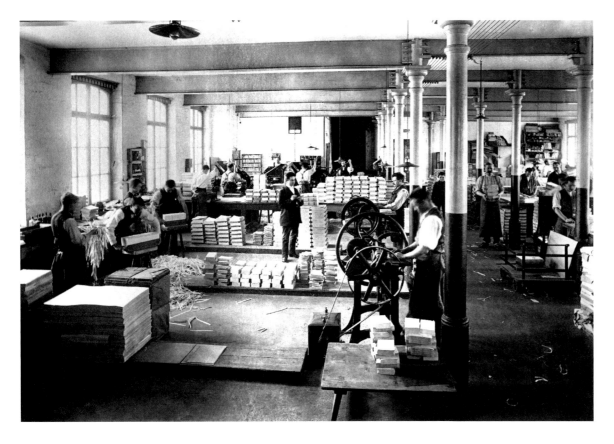

**Beschneidemaschine und Rückenrund-
maschine im Marmoriersaal, 1895**

Mitte der 1890er Jahre beschäftigte
die Buchbinderei 350 Arbeitskräfte;
der Maschinenbestand umfasste
118 Anlagen – darunter 50 Vergolde-
und Farbdruckpressen.

Große Papiermaschine, 1895

Das Beschneiden der schweren Papier-
blöcke erforderte große Kraft und
Präzision – ein ideales Anwendungsgebiet
für den elektrischen Motor.

1904 **Zeche Zollern II, Dortmund** Deutschland

Siemens-Technik für die erste vollelektrifizierte Zeche des Ruhrgebiets

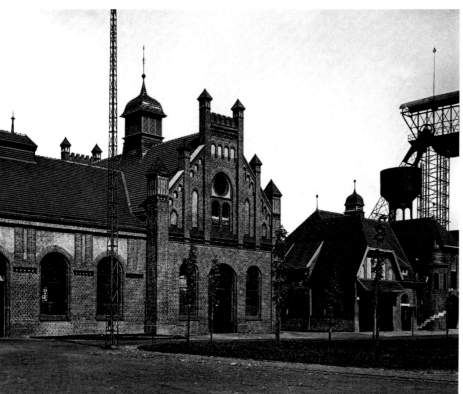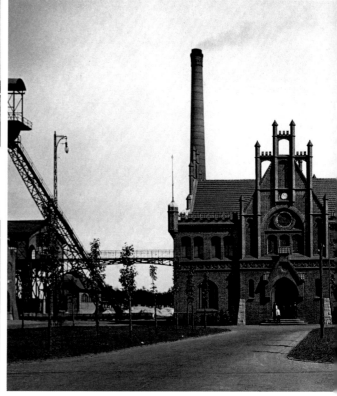

Im Berg- und Hüttenwesen hielt die elektrische Kraft Anfang des 20. Jahrhunderts Einzug und ersetzte auch hier nach und nach die bisherigen Dampfmaschinenantriebe. Die Herausforderungen, die es zu bewältigten galt, gestalteten sich dabei ähnlich: Im Bergwerk musste die Hauptschachtfördermaschine, in der Hütte das Blockwalzwerk angetrieben werden. In beiden Fällen war es notwendig, innerhalb kürzester Zeit aus dem Stillstand zur Höchstdrehzahl anzufahren, diese eine kurze Weile beizubehalten und dann wieder bis zum Stillstand abzubremsen. Anschließend folgte, dieses Mal in

entgegengesetzter Richtung, der gleiche Ablauf – dieses Wechselspiel wiederholte sich nicht nur über Stunden, sondern teilweise sogar monatelang ohne Unterbrechung. Demgegenüber waren die Anforderungen an die jeweilige Drehzahl nicht besonders hoch: Bei der Hauptschachtfördermaschine lief das armdicke Stahlseil über eine riesige Treibscheibe, sodass schon eine Umdrehung in der Sekunde genügte, um die am Seil hängenden Förderkörbe im Schacht auf Schnellzuggeschwindigkeit zu beschleunigen.

Die technische Antwort auf diese konstruktive Herausforderung bildete der

sogenannte Umkehrantrieb mit Leonardbeziehungsweise Ilgner-Umformer: 1891 entwickelte der Amerikaner Ward Leonard mit dem Leonardumformer eine exakte Motorregelung, bestehend aus einem Drehstrom- mit angekoppeltem Gleichstromsteuergenerator und einem gesteuerten Gleichstrommotor. Damit ließen sich große Motoren verlustfrei steuern und reversieren. Zur Bewältigung der durch den Lastwechsel auftretenden hohen Leistungsspitzen verband der deutsche Privatingenieur Karl Ilgner 1901 diese Anordnung mit einem Schwungrad, das den Belastungsausgleich übernahm: Das Ergebnis war der

Panorama Zeche Zollern II/IV, 1904
Das Bild zeigt die mit historisierenden
Elementen verzierte Industriearchitektur
der Musterzeche. Im Hintergrund
erkennt man links das Fördergerüst über
Schacht IV und rechts das über Schacht II.

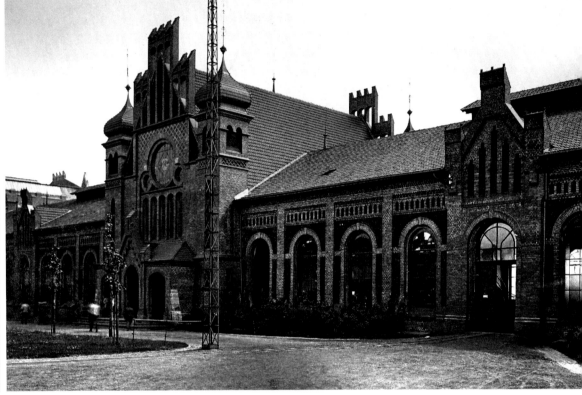

sogenannte Ilgner-Umformer. Dieses
Konzept erwies sich als ideal, um Rever-
sierantriebe mit verhältnismäßig ein-
fachen Apparaten zu betreiben und
die speisenden Zentralen von den Belas-
tungsspitzen zu befreien – ein wichtiger
Aspekt, da die Stromnetze damals noch
recht schwach waren.

Siemens-Technik für die Musterzeche

Im Jahr 1900 bestellte die Gelsenkirche-
ner Bergwerks-AG für ihre Musterzeche
Zollern II bei Siemens & Halske die erste
große Fördermaschine mit direktem
Antrieb durch zwei 540-Kilowatt-Gleich-

strommotoren. Zwei Jahre später ent-
schloss sich das Unternehmen, für diese
Fördermaschine auch eine Leonardschal-
tung samt Ilgner-Umformer in Auftrag
zu geben. Die Entwicklung wurde bei
Siemens & Halske vor allem von Carl
Köttgen vorangetrieben. Der Maschinen-
bauingenieur war 1894 in das Unterneh-
men eingetreten und hatte sich nach-
drücklich dafür eingesetzt, die Lizenz
für den Ilgner-Umformer zu erwerben.
1903 konnte der neue Förderantrieb für
Nutzlasten bis zu 5600 Kilogramm und
für Tiefen bis zu 500 Meter in Betrieb
genommen werden. Die Fördergeschwin-
digkeit betrug 20 Meter pro Sekunde.

Der Umformer, dessen Schwungrad ein
Gewicht von 45 Tonnen hatte, wurde von
einem Gleichstrommotor angetrieben,
da die Zeche damals noch nicht mit
einem Drehstromnetz ausgerüstet war.
Die Förderanlage blieb weit über ein hal-
bes Jahrhundert auf der Zeche Zollern II
bei Dortmund im Einsatz.

Obwohl Siemens bereits zuvor klei-
nere Fördermaschinen gebaut hatte,
kann diese Anlage aufgrund ihrer Größe
als der eigentliche Beginn der Entwick-
lung elektrischer Fördermaschinen be-
trachtet werden. Ihr Konzept bestimmte
über Jahrzehnte die Entwicklung der
Fördermaschinentechnik.

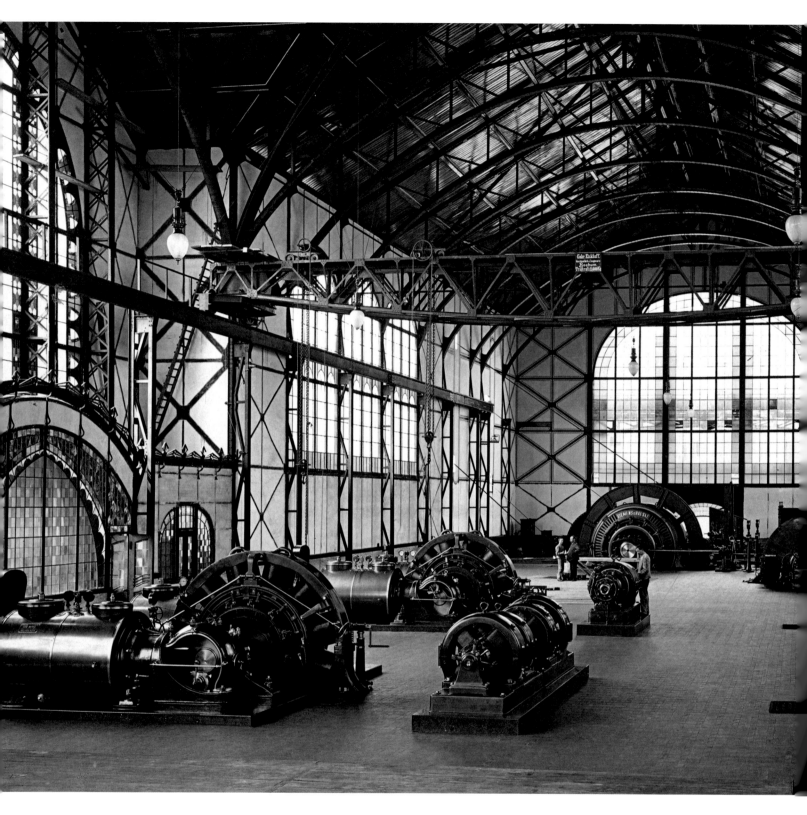

Blick in den Maschinensaal, 1904

Die Maschinenhalle erscheint wie eine
Kathedrale der Technik. Vorbild war die
Ausstellungshalle der Gutehoffnungshütte
auf der Rheinisch-Westfälischen Industrie-
und Gewerbeausstellung Düsseldorf 1902,
in der die elektrische Fördermaschine
für den Schacht II vor ihrer endgültigen
Montage zu sehen war.

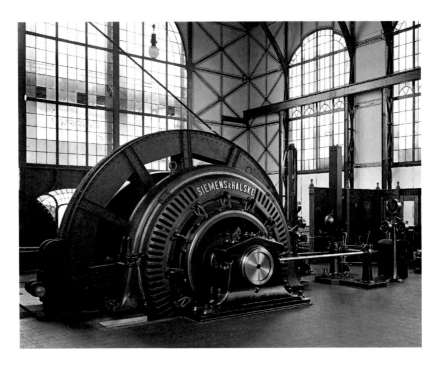

Fördermaschine, 1904

Der Antrieb leistete 2 × 540 kW bei
64 Umdrehungen pro Minute. Er wurde
als Gleichstrom-Doppelmotor ausgeführt,
um die Belastungsspitzen beim Anfahren
über Pufferbatterien abfangen zu können,
da bei seiner Fertigstellung noch kein
Ilgner-Umformer beauftragt war. Kurze
Zeit später war Zollern II die erste
vollelektrifizierte Zeche des Ruhrgebiets.

1905 Grube Glückhilf, Hermsdorf Sobięcin, Polen
Elektrizität unter Tage

Das in die Stollen eintretende Wasser stellt von jeher ein großes Hindernis bei deren Erschließung und Ausbeutung dar. Die Herausforderung, die Grube von Wasser frei zu halten, verstärkt sich umso mehr, je tiefer die Stollen getrieben werden. Ohne eine entsprechende Wasserhaltung würden die Stollen in kürzester Zeit »absaufen«. In der Anfangszeit des Bergbaus hatten sogenannte Wasserknechte die Aufgabe, das Wasser nach draußen zu befördern. Später setzte man von Pferden angetriebene Pumpsysteme ein, um des Problems Herr zu werden. Mit Erfindung der Dampfmaschine fand diese auch hier ein weites Anwendungsgebiet.

Die elektrisch angetriebene Wasserhaltung setzte sich Ende des 19. Jahrhunderts durch, noch bevor die Elektromotoren mit den Förderantrieben die letzten Bastionen der Dampfmaschine erobern konnten. Die elektrischen Pumpen waren übrigens die ersten Großverbraucher elektrischer Energie auf den Zechen.

Die Glückhilf-Grube im niederschlesischen Kohlerevier wurde ab 1750 ausgebeutet. Sie war 1780 die drittgrößte Grube des Waldenburger Kohlereviers und erhielt 1816 die erste Dampffördermaschine. Elektrische Schachtfördermaschinen kamen ab 1908 auf dem Erbstollenschacht der Glückhilf-Grube zum Einsatz. Nach dem Zweiten Weltkrieg fiel Hermsdorf an Polen und wurde in Sobięcin umbenannt. 1950 erfolgte die Eingemeindung in die Stadt Wałbrzych. Der Bergbau wurde zunächst weitergeführt, kam jedoch mit Schließung der Grube Viktoria 2001 endgültig zum Erliegen.

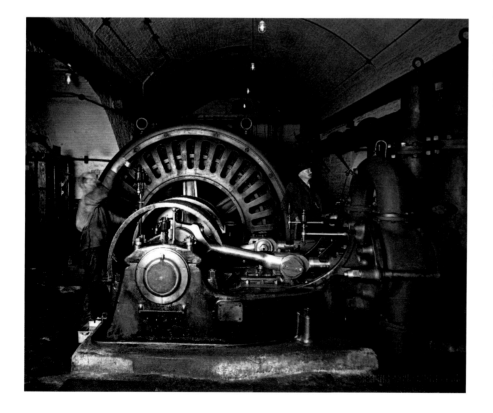

Wasserhaltung, 1905

Als Antrieb für die Wasserhaltung auf 350 Metern auf Sohle VI des Erbstollenschachts diente ein Motor mit 300/450 PS bei 2000 V. An seiner rechten Seite befindet sich die Wasserpumpe.

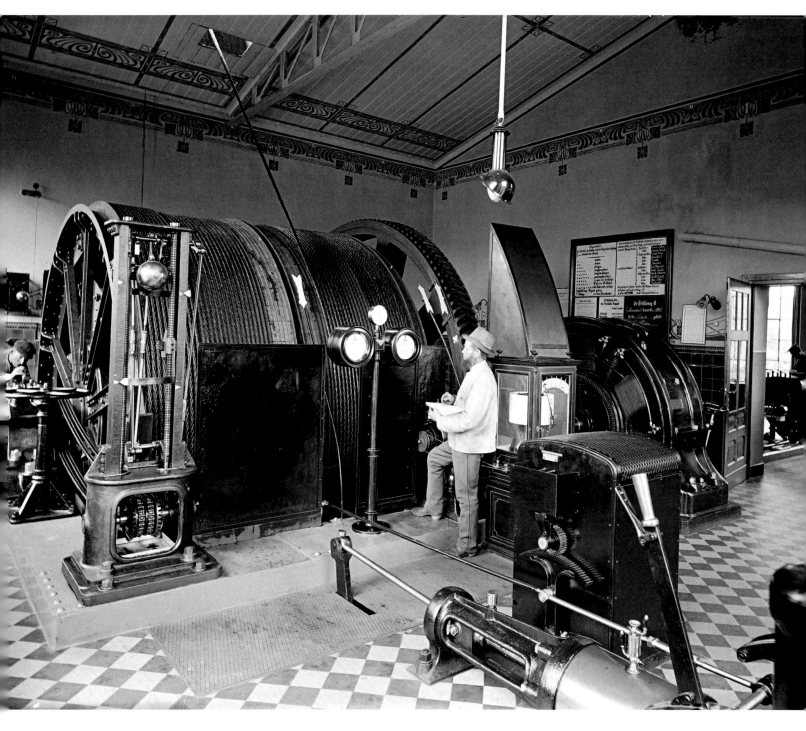

Fördermaschine, 1905

Die Fördermaschine beziehungsweise
Förderhaspel im Erbstollenschacht war
in einem besonders dekorierten Saal
untergebracht: Wandornamentik und
gemusterter Fliesenboden unterstrichen
die zentrale Bedeutung der Maschine
für das Unternehmen. In der Decke ist der
Seilauslass zum Förderturm erkennbar.

1907 Georgsmarienhütte, Osnabrück Deutschland

Erster elektrischer Umkehrantrieb der Welt

Der Einsatz des Elektromotors in Gewerbe- und Industriebetrieben begann Ende des 19. Jahrhunderts. In Hütten- und Walzwerken fand er frühzeitig Eingang, da die geforderten großen Leistungen und die Behandlung des glühenden Eisens sehr bald den Einsatz mechanischer Hilfsmittel nach sich zogen, die über die Möglichkeiten der Dampfmaschine hinausgingen.

Den Anfang machten die Walzenstraßen, bei denen der bisherige Antrieb mit Dampfmaschinen und Transmissionsriemen durch Direktantriebe mit Elektromotoren ersetzt wurde; allerdings ließen sich nur relativ kleine Leistungen realisieren. Dies änderte sich 1897: Damals lieferte die Elektrizitäts-Aktiengesellschaft vorm. Schuckert & Co. (EAG), Nürnberg, einen Gleichstrommotor mit 250 Pferdestärken für den ersten elektrischen Antrieb einer Walzenstraße für Feineisen und Riffelblech der Dillinger Hütte. Die wesentlich robusteren Drehstrommotoren konnten wegen der noch schwierigen Drehzahlregelung nicht verwendet werden. Zum Betrieb der Rollgänge für den Transport des glühenden Materials, der früher mithilfe kleiner Dampfmaschinen erfolgte, wurde bald darauf ebenfalls auf Elektromotoren zurückgegriffen.

Inzwischen hatte man erkannt, dass die beim Walzen auftretenden großen Stöße besondere Anforderungen an die Überlastfähigkeit der Elektromotoren stellten. Den ersten Motor in verstärkter Ausführung mit einer Höchstleistung von jetzt 420 Pferdestärken baute die EAG 1901 für das Peiner Walzwerk. Kurze Zeit später standen dank der Einführung des Ilgner-Umformers und der Leonardschaltung die Mittel zur Verfügung, auch große Motoren weitgehend verlustfrei sowie rasch regeln und reversieren zu können.

Eine wegweisende Entwicklung

In den folgenden Jahren ermittelten Ingenieure der zwischenzeitlich gegründeten Siemens-Schuckertwerke unter der Leitung von Carl Köttgen die Grundlagen des Leistungsbedarfs für Walzwerkantriebe. Auf Basis ihrer Erkenntnisse konstruierte Köttgen, mittlerweile stellvertretendes Mitglied des SSW-Vorstands, 1906/07 den ersten elektrischen Umkehrantrieb der Welt für eine Blockstraße der Georgsmarienhütte bei Osnabrück mit einem Höchstmoment von 110 Metertonnen beziehungsweise einer Höchstleistung von 6550 Kilowatt. Bei unbelasteter Walzenstraße (Motor, Kammwalzengerüst und Walze) konnte die Drehrichtung der Walzmotoren 28 Mal in der Minute gewechselt werden – und das bei einer maximalen Drehzahl von 60 Umdrehungen pro Minute.

Damit erreichten die elektrischen Antriebe eine Steuerfähigkeit, die weit über die tatsächlichen Betriebsanforderungen hinaus ging. Das Stahl- und Walzwerk der Georgsmarienhütte war das erste größere Werk dieser Art, das völlig auf die Dampfmaschine verzichtete. Es wurde wegweisend für die fortschreitende Elektrifizierung in der Stahlindustrie.

Allein bis zum Ausbruch des Ersten Weltkriegs konnten die Siemens-Schuckertwerke 30 schwere Umkehrstraßen ausliefern.

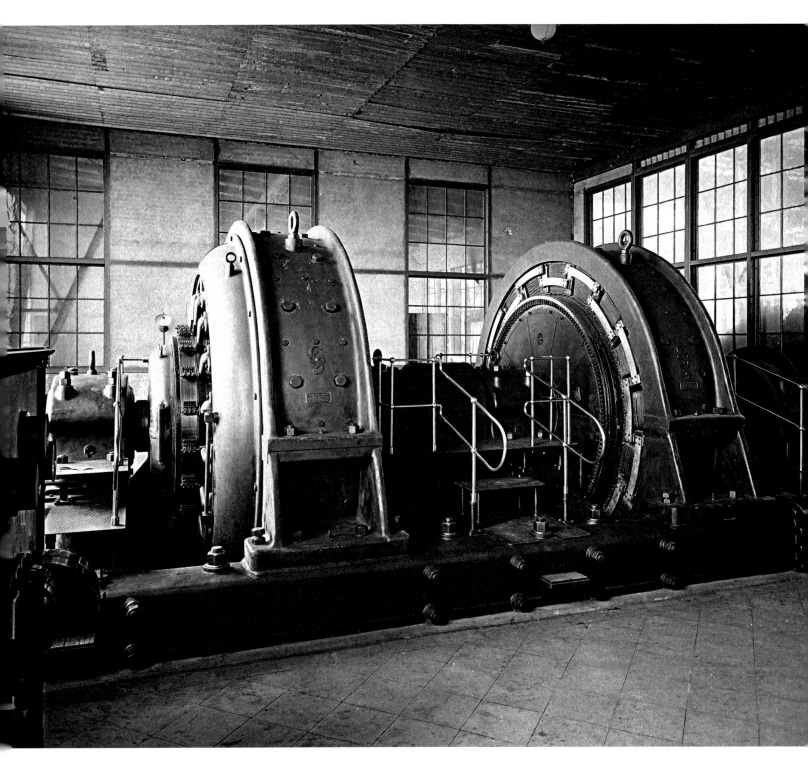

Doppelanker-Umkehrwalzmotor, 1908

Da die Walzstraße zum Zeitpunkt der
Bestellung noch nicht fertiggestellt war
und keine anderen elektrischen Umkehr-
walzstraßen existierten, musste Köttgen
den Kraftbedarf im Vorfeld durch Versuche
an der mit Dampf betriebenen Umkehr-
blockstraße der Gutehoffnungshütte
vorausberechnen.

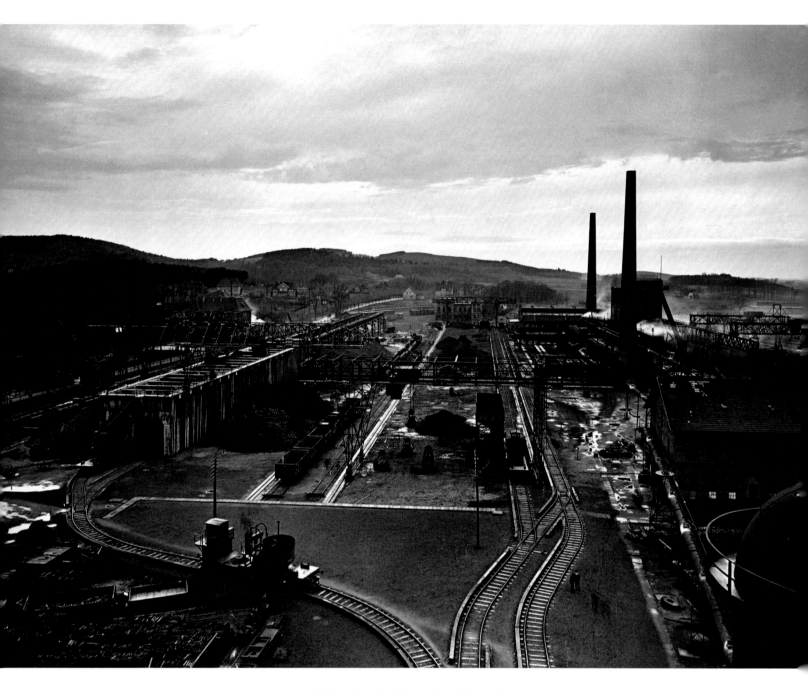

Werksgelände, Anfang der 1920er Jahre

Die Georgsmarienhütte umfasste zusätzlich zum Walzwerk Erzgruben und Verhüttungsanlagen. Die Teilansicht des Werksgeländes zeigt links die Erzbunker mit der Erzanlieferung und rechts das Stahlwerk.

Einbau des Motors, 1907

Durch die Unterteilung des Motors in zwei Einheiten gelang es, den Durchmesser des Ankers und damit dessen Schwungmasse erheblich zu verringern. Diese Konstruktion ermöglichte die beim Walzbetrieb erforderliche schnelle Umsteuerung der Motoren und verminderte die dazu nötige Energie.

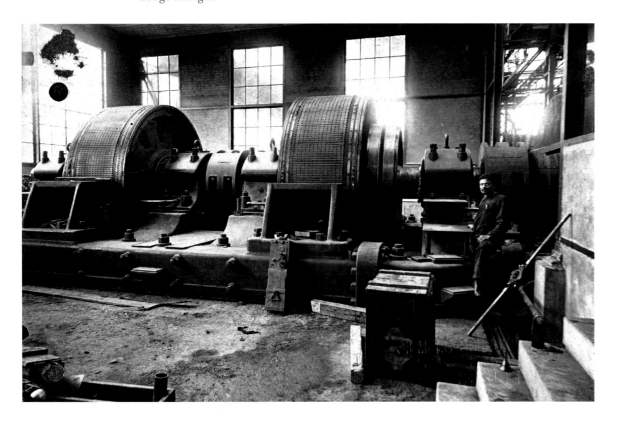

Werkseigenes Kraftwerk, 1908

Das werkseigene Kraftwerk war aufgrund der hohen Leistungen, die der Hüttenbetrieb erforderte, unabdingbar.

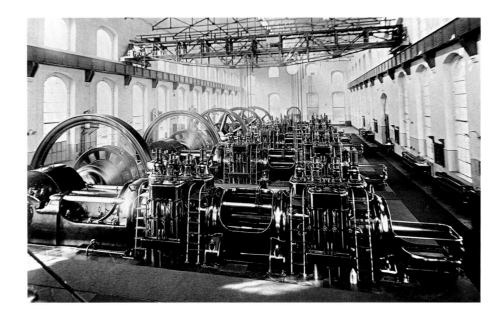

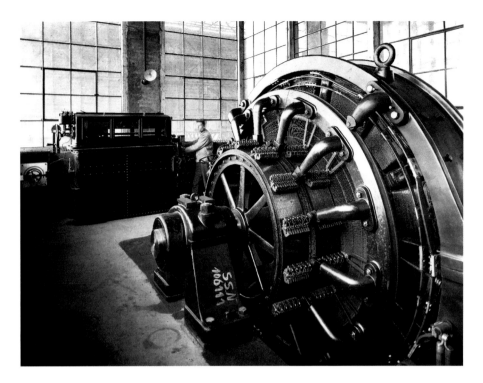

Walzstraßenantrieb, 1908

Zusätzlich zum Doppelanker-Umkehr-
walzmotor von Köttgen kamen
in der Georgsmarienhütte noch andere
Walzenzugmotoren zum Einsatz.

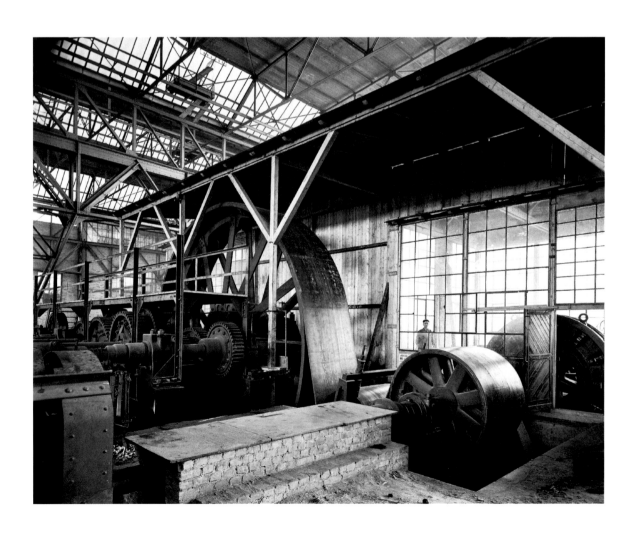

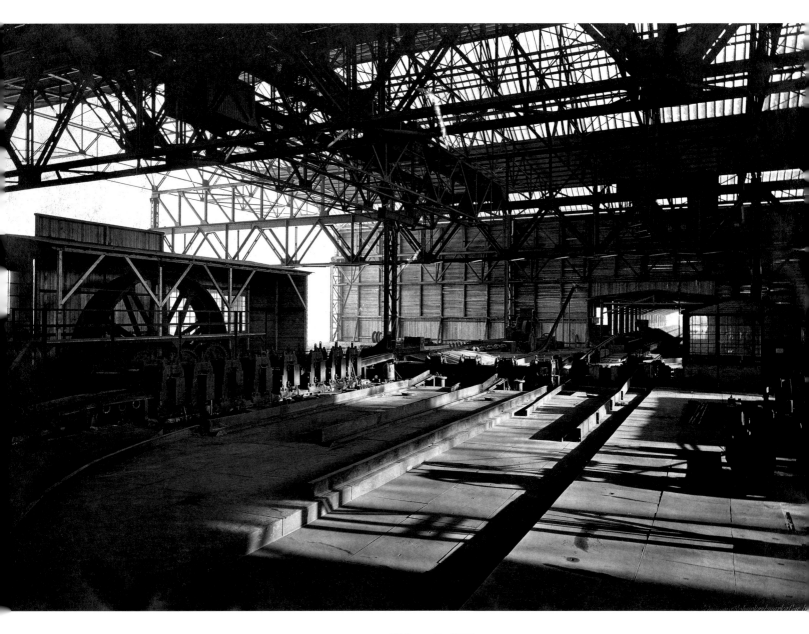

Walzstraße, 1908

In einer Walzstraße werden die glühenden
Stahlblöcke zu immer dünneren Strängen
oder Blechen ausgewalzt. Damit die Tempe-
ratur nicht absinkt, müssen diese Vorgänge
möglichst schnell und präzise ausgeführt
werden.

Walzwerkgetriebe, 1908

Um die Kraft des Elektromotors auf die
Walzanlage zu übertragen, setzte man
einen Riemenantrieb ein. Die einzelnen
Walzen wurden über ein Zahnradgetriebe
bewegt.

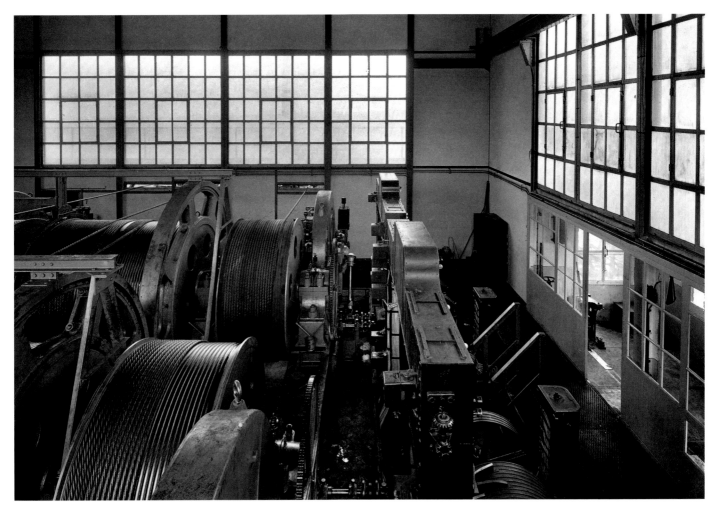

**Blick in das Windenhaus,
Anfang 1920er Jahre**

Auch bei der Erzförderung kam Elektrizität
zum Einsatz: Im Bild sind mehrere
elektrische Winden für die verschiedenen
Förderkörbe sowie der Steuerstand mit
den Teufenanzeigern zu sehen.

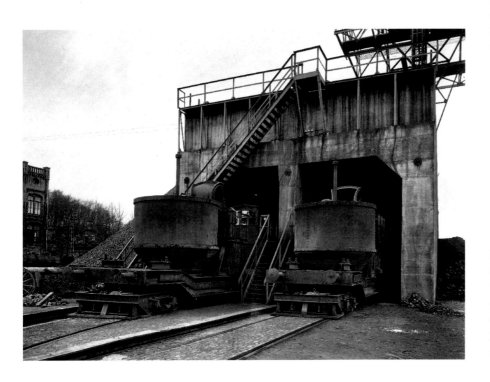

**Einfahrt in den Erzbunker,
Anfang 1920er Jahre**

Von den Bunkern wurde das Erz mithilfe
sogenannter Kübelwagen zur Weiter-
verarbeitung ins Stahlwerk transportiert.
Die Fahrzeuge wurden von gekapselten
elektrischen Motoren angetrieben.

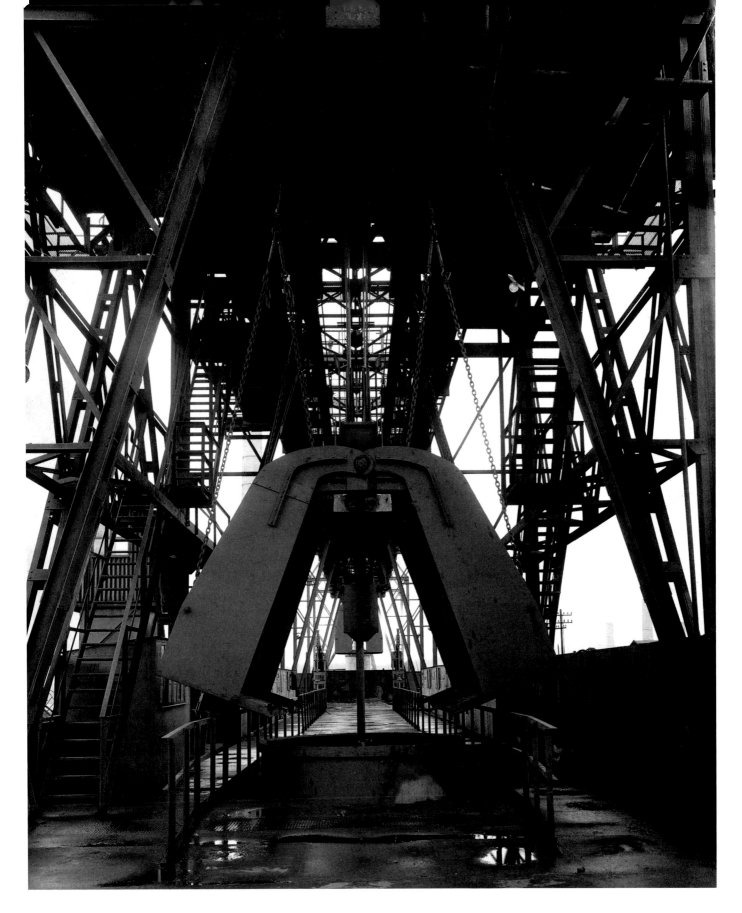

Erzförderung, Anfang 1920er Jahre

Die einzelnen Erzkübel wurden mit einer
Winde aus dem Schacht gezogen. Die
entsprechenden Aufzugsvorrichtungen
waren im darüber befindlichen Winden-
haus untergebracht.

1908 Bevan Works, Northfleet Großbritannien

Kohletransport einmal anders

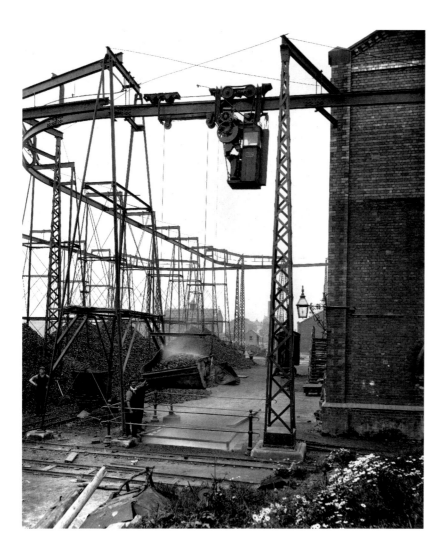

Einbringen der Kohle in die Kohlebunker, um 1909

Die Bahn bestand aus dem Laufwerk mit den Elektromotoren, dem Steuerhaus und der Hängelore. Das Laufwerk lief auf vier Rollen über einen I-förmigen Träger mit einer Länge von fast 100 Metern. Vom Steuerhaus aus wurden die Fahrt sowie der Hub- und Senkantrieb der Hängelore gesteuert.

Nachdem bereits die Römer Zement für ihre Bauten eingesetzt hatten, entwickelte man Mitte des 19. Jahrhunderts in England eine wesentlich härtere Variante des Baustoffs – den Portland-Zement. Dessen Erfinder Joseph Aspdin gründete in Northfleet im Süden von London ein Unternehmen zur Produktion dieses neuen »Kunststeins«, der nach heutigen Maßstäben genaugenommen noch kein Zement war. Bald entwickelte sich eine lebhafte Konkurrenz innerhalb der aufblühenden Zementindustrie mit der Folge, dass preiswertere Produktionsverfahren etabliert und bessere Qualitäten erreicht werden mussten. Allerdings fehlte es vielen kleineren Unternehmen an den nötigen Ressourcen für die in diesem Zusammenhang erforderlichen Investitionen.

Daher entschieden sich in Northfleet 24 Firmen zu einem Zusammenschluss: Die Associated Portland Cement Manufacturers Ltd. (APCM) wurde gegründet – und brachte nun das nötige Kapital auf, um in innovative Technologien zu investieren. Einen Teil davon lieferte die englische Siemens-Niederlassung: 1908 baute Siemens Brothers & Co., London, eine sogenannte Telpherage, eine Materialschwebebahn, wie sie bereits in dem eigenen Werk in Woolwich eingesetzt wurde. Die Bahn hatte die Aufgabe, die Kohle von den Frachtkähnen auf der Themse über eine Mühle und einige Lagerhäuser hinweg zu den Kohlebunkern zu befördern. Das Vorbild: die Personenschwebebahn in Wuppertal, die Ende der 1890er Jahre von der Elektrizitäts-Aktiengesellschaft vorm. Schuckert & Co. errichtet worden war.

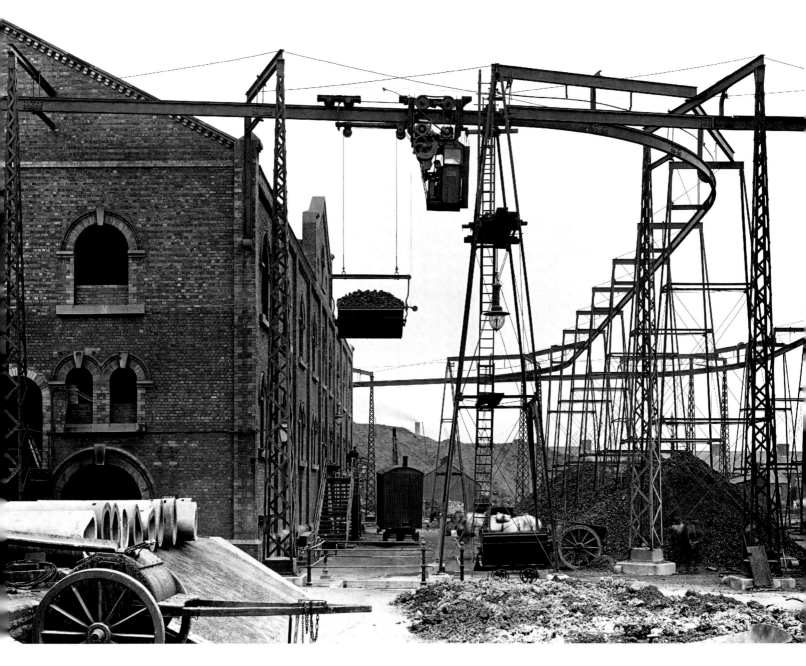

Transport der Kohle, um 1909

Die Schwebebahn konnte pro Hängelore
eine Tonne Kohle befördern, wobei
zwischen dem Ufer und den Kohlebunkern
ein Höhenunterschied von fast 16 Metern
zu überwinden war.

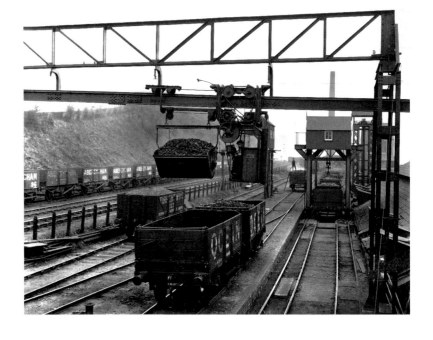

Kohlebahnhof, um 1909

Die Materialschwebebahn wurde auch zur
Verladung der Kohle auf oder von Eisen-
bahnwaggons eingesetzt. Die Stromzufuhr
erfolgte über eine Oberleitung und Strom-
abnehmer.

1912 **Witkowitzer Eisenwerke, Witkowitz** Vítkovice, Tschechien

Stahl für die Donaumonarchie

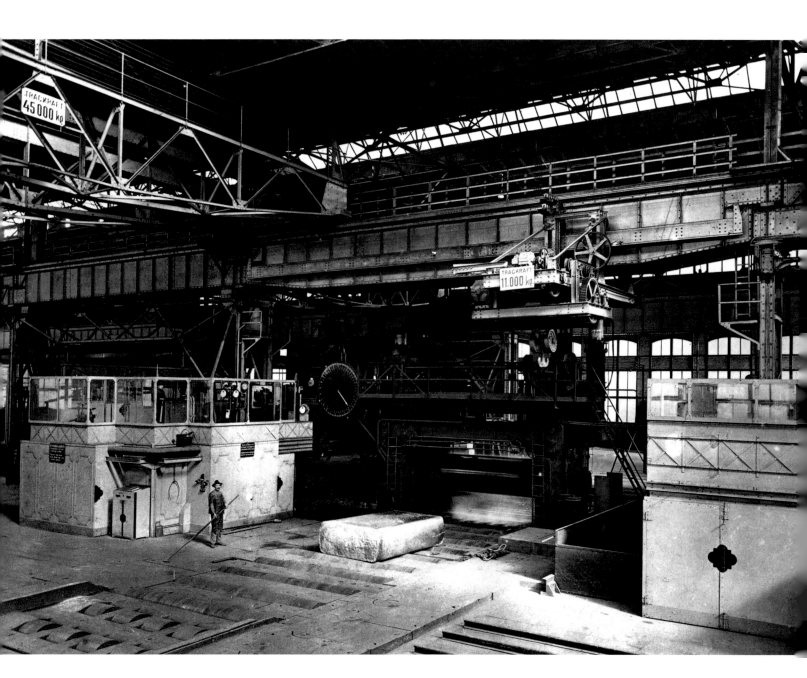

Panzerplattenwerk, 1916
Die Produktion der Panzerplatten
erforderte Schwerstantriebe für die Walzen,
die die gewaltigen Stahlblöcke in ent-
sprechende Platten umformten.

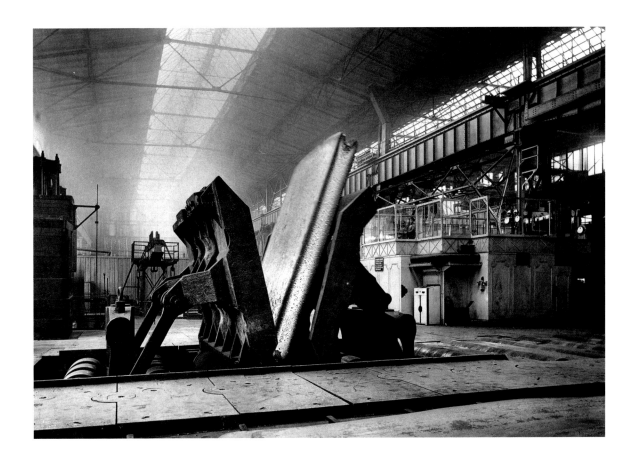

Bereits 1856 entwickelte Friedrich Siemens in England einen Regenerativofen; für seine Erfindung erhielt er Ende des Jahres ein englisches Patent. In der Folge avancierte der jüngere Bruder Werner von Siemens' zum größten Glashersteller Europas. Er scheiterte jedoch an der Herstellung von Stahl, da die hierfür erforderlichen hohen Temperaturen seinen Ofen beschädigten. Der Durchbruch zur Stahlerzeugung gelang erst Vater und Sohn Martin in Frankreich mit einer temperaturbeständigeren Auskleidung: Das sogenannte Siemens-Martin-Stahlverfahren war geboren – es sollte für knapp 100 Jahre die Stahlerzeugung bestimmen.

Die Witkowitzer Bergbau- und Eisenhüttengewerkschaft verband Kohleförderung, Kokerei, Roheisenerzeugung, Stahlveredelung und Maschinenbau. Ihr gehörte das größte Eisenwerk der Donaumonarchie; allein sein Wasserverbrauch entsprach dem der Metropole Wien. In Witkowitz (Vítkovice) wurden Erze aus eigenen Bergwerken in Kärnten,

Ungarn und Schweden verhüttet, die über den Wasserweg oder per Bahn angeliefert wurden. Die Verhüttung erfolgte im sogenannten Witkowitzer-Verfahren, bei dem das Roheisen in der Bessemer-Birne »vorgefrischt« und anschließend im Siemens-Martin-Ofen fertig gemacht wurde. Dadurch konnte die Produktionszeit gegenüber dem reinen Siemens-Martin-Verfahren verkürzt und gegenüber dem reinen Bessemer-Prozess chemisch besser beherrscht werden.

Einen Teil dieses Konglomerats bildete das Walzwerk Witkowitz, das über eine Feinwalzstraße und eine Bandeisenstraße verfügte. Hinzu kamen eine Universalwalzstraße, eine Grobblech- sowie eine Panzerplattenstraße. Die elektrische Ausrüstung des Großbetriebs erfolgte durch die Österreichische Siemens Schuckert Werke AG (ÖSSW).

Wendevorrichtung, 1912

Die Anlage diente dazu, die glühenden Stahlplatten für den nächsten Walzvorgang zu wenden. Durch die unterschiedliche Behandlung von Vorder- und Rückseite konnte die Widerstandsfähigkeit der Panzerplatten massiv erhöht werden.

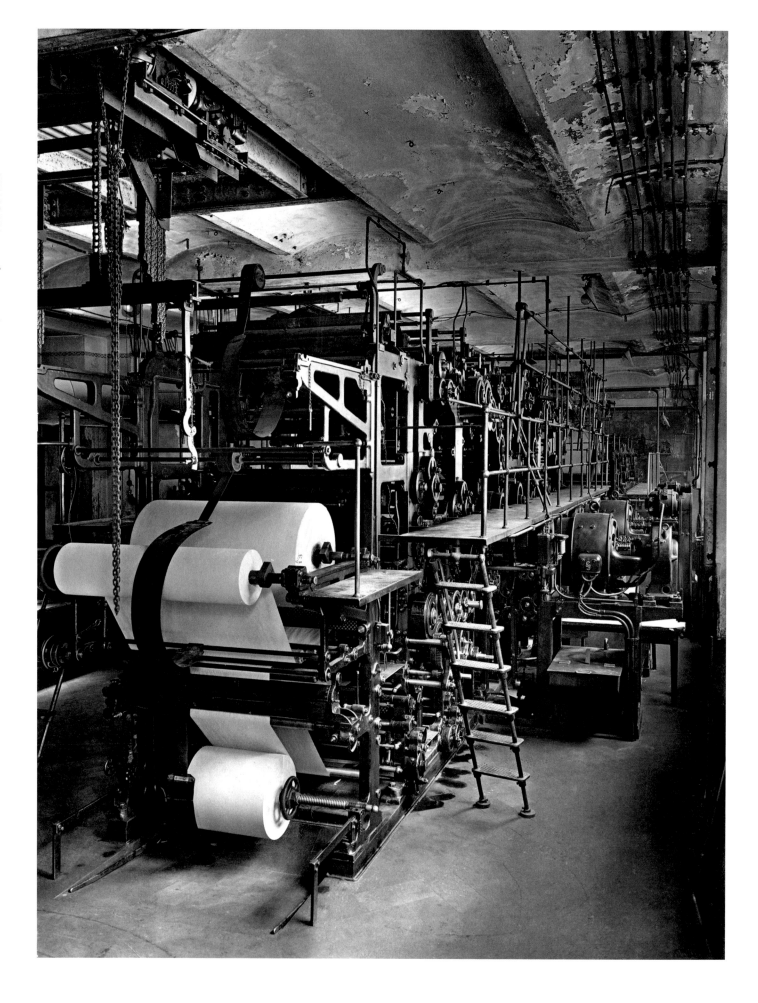

1913 **Druckerei Rudolf Mosse, Berlin** Deutschland

Elektromotoren für eine Druckerei ersten Ranges

Hohe Geschwindigkeit und absolute Präzision sind erforderlich, um die schnelle und preiswerte Produktion von Zeitungen zu gewährleisten. Auch hier erwiesen sich Elektromotoren als der ideale Antrieb für sogenannte Rotationsmaschinen, mit denen sich scheinbar endlose Papierbahnen direkt von der Rolle bedrucken lassen. Durch seine hohe Verfügbarkeit ermöglicht der Rotationsdruck einen Dauerbetrieb, wie er gerade bei Zeitungen, die oft in verschiedenen Ausgaben mehrmals am Tage erschienen, gefordert ist.

Mit Gründung einer sogenannten Zeitungs-Annoncen-Expedition legte der gelernte Buchhändler und Verleger Rudolf Mosse 1867 den Grundstein für sein späteres Presseimperium. Über den Verkauf von Anzeigenraum in Zeitungen und Zeitschriften hinaus betätigte sich Mosse ab 1872 erfolgreich als Verleger von Zeitungen und Zeitschriften. Mit Blättern wie dem »Berliner Tageblatt«, der »Berliner Morgen-Zeitung« und der »Berliner Volks-Zeitung« prägte er die Zeitungslandschaft der Metropole.

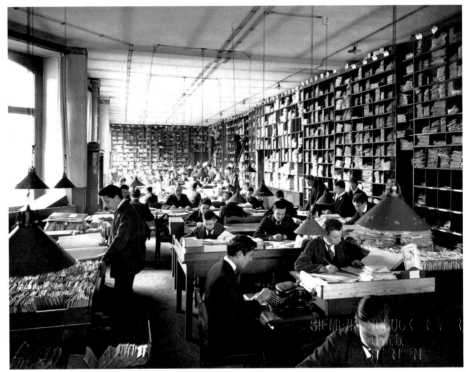

Anfang des 20. Jahrhunderts ließ Mosse für sein expandierendes Unternehmen im Herzen des Berliner Zeitungsviertels ein modernes Geschäftsgebäude samt hauseigener Druckerei errichten. In unmittelbarer Nähe dieses »Mossehauses« befanden sich mehrere Hundert Betriebe des grafischen Gewerbes, Druckereien und Verlagshäuser.

Für die Ausstattung seiner Druckerei erwarb Rudolf Mosse Druckmaschinen renommierter Hersteller wie der Maschinenfabrik Augsburg-Nürnberg (MAN) oder Koenig & Bauer (KBA). Antrieb und Steuerung der Maschinen stammten in der Regel von den Siemens-Schuckertwerken.

Rollenrotationsmaschine, 1923
Rollenrotationsmaschinen wurden aufgrund ihrer Schnelligkeit vor allem beim Druck von Zeitungen eingesetzt. Die bedruckten Papierbahnen wurden direkt weiterverarbeitet, also geschnitten, gefalzt und zu den einzelnen Zeitungen zusammengetragen. Rechts im Hintergrund sind die elektrischen Antriebe zu erkennen.

Belegabteilung, 1913
Die elektrische Beleuchtung mit zahlreichen Glühlampen sorgte für eine gleichmäßige und effiziente Ausleuchtung der Arbeitsplätze in der Verwaltung der Annoncen-Expedition.

1916 Stickstoffwerke Piesteritz, Piesteritz Deutschland

Elektrochemie für bessere Ernten

Pflanzen benötigen für ihr Wachstum Kali, Kalk, Phosphorsäure und vor allem Stickstoff in aufnahmefähiger Form. Derartiger Stickstoffdünger war bis Ende des 19. Jahrhunderts nur als Natronsalpeter verfügbar, der in großen Mengen im nördlichen Chile abgebaut wurde. Er musste über Hamburg nach Deutschland eingeführt werden, was hohe Kosten verursachte. Zusätzlich zu diesem Stickstoffdünger produzierten Kokereien in geringen Mengen Ammoniumsulfat aus dem Ammoniak, das bei der Steinkohleverkokung als Nebenprodukt anfiel.

Werner von Siemens hatte bereits 1886 auf die Möglichkeit zur industriellen Herstellung von Stickstoffverbindungen mithilfe eines elektrischen Lichtbogens hingewiesen. Allerdings standen die hierfür notwendigen Energiemengen damals noch nicht zur Verfügung. Um 1900 nahm sich Georg Erlwein bei Siemens & Halske erneut des Themas an. Der Elektrochemiker entwickelte ein Produktionsverfahren, das 1905 zum Bau eines ersten großen Kalkstickstoffwerks in Italien führte. Drei Jahre später wurde auf der Basis von Erlweins Arbeiten auch die Bayerische Stickstoffwerke AG (BStW) gegründet.

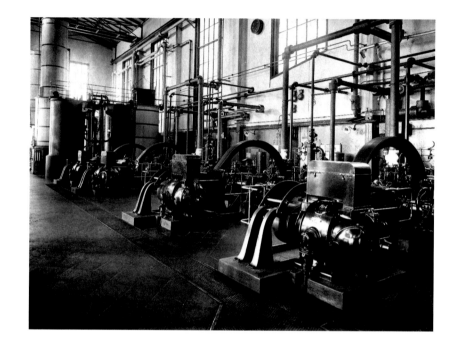

Antriebe der Ammoniak-Kompressoren, 1921

Aus dem Kalkstickstoff konnten Ammoniak und Ammoniumsulfat, ebenfalls ein Düngemittel, gewonnen werden. Mithilfe von Kompressoren wurde das Ammoniak für den Transport verflüssigt.

Kalkstickstoff wird auch für die Herstellung von Schießpulver und Sprengstoffen benötigt. Da die Salpeterlieferungen aus Chile infolge des Ersten Weltkriegs ausblieben, galt es, die einheimische Stickstoffindustrie auszubauen. Entsprechend wurde die Bayerische Stickstoffwerke AG Trostberg 1915 vom Reichsschatzamt beauftragt, in Piesteritz bei Wittenberg ein Kalkstickstoffwerk nebst Carbidfabrik zu errichten. Die elektrische Ausrüstung der Reichsstickstoffwerke Piesteritz stammte von den Siemens-Schuckertwerken. Der Auftrag umfasste zusätzlich zu den Antrieben für die Kompressoren auch die Lichtbogenöfen für die erforderlichen hohen Temperaturen.

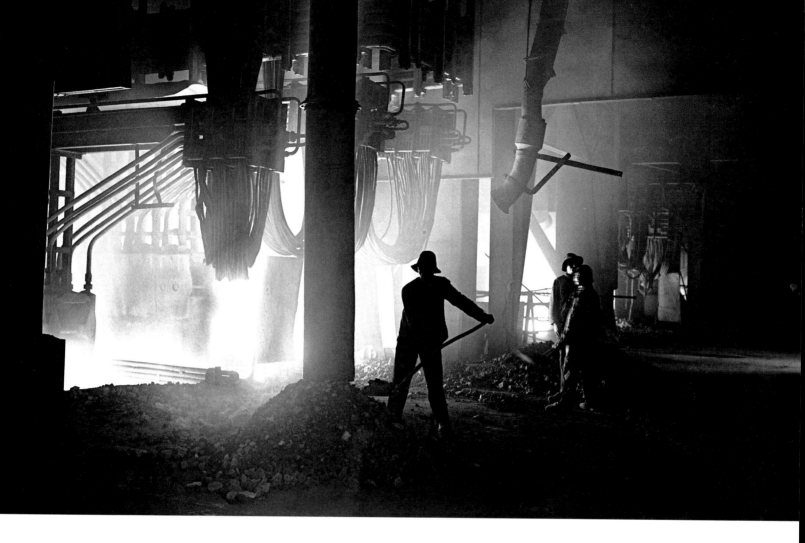

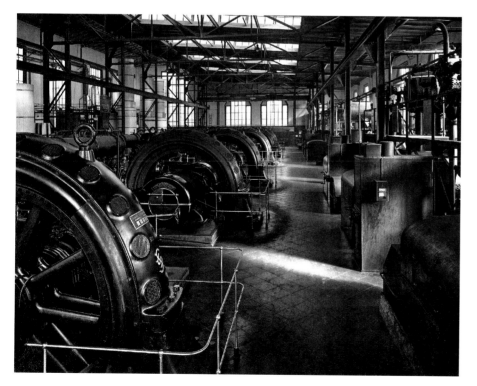

Carbidofen, 1921

Im Carbidofen wird Calciumcarbid bei
ungefähr 2000 °C aus Branntkalk und Koks
gewonnen. In einem weiteren Produktions-
schritt reagiert das Carbid bei etwa 1100 °C
mit dem zugeführten Stickstoff, wodurch
der Kalkstickstoff entsteht.

Kompressormotoren mit Anlassern, 1921

Zahlreiche Kompressormotoren wurden
für die verschiedenen Pumpanlagen des
Betriebs benötigt.

1925 Ihsien-Grube, Tsaochuang Zaozhuang, China

Modernste Grubentechnologie

Nach ersten Aufträgen aus der Zeit vor der Jahrhundertwende bildete China auch während der Zwischenkriegszeit einen interessanten Markt für die deutsche Elektroindustrie: Im Unterschied zu vielen anderen Nationen hatte China unter dem Ersten Weltkrieg kaum gelitten und war außerdem nicht verschuldet. Das Land zählte damals rund 400 Millionen Einwohner und verfügte über genügend natürliche Ressourcen. Dennoch hatte die Industrialisierung vorerst nur in den Küstenstädten, die für den Welthandel geöffnet worden waren, Fuß gefasst. Im Landesinnern herrschte eine gewisse Abneigung allen technischen Neuerungen gegenüber, hier galt es noch, große Potenziale zu erschließen. Allerdings wurde der industrielle Aufschwung durch die anhaltenden Bürgerkriege behindert.

Vor diesem Hintergrund erfolgte Anfang der 1920er Jahre ein zügiger Wiederaufbau der Siemens China Co. Außer dem Hauptbüro in Shanghai unterhielt man größere Unterbüros in Tientsin (Tianjin), Peking (Beijing), Mukden (Shenyang), Harbin, Hankow (Hankou), Hongkong und Yünnanfu (Kunming). 1926 beschäftigte Siemens China rund 300 Mitarbeiter, von denen circa 80 Prozent aus China stammten.

Der Name »Siemens« war von Anfang an aufs engste mit der Elektrifizierung Chinas verknüpft. So hatten die Siemens-Schuckertwerke noch vor dem Ersten Weltkrieg das erste Wasserkraftwerk und die erste Hochspannungsleitung in China errichtet: Das Wasserkraftwerk bei Yünnanfu im Südwesten des Landes konnte 1913 in Betrieb genommen werden, der Strom wurde mit einer Hochspannungsübertragung von 23.000 Volt ins 35 Kilometer entfernte Yünnanfu geleitet. Pionierprojekte wie dieses trugen dazu bei, dass Siemens – trotz zunehmender internationaler Konkurrenz – im Verlauf der Zwischenkriegszeit mit der Einrichtung weiterer Kraftwerke für die öffentliche Stromversorgung sowie mit der Elektrifizierung von Minen und Industriebetrieben beauftragt wurde.

Elektrifizierung des chinesischen Grubenwesens

Ein Beispiel ist die Ihsien-Grube bei Tsaochuang in der Provinz Shantung (Shandong): Hier installierten die Siemens-Firmen – wiederum als Erste in China – um 1925 hochmoderne Anlagen, die sogar als Vorbild für europäische Betriebe gelten konnten. Die bereits in den 1870er Jahren gegründete Kohlenmine war zu diesem Zeitpunkt der drittgrößte Kohleproduzent Chinas; sie befand sich im Besitz der Chung Hsing Coal Mining Co. Neben dem Kraftwerk baute Siemens

eine elektrische Förderanlage für einen Schacht mit 320 Meter Tiefe, auch die Wasserhaltung wurde nun elektrisch ausgerüstet. Ein besonderes Detail war der Bau einer vier Kilometer langen Festungsmauer rund um die Zechenanlagen, um diese angesichts der Bürgerkriegswirren vor Überfällen zu schützen. Schließlich wurden zur Bewachung des Betriebs 500 Soldaten »mit besten Handfeuerwaffen und Maschinengewehren« auf dem Zechengelände stationiert.

Doch die Grubenleitung war nicht nur um die Sicherheit bemüht – auch in sozialer Hinsicht beschritt man neue Wege: So entstand ein großes, modernes Krankenhaus, das von chinesischen Ärzten geleitet wurde, die in Europa oder Nordamerika ausgebildet worden waren. Die medizinische Ausrüstung lag auf höchstem Niveau. Sämtliche elektromedizinischen Geräte einschließlich der neuesten Röntgen-Einrichtungen lieferte ebenfalls Siemens.

Teil der Förderanlage, 1920er Jahre

Im Bild ist der Förderturm erkennbar, im
Vordergrund posiert der Besuch aus dem
Stammwerk stolz auf einem Motorrad.

Blick in den Maschinensaal, 1920er Jahre

Im Maschinensaal waren zwei Dampf-
generatoren von je 900 kVA und zwei
Turbosätze mit je 2000 kVA aufgestellt.
Die Kraftwerksleistung betrug damit
insgesamt 5800 kVA.

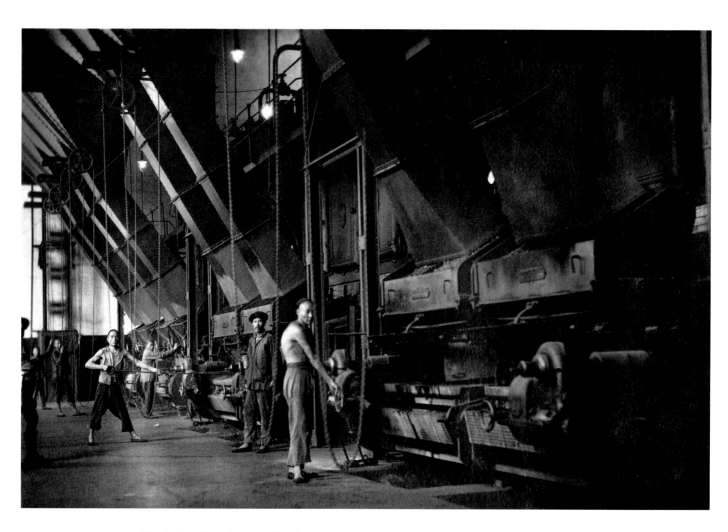

Blick in das Kesselhaus, 1920er Jahre

Im Kesselhaus des firmeneigenen
Kraftwerks erfolgte die Befeuerung der
Dampfkessel durch einheimische
Arbeiter.

**Arbeiter an einer Schaltsäule,
1920er Jahre**

Der soziale Abstand zwischen den
einheimischen Arbeitskräften und dem
europäischen Leitungspersonal wird
auf dem Bild durch die unterschiedliche
Kleidung und Haltung deutlich sichtbar.

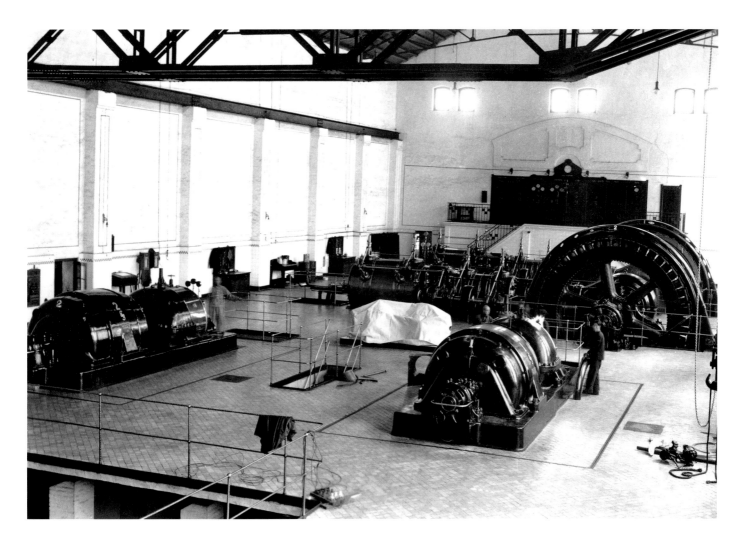

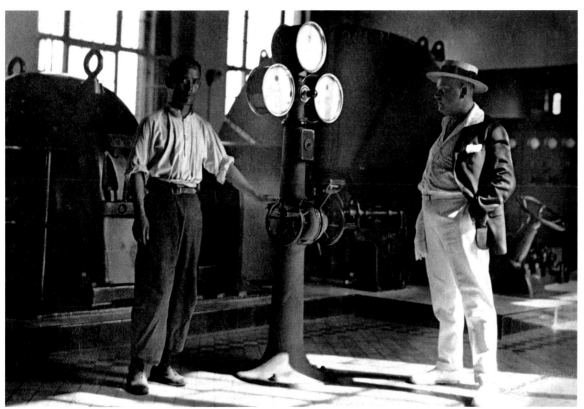

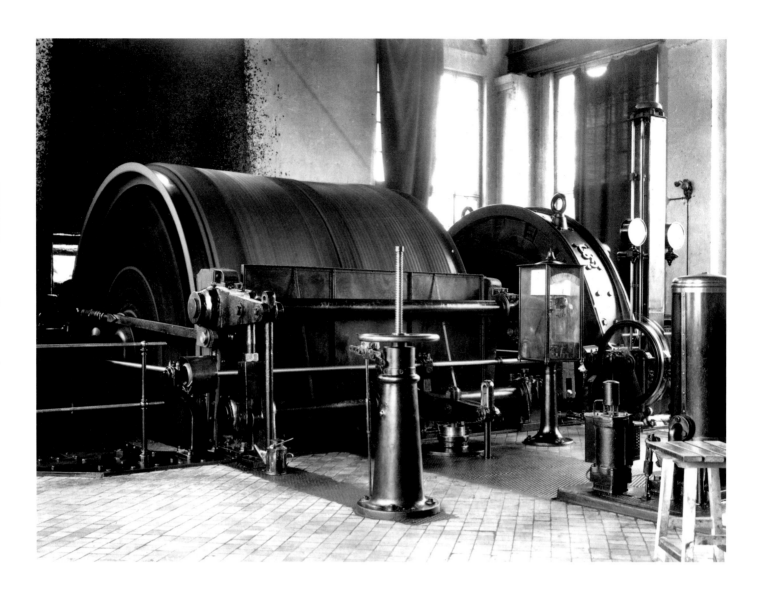

Medizinisches Gerät im Krankenhaus, 1920er Jahre

Die medizinische Ausrüstung setzte Maßstäbe im damaligen China und bot Siemens die Chance, weitere Geschäftsgebiete zu erschließen.

Teil der Förderanlage, 1920er Jahre

Im Vordergrund sieht man die Aufzugs-
trommel der Fördermaschine, im Hinter-
grund den Antriebsmotor. Zur Steuerung
wurde ein Ilgner-Umformer eingesetzt;
die Leistung lag bei 500 kW.

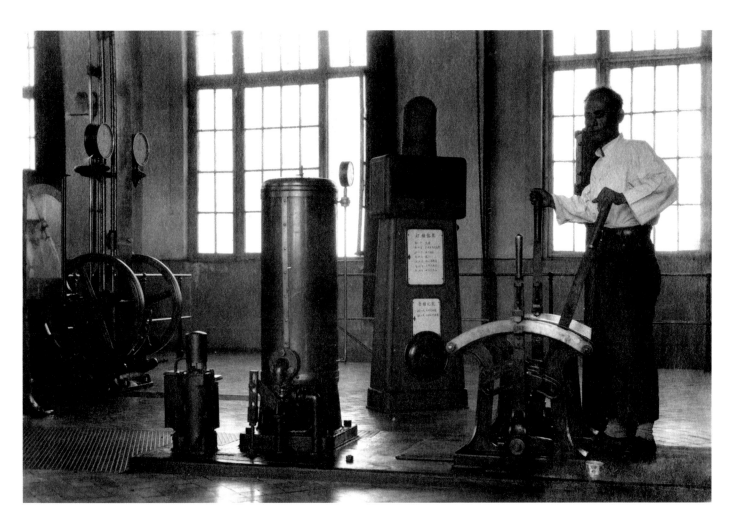

Arbeiter, 1920er Jahre

Während die Leitung der Grube weitgehend
in europäischen Händen lag, waren die
chinesischen Mitarbeiter vor allem als
technische und kaufmännische Hilfskräfte
beschäftigt.

1928 Nippon Kokan, Tokio Japan

Stahl für Japan

Die Nippon Kokan K. K. (NKK) wurde 1912 von Ganjiro Shiraishi als erstes privates Stahlunternehmen in Japan gegründet. Schon zuvor hatte sich der Gründer darum bemüht, das nötige Kapital aufzubringen und westliches Know-how zu nutzen, um Japans erste nahtlose Stahlrohre zu erzeugen. Man errichtete eine Stahlhütte, und 1914 konnte bereits der erste Stahlabstich erfolgen. Dann wandte man sich dem eigentlichen Ziel, der Produktion von nahtlosen Stahlrohren, zu, die stärker, haltbarer und einfacher zu installieren waren als Röhrenteile, die erst verschweißt werden mussten.

Da sich Japan auf den Kriegseintritt 1916 vorbereitete, stieg der Bedarf an Stahlrohren und Stahlprodukten überproportional an; die Marine und andere militärische Bereiche traten mit entsprechenden Aufträgen an das Unternehmen heran. Nachdem Japan aus dem Ersten Weltkrieg als Siegermacht gestärkt hervorgegangen war, begann man auch den internationalen Markt für sich zu entdecken. Zusätzlich wurde der Röhrenmarkt durch ein nationales Desaster angekurbelt: 1923 machte das Große Kantō-Erdbeben unter anderem halb Tokio dem Erdboden gleich. Der Wiederaufbau nahm Jahre in Anspruch und erforderte Unmengen von Stahlrohren.

Der Auftrag über Walzmotoren und Steuerungen für die Nippon Kokan erging 1928 an die Fusi Denki Seizo K. K., eine Gemeinschaftsgründung der Siemens-Schuckertwerke und ihres langjährigen japanischen Geschäftspartners Furukawa. Mit dieser Tochtergesellschaft hatte sich Siemens 1923 am aufstrebenden und heiß umkämpften Markt erfolgreich positioniert; immer mehr japanische Unternehmen gingen Allianzen mit westlichen Firmen ein, um deren technischen Vorsprung zu nutzen.

Walzmotor mit Regelsatz, 1928
Der Walzmotor erreichte eine Höchstleistung von 2200 kW. Auf der rechten Seite ist der dazugehörige Regelsatz erkennbar.

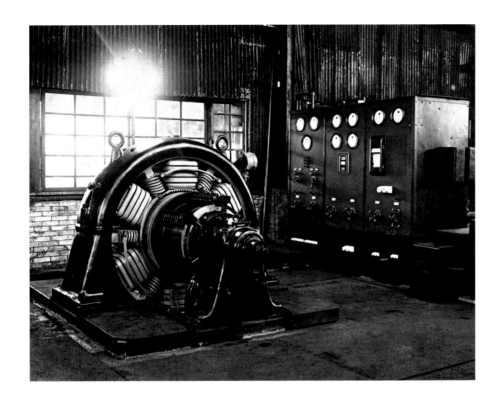

Umformer, 1928

Der Umformer lieferte den Strom für
den Regelsatz des Walzmotors. Dieser trieb
die Walzrollen der Fertigstraße im Walz-
werk der Nippon Kokan an.

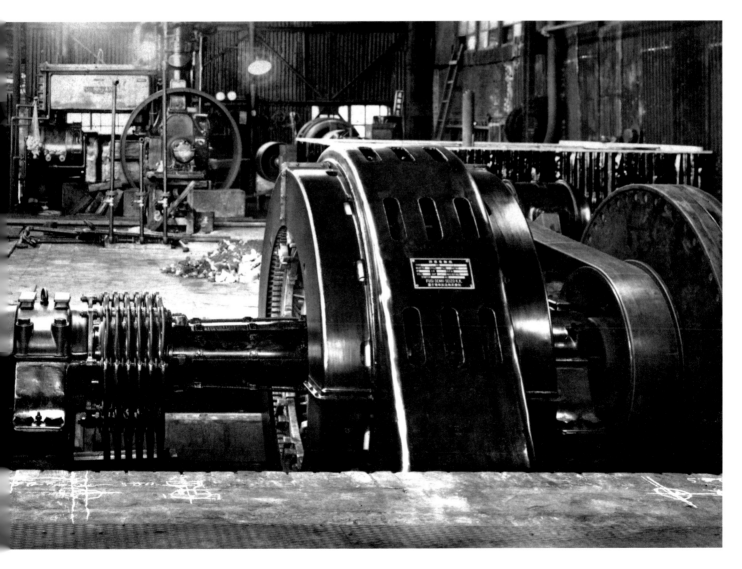

1928 Cotonificio Triestino Brunner, Gorizia Italien

Baumwollweberei mit Hightech

Die Textil- und Bekleidungsindustrie nahm in Deutschland während der ersten Hälfte des 20. Jahrhunderts eine bedeutende Stellung ein: Die Anzahl der Beschäftigten lag 1907 mit knapp zweieinhalb Millionen über der der gesamten Schwerindustrie. Die Produktionswerte von Textil- und Eisenindustrie erreichten 1913 die gleiche Höhe – noch vor dem Bergbau. Auch weltweit war die Textilindustrie im Aufschwung: Alljährlich wurden fast drei Millionen Baumwollspindeln neu aufgestellt – ein Markt, den sich die Elektroindustrie schon allein aufgrund der schieren Masse nicht entgehen lassen konnte, selbst wenn die einzelnen Motoren nur eine geringe Leistung hatten und entsprechend wenig Marge boten.

Nachdem sich der Elektromotor als Einzelantrieb durchgesetzt hatte, entwickelte man in der Folge immer speziellere Motoren, die den besonderen Anforderungen der jeweiligen Industriekunden angepasst wurden. Die Konstruktionen folgten der Geschwindigkeit, der Arbeitsweise und dem Aufbau der verschiedenen Funktionen. Diese kundenspezifischen Lösungen führten zu einer großen Typenvielfalt, die es dennoch wirtschaftlich zu produzieren galt. Gerade in der Textilindustrie mit ihren komplexen Maschinen wurde stets eine immense Anzahl von Motoren benötigt, zumal die Konstrukteure mit der Zeit dazu übergingen, jede einzelne Drehachse einer Maschine mit einem eigenen Motor auszustatten. Damit löste man das Problem der gegenseitig abhängigen Funktionen bei nur einem Maschinenantrieb: Fehler oder Schwankungen in der Drehzahl auf einer Achse konnten sich nicht länger auf andere Achsen übertragen.

Technik als Reparationsleistung

Die Baumwollweberei in Gorizia war 1881 von der österreichischen Familie Ritter gegründet worden, mit anfangs 60 Webstühlen und 120 Beschäftigten. Bis 1912 stieg die Belegschaft auf mehr als das Doppelte. Zu dieser Zeit traten auch Maximilian und Armin Brunner als Teilhaber in die Firma ein und reorganisierten die Produktion. Nachdem die Banca Commerciale in Triest in einer Rettungsaktion die Kontrolle über die Julisch-Venetische, Wiener und Düsseldorfer Textilindustrie übernommen hatte, sicherten sich die Brüder Brunner die Aktienmajorität. Damit waren sie die neuen Herren in Gorizia – und übernahmen auch eine Papierfabrik in Piedimonte, der slowenischen Unterstadt.

Nach dem Ersten Weltkrieg eroberte Armin Brunner eine Spitzenposition in der Triestiner Finanzwelt mit entsprechenden Kontakten zur Regierung. Diese ermöglichten ihm, sich Leistungen aus den Reparationsdiensten Deutschlands für den Wiederaufbau seiner Fabriken zu sichern. Auf diese Weise sorgte Brunner dafür, dass die Reparationen über die hauptsächlich aus Kohle bestehenden Leistungen hinaus auch Maschinenlieferungen aus Deutschland umfassten. Mit diesen Maschinen ließ er seine Produktionsstätten rasch auf den neuesten Stand der Technik bringen. Zusätzlich wurde eine neue Fabrik in Piedimonte errichtet und eine Webstuhlproduktion im Stadtteil Straccis aufgebaut. Nach diesem dynamischen Aufschwung folgte 1928 der plötzliche Zusammenbruch: Die Brunner-Gruppe hatte sich übernommen und wurde zahlungsunfähig. Die Baumwollweberei ging als Liquidationsmasse an die Gruppe Crespi.

Die Siemens-Schuckertwerke lieferten der Cotonificio Triestino zwischen 1923 und 1928 die elektrischen Einrichtungen für die Textilfabriken nebst Kraftzentralen, darunter 190 Spinnmotoren, 800 Webstuhlantriebe und weitere 800 Motoren im Wert von insgesamt etwa vier Millionen Reichsmark (rund 13,3 Millionen Euro). Diese Summe wurde als Reparationsleistung aus einem Reparationskonto beglichen.

Bis 1925 haben die Siemens-Schuckertwerke weltweit nahezu 70.000 Webstühle mit Einzelantrieben ausgerüstet.

Ringspinnmaschinen, 1928

Die Ringspinnmaschinen wurden durch
Doppelantriebe mit regelbaren Drehstrom-
motoren betrieben. Deutlich ist die staub-
dichte Kapselung zu erkennen.

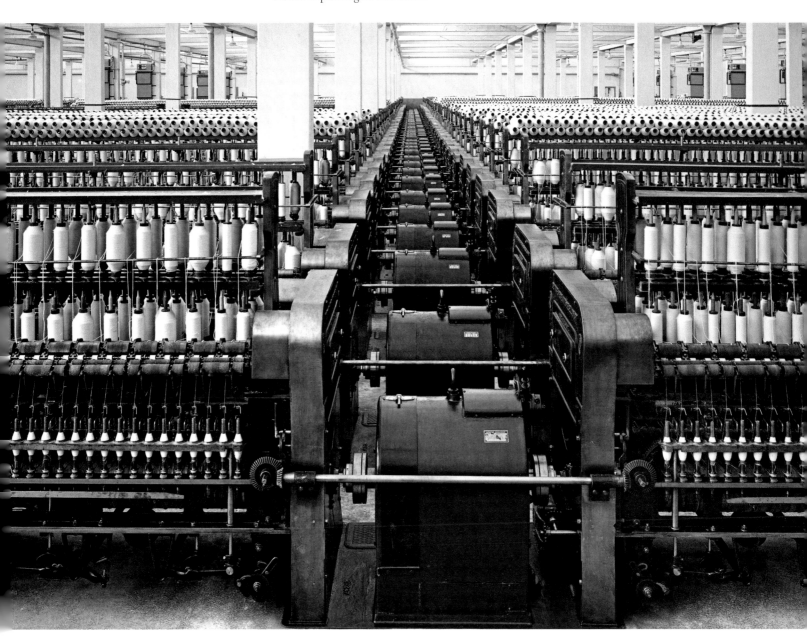

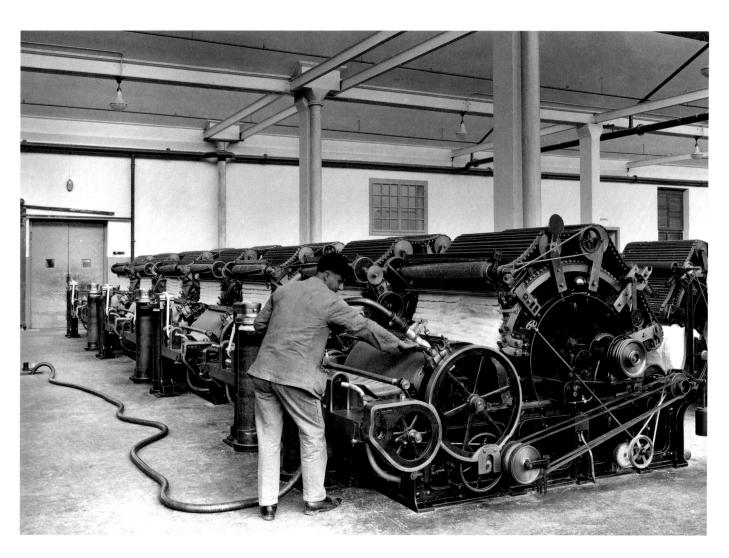

Pneumatische Karden-Entstäubung, 1928

Das sogenannte Kardieren richtet die
losen Textilfasern zu einem Flor oder Vlies
aus. Die entsprechende Maschine wird
als »Krempelmaschine« oder »Karde«
bezeichnet.

Abfall-Reinigungsmaschine, 1928

Das Material durchlief zunächst eine Reinigungsmaschine, bevor es in den Produktionsprozess eingeschleust wurde.

Zettelmaschinen, 1928

Mit der Zettelmaschine wurden die Kettfäden – in Vorbereitung zur Weberei – von den Garnspulen abgezogen. Der elektrische Antrieb erfolgte über einen Transmissionsriemen.

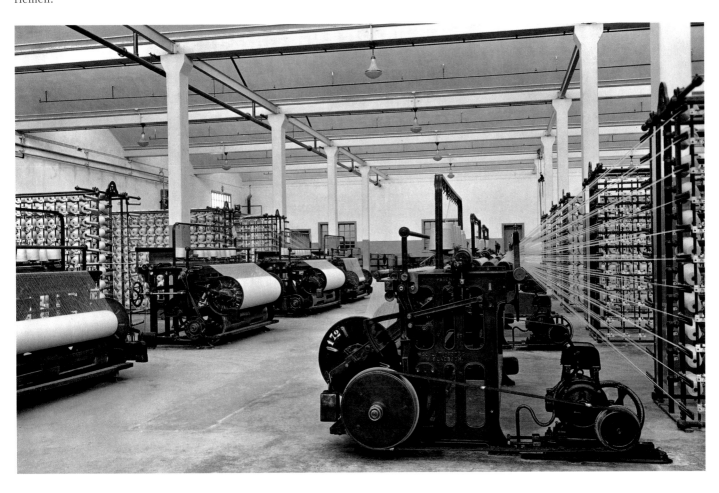

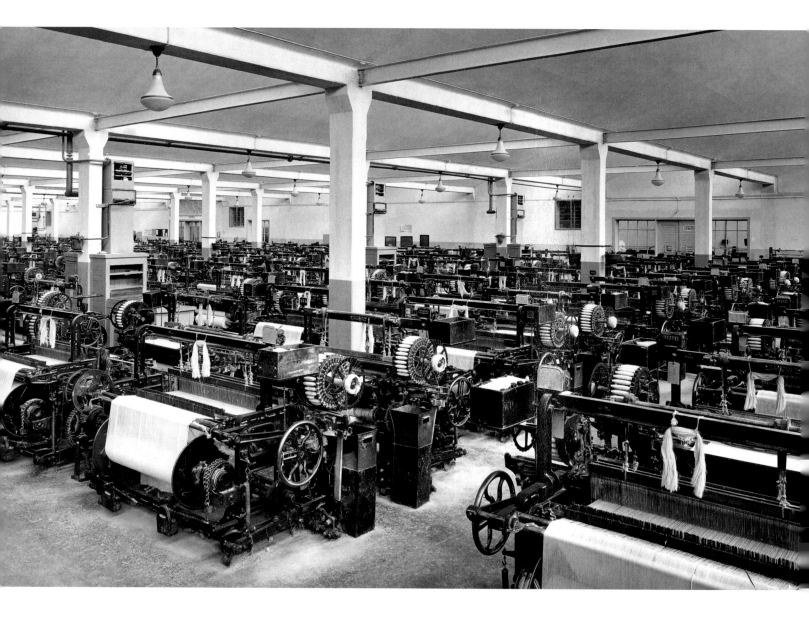

Spannrahmen, 1928

Das Baumwollgewebe wurde über die Spannrahmenfelder gefahren und von warmer Luft durchströmt, deren Temperatur von Feld zu Feld wechselte. Dabei wurde der Stoff getrocknet, oder es wurden Farben fixiert.

Weberei, 1928

Für die Webstühle setzte man Zahnrad-
einzelantriebe ein. Ihre Motoren waren in
einem höhenverstellbaren Bock gelagert,
damit die Drehzahl durch Wechsel des
Ritzels leicht verändert werden konnte.

Lufttrockenschlichtmaschinen, 1928

Mit der Schlichtmaschine wird der Faden
imprägniert, sodass er sich im weiteren
Produktionsprozess besser verarbeiten
lässt.

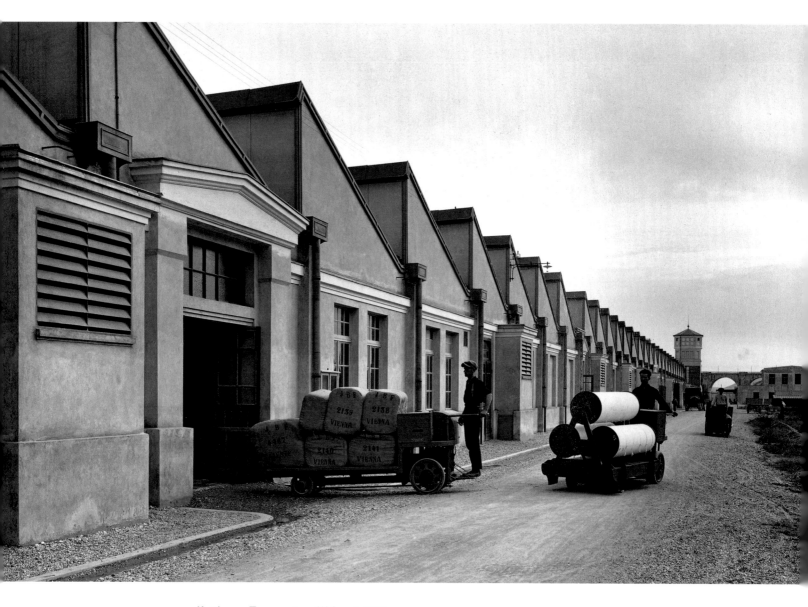

Kettbaum-Transport zur Weberei, 1928

Von einem Spulengatter wird Garn, das
spätere Kettgarn, auf den Zettelbaum
aufgespult. Das Garn mehrerer Zettelbäume
wird anschließend zu einem Kettbaum
zusammengeführt.

Packerei, 1928

Nicht nur in der italienischen Provinz
Gorizia war die Textilindustrie einer der
Hauptarbeitgeber für weibliche Arbeits-
kräfte.

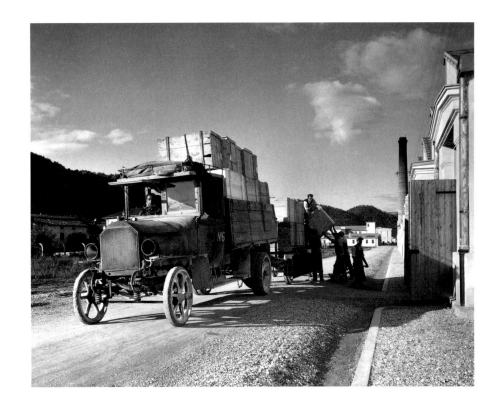

Abtransport der Waren, 1928

Der Abtransport der Tuchballen erfolgte
zunächst per Lastwagen, dann per Bahn.

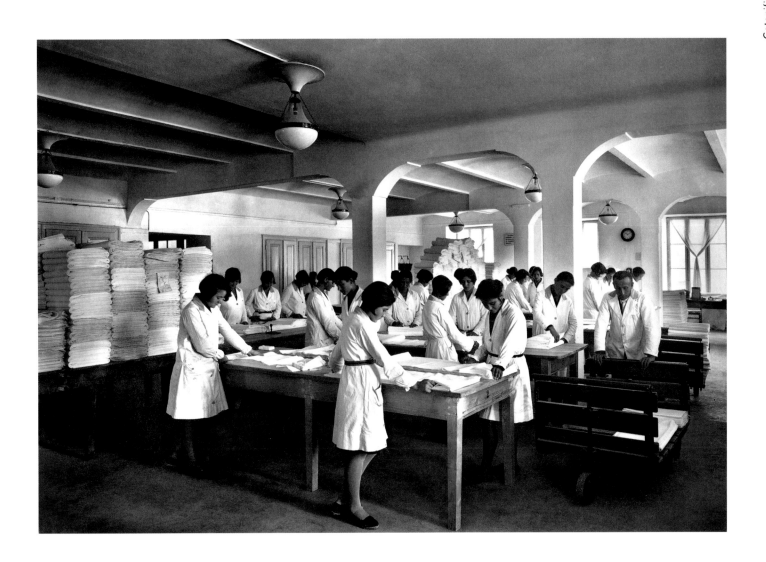

1929 Peiner Walzwerk, Peine Deutschland
Weltbestleistung in Stahl

Die Gründung der Actien-Gesellschaft Peiner Walzwerk in Peine erfolgte 1872 mit dem Ziel, Roheisen der nahe gelegenen Aktiengesellschaft Ilseder Hütte zu Stahl und Walzprodukten verarbeiten zu können. Schon ein Jahr später nahm das Walzwerk seinen Betrieb auf; allerdings litt die Geschäftsentwicklung zunächst unter der beginnenden Gründerkrise.

Um die Zukunft der Eisenindustrie in der Region zu sichern, betrieb Gerhard Lucas Meyer, der Gründer der Ilseder Hütte, 1880 den Zusammenschluss von Hütte und Walzwerk. In den Folgejahren war der wirtschaftliche Erfolg der Ilseder Hütte zumeist eng mit technischen Fortschritten verknüpft: 1882 gingen in Peine ein Thomas-Stahlwerk sowie ein neues Stahlwalzwerk in Betrieb. Mit dem Thomasverfahren war fortan die Veredelung des phosphorreichen Ilseder Stahls möglich, und Peiner Stahl wurde überall konkurrenzfähig. Dies bescherte auch der Stadt Peine einen rasanten Aufschwung, zumal innerhalb weniger Jahre die Inbetriebnahme weiterer Walzwerke folgte. 1902 errichtete man auch ein neues Stahlwerk nach dem Siemens-Martin-Verfahren.

Einen Meilenstein des Unternehmens setzten die Peiner Walzwerke 1914 mit der Entwicklung und Patentierung eines neuartigen Stahlträgers: Es handelte sich um einen parallelflanschigen Stahlträger, der noch heute in vielfältiger Form im Stahlbau verwendet wird und eine hohe Flexibilität in der Gestaltung sowie eine schnelle und kostengünstige Bauweise (durch die Vorfertigung in der Stahlbau-produktion) erlaubt. Die Träger werden überwiegend aus Schrott hergestellt. Der sogenannte Peiner Träger sollte weltbekannt werden – »Peiner« wurde zum Synonym für breitflanschige Stahlträger.

Wachsende Ansprüche an die Leistungsfähigkeit

Das Peiner Walzwerk unterhielt bereits seit geraumer Zeit Geschäftsbeziehungen zu den Siemens-Schuckertwerken: 1906 hatten diese das erste Konverter-Gebläse mit elektrischem Antrieb und 1913 den bis dato größten Einanker-Umformer geliefert. Auch in den folgenden Jahren bezog man kontinuierlich starkstromtechnische Erzeugnisse aus Berlin. Mitte der 1920er Jahre wandten sich die Verantwortlichen des Walzwerks mit einer besonderen Herausforderung an Siemens und bestellten einen Doppelanker-Umkehrwalzmotor, der gleichzeitig zwei sogenannte Duo-Walzstraßen antreiben sollte. Der Motor befand sich zwischen den beiden parallelen Walzstraßen. Auf der einen Seite des Antriebs lag eine schwere 1100-Millimeter-Duo-Umkehrstraße, die vorgeblockten Werkstoff für eine Reihe von Fertig- und Feineisenstraßen lieferte. Die zweite, auf der anderen Seite befindliche Straße war ebenfalls als Duo-Umkehrstraße ausgeführt und produzierte Stahl mit einem Ballendurchmesser von 1250 Millimetern. Auf ihr wurden Blöcke vorgewalzt, die man anschließend auf einer Universal-Fertigstraße zu den berühmten Peiner Trägern verwalzte.

Da diese Träger bei gleichbleibender Hitze vom Rohblock bis zum Fertigerzeugnis verarbeitet werden mussten, hatte – der beträchtlichen Größe der Träger zum Trotz – die beschleunigte Durchführung des Walzvorgangs oberste Priorität. Entsprechend leistungsfähig musste der Motor dimensioniert werden, und das bei einer Limitierung der maximalen Baulänge auf knapp neuneinhalb Meter. Schließlich sollte der Motor zwischen den bestehenden Walzstraßen Platz finden.

1929 lieferten die Siemens-Schuckertwerke die 241 Tonnen schwere Neukonstruktion: einen Doppelanker-Umkehrwalzmotor mit einer Höchstleistung von 32.400 Kilowatt – Weltrekord im Gleichstrom-Maschinenbau!

Doppel-Ilgner-Umformer, 1929

Die Ilgner-Anlage steuerte die verschiedenen Walzstraßen und damit auch den Weltrekord-Umkehr-Walzmotor. Sie bestand unter anderem aus zwei Doppel-Ilgner-Umformern mit zwölf Steuerdynamos, vier Steuermotoren und vier Schwungrädern.

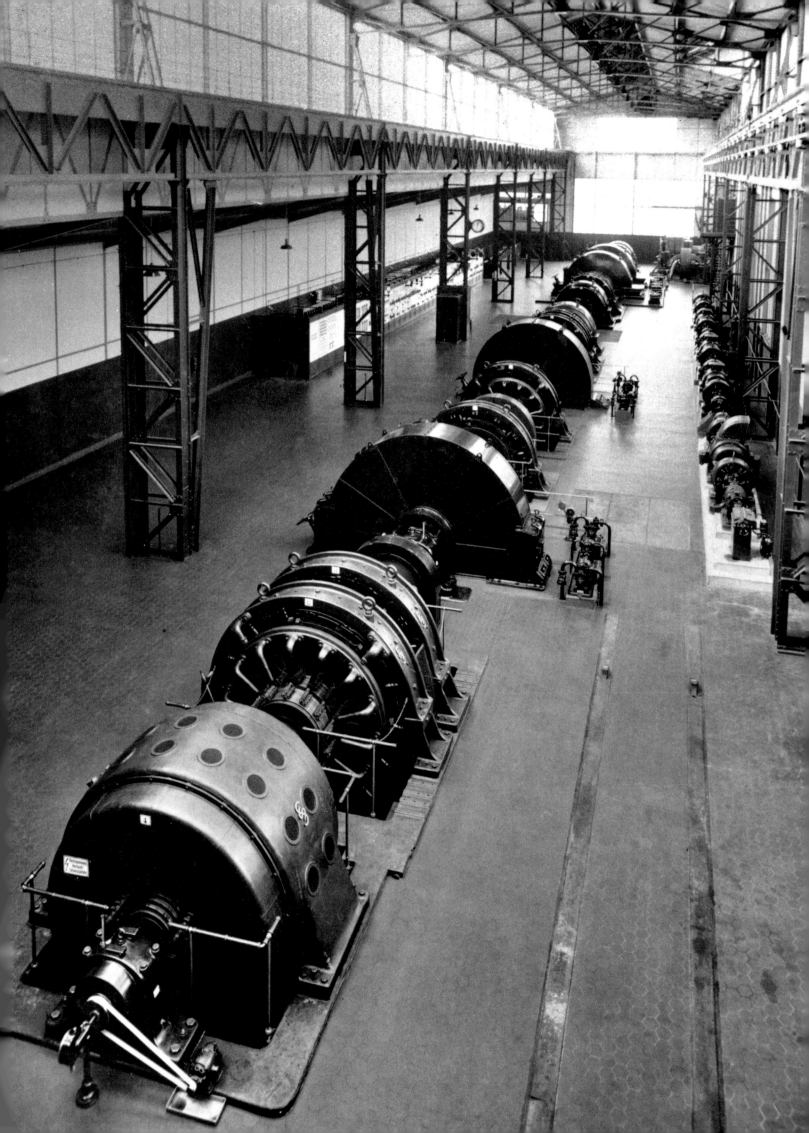

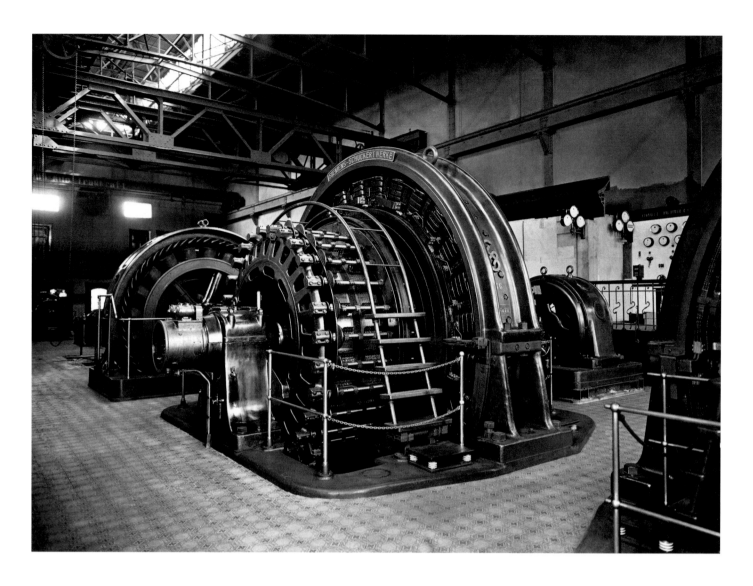

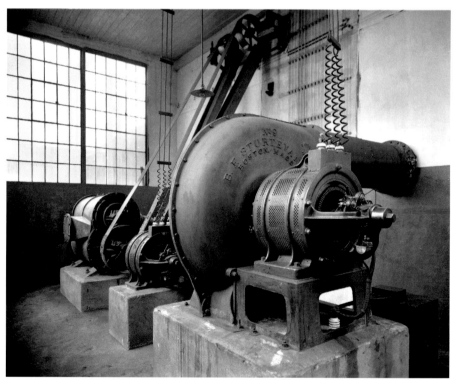

Ventilator, 1902

Auch die Ventilatoren von B. F. Sturtevant,
Boston, wurden mit Siemens-Motoren
angetrieben.

Umformer und Gleichstrommotor, 1913

Die Umformeranlage war ebenfalls von
den Siemens-Schuckertwerken geliefert
worden. Nur wenige Jahre später folgte
die Bestellung für eine zweite Anlage
gleichen Typs.

Doppelanker-Umkehrwalzmotor, 1929

Der Antrieb leistete 32.400 kW und war
in der Lage, das Höchstdrehmoment von
300 Metertonnen im Drehzahlbereich vom
Stillstand bis +/– 105 Umdrehungen pro
Minute abzugeben. Durch die bestehende
Ilgner-Anlage war die Auslegung des
Motors auf 1800 V und 19.000 A begrenzt.

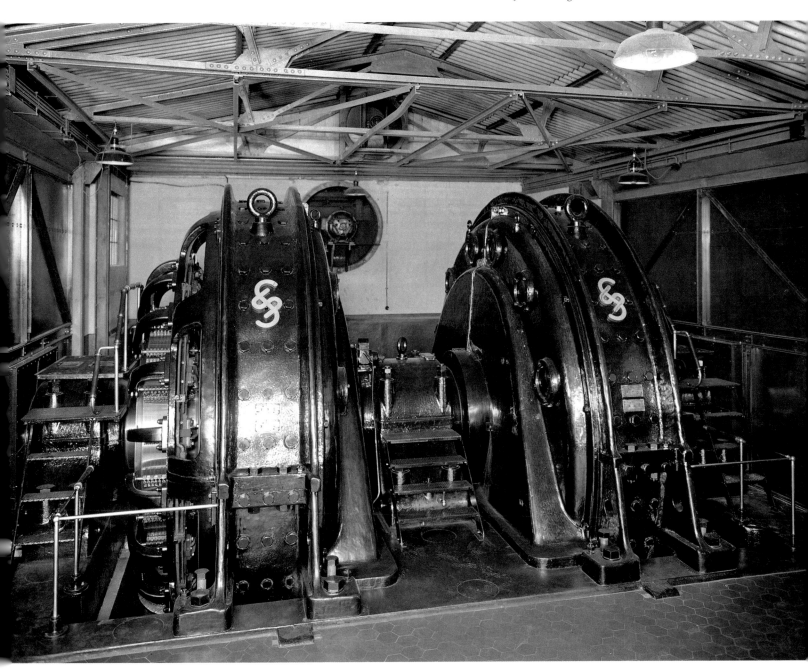

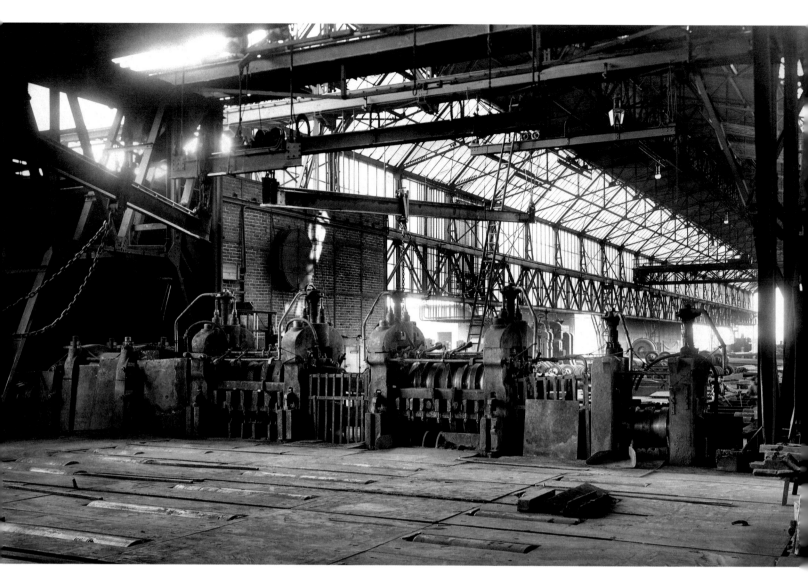

Grobstraße, 1913

Auf der Grobstraße wurde zunächst der
Durchmesser der Stahlblöcke reduziert.

Steuerbühne der Blockstraße, 1913

Von der Steuerbühne aus konnten die Walz-
motoren entsprechend den Produktions-
daten gesteuert werden.

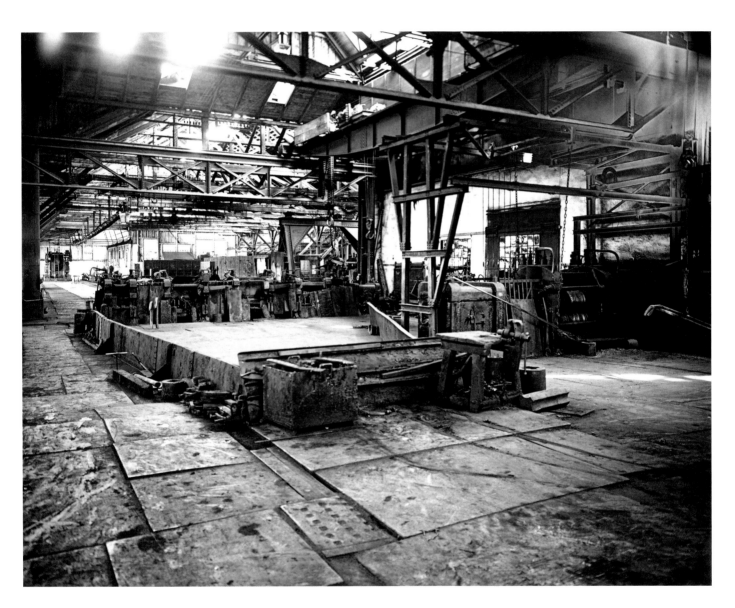

Feinstraße, 1913

Die Feinstraße übernahm die weitere,
präzisere Bearbeitung der Stahlblöcke.

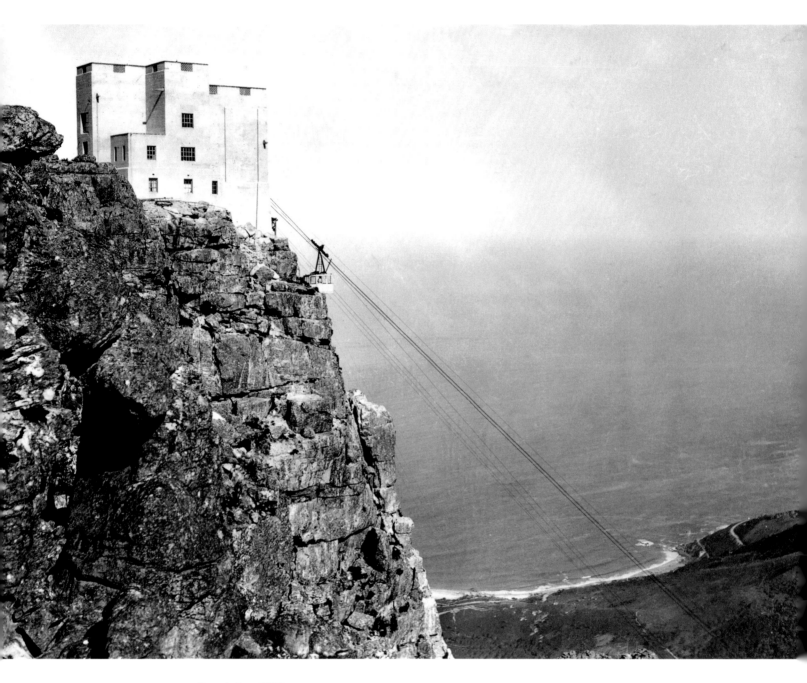

Bergstation, 1929

Der schlichte Zweckbau der Bergstation
fügte sich unauffällig in das Felsmassiv ein.
Zusätzlich zum beeindruckenden Panorama
sollte ein Restaurant mit Tanzsaal als
Touristenmagnet wirken.

1929 Seilbahn auf den Tafelberg, Kapstadt Südafrika

Größte Drahtseilbahn der Welt

Der über 1000 Meter hohe Tafelberg inmitten von Kapstadt prägt die Silhouette der Stadt und zählt zu den meistbesuchten Touristenattraktionen Südafrikas. Bereits 1927 wurde im Auftrag der Table Mountain Aerial Cableway Company (TMACC) die erste Personendrahtseilbahn zum Gipfel errichtet: Den Bau und die mechanische Konstruktion übernahm der deutsche Seilbahnspezialist Adolf Bleichert & Co. aus Leipzig, die elektrische Ausrüstung stammte von den Siemens-Schuckertwerken. Bis heute hat die Bahn zahlreiche Erneuerungen erfahren – an denen deutsche Unternehmen nach wie vor maßgeblich beteiligt sind.

Während der Bauarbeiten, die angesichts der Steilheit des Felsengebirges schon genug Herausforderungen boten, mussten sich die Erbauer zusätzlich mit politischen Widerständen auseinandersetzen: Die als »Naturfreunde« bezeichneten Gegner des Projekts befürchteten damals, dass die Seilbahnbauten das Landschaftsbild beeinträchtigen könnten. Diese Bedenken erwiesen sich jedoch wenige Jahre nach Inbetriebnahme als unbegründet, da das rasche Wachstum des Unterholzes in Verbindung mit der Witterung alle baubedingten Eingriffe weitgehend überdeckte.

Unter der Maßgabe möglichst minimaler Eingriffe in die Natur verzichtete man auf jegliche, den Anblick der Landschaft beeinträchtigende Zwischenstützen: Lauf- und Zugseile wurden über eine Strecke von 1320 Metern direkt von der Talstation zur 768 Meter höher gelegenen Bergstation geführt. Dort befand sich der Windenmotor, während in der Talstation die Führungsrolle und die Seilspanner untergebracht waren. So konnten die Laufseile durch jeweils rund 34 Tonnen schwere Gegengewichte bei jeder Temperatur und unter allen Belastungen in der richtigen Spannung gehalten werden. Die beiden Kabinen waren so angeordnet, dass sie sich gegenseitig die Waage hielten – während sich die eine aufwärts bewegte, glitt die andere abwärts. Jede Gondel rollte auf acht Rädern auf dem Laufseil, wodurch bei jeder Seilkrümmung eine gleichmäßige Lastverteilung gewährleistet war. Während das Gewicht der beiden Kabinen auf dem 45 Millimeter dicken Laufseil lastete, waren sie für den Antrieb mit dem Hauptförderseil und einem Ausgleichseil verbunden.

In fünf Minuten zum Gipfel

Der Sicherheit der Anlage wurde in jeder Weise Rechnung getragen: Für den Fall, dass das Förderseil reißen sollte, waren die Wagen mit einer selbsttätigen Bremsvorrichtung ausgestattet, die die Gondel am Laufseil festklemmte. In dieser Situation konnte ein ebenfalls installiertes Hilfsförderseil herabgelassen oder die Fahrgäste durch eine Rettungsgondel geborgen werden. Außerdem verfügte jeder Wagen über einen Fernsprecher und einen Notschalter. Die Fahrgeschwindigkeit betrug ungefähr 16 Stundenkilometer, entsprechend dauerte eine Fahrt nur zwischen fünf und sieben Minuten.

Zusätzlich zur Errichtung der eigentlichen Bahn umfasste der Auftrag deren Anbindung an das Stromnetz: So musste eine eigene Starkstromleitung mit elf Kilovolt auf den Berg geführt werden, um die Bergstation und das dortige Restaurant mit Energie versorgen zu können.

Am 4. Oktober 1929 war es geschafft: Die einzige Drahtseilbahn ihrer Art in Afrika und die größte der Welt, die ohne Zwischenstützen auskam, konnte eröffnet werden. Bereits in den ersten drei Monaten benutzten mehr als 20.000 Personen die neue Touristenattraktion; sechs Jahre danach waren es schon Hunderttausende. Wobei sich die Bahn nicht nur bei den Reisenden, sondern auch bei den Bewohnern Kapstadts großer Beliebtheit erfreute – und noch heute erfreut.

Gondel, 1929

Die beiden Gondeln waren für je 20 Personen, einschließlich des Wagenführers, ausgelegt. Trotz Leichtbauweise belief sich ihr Gewicht bei voller Ausrüstung auf 2722 Kilogramm. Um Raum zu sparen, waren nur vier Ecksitzbänke angebracht. Die Beleuchtung wurde über eine kleine Batterie gespeist.

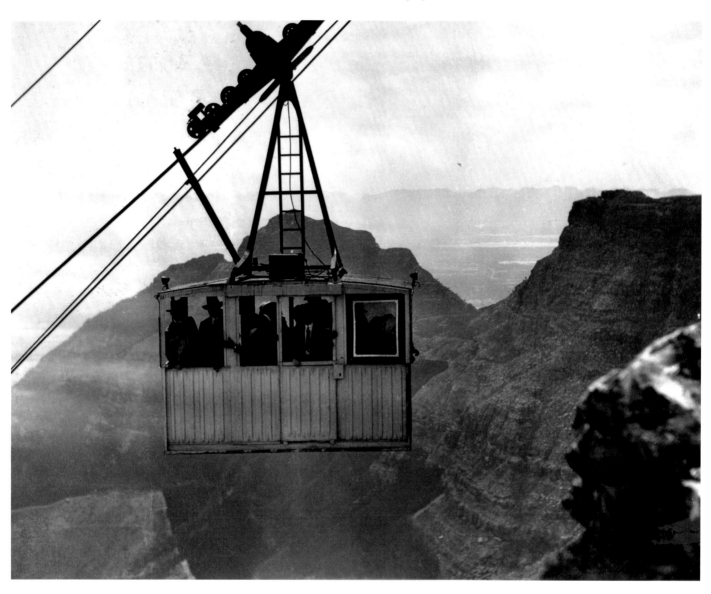

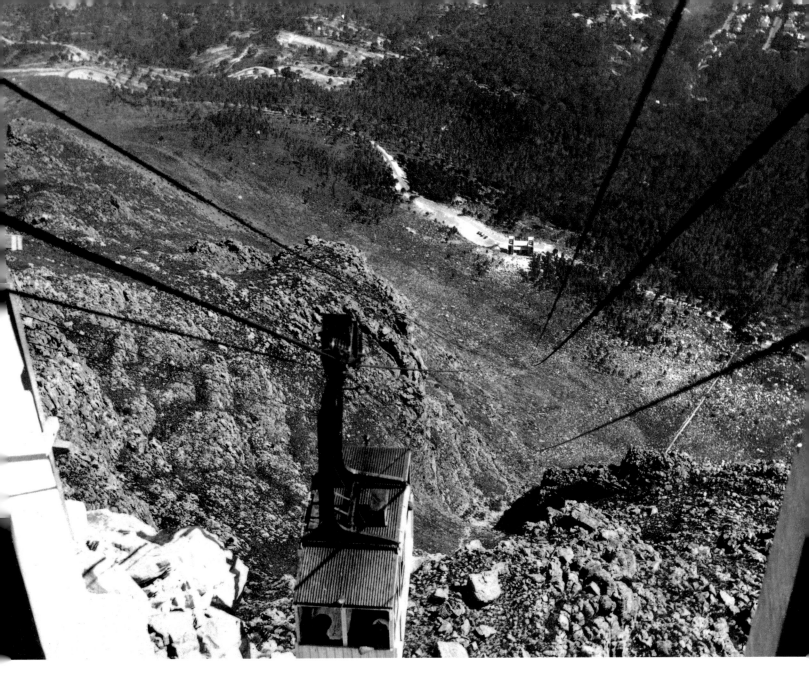

Seilbahnstrecke aus Sicht
der Bergstation, 1929

Mit zahlreichen Schutzmaßnahmen beugte
man Unfällen vor, die durch Überlastung,
zu hohe Geschwindigkeit, Stromausfälle
oder Überfahren der Haltepunkte ausgelöst
werden konnten.

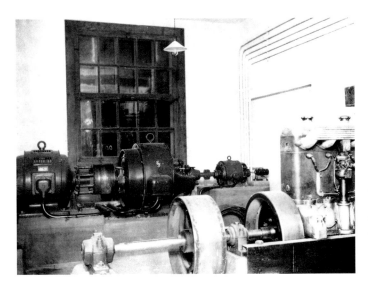

Maschinenraum, 1929

Im Maschinenraum waren ein sogenannter
Ward-Leonard-Satz mit Riemenscheiben-
kupplung (im Hintergrund) und ein
Benzinhilfsmotor mit Riemenscheibe
(im Vordergrund) untergebracht.

1930 Zuckerfabrik Kedawoeng,
Kedawoeng Kedawung, Indonesien
Süße Effizienz

Weißzuckerzentrifugen, 1930
Die Zuckerzentrifugen wurden durch
robuste Asynchronmotoren angetrieben.
Damit konnte das vorhandene Drehstrom-
netz direkt genutzt werden, während
für die Gleichstromantriebe ein Umformer
zur Stromwandlung erforderlich war.

Das Grundproblem bei der Verarbei-
tung bestand darin, dass die einzelnen
Ernten sich je nach Witterung sehr stark
durch Menge, Feuchtigkeitsgehalt, Härte
und Faserung unterschieden. Diesen
Veränderungen musste der Vermahlungs-
prozess im Walzwerk durch Änderung
der Walzengeschwindigkeit jeweils ange-
passt werden, um eine höchstmögliche
Saftausbeute zu erzielen.

Zunächst wurden zum Antrieb der
Walzen Kolbendampfmaschinen einge-
setzt. Mit wachsender Anlagengröße und
technischer Weiterentwicklung setzten
sich um 1930 elektrische Antriebe durch,
die einerseits kleiner waren und anderer-
seits die Produktionshallen in dem tropi-
schen Klima nicht so stark erwärmten.

Das Zuckerrohrwalzwerk in Keda-
woeng (Kedawung) auf der indonesi-
schen Insel Java war für eine Vermah-
lung von etwa 1000 Tonnen Zuckerrohr
pro Tag ausgelegt. Bei seiner Elektrifi-
zierung setzten die Siemens-Schuckert-
werke Drehstrom und Gleichstrom
gleichzeitig ein. Mit diesem Konzept
markierte die Zuckerfabrik Kedawoeng
einen Meilenstein in der Zuckerfabrika-
tion.

Während man um die Jahrhundertwende
noch die Hälfte des Zuckers aus Rüben
erzeugt hatte, wurden in den 1930er Jah-
ren bereits mehr als 60 Prozent aus
Rohr gewonnen. Kuba, Indonesien und
Argentinien gehörten zu den Haupt-
lieferanten für den Weltmarkt. Die Ver-
arbeitung des Zuckerrohrs erfolgte im
Gegensatz zu Kaffee und Baumwolle
direkt bei den Plantagen, da sonst Trock-
nungsverluste drohten.

Zuckerrohrwalze, 1930

Die Walzen waren in sogenannten Trios
angeordnet. Die Walzenstraße bestand aus
insgesamt vier Walzentrios: das erste für
die Brechung des Zuckerrohrs, die anderen
drei für dessen Vermahlung.

Gleichstromantriebe, 1930

Im Vergleich zu den bei den Hilfsantrieben
eingesetzten Asynchronmotoren waren die
Gleichstromantriebe für die Walzen zwar
in der Wartung aufwendiger, doch ermög-
lichten sie die genaue Anpassung der Dreh-
zahl an die jeweilige Zuckerrohrqualität
und -menge.

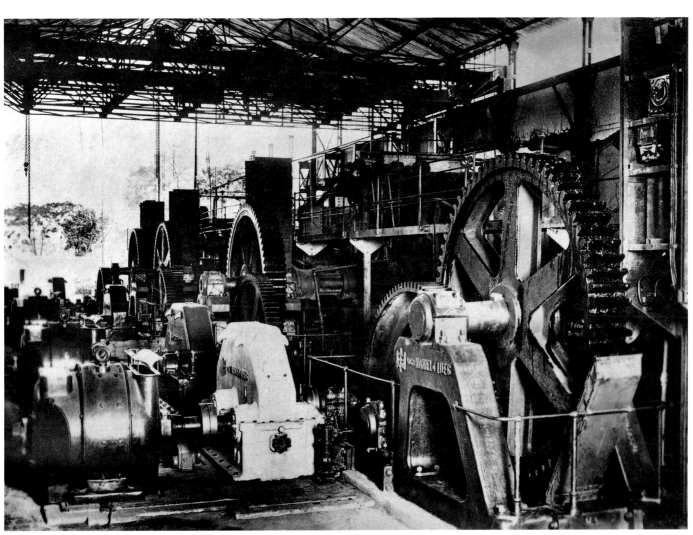

1933 Compañía Manufacturera de Papeles y Cartones, Carena Chile

Starkstromtechnik für den Marktführer

Innerhalb der industriellen Antriebstechnik nehmen die Papiermaschinen eine Sonderstellung ein: Ihre Arbeitsgeschwindigkeit muss sich in sehr weiten Bereichen beliebig einstellen lassen, und jede dieser weit auseinander liegenden Arbeitsgeschwindigkeiten muss unabhängig von allen äußeren Einflüssen sehr genau justierbar und konstant sein. Außerdem hat eine Papiermaschine rund um die Uhr einwandfrei zu funktionieren, schließlich steht sie im Zentrum der gesamten Produktionskette einer Papierfabrik.

In der Anfangsphase der Elektrifizierung dieser Branche kamen zunächst nicht regelbare Elektromotoren unter Beibehaltung der gewohnten mechanischen Regelvorrichtungen zum Einsatz. Im zweiten Schritt verwendete man Gleichstrommotoren mit einem elektrisch nur in engen Grenzen justierbaren Drehzahlbereich. Die sogenannte Leonardschaltung, die die Elektrizitäts-Aktiengesellschaft vorm. Schuckert & Co. 1903 erstmals bei einem Papiermaschinenantrieb einsetzte, führte schließlich zu einer wesentlich genaueren Drehzahlregelung, auch über einen weiten Bereich.

Anfang der 1920er Jahre begann Chile, seine Papierindustrie in großem Stil auszubauen. Im Zuge dessen beauftragte die Compañía Manufacturera de Papeles y Cartones (CMPC) in Puente Alto, die bedeutendste Papierfabrik des Landes, die Siemens-Schuckertwerke mit der Ausstattung eines Wasserkraftwerks und der Lieferung von Motoren für Papiermaschinen und Stoffvorbereitungsanlagen. Für die Fabrikanlagen in Carena projektierte Siemens 1932/33 die Erweiterungsbauten und fungierte bei der Lieferung des maschinellen Teils als Generalunternehmer.

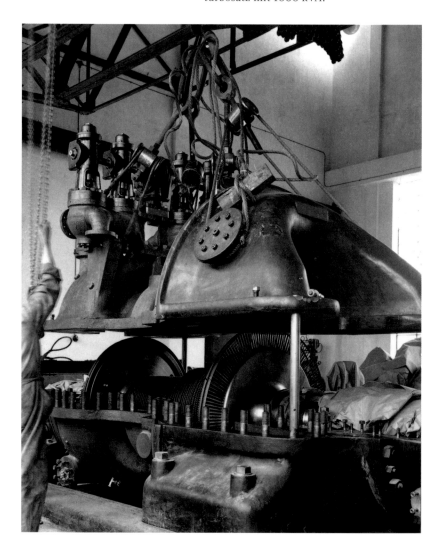

Montage einer Dampfturbine, 1933

Insgesamt wurden 1933 zwei Turbosätze aufgestellt: ein Kondensationsturbosatz mit 3100 kVA sowie ein Gegendruck-Getriebeturbosatz mit 1000 kVA.

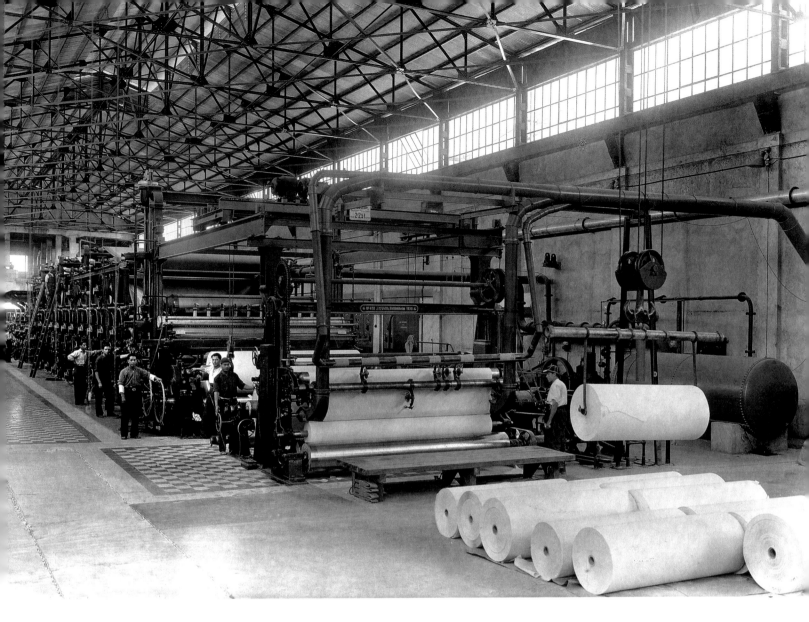

Papiermaschine, 1933

Die Papiermaschine erhielt einen
Mehrmotorenantrieb nach dem System
Siemens-Harland. Damit konnte auf die
kraftübertragenden und Reibungsverluste
verursachenden Transmissionsriemen
verzichtet werden; Regelungsgenauigkeit
und Effizienz wurden erhöht.

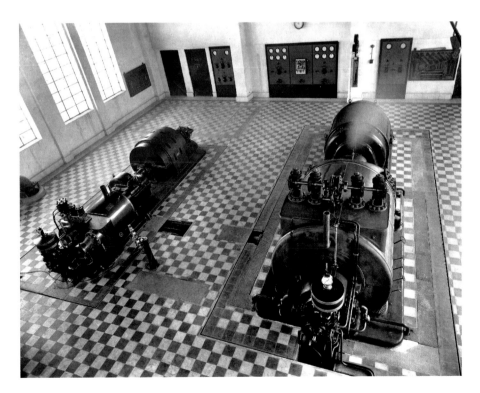

Generatorhalle, 1933

Das Erweiterungskraftwerk wurde mit
Dampf betrieben. Bereits im Jahr zuvor
hatten die Siemens-Schuckertwerke eine
vollständige Wasserkraftanlage mit einer
Leistung von 5000 PS erbaut, die nun
parallel zur neuen Anlage eingesetzt wurde.

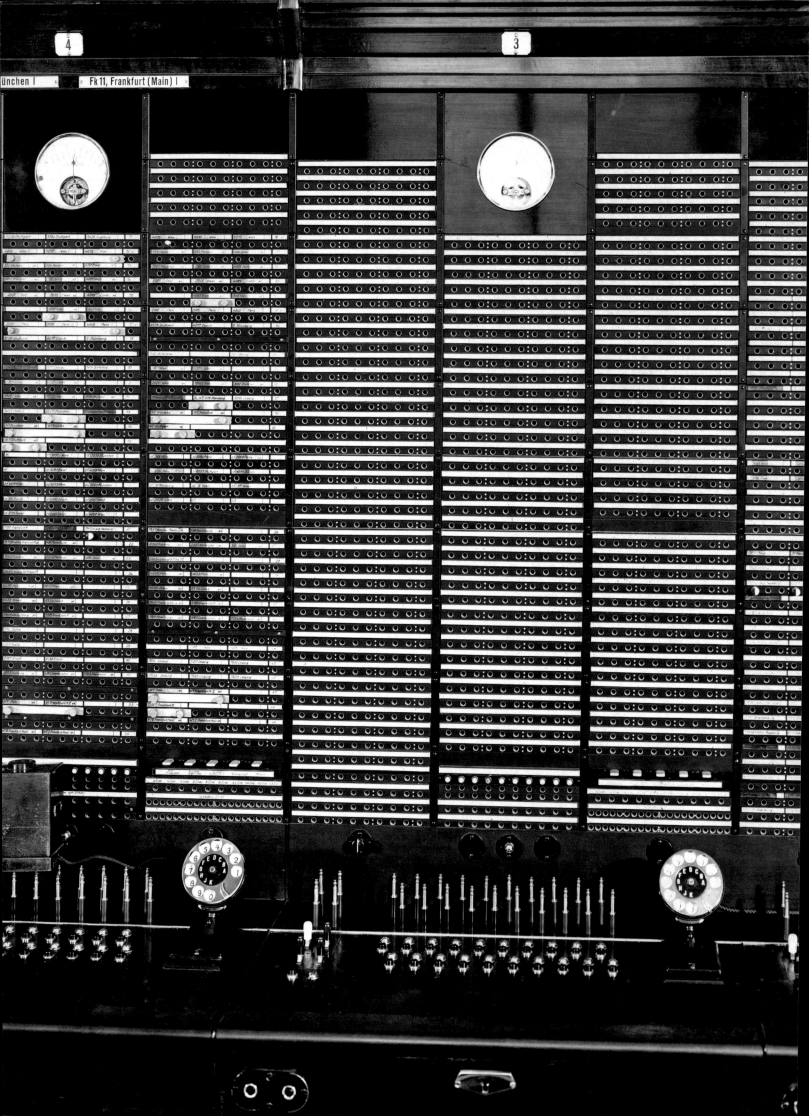

KOMMUNIKATION

1906 **Fernsprechämter in Berlin** Deutschland

1906 **Bodenseekabel Friedrichshafen—Romanshorn** Deutschland/Schweiz

1910 **Kanalkabel Dover—Calais** Großbritannien/Frankreich

1913 **Rheinlandkabel, Teilstrecke Berlin—Magdeburg** Deutschland

1921 **Fernsprechamt Peking-West** China

1929 **Fernkabel Paris—Bordeaux** Frankreich

1929 **Fernamt Berlin Winterfeldtstraße** Deutschland

»… der räumlichen Entfernung durch Verbesserung der Kommunikations-mittel die trennende Kraft zu nehmen.« WERNER VON SIEMENS, 1892

Ausgehend von Großbritannien vollzogen sich während des 19. Jahrhunderts in anderen westeuropäischen Ländern wie Frankreich und Deutschland sowie in den USA weitreichende politische, wirtschaftliche und technische Veränderungen. Erfindungen und Neuerungen beeinflussten die Produktionsbedingungen in den Fabriken und unterstützten den einsetzenden Übergang zur Massenfertigung. Ein kontinuierlich zunehmender Austausch von Waren und Personen zog den Ausbau bestehender Infrastruktur- und Verkehrseinrichtungen nach sich. Parallel wuchs der Bedarf an schnellen und zuverlässigen Übertragungswegen für Informationen aller Art. Bislang konnten Nachrichten nur mit erheblicher Zeitverzögerung – beispielsweise per Boten, Brieftaube, Postkutsche oder Schiff – übertragen werden.

In Berlin erkannte Werner von Siemens das Potenzial der elektrischen Telegrafie, vor allem für die Übermittlung von Nachrichten militärischen Inhalts. Mitte Dezember 1846 schrieb er an seinen in England lebenden Bruder Wilhelm, dass die Telegrafie »eine eigene, wichtige Branche der wissenschaftlichen Technik werden [wird]«. Entschlossen, sich »eine feste Laufbahn durch die Telegraphie zu bilden«, entwickelte der 30-jährige Offiziersanwärter den Zeigertelegrafen von Cooke und Wheatstone weiter, indem er mit Unterstützung des Feinmechanikers Johann Georg Halske einen Zeigertelegrafen mit elektrischer Synchronisierung zwischen Sender und Empfänger konstruierte. Der Telegraf wurde im Oktober 1847 in Preußen patentiert. Noch im selben Monat gründeten die beiden Männer die Telegraphen-Bauanstalt von Siemens & Halske, die sich innerhalb weniger Jahre zu einem international führenden Unternehmen auf dem Gebiet des Telegrafenbaus entwickeln sollte.

Erste elektrische Telegrafenlinien

1844 hatte Samuel Morse zwischen Washington und Baltimore die erste kommerzielle Telegrafenlinie der Welt installiert. In den folgenden Jahren entstand in den USA ein ausgedehntes Telegrafennetz. In Europa wurden ab 1845 – meist entlang der Eisenbahngleise – elektrische Telegrafenlinien

errichtet. So beauftragte der preußische Staat Siemens & Halske 1848 mit Projektierung, Bau und Ausstattung der ersten Ferntelegrafenverbindung Europas zwischen Berlin und Frankfurt am Main. Noch während der Arbeiten an der knapp 550 Kilometer langen Linie wurde der Auftrag erweitert mit dem Ziel, entsprechende Verbindungen zwischen Berlin und allen wichtigen Großstädten des norddeutschen Raumes herzustellen. Unter der Führung von Carl von Siemens verantwortete Siemens & Halske ab 1853 auch den Aufbau des russischen Staatstelegrafennetzes. Zwei Jahre zuvor war das erste dauerhaft funktionstüchtige Telegrafenseekabel durch den Ärmelkanal verlegt worden.

Innerhalb kurzer Zeit entstanden dichte nationale Netze, deren Ausbau und Anbindung an die Netzwerke benachbarter Staaten es durch grenzüberschreitende Abkommen zwischen den einzelnen Telegrafenverwaltungen zu regeln galt. Bereits Anfang der 1850er Jahre wurden erste Telegrafenvereine gegründet, deren Mitglieder im Interesse der Weiterentwicklung des europäischen Telegrafenverkehrs kooperierten. Um die Kommunikationsmöglichkeiten auf internationaler Ebene zu verbessern, gründete man 1865 in Paris die Internationale Telegraphen-Union (heute: Internationale Fernmeldeunion). Das Netz der 20 Gründungsmitglieder hatte eine Gesamtlänge von über 200.000 Kilometern.

Die Telegrafie bekommt Konkurrenz

Mit den weltweiten politischen und wirtschaftlichen Verflechtungen stieg auch das Nachrichtenaufkommen kontinuierlich; immer schnellere, kostengünstigere und vor allem unmittelbarere Formen der Informationsübermittlung waren gefragt. Diesen Anforderungen entsprechend wurde in Frankreich, Deutschland und den USA zeitgleich und unabhängig voneinander an der Sprachübertragung mithilfe von Elektrizität geforscht. 1861 präsentierte Philipp Reis in Frankfurt am Main sein erstes funktionsfähiges elektrisches Telefon; bis 1864 sollten weitere Prototypen folgen. Jedoch hatte der Apparat, den Reis in Anlehnung an den Telegrafen »Telephon« nannte, eine zu geringe Reichweite – und wurde als Spielerei

abgetan. Erst die Verbesserungen durch Alexander Graham Bell und David Edward Hughes ermöglichten es, die menschliche Stimme auf elektrischem Weg zu übertragen. Auf der Weltausstellung in Philadelphia präsentierte Bell 1876 sein Telefonsystem der Öffentlichkeit. Im Herbst des Folgejahrs gelangten zwei Exemplare des Bellschen Telefons durch Vermittlung eines hohen Londoner Telegrafenbeamten nach Deutschland, wo der damalige Generalpostmeister des Deutschen Reiches, Heinrich von Stephan, das Potenzial der Telefonie als Kommunikationsmittel erkannte und die neue Technik entsprechend förderte.

Ab Oktober 1877 – parallel zum Ausbau des Reichstelegraphennetzes – wurden auf Stephans Initiative erste Versuche mit den beiden Bell-Telefonen durchgeführt. Mit dem Ziel, die Erprobung des Telefons auf eine breitere Basis zu stellen, beauftragte er Siemens & Halske mit der Produktion zusätzlicher Apparate. Dies war möglich, da Bells Erfindung in Deutschland nicht patentrechtlich geschützt war. Bereits am 6. November 1877 schrieb Werner von Siemens an seinen Bruder Carl: »Wir sind mitten in den Versuchen, und ich glaube, wir werden Bell bald sehr übertreffen.« Noch vor Jahresende meldete von Siemens ein erstes Patent an, das den Auftakt einer Reihe konstruktiver Verbesserungen an der Grundkonzeption des Bellschen Telefonsystems darstellte. 1878 gelang es ihm, die Sprachverständlichkeit des Fernsprechers, dessen Reichweite auf 75 Kilometer begrenzt war, entscheidend zu verbessern. Indem Werner von Siemens den Hörer statt mit einem Stabmit einem Hufeisenmagneten ausstattete, waren wesentlich höhere Lautstärken möglich, die wiederum Reichweite und Verständlichkeit der übertragenen Stimme erhöhten.

Das Telefon auf dem Weg zum Massenkommunikationsmittel

Das erste öffentliche Telefonnetz der Welt ging Anfang 1878 im amerikanischen New Haven mit 21 Teilnehmern in Betrieb. In Deutschland nahm Berlin eine Pionierrolle ein: Hier wurde im April 1881 das erste Telefonnetz eröffnet; die anfängliche Zahl von 48 Teilnehmern stieg bis Ende des Jahres

auf 458. Weitere Ortsnetze in Hamburg, Frankfurt am Main, Breslau, Köln und Mannheim folgten. Vier Jahre später verfügten bereits 58 deutsche Städte über Telefonnetze, bis Ende der 1880er Jahre erhöhte sich deren Anzahl auf 164. Um 1900 existierten zusätzlich zu den Ortsnetzen erste Fernverbindungen – allerdings blieb die Reichweite der Telefone aus physikalischen Gründen auf rund 35 Kilometer begrenzt. Angesichts der wachsenden Bedeutung des Telefons als Massenkommunikationsmittel wurden die Arbeiten an der Entwicklung des Fernsprechweitverkehrs intensiviert. Einen ersten entscheidenden Schritt zur Erhöhung der Reichweite war der Vorschlag Michael Pupins, Selbstinduktionsspulen mit Eisenkernen in gewissen Abständen in die Telefonleitungen einzuschalten, um die Sprachverständlichkeit zu verbessern. Siemens & Halske war das Unternehmen in Europa, das in Verbindung mit der Reichspostverwaltung die Praxistauglichkeit der sogenannten Pupinspulen testete: Als erste Strecke auf dem Kontinent wurde das Kabel Berlin – Potsdam mit Pupinspulen ausgerüstet und 1901 dem Betrieb übergeben. In der Folge produzierte das Unternehmen Fernkabel für immer größere Reichweiten.

1906 Fernsprechämter in Berlin Deutschland

Siemens-Technik für die Telefonämter der Reichshauptstadt

Im April 1881 nahm im Berliner Haupt-telegrafenamt die erste öffentliche Vermittlungsstelle Deutschlands offiziell den Betrieb auf. Die 48 Teilnehmer dieser »Stadtfernsprecheinrichtung« wurden mithilfe von Klappenschränken von Hand vermittelt. Die Telefon-apparate sowie die zum Fernsprechen erforderliche technische Infrastruktur stammten von Siemens & Halske. Da die Vermittlung ausschließlich manuell erfolgte, konnte man zwischen 21.00 und 8.00 Uhr nicht telefonieren; in dieser Zeit war das Amt nicht besetzt. Ende des Jahres umfasste das Berliner

Ortsnetz 458 Teilnehmer, bereits im Mai 1889 wurde der 10.000ste Teilnehmer registriert. In dem damals größten Stadtfernsprechnetz der Welt wurden täglich rund 200.000 Gespräche hand-vermittelt. Bis zur Jahrhundertwende erhöhte sich die Zahl der Berliner Telefonkunden auf 130.000.

Zur Bewältigung des sprunghaft stei-genden Telefonverkehrs richtete man zusätzliche Fernsprechämter ein, denen wiederum mehrere Vermittlungsstellen zugeordnet waren. Darüber hinaus wur-den die frühen Klappenschränke, an die jeweils maximal 50 Teilnehmerleitungen

angeschlossen werden konnten, ab Ende der 1880er Jahre von sogenannten Vielfachumschaltern abgelöst. Damit war es möglich, die aufgrund der explo-dierenden Teilnehmerzahlen massiv zunehmenden Schaltkontakte auf Ver-mittlungspulten zusammenzufassen. Außerdem konnte die Handvermittlung erstmals im Sitzen erfolgen. Die ersten Apparate dieses Typs stammten aus den USA; in Deutschland steckte die Vielfachschalttechnik noch bis Mitte der 1890er Jahre in den Kinderschuhen.

Auf der Berliner Gewerbeausstellung trat Siemens & Halske 1896 erstmals mit einem Vielfachumschalter an die Öffent-lichkeit. Innerhalb weniger Jahre gelang es, die Vielfachanlagen so weiterzu-entwickeln, dass sich die mit dem soge-nannten Siemens-Springzeichensystem ausgerüsteten Umschalter als Normal-system etablieren konnten. Bis 1909 lie-ferte Siemens über 450.000 Anschlüsse für den handvermittelten öffentlichen Fernsprechverkehr.

Montage eines Vermittlungsschranks, um 1900

Auch die Fernsprechanlage des 1886 gegründeten Stadtfernsprechamts in der Oranienburger Straße wurde mit Siemens-Vermittlungstechnik ausgerüstet.

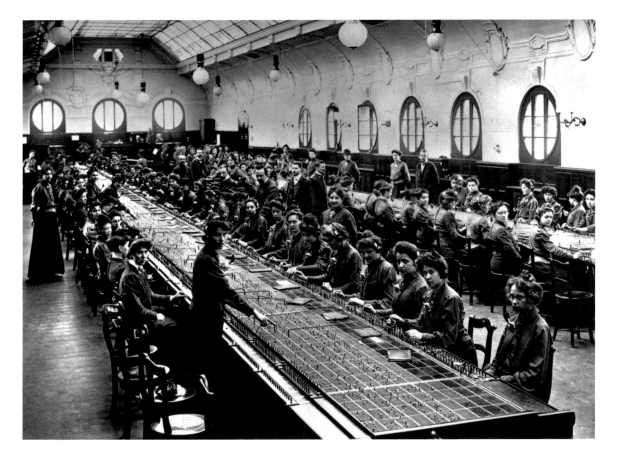

**Vermittlungssaal des
Fernsprechamts VI, 1906**

Vorübergehend führte Siemens & Halske
die Vielfachumschalter auch in Tischform
aus. Als eines der ersten Berliner Fern-
sprechämter erhielt das Amt in der Körner-
straße einen pultförmigen Umschalter
für 25.000 Anschlüsse.

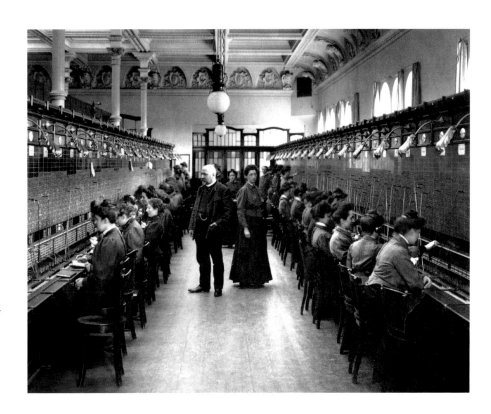

Fernsprechamt II in Berlin-Moabit, 1906

Zunächst war die Telefonvermittlung fest
in männlicher Hand. Erst 1890 ließ die Post-
verwaltung weibliche und damit kosten-
günstigere Fernsprechgehilfinnen zur
Bedienung der Klappenschränke zu – aller-
dings unter Aufsicht männlicher Beamter.
Das »Fräulein vom Amt« war geboren.

1906 Bodenseekabel Friedrichshafen–Romanshorn Deutschland/Schweiz

Erstes Pupin-Fernsprechseekabel der Welt

Anfang des 20. Jahrhunderts war das Telefon bereits einige Jahrzehnte alt. Außer Ortsnetzen existierten die ersten Fernverbindungen – allerdings blieb die Reichweite der Telefone wegen physikalischer Probleme auf rund 35 Kilometer begrenzt.

Eine grundlegende Entwicklung zur Verbesserung des Fernsprechweitverkehrs geht auf Michael Pupin zurück: Ende des 19. Jahrhunderts hatte der in den USA lebende Physiker die Idee, in gewissen Abständen Selbstinduktionsspulen mit Eisenkernen in die Telefonleitungen einzuschalten, um so Reichweite und Übertragungsqualität des Fernsprechverkehrs zu steigern. Um die Jahrhundertwende erwarb Siemens & Halske die europäischen Lizenzen auf die Patente Michael Pupins. Vor der praktischen Anwendung der sogenannten Pupinspulen mussten die Siemens-Forscher jedoch eine Reihe technischer Detailfragen klären. Ab 1901 wurden in Deutschland die ersten Versuche mit pupinisierten Fernsprechkabeln unternommen; drei Jahre später lieferte Siemens & Halske das erste Pupinkabel ins Ausland.

1905 bestellte die Württembergische Post- und Telegrafenverwaltung bei dem Berliner Elektrounternehmen ein rund zwölf Kilometer langes Fernsprechkabel, das zwischen Friedrichshafen und Romanshorn durch den Bodensee verlegt werden sollte. Drei der insgesamt sieben Kupferdoppelleitungen waren für den Fernsprechverkehr zwischen Württemberg und der Schweiz, vier für die Verbindung zwischen Bayern und der Alpenrepublik bestimmt. Das Kabel war für eine Reichweite von knapp 350 Kilometern ausgelegt.

Pionierleistung mit Hindernissen

Bisher hatte Siemens & Halske lediglich mit Pupinspulen ausgerüstete Landkabel verlegt, deren Spulen sich problemlos in Schutzkästen einbauen und entlang der Telefonlinie ins Fernsprechkabel einschalten ließen. Anders verhielt es sich bei dem bestellten Bodenseekabel: Hier mussten die insgesamt 22 Spulen bereits vor der Verlegung ins Kabel eingearbeitet beziehungsweise eingespleißt werden; sie waren mithin konstruktiver Bestandteil des Fernsprechkabels. Entsprechend galt es, eine »Spulenmuffe« zu entwickeln, die so klein und biegsam war, dass sie sich in das Bleikabel einfügen ließ, ohne den Durchmesser wesentlich zu erhöhen. Gleichzeitig musste das Bleikabel flexibel und stabil genug sein, um den hohen Zugkräften beim Hinabgleiten ins Wasser standzuhalten. Bei der Lösung dieser Fragen

konnten die Verantwortlichen von Siemens & Halske auf die Kompetenz und jahrzehntelange Erfahrung ihrer Kollegen aus der englischen Niederlassung zurückgreifen. Spätestens seit der erfolgreichen Verlegung eines über 3000 Kilometer langen Telegrafenkabels zwischen Europa und Amerika (1874/75) war Siemens Brothers & Co. weltweit als Experte im »Seekabelgeschäft« bekannt.

Dennoch misslang der erste Legungsversuch im Herbst 1905. Unter anderem waren die Durchmesser der Auslege- und Heckrolle einer eigens aus England ausgeliehenen Verlegungsmaschine zu gering, um das Pupinbleikabel gleichmäßig abwickeln zu können. Vor einem erneuten Versuch musste erst eine modifizierte Verlegungsmaschine gebaut werden; die Kabellegung verschob sich daher in den Sommer des folgenden Jahres. Die Monate dazwischen nutzten die Kabelmonteure und Spleißer, um vor Ort Reparaturen und konstruktive Verbesserungen am Aufbau des Kabels durchzuführen.

Die endgültige – und erfolgreiche – Verlegung erfolgte am 9. August 1906. In Anwesenheit zahlreicher Gäste und Schaulustiger glitten die empfindlichen Spulenmuffen unversehrt in die Tiefe. Das weltweit erste Pupin-Fernsprechseekabel blieb über Jahrzehnte in Betrieb.

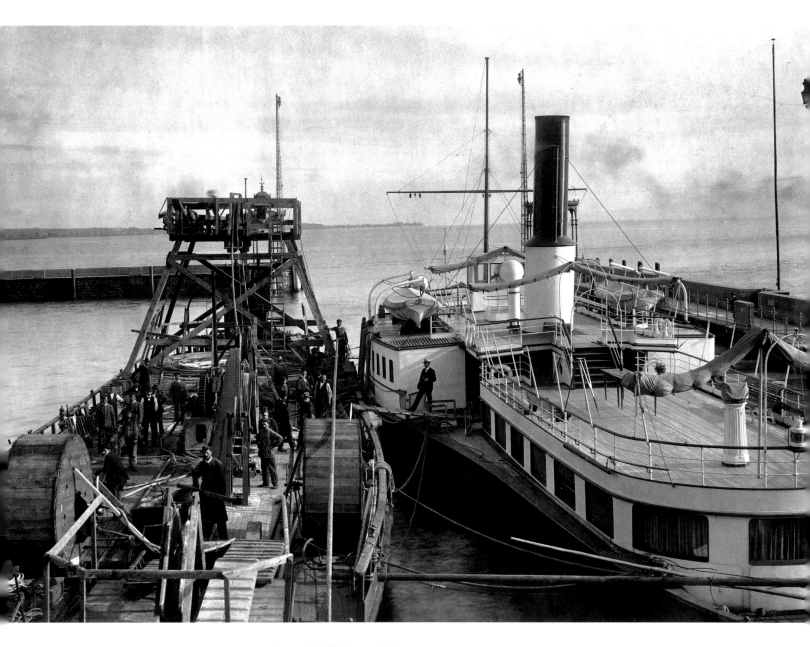

Doppelschiffskörper, 1906

Für die Verlegung des Fernsprechkabels
wurde einer der Lastkähne, die sonst
Eisenbahn-Güterwagen über den Bodensee
schleppten, zum Kabelschiff umfunktio-
niert. Da diese »Trajektkähne« keinen
eigenen Antrieb besaßen, musste der Kahn
mit einem Salondampfer verbunden und
zu einer Einheit versteift werden.

Hafenbahnhof Friedrichshafen, 1905

Das im Kabelwerk Westend von Siemens &
Halske produzierte Fernsprechkabel wurde
per Bahn von Berlin nach Friedrichshafen
transportiert. Die Anlieferung erfolgte
in offenen Eisenbahnwaggons. Nach dem
Eintreffen am Zielort musste das Kabel
mithilfe einer aufwendigen Holzkonstruk-
tion an Bord des Kabelschiffs gebracht
werden.

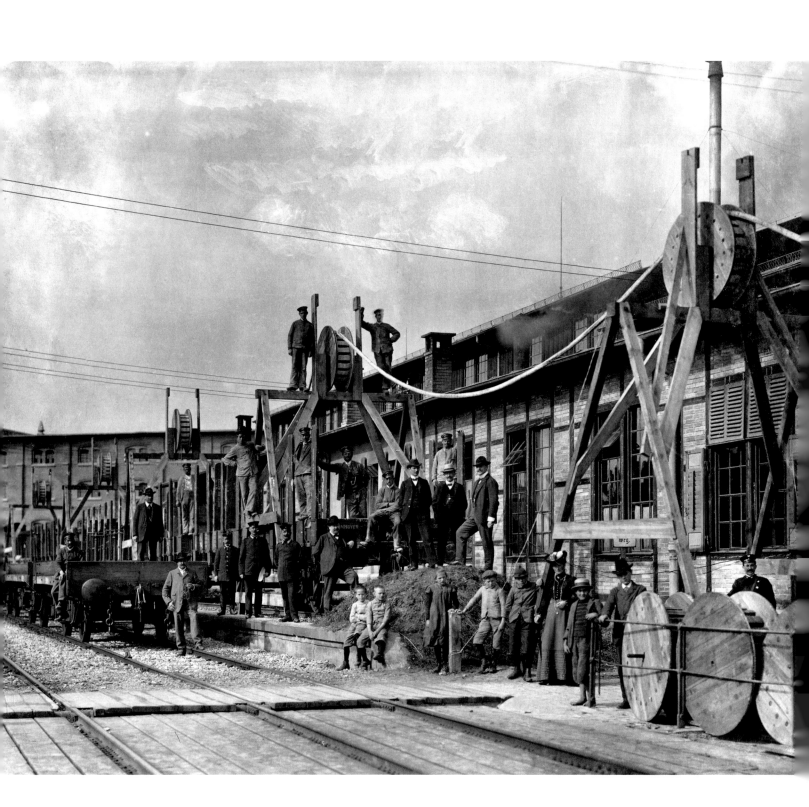

Arbeiter beim Armieren des Kabels, 1906

Das Bodenseekabel verlief in bis zu 250 Meter Tiefe. In dieser Tiefe beträgt der Wasserdruck 25 Atmosphären; entsprechend gut musste das pupinisierte Fernsprechkabel gegen mechanische und chemische Einflüsse sowie eindringendes Wasser geschützt werden. Für die Armierung der Kabelseele verwendete man unter dem Bleimantel eine aus einzelnen Rundeisendrähten bestehende Druckschutzspirale.

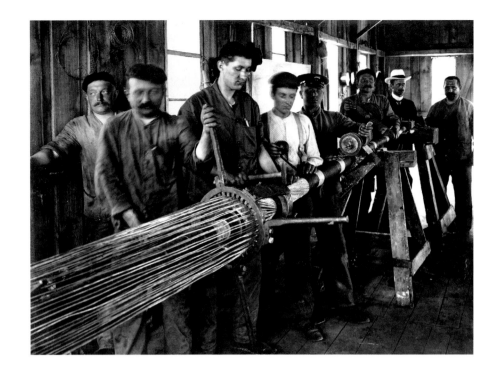

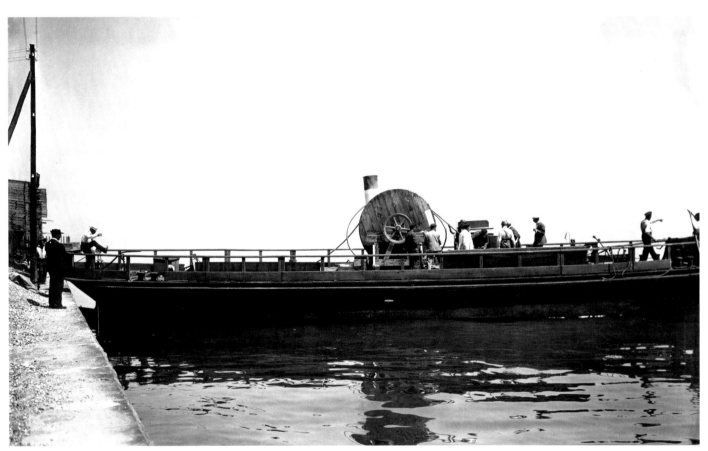

Verlegung des Uferkabels bei Romanshorn, 1906

Da das Kabelverlegungsschiff nicht unmittelbar an das Ufer des Bodensees heranfahren konnte, kamen sowohl in Romanshorn als auch in Friedrichshafen auf den ersten Metern kleinere Hilfsboote zum Einsatz.

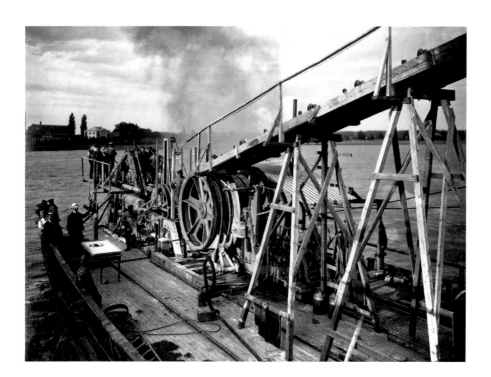

Verlegungsmaschinerie, 1906

Mit gut zwölf Kilometern war das Bodensee-
kabel vergleichsweise kurz. Dennoch
musste es mit der gleichen Kabelbremse
auslegt werden, die man bei der Verlegung
von Tiefseekabeln verwendete. Mit einer
einfacheren Bremsvorrichtung wären
die Zugkräfte des ins Wasser gleitenden
Kabels nicht zu steuern gewesen.

Einlegen des Kabels, 1906

Für die Verlegung wurde das insgesamt
rund 110 Tonnen schwere Fernsprechkabel
in einem Ring von neun Meter Durch-
messer am vorderen Ende des Kabelschiffs
gelagert. Die Verlegungsmaschine war
auf dem Heck montiert.

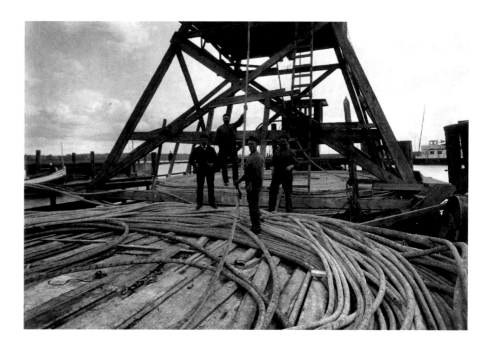

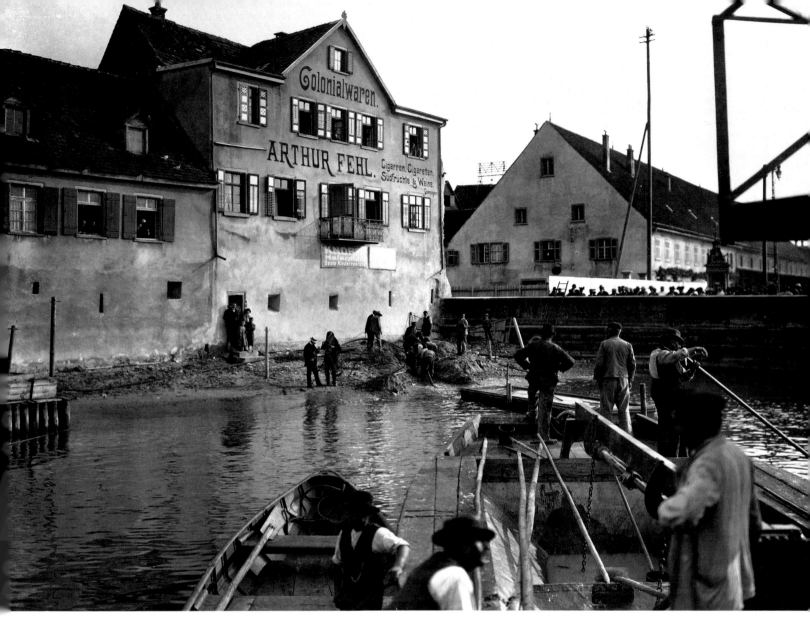

Einlegen des Uferkabels in die Baggerrinne bei Friedrichshafen, 1906

Die Arbeiten stießen bei der Bevölkerung der Bodenseestadt auf reges Interesse; zahlreiche Schaulustige verfolgten das Geschehen von der Hafenmole aus.

Projektleitung und Arbeiter am Tag der Verlegung, 1906

Die Kabelverlegung fand in Anwesenheit von Vertretern der Telegrafenverwaltungen Bayerns, Württembergs und der Schweiz sowie zahlreicher Gäste aus Berlin statt. Die Aufnahme zeigt den Siemens-Kabelpionier August Ebeling, der sich zur Erinnerung an die erfolgreiche Verlegung des Bodensee-kabels ein Stück desselben absägt.

1910 Kanalkabel Dover–Calais Großbritannien/Frankreich

Erstes Pupin-Guttapercha-Fernsprechseekabel der Welt

Nachdem Siemens & Halske mit dem Bodenseekabel 1906 das erste Pupin-seekabel der Welt verlegt hatte, gelang der englischen Siemens-Niederlassung bald darauf eine weitere Pionierleistung: Für den Fernsprechverkehr zwischen Paris und London verlegte Siemens Brothers & Co. Anfang Mai 1910 ein pupinisiertes Guttapercha-Seekabel durch den Ärmelkanal. Das gut 43 Kilo-meter lange zweipaarige Kabel verlief zwischen Abbot's Cliff nahe der eng-lischen Stadt Dover und Cap Gris-Nez, einer Landspitze an der französischen Kanalküste.

Das Kabel stammte aus dem im Lon-doner Stadtteil Woolwich gelegenen Kabelwerk von Siemens Brothers. Ab 1863 wurden hier die Seekabel für zahl-reiche von Siemens realisierte Telegra-fenverbindungen produziert – darunter so spektakuläre Großprojekte wie die Indo-Europäische Telegrafenlinie oder das erste von Siemens verlegte Trans-atlantikkabel zwischen Europa und Ame-rika. Im Unterschied zum Bodensee-

kabel, das mit Papierisolation und Blei-mantel ausgeführt worden war, griff man für die Isolation der Kabeladern und Pupinspulen des Kanalkabels auf den ein-getrockneten Milchsaft des Guttapercha-Baumes zurück, dessen ausgezeichnete Eigenschaften bereits seit Jahrzehnten für die Produktion von unterseeischen Telegrafenkabeln genutzt wurden. Schließlich musste das Pupinseekabel wegen der starken Gezeitenströmungen

im Ärmelkanal besonders gut vor mecha-nischen Einflüssen und eindringendem Wasser geschützt werden.

Die Telefonverbindung zwischen Eng-land und dem europäischen Kontinent war für den Ausbau des europäischen Fernkabelnetzes von großer Bedeu-tung. Innerhalb weniger Jahre verlegte Siemens Brothers weitere mit Pupin-spulen ausgestattete Guttapercha-Fern-sprechseekabel.

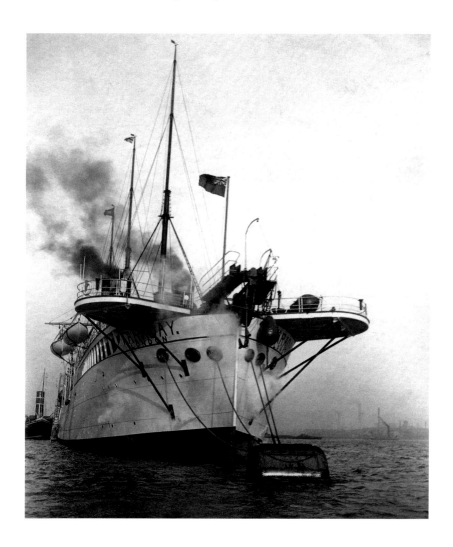

Kabeldampfer Faraday, 1910

Die Faraday war eines der weltweit ersten Spezialschiffe zum Auslegen und Instand-halten von Seekabeln. Um während einer Kabellegung möglichst genau manövrieren zu können, verfügte das Schiff über ein Bug- und ein Heckruder. Bis 1914 verlegte das Schiff rund 60.000 Kilometer Telegrafen- und Fernsprechkabel.

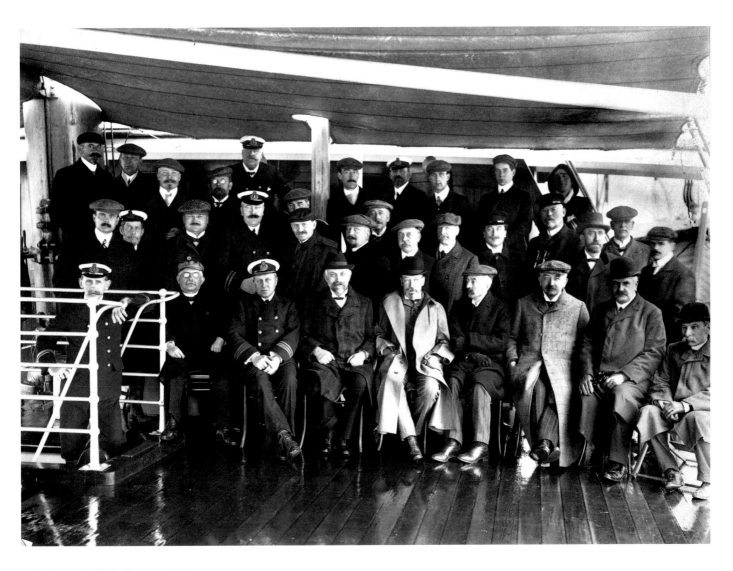

Teilnehmer der Kabellegung, 1910

Aus Anlass der Kabellegung reiste
der damalige Chef des Hauses, Wilhelm
von Siemens, eigens aus Berlin an
(1. Reihe, sitzend, 3. v. l.).

Kabelführung an Deck der Faraday, 1910

Das Fernsprechseekabel lief aus den
Kabeltanks über eine Führungsstraße zur
Rolle der Auslegemaschine. Auf diese
Rolle wirkten Bremsen ein mit dem Ziel,
die Verlegungsgeschwindigkeit des
Kabels zu steuern.

1913 Rheinlandkabel, Teilstrecke Berlin–Magdeburg Deutschland

Erstes deutsches Fernsprech-Fernkabel

In Deutschland wurden Fernsprech-Fernverbindungen bis 1912 fast ausschließlich als Freileitungen realisiert. Die »interurbane Telephonie« – so der zeitgenössische Begriff – war jedoch sehr störanfällig: Infolge einer Extremwetterlage mit gefrierendem Schnee und starken Stürmen brachen im Winter 1909 fast alle Nachrichtenverbindungen auf der Strecke Berlin–Hannover sowie zahlreiche Linien im nordwestdeutschen Raum zusammen. Große Teile des Fernsprechverkehrs von und über Berlin waren wochenlang außer Betrieb; besonders hart betroffen war das rheinisch-westfälische Industriegebiet.

Angesichts dieser unhaltbaren Zustände entschied das Reichspostamt, das bestehende Freileitungsnetz durch kostenintensivere, aber zuverlässigere unterirdische Kabel zu ersetzen, die perspektivisch zu einem ausgedehnten Fernkabelnetz ausgebaut werden sollten. Allerdings verfügte man damals kaum über Erfahrungen mit Fernsprechkabeln so großer Reichweite – entsprechend kühn war die Idee von einem deutschen oder gar europäischen Fernsprechnetz.

Die Vorarbeiten

Um 1900 hatte Siemens & Halske das Potenzial der von Michael Pupin entwickelten Selbstinduktionsspulen für die technologische Entwicklung des Fernsprechweitverkehrs richtig eingeschätzt und sich die deutschen Schutzrechte an dessen Erfindung gesichert. Es folgten umfangreiche Forschungen und Versuche, bis das Pupinverfahren für Telefonlinien großer Reichweite einsatzbereit war. 1910 waren die theoretischen Vorarbeiten so weit fortgeschritten, dass Fernsprechkabel von 1000 Kilometer Übertragungsreichweite machbar erschienen; mit den Vorbereitungen für den Bau des sogenannten Rheinlandkabels konnte begonnen werden.

Im Sommer 1912 wurde Siemens & Halske »die Lieferung des Fernsprechkabels Berlin–Magdeburg nebst Pupinausrüstung und sonstigem Zubehör sowie die zur Herstellung der Kabelverbindung erforderlichen Arbeiten« übertragen. Dieser Auftrag markiert den Beginn des europäischen Fernsprech-Kabelnetzes.

Die Produktion des Telefonkabels übernahm das Kabelwerk Gartenfeld der Siemens-Schuckertwerke. Es bestand aus 52 Doppeladern von zwei beziehungsweise drei Millimeter Durchmesser und war alle 1700 Meter mit Pupinspulen ausgerüstet. Da das Kabel in Zementrohrkanäle eingezogen wurde, kam man ohne zusätzlichen Schutz vor chemischen oder mechanischen Einflüssen aus. Die verseilten Kupferleiter waren lediglich durch einen Bleimantel gegen Feuchtigkeit geschützt.

Das Fernsprechkabel wurde ab dem Spätherbst 1912 in Teilstücken von je 170 Meter Länge verlegt; die Arbeiten begannen in Brandenburg an der Havel. Anschließend arbeitete man sich in Richtung Berlin vor. Nachdem die Reichshauptstadt an das Fernkabel angeschlossen war, wurde die Verlegung von Brandenburg aus Richtung Westen fortgesetzt. Im August 1913 war die 150 Kilometer lange Verbindung zwischen Berlin und Magdeburg fertiggestellt, Anfang November wurde das Kabel in Betrieb genommen. Im Jahr darauf reichte das Fernsprechkabel bereits bis Hannover, dann stoppte der Erste Weltkrieg den weiteren Ausbau. Erst im Frühjahr 1920 konnten die Arbeiten fortgesetzt werden.

Mit der Verbindung Dortmund–Köln ging 1922 das letzte Teilstück des über 600 Kilometer langen Rheinlandkabels in Betrieb. Das Kabel für diesen Abschnitt lieferte die in Köln-Mülheim ansässige Felten & Guilleaume Carlswerk AG, die zugehörigen Pupinspulen stammten von Siemens & Halske. Unter Beteiligung der Deutschen Reichspost und der AEG hatten die beiden Kabelproduzenten bereits im Jahr zuvor mit der Deutschen Fernkabel-Gesellschaft (DFKG) ein Gemeinschaftsunternehmen zum einheitlichen Aufbau des deutschen Fernmeldeweitverkehrsnetzes gegründet.

Kabeltransport, 1912

Die Verlegung des Fernsprechkabels erfolgte
in Teilstücken von maximal 170 Meter
Länge. Die einzelnen Abschnitte wurden
auf Kabeltrommeln von Berlin aus auf dem
Wasserweg oder mit der Bahn in die Nähe
der Baustellen befördert und von dort aus
per Lastkraftwagen weiterverteilt.

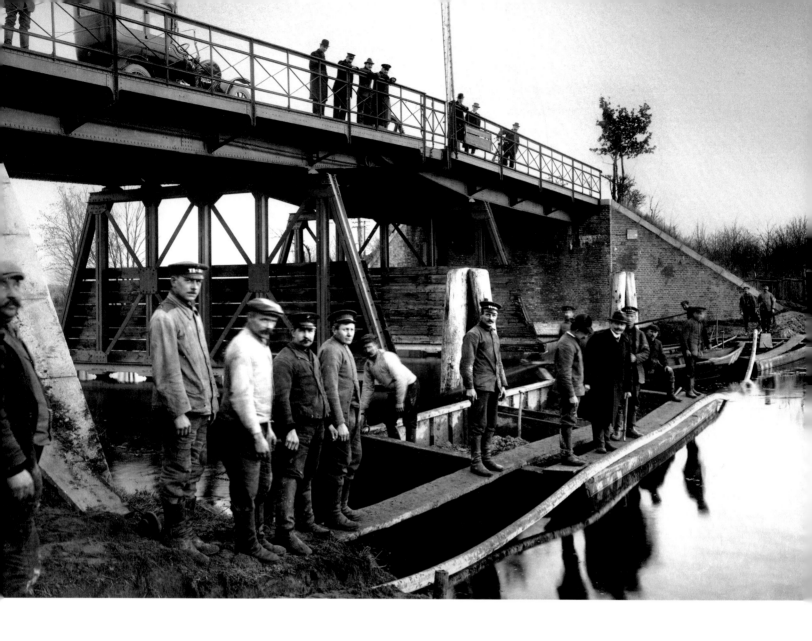

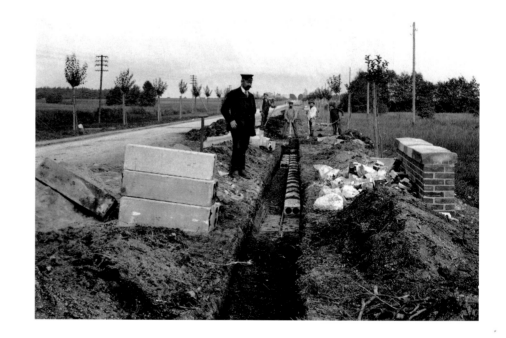

Bau des Kabelkanals, 1912

Um die Telefonkabel vor Beschädigungen
zu schützen, wurden sie in Kabelkanälen
verlegt. Diese bestanden aus einzelnen
Betonstücken mit zwei parallel laufenden
Röhren. Musste ein Kabel repariert oder
eine Verbindung geändert werden, war
dies ohne Erdarbeiten möglich.

Kabelverlegung an der Havel, 1912

Zwischen Berlin und Magdeburg kreuzte das Fernkabel mehrere Wasserläufe. Dann musste das Kabel – wie hier abgebildet – unterbrochen und die entsprechende Stelle mit einem speziell gegen mechanische Beschädigungen isolierten Flusskabel überbrückt werden.

Motorwinde, 1912

Die Kabelwinde war so konstruiert, dass sie auch von ungelernten Kräften bedient werden konnte. Die Einziehgeschwindigkeit ließ sich stufenweise regeln; pro Minute wurden maximal zwölf Meter Telefonkabel verlegt.

Einziehen des Kabels, 1912

Im Abstand von maximal 170 Meter Entfernung befanden sich sogenannte Einsteigeschächte, von denen aus das Fernsprechkabel in den Kabelkanal eingezogen wurde. Die Verständigung zwischen dem Führer der Motorwinde und der Aufsicht an der Kabeltrommel erfolgte durch akustische oder optische Signale.

Bau eines Kabelbrunnens, 1912

Sämtliche Bauarbeiten zwischen Berlin
und Magdeburg wurden von lokalen
Bauunternehmen ausgeführt. Zusätzlich zu
den Kabelkanälen mussten sogenannte
Spulen- oder Kabelbrunnen ausgeschachtet
werden, in denen die Pupinspulenkästen
untergebracht waren.

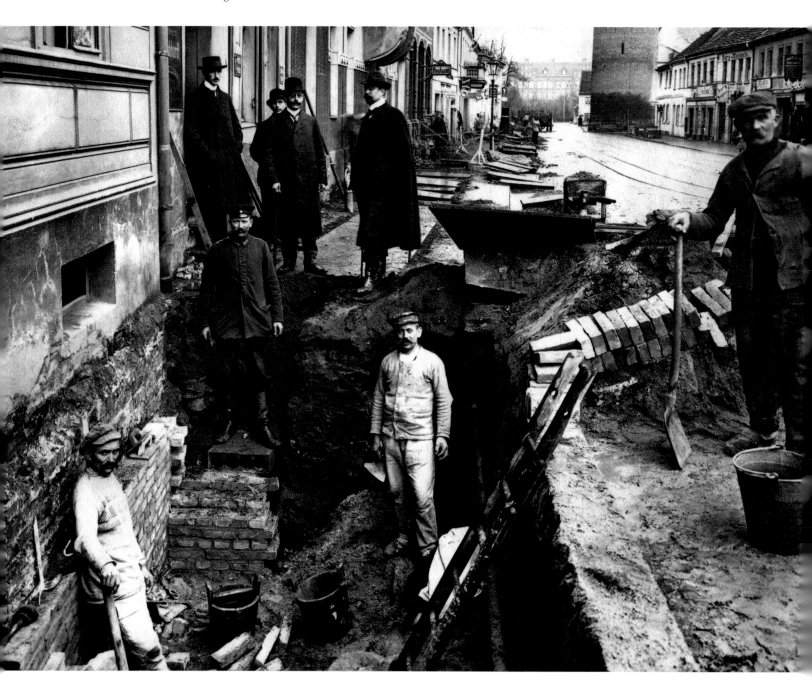

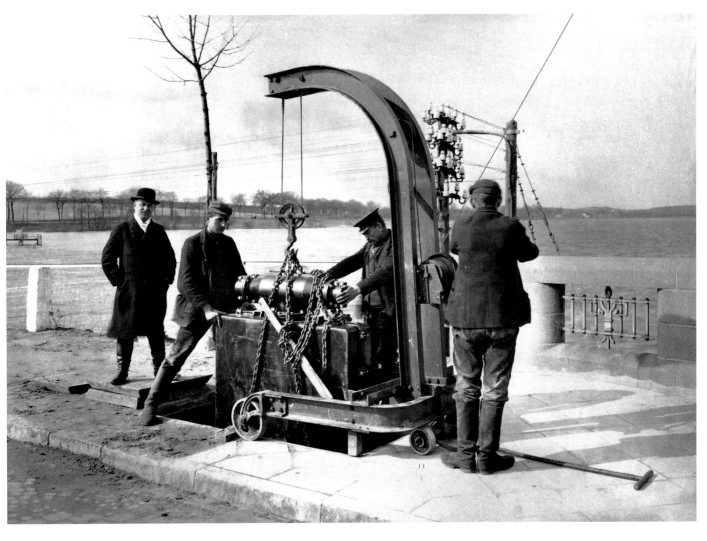

Einsetzen eines Pupinspulenkastens, 1912

Die eisernen Spulenkästen enthielten die Pupinspulen für jeweils 52 Sprechkreise. Die 1200 Kilogramm schweren Kästen wurden vor Beginn der Spleißarbeiten in die Kabelbrunnen hinabgelassen.

Untersuchungsstelle in einem Kabelbrunnen, 1913

Mit dem Ziel, auftretende Störungen im Telefonkabel schnell und zuverlässig eingrenzen zu können, waren über die gesamte Länge der Fernsprechverbindung alle 30 Kilometer sogenannte Untersuchungsstellen eingebaut.

Zu Beginn der 1920er Jahre gab es weltweit knapp 21 Millionen Telefonanschlüsse. Diese konzentrierten sich vor allem auf die USA und Europa, während Südamerika, Afrika, Asien und Australien zusammengenommen über lediglich zehn Prozent der Gesamtkapazität verfügten. Der Anteil Asiens lag bei rund zweieinhalb Prozent.

Die Anfänge des Fernsprechverkehrs in China gehen auf private Initiativen zurück. Erst 1912 beschloss das Verkehrsministerium, die bestehenden »privaten Städte-Anlagen« zu übernehmen und zu erweitern. Zu den in Staatsbesitz überführten Anlagen gehörten unter anderem die Fernsprechämter Pekings (Beijing). Während das sogenannte Südamt ebenso wie das Ostamt von der US-amerikanischen Western Electric Company geliefert worden war, stammte die Einrichtung des Westamts von Siemens & Halske.

1921 lieferte das deutsche Elektrounternehmen drei weitere Fernsprechanlagen für den handvermittelten Betrieb nach China. Eine der Anlagen wurde im Pekinger Westamt installiert, das damit über eine Kapazität von 3000 Anschlüssen verfügte. Die elektrische Ausstattung dieser Anlagen unterschied sich nur unwesentlich von der europäischer Fernmeldeämter. Anders verhielt es sich mit der Konstruktion der Vermittlungsschränke: Erstmals hatten die Mitarbeiter des Berliner Wernerwerks eine »Sonder-Schranktype« angefertigt, die den klimatischen Bedingungen der Tropen dadurch Rechnung trug, dass beim Bau der Schränke vollständig auf Holzkonstruktionen verzichtet worden war. Auch andere Werkstoffe waren durch tropentaugliche Materialien ersetzt worden.

Die Kapazität des Westamts wurden bereits 1924 um zusätzliche 3000 auf insgesamt 6000 Anschlüsse vergrößert. Im Verlauf der 1920er Jahre erhielt Siemens & Halske durch Vermittlung der Siemens China Co. weitere Aufträge über Fernsprecheinrichtungen. So baute und erweiterte man unter anderem Telefonämter in Tientsin (Tianjin), Mukden (Shenyang) und Hankow (Hankou). Die genannten Ämter waren allesamt mit dem Siemens-Selbstanschluss-System ausgestattet – statt von Hand wurden die Gespräche nunmehr automatisch vermittelt.

Vermittlungssaal, 1921
Anfang der 1920er Jahre wurden die Telefongespräche im Pekinger Westamt noch von Hand vermittelt.

1929 Fernkabel Paris–Bordeaux Frankreich

Größter geschlossener Fernkabelauftrag

Nach dem Ersten Weltkrieg setzten in Frankreich die Vorarbeiten für den Aufbau eines landesweiten Fernkabelnetzes ein. Im Auftrag der französischen Post- und Telegrafenverwaltung (PTT) wurde 1924 mit der Verlegung des Fernkabels Paris–Straßburg begonnen. Die Linie war im August 1926 betriebsbereit; im Jahr darauf konnten über das Kabel die ersten Verbindungen ins deutsche Fernsprechnetz hergestellt werden. Mit dem Ziel, Frankreich an das englische beziehungsweise belgische Netz anzubinden, wurde etwa zur gleichen Zeit auch der Bau der Strecken Paris–Boulogne und Paris–Lille in Angriff genommen. 1927 umfasste das französische Fernkabelnetz über 1500 Kilometer.

Nachdem die Anbindung der nördlichen Landesteile an das im Entstehen begriffene europäische Fernsprechnetz gewährleistet war, folgte der Bau der ersten Fernverbindungen in den Süden Frankreichs. Im Sommer 1927 wurde Siemens & Halske von der PTT mit Lieferung und Montage eines Fernkabels zwischen Paris und Bordeaux beauftragt. Hierbei handelte es sich um ein sogenanntes Reparationsgeschäft, das in Form von Sachleistungen auf Grundlage der Bestimmungen des Dawes-Plans ausgeführt wurde. An der Abwicklung des Großauftrags war die erst im März des Jahres gegründete Niederlassung Siemens France S. A. wesentlich beteiligt.

Modernste Fernsprechtechnik für Frankreich

Das 562 Kilometer lange Telefonkabel verlief von Paris über Orléans, Tours, Poitiers und Angoulême nach Bordeaux. In jeder dieser sechs Städte wurde ein für die zuverlässige Gesprächsübertragung erforderliches Verstärkeramt eingerichtet. Aufgrund der großen Entfernung zwischen den einzelnen Ämtern – der Abstand betrug jeweils mindestens 100 Kilometer – mussten stets die Signale sämtlicher Sprechkreise verstärkt werden. Für das 202-paarige Fernkabel kamen sogenannte Vierdrahtleitungen zum Einsatz, je eine Doppelleitung diente zur Abwicklung der Telefongespräche in jede Richtung. Mit Blick auf die Sprachverständlichkeit wurde die Linie Paris–Bordeaux alle 1850 Meter mit Pupinspulen ausgerüstet. Diese verstärkten wiederum das »Nebensprechen«, bei dem man durch die wechselseitige Beeinflussung der einzelnen Sprechkreise ein auf den Nachbarleitungen geführtes Telefonat leise mithören konnte. Um diesen störenden Effekt zu beseitigen, baute man nach einem eigens entwickelten Verfahren zusätzlich kleine Kondensatoren ein.

Während die in Köln-Mülheim ansässige Felten & Guilleaume Carlswerk AG das Kabel für den Abschnitt Tours–Bordeaux lieferte, stammten die übrigen rund 240 Kilometer aus der Berliner Kabelfabrik der Siemens-Schuckertwerke. Darüber hinaus produzierte und montierte Siemens & Halske sämtliche Pupinspulen, Kondensatoren und Verstärker, die auf der Strecke benötigt wurden. Als Generalunternehmer zeichnete Siemens dafür verantwortlich, dass die gesamte Anlage innerhalb von 24 Monaten betriebsbereit war. Mit Erfolg: Das Fernkabel ging fristgerecht am 15. August 1929 in Betrieb. Es diente nicht nur dem innerfranzösischen Telefonverkehr, sondern auch dem Fernsprechverkehr zwischen Südfrankreich und den Ländern Mittel-, Süd- und Nordeuropas. Selbst Telefonate in die französischen Kolonien in Afrika waren nun möglich.

Montage eines Kondensatorenkastens, 1928
Wie die Pupinspulenkästen bestanden die Kondensatorenkästen aus einem inneren verlötbaren Messing- und einem äußeren gusseisernen Schutzkasten; die Ausgleichskondensatoren waren in kleinen Fächern untergebracht.

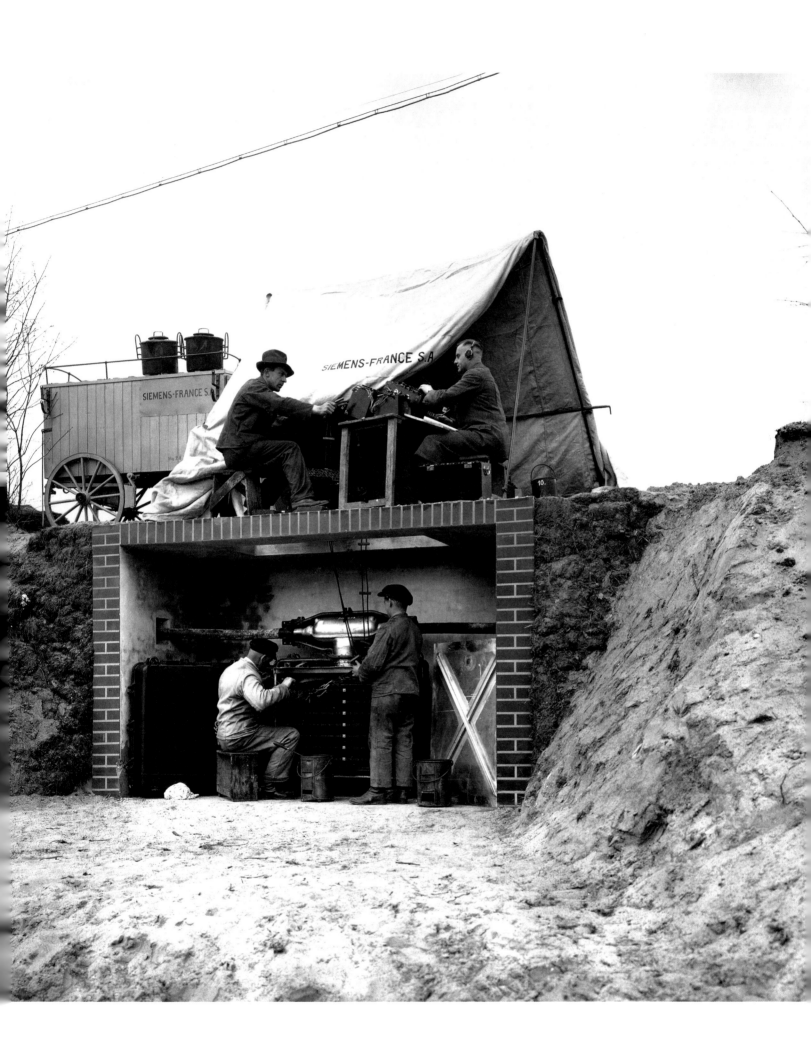

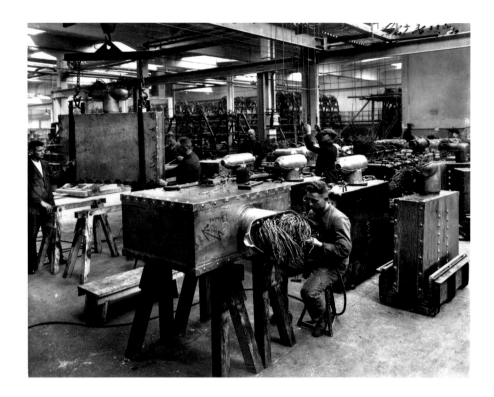

Produktion eines Pupinspulenkastens, 1928

Im Rahmen des Auftrags für das Fernkabel
Paris–Bordeaux produzierten die
Mitarbeiter des Berliner Wernerwerks
von Siemens & Halske den 15.000sten
Pupinspulenkasten.

Prüfen des Fernsprechkabels, 1928

Im Verlauf der Produktion und vor allem
nach deren Abschluss wurden die mechani-
schen und elektrischen Eigenschaften des
Telefonkabels ausgiebig geprüft.

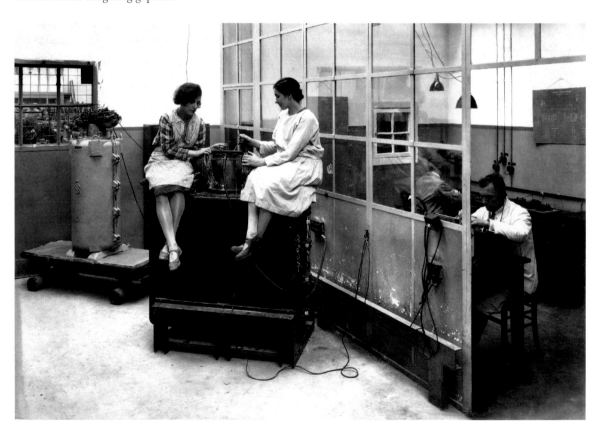

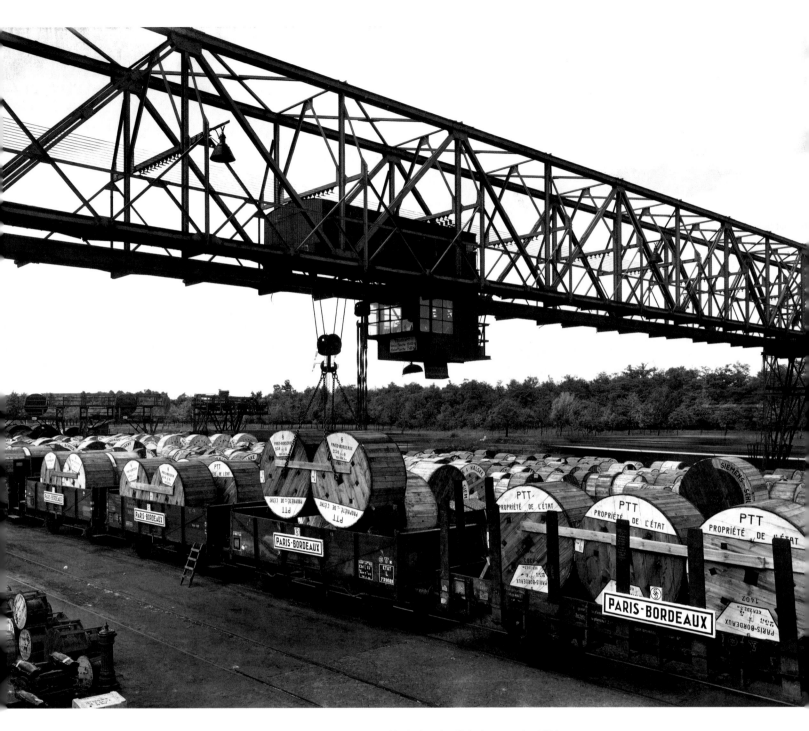

Verladen der Kabeltrommeln, 1928

Das Fernsprechkabel für den nördlichen
Abschnitt zwischen Paris und Tours
stammte aus dem Berliner Kabelwerk
Gartenfeld. Die schweren Kabeltrommeln
gelangten per Bahn nach Frankreich.

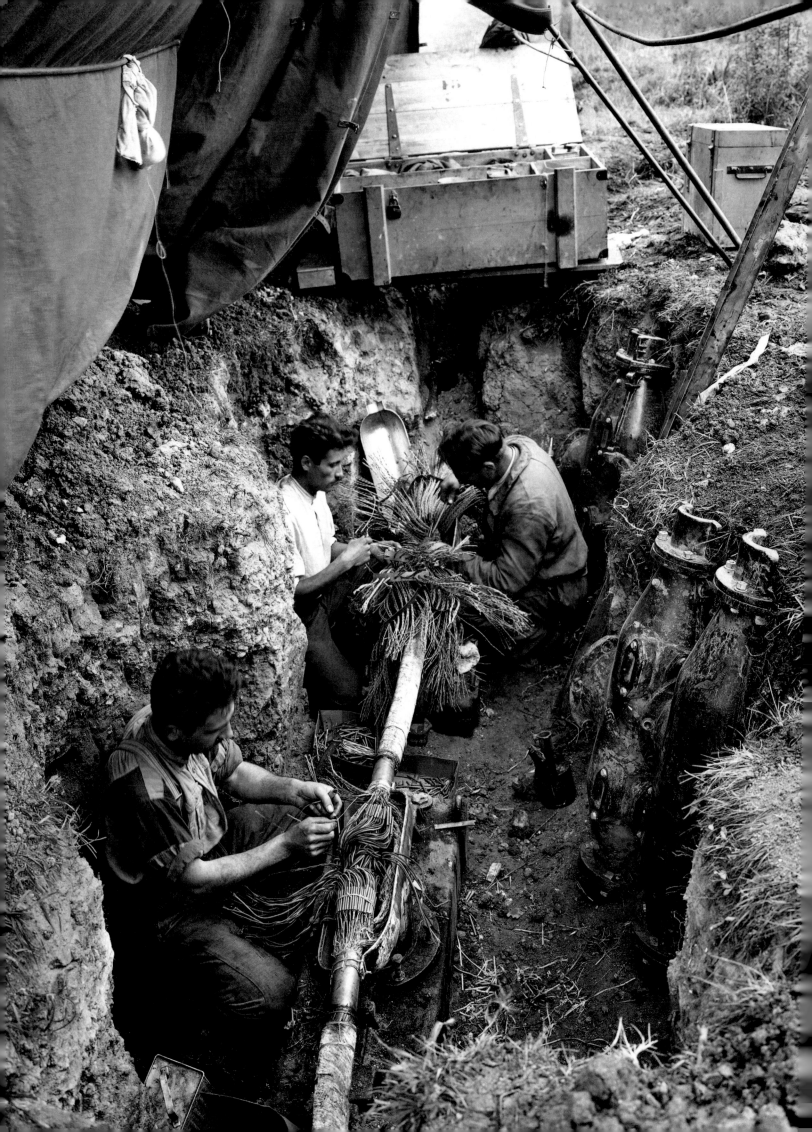

Muffenmontage, 1928

Für die Montage der Muffen mussten die Kupferleitungen zunächst auf einer Länge von mehreren Zentimetern vollständig von allen isolierenden Schichten befreit werden; dann erst konnten die eigentlichen Löt- und Verbindungsarbeiten erfolgen.

Anschließend wurden die Lötstellen gegen Feuchtigkeit isoliert, die beiden Muffenhälften übereinandergeschoben und sowohl miteinander als auch mit dem Bleimantel des Fernkabels fest verlötet.

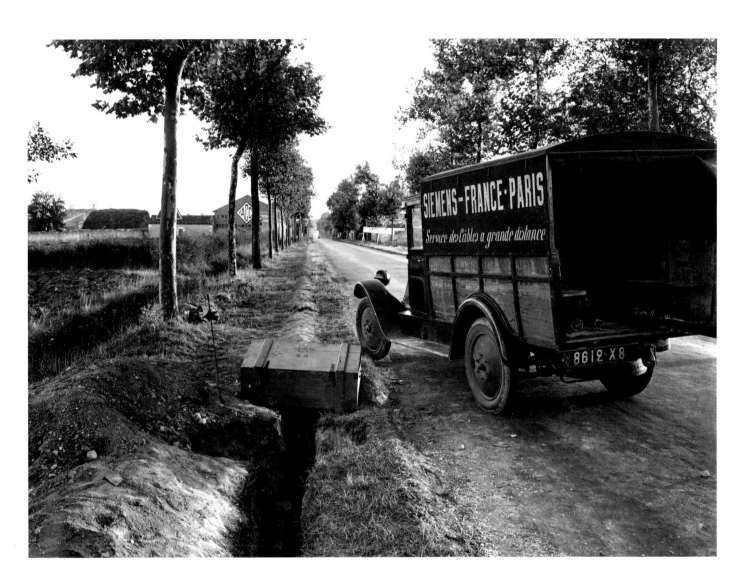

Baustellenfahrzeug, 1928

Die Bau- und Montagearbeiten entlang der Strecke und in den sechs Verstärkerämtern wurden vom Personal der 1927 gegründeten Niederlassung Siemens France durchgeführt.

1929 Fernamt Berlin Winterfeldtstraße Deutschland

Vermittlungstechnik für das größte und modernste Fernmeldeamt Europas

Anfang der 1920er Jahre existierten in Berlin 14 Fernsprechämter, denen jeweils mehrere Vermittlungsstellen zugeordnet waren. Ferngespräche wurden über ein selbstständiges Amt in der Französischen Straße abgewickelt, das damit den Knotenpunkt des gesamten deutschen Fernnetzes bildete. Dessen technische Anlagen galten jedoch als veraltet, und an eine Erweiterung der Kapazität war aufgrund des herrschenden Platzmangels nicht zu denken. Erschwerend kam hinzu, dass die Fernverbindungen – nach vorheriger Anmeldung – unverändert im Handvermittlungsdienst hergestellt werden mussten, während der Ortsverkehr allmählich auf Wählbetrieb umgestellt wurde. Angesichts der kontinuierlichen Erweiterung und Ausdehnung des Telefonnetzes sowie steigender Teilnehmerzahlen bedurfte das Amt für den Fernsprechverkehr dringend einer umfassenden Modernisierung.

1923 begann die Deutsche Reichspost mit den Planungen für einen Neubau im Berliner Bezirk Tiergarten (Mitte), wo bis 1929 das damals größte und modernste europäische Fernmeldeamt entstand. Herzstück des siebengeschossigen Gebäudekomplexes an der Winterfeldtstraße waren dessen zwölf »Betriebssäle«. Ende 1924 erhielt Siemens & Halske zusammen mit der Charlottenburger Firma E. Zwietusch & Co. den Auftrag, die technische Einrichtung für das neue Telefonamt, das unter anderem eine der weltweit größten Vermittlungsanlagen beherbergen sollte, zu liefern und zu montieren.

Das nunmehr als »Fernamt« bezeichnete Amt für den Fernsprechweitverkehr bezog am 18. Mai 1929 sein neues Domizil; sämtliche Anlagen waren auf dem modernsten Stand der Technik. Allein im Jahr der Inbetriebnahme wurden fast 21,5 Millionen Ferngespräche vermittelt, für die rund 950 Fernleitungen, darunter 70 für den europäischen Auslandsverkehr, zur Verfügung standen. Die Handvermittlung der Fernverbindungen erfolgte an 681 Ferntischen.

Fernprüfschränke, 1929
In Verbindung mit sogenannten Messschränken konnten über die Fernprüfschränke einfache Messungen zur Überprüfung des Systems durchgeführt werden. Insgesamt wurden vier Fernprüfschränke installiert.

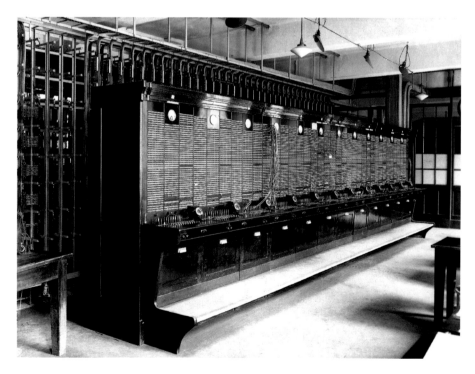

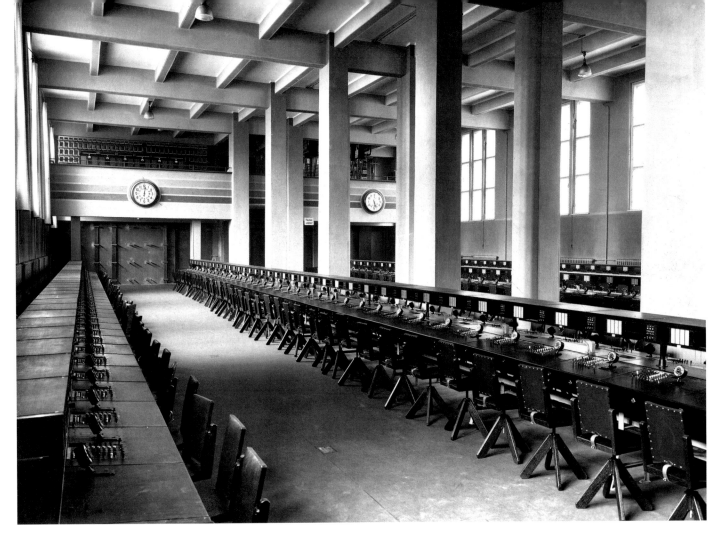

Blick in einen der Fernbetriebssäle, 1929

Die knapp sieben Meter hohen Vermitt-
lungssäle waren mit großzügigen Seiten-
fenstern ausgestattet. Jeweils an den
Kopfenden befanden sich Emporen für das
Aufsichtspersonal, das von dort aus die
Mitarbeiter in den rund 530 Quadratmeter
großen Räumen überwachen konnte.

Anschlussleisten der Telefonkabel, 1929

Insgesamt wurden 936 Fernleitungen in das
neue Fernamt eingeführt. Entsprechend
groß dimensioniert war die technische Aus-
stattung des sogenannten Verteilerraums.

Das Bildarchiv des Siemens Historical Institute

Als »weniger qualifiziert für den praktischen Dienst« und undankbar dazu musste Werner von Siemens seinen Vorgesetzten beim preußischen Militär erschienen sein, als er sie bat, seine Festungshaft, die er wegen Beteiligung an einem Duell verbüßen musste, trotz Begnadigung um einige Tage zu verlängern. Die zusätzliche Zeit wollte der 26-Jährige nutzen, um seine während der Inhaftierung angestellten Versuche zur galvanoplastischen Vergoldung abzuschließen. Hierbei waren ihm Erkenntnisse hilfreich, die er einige Zeit zuvor im Rahmen von Experimenten zur Herstellung von Lichtbildern gewonnen hatte.

Das frühe Interesse des Elektropioniers an der Fotografie übertrug sich jedoch nicht auf sein 1847 gegründetes Unternehmen. Aus der Anfangsphase der Telegraphen-Bauanstalt von Siemens & Halske sind keine historischen Aufnahmen erhalten. Die Überlieferung ist rein privater Natur und beschränkt sich auf Porträt- und Gruppenfotos des Industriellen und seiner Familie.

Einen Erklärungsansatz bietet Werner von Siemens' Überzeugung, dass »die Reklame durch Leistung der durch Worte« vorzuziehen sei. Ein weiterer Grund dürfte die Tatsache sein, dass bis zur Entwicklung der Gelatine-Trockenplatte und ihrer nachfolgenden industriellen Fertigung im Verlauf der 1870er Jahre die verschiedenen fotografischen Verfahren einigen Verbesserungen zum Trotz sehr aufwendig waren.

Anfänge der Fotografie im Unternehmen

Um 1880, zeitgleich mit der beginnenden Elektrifizierung, datiert bei Siemens & Halske der Beginn der hauseigenen Fotografie. Laut einer internen Dokumentation hatte das Unternehmen zwei Jahre zuvor das Angebot eines Fotografen angenommen, gegen eine feste monatliche Vergütung für Siemens tätig zu werden. Institutionalisiert wurde die Werksbeziehungsweise Firmenfotografie mit Einrichtung eines »photographischen Ateliers« Anfang der 1890er Jahre. Mit der Expansion des Elektrounternehmens wurde diese Organisationseinheit ausgebaut: 1901 gab es sowohl im Charlottenburger Werk als auch im Verwaltungsgebäude am Askanischen Platz

sogenannte Ateliers für Photographie; zusammen bildeten sie die »graphische Abteilung«. Organisatorisch war diese Abteilung an das bei Siemens & Halske um die Jahrhundertwende eingerichtete Literarische Büro angegliedert. Zusätzlich zu den genannten Ateliers etablierte man in der Folge in anderen Siemens-Werken vergleichbare Einrichtungen. Da sich das Zusammenspiel von Fotoatelier und Literarischem Büro bewährte, wurden um 1905 in den neu gegründeten Siemens-Schuckertwerken entsprechende Organisationseinheiten aufgebaut. Angaben zu Anzahl und Namen der beschäftigten Fotografen sind nicht überliefert.

Zu den Hauptaufgaben der frühen Werbestellen zählten »photographische Reise- und Werksaufnahmen« sowie die Herstellung von Glasbildern. Diese wurden in erster Linie für Vortrags- und Schulungszwecke verwendet. Darüber hinaus waren die Mitarbeiter der Literarischen Büros für die Bearbeitung und Illustration sämtlicher Werbemittel sowie die Herausgabe der »Siemens-Zeitschrift«, einer ab 1921 monatlich erscheinenden Fachzeitschrift, verantwortlich. Auf diese Weise kamen die Lichtbilder zeitnah für die Öffentlichkeitsarbeit der einzelnen Geschäftsfelder zum Einsatz.

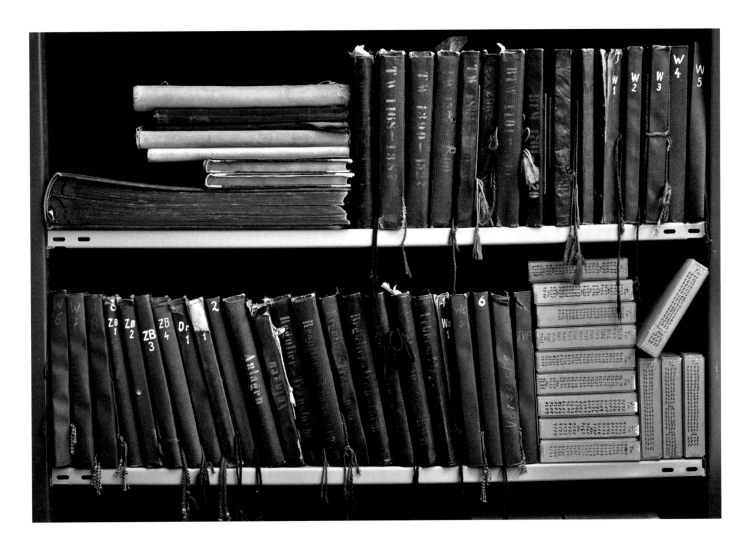

Mitte der 1930er Jahre wurde die Siemens-Werbung zentralisiert und eine Hauptwerbeabteilung (HWA) geschaffen. Auf Initiative des freien Werbeberaters Hans Domizlaff entwickelte man einen eigenen, von Sachlichkeit und Klarheit geprägten Firmenstil, der sich nicht zuletzt in der Bildsprache der fotografischen Aufnahmen niederschlug. Dieser »Siemens-Stil« sollte die Industrie- und Produktfotografie des Elektrounternehmens bis weit in die 1950er Jahre hinein prägen.

Etablierung eines Bildarchivs

Etwa zeitgleich mit Gründung der HWA wurde innerhalb des seit 1907 bestehenden Unternehmensarchivs mit dem systematischen Aufbau einer historischen Fotosammlung begonnen. Den Grundstock bildete eine Fotosammlung von

rund 5000 Positiven und Negativen aus den 1920er Jahren, die die Unternehmensentwicklung dokumentieren.

Die im Verlauf des Zweiten Weltkriegs erfolgten Werksverlagerungen und -zerstörungen sowie die in einzelnen Betrieben durchgeführten Beschlagnahmungen hatten auf die Überlieferung der produzierten Lichtbilder ebenso großen Einfluss wie unternehmensinterne organisatorische Änderungen. Infolgedessen sind beispielsweise die Original-Glasplattennegative der einzelnen »photographischen Ateliers« nur lückenhaft erhalten. Auch sind von verschiedenen während der 1920er und 1930er Jahre entstandenen Fotoserien keine Negative überliefert. Diese Verluste ließen sich durch die Übernahme sogenannter Parallelüberlieferungen kompensieren, die in vielen Organisationseinheiten in Form von umfangreichen Einzelbild-

Fotosammlung des Nürnberger Transformatorenwerks

Außer den Fotobeständen verschiedener Verwaltungs- und Vertriebsabteilungen umfasst das Bildarchiv des Siemens Historical Institute umfangreiche fotografische Sammlungen einzelner Siemens-Werke in Deutschland.

Glasplattenbestand

Die gereinigten und digitalisierten Glas-
negative werden – fachgerecht verpackt –
in einem klimatisierten Magazinraum
aufbewahrt.

sammlungen und/oder Fotoalben exis-
tierten. Darüber hinaus gelang es in den
1990er Jahren, den weitgehend unver-
sehrten Foto- und Glasdiapositivbestand
der HWA in die Bestände des Bildarchivs
zu integrieren.

Bestände

Der im Siemens Historical Institute
(SHI) vorhandene Fotobestand umfasst
über 750.000 Aufnahmen, von denen
der überwiegende Teil aus der Zeit nach
dem Zweiten Weltkrieg stammt. Histo-
risch bedingt liegt der Schwerpunkt
der einzelnen Sammlungen auf den
Gebieten Nachrichten- und Energietech-
nik. Für die Zeit von 1880 bis Mitte
der 1930er Jahre ist vor allem das Stark-
stromgeschäft sehr gut dokumentiert.
Deutlich lückenhafter sind die Bestände
zur Entwicklung des Schwachstrom-
geschäfts. Die Geschichte der Siemens-
Medizintechnik wird seit 1948 in einem

eigenen Archiv am Healthcare-Standort
Erlangen dokumentiert. Entsprechend
finden sich in den Beständen des Mün-
chener Bildarchivs nur vereinzelt Foto-
grafien zu diesem Geschäftsbereich.

Die Fotosammlungen des SHI umfas-
sen Aufnahmen vom Bau beziehungs-
weise der Erweiterung einzelner Fabrik-
gebäude rund um den Globus. Darüber
hinaus dokumentieren sie die Produk-
tion in den unterschiedlichsten Siemens-
Werken, die schon bald nach Unter-
nehmensgründung auch außerhalb des
Traditionsstandorts Berlin errichtet wur-
den. Die umfangreichen Werksfotogra-
fien und – in noch stärkerem Maß – die
Aufnahmen von den weltweit realisier-
ten Elektrifizierungsprojekten im Be-
reich Energieerzeugung und -verteilung,
Mobilität, Industrie und Kommunikation
zeugen eindrucksvoll von den Pionier-
leistungen der Siemens-Gesellschaften.
Indem die historischen Aufnahmen von
der Realisierung einzelner Infrastruktur-
projekte auch den jeweils orts- und zeit-
spezifischen Kontext abbilden, reicht
der Dokumentationsgrad des Bild-
bestands weit über das Unternehmen

hinaus in die Wirtschafts- und Sozial-
geschichte. Als Beispiele seien in diesem
Zusammenhang die Lichtbilder von und
aus firmeneigenen Wohnsiedlungen,
Erholungsheimen und Sportanlagen
angeführt.

Nutzung und Erschließung

Der Bildbestand des SHI ist heute einer
der am stärksten nachgefragten Archiv-
bestände des Unternehmens. Zum inter-
nen Kundenkreis gehören vor allem
Mitarbeiter der Siemens-internen Kom-
munikationsabteilungen, die die histo-
rischen Aufnahmen für Marketing- und
Vertriebszwecke sowie Presseaktivitäten
nutzen. Darüber hinaus steht das Bild-
material – auf Anfrage – auch Medien-
vertretern, Wissenschaftlern und kultu-
rellen Einrichtungen zur Verfügung.

Die Bewertung, Erfassung und Erhal-
tung der historischen Bildbestände stellt
die SHI-Mitarbeiter vor spezifische

Herausforderungen: Hier ist zum einen die der Fotografie eigene Redundanz zu nennen, das heißt, die Existenz einer Aufnahme auf zwei oder mehreren Trägern. Zum anderen sind die Fotos historische Zeitzeugnisse – über das eigentliche Hauptmotiv hinaus liefern sie oftmals eine Reihe zusätzlicher Informationen, die, einmal erkannt, bei der Bearbeitung der Bilder berücksichtigt werden sollten. Diese »versteckten« Hinweise können bei der inhaltlichen Beschreibung von Aufnahmen ohne zeitgenössische Erläuterung, Ortsangabe oder Datierung hilfreich sein. Entsprechend sind bei der fachgerechten Verzeichnung der überlieferten Fotografien in dem vom SHI eingesetzten Archivinformationssystem umfassende Detailkenntnisse der einzelnen Sachgebiete sowie langjährige Berufserfahrung und vor allem Zeit vonnöten.

In den vergangenen Jahren wurden mehrere bedeutende Fotobestände aus der Zeit vor dem Zweiten Weltkrieg erschlossen – darunter auch rund 10.000 Glasnegative, die die Basis für den vorliegenden Bildband darstellen.

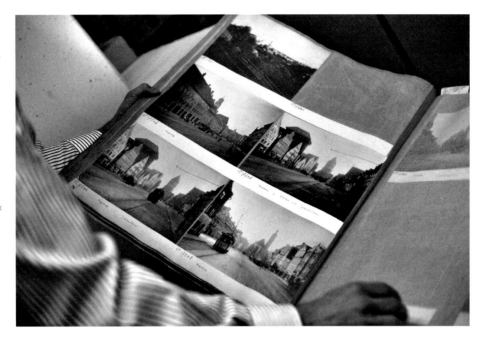

Foliant mit historischen Straßenbahnaufnahmen

In den Vertriebsabteilungen der Siemens-Schuckertwerke wurden für Präsentations- und Referenzzwecke thematisch gegliederte Fotoalben angelegt. Diese sind für die Dokumentation der Unternehmensgeschichte von unschätzbarem Wert.

Literatur (Auswahl)

Unternehmensgeschichte

Überblicksdarstellungen

Czada, Peter: Die Berliner Elektroindustrie in der Weimarer Zeit. Eine regionalstatistisch-wirtschaftshistorische Untersuchung, Berlin 1969.

Die Entwicklung der Starkstromtechnik bei den Siemens-Schuckertwerken. Zum 50jährigen Jubiläum, hrsg. v. Siemens-Schuckertwerke, Berlin-Siemensstadt/Erlangen 1953.

Die Entwicklung der Starkstromtechnik in Deutschland. Teil 2: Von 1890 bis 1920, hrsg. v. Kurt Jäger, Berlin/Offenbach 1991.

Feldenkirchen, Wilfried: Krise und Konzentration in der deutschen Elektroindustrie am Ende des 19. Jahrhunderts, in: Krisen und Krisenbewältigung vom 19. Jahrhundert bis heute, hrsg. v. Henning, Friedrich-Wilhelm, Frankfurt am Main 1998, S. 92–139.

Feldenkirchen, Wilfried: Von der Werkstatt zum Weltunternehmen, 2., aktualisierte und erweiterte Auflage, München 2003.

Feldenkirchen, Wilfried / Posner, Eberhard: Die Siemens-Unternehmer. Kontinuität und Wandel 1847–2005, München 2005.

Hausmann, William J. / Hertner, Peter / Wilkens, Mira: Global Electrification. Multinational Enterprise and International Finance in the History of Light and Power, 1878–2007, New York 2011.

Homburg, Heidrun: Rationalisierung und Industriearbeit. Arbeitsmarkt – Management – Arbeiterschaft im Siemens-Konzern Berlin 1900–1939, Berlin 1991.

Keuth, Heinz: Sigmund Schuckert. Ein Pionier der Elektrotechnik, hrsg. v. Siemens Aktiengesellschaft, Berlin/München 1988.

Kocka, Jürgen: Unternehmensverwaltung und Angestelltenschaft am Beispiel Siemens 1847–1914. Zum Verhältnis von Kapitalismus und Bürokratie in der deutschen Industrialisierung, Stuttgart 1969.

Lutz, Martin: Carl von Siemens 1829–1906. Ein Leben zwischen Familie und Weltfirma, München 2013.

Ribbe, Wolfgang / Schäche, Wolfgang: Die Siemensstadt. Geschichte und Architektur eines Industriestandorts, Berlin 1985.

Siemens, Georg: Der Weg der Elektrotechnik. Geschichte des Hauses Siemens. Bd. 1: Die Zeit der freien Unternehmung 1847–1910. Bd. 2: Das Zeitalter der Weltkriege 1910–1945, 2., wesentlich überarbeitete Auflage, Freiburg/München 1961.

Siemens, Werner von: Lebenserinnerungen, hrsg. v. Wilfried Feldenkirchen, 19., neu bearbeitete Auflage, München 2004.

Weiher, Sigfrid von: Weg und Wirken der Siemens-Werke im Fortschritt der Elektrotechnik 1847–1980. Ein Beitrag zur Geschichte der Elektroindustrie, 3. Auflage, München 1981.

Einzelne Länder

100 Jahre Siemens in Japan 1887–1987, hrsg. v. Siemens K. K. Tokio, Tokio 1987.

Gmeline, Patrick de: Siemens en France. Une aventure industrielle au cœur de la vie, Saint-Denis 2001.

Jacob-Wendler, Gerhart: Deutsche Elektroindustrie in Lateinamerika. Siemens und AEG (1890–1914), Stuttgart 1982.

Kirchberg, Dennis: Analyse der internationalen Unternehmenstätigkeit des Hauses Siemens in Ostasien vor dem Zweiten Weltkrieg, Dissertation, Friedrich-Alexander-Universität Erlangen-Nürnberg 2010, URL: http://opus4.kobv.de/opus4-fau/frontdoor/index/index/docId/1313 [Zugriff 25.10.2013].

Kleindinst, Julia: Siemens in Österreich. Der Zukunft auf der Spur. Eine Unternehmensbiographie, Wien 2004.

Kreutzer, Ulrich: Von den Anfängen zum Milliardengeschäft. Die Unternehmensentwicklung von Siemens in den USA zwischen 1845 und 2011, Stuttgart 2013.

Mielmann, Peter: Deutsch-chinesische Handelsbeziehungen am Beispiel der Elektroindustrie, 1870–1949, Frankfurt am Main u. a. 1984.

Mutz, Mathias: »Der Sohn, der durch das West-Tor kam«. Siemens und die wirtschaftliche Internationalisierung Chinas vor 1949, in: Periplus. Jahrbuch für außereuropäische Geschichte 15, Hamburg 2005, S. 4–40.

Rennicke, Stefan: Siemens in Argentinien. Die Unternehmensentwicklung vom Markteintritt bis zur Enteignung 1945, Berlin 2004.

Scott, J. D.: Siemens Brothers 1858–1958. An Essay in the History of Industry, London 1958.

Siemens in Brazil. 100 Years Shaping the Future, publ. by Siemens Ltda., São Paulo 2005.

Takenaka, Toru: Siemens in Japan, Stuttgart 1996.

Referenzprojekte

Energie

75 Jahre Großkraftwerk Franken AG, Nürnberg 1986.

Begley, Jason: Thomas McLaughlin. Siemens and the Shannon Scheme, in: Creative Influences – Selected Irish-German Biographies, ed. Joachim Fisher / Gisela Holfter, Trier 2009, S. 65–75.

Die elektrischen Anlagen der Chile Exploration Cy., in: Siemens-Zeitschrift, 1. Jg. 1921, Heft 1, S. 22–29.

Diercks, W.: La Central hidroeléctrica »Cacheuta«, in: Siemens-Schuckertwerke SGO No. 402/1, o. O. [1932] S. 221–224.

Held, Ch.: 25 Jahre Siemens-Ölkabel, in: Siemens-Zeitschrift, 27. Jg. 1953, Heft 5, S. 231–239.

Kikkawa, Takeo: The History of Japan's Electric Power Industry before World War II, in: Hitotsubashi Journal of Commerce and Management, Vol. 46. 2012, No. 1, S. 1–16.

Koester, Frank: Hydroelectric Developments and Engineering. A Practical and Theoretical Treatise on the Development, Design, Construction, Equipment and Operation of Hydroelectric Transmission Plants, New York 1909, S. 369–381.

Kraftwerke. Das Erbe der Elektropolis, hrsg. v. Hans Achim Grube, Berlin 2003.

Kraftwerke in historischen Photographien 1890–1960, hrsg. v. Alexander Kierdorf, Köln 1997.

O'Beirne, Gerald: Siemens in Ireland 1925–2000. Seventy-five Years of Innovation, Dublin 2000.

Pearson, F. S. / Blackwell, P. O.: The Necaxa Plant of the Mexican Light and Power Company, in: Transactions of the American Society of Civil Engineers, Vol. LVIII, June 1907, S. 37–50.

Pohl, Manfred: Das Bayernwerk 1921 bis 1996, München 1996.

Schoen, Lothar: Studien zur Entwicklung hydroelektrischer Energienutzung. Die Elektrifizierung Irlands, Düsseldorf 1979.

The Shannon Scheme and the Electrification of the Irish Free State, ed. Andy Bielenberg, Dublin 2002.

Siemens & Halske: Elektrische Central-Anlagen, [Berlin] 1896.

Siemens-Schuckertwerke: Die Anlagen der Chile Exploration Company in Tocopilla und Chuquicamata (= SSW-Druckschrift 909), [Berlin 1921].

Mobilität

Bätzold, Dieter / Rampp, Brian / Tietze, Christian: Elektrische Triebwagen deutscher Eisenbahnen. Die Baureihen: Oberleitungs-Triebwagen, Düsseldorf 1997.

Die Berliner Schnellverkehrsfrage (1879–1902), in: Ural Kalender, Die Geschichte der Verkehrsplanung Berlins, Köln 2012, S. 91–122.

Bermeitinger, Michael: Mythos »Fliegende Züge«, in: BahnEpoche, Jg. 2013, Nr. 6, S. 10–23.

Blath, Peter: Schienenverkehr im Werdenfelser Land, Erfurt 2005.

Bohle-Heintzenberg, Sabine: Architektur der Berliner Hoch- und Untergrundbahn. Planungen, Entwürfe, Bauten bis 1930, Berlin 1980.

Braun, Gustav: Die elektrische Straßenbahn in Bahia. Sonderdruck aus: Elektrotechnische Zeitschrift, Jg. 1898, Heft 36.

Dietz, Günther / Jauch, Peter: Deutsche Schnelltriebwagen – vom »Fliegenden Hamburger« zum ET 403 der DB, Freiburg 2003.

Ehnhardt, [Vorname unbekannt]: Die Einphasenbahn Murnau–Oberammergau. Sonderdruck aus: Elektrische Bahnen und Betriebe, Jg. 1905, Heft 20 und 21 (= SSW-Druckschrift AB 6), Berlin o. J.

Elektrisch betriebene Güterbahnen der Rombacher Hüttenwerke, in: Mit hochgespanntem Gleichstrom betriebene Bahnen (= SSW-Druckschrift AB 75), Berlin o. J., S. 43–49.

Elektrisch nach Mariazell. Die ersten 100 Jahre, hrsg. v. Railway-Media-Group, Wien 2011.

Elektrische Straßenbahn Konstantinopel, in: Elektrische Kraftbetriebe und Bahnen, 11. Jg. 1913, Heft 33, S. 682–684.

Die elektrische Straßenbahn in Konstantinopel, in: Elektrische Kraftbetriebe und Bahnen, 12. Jg. 1914, Heft 14, S. 266–268.

Duparc, H. J. A.: De elektrische Stadstrams op Java, Rotterdam 1972.

Felsinger, Horst / Schober, Walter: Die Mariazellerbahn, 3., erweiterte Auflage, Wien 2002.

Foller, Hermann von: Die elektrisch betriebene Straßenbahn in Soerabaia auf Java, in: Siemens-Zeitschrift, 4. Jg. 1924, Heft 3, S. 75–79.

Foller, Hermann von: Die elektrischen Straßenbahnen in Konstantinopel, in: Deutsche Straßen- und Kleinbahn-Zeitung, 27. Jg. 1914, Nr. 26, S. 409–412.

Foller, Hermann von: Unter Javas Sonne, Leipzig 1928.

Forschner, Dirk: Bejing und seine Straßenbahnen. Die Geschichte eines innerstädtischen Verkehrsmittels 1899–1966, Magisterarbeit, Freie Universität Berlin 1989.

Geyikdaği, V. Necla: Foreign Investment in the Ottoman Empire. International Trade and Relations 1854–1914, London/New York 2011.

Glanert, Peter u. a.: Wechselstrom-Zugbetrieb in Deutschland. Bd. 1: Durch das mitteldeutsche Braunkohlerevier 1900–1947, München 2010.

Hattig, Susanne / Schipporeit, Reiner: Großstadt-Durchbruch. Pioniere der Berliner U-Bahn. Photographien um 1900, hrsg. v. Deutschen Technikmuseum Berlin, Berlin 2002.

Hinkel, Walter J. / Treiber, Karl / Valenta, Gerhard: U-Bahnen Gestern · Heute · Morgen. Von 1863 bis ins Jahr 2000, Wien 1993.

Höltge, Dieter / Köhler, Günther H.: Straßen- und Stadtbahnen in Deutschland, Bd. 1. Hessen, 2., ergänzte Auflage, Freiburg 1992.

Kintscher, Helmut: Seit 1911 elektrischer Zugbetrieb auf der Strecke Dessau–Bitterfeld, in: Dessauer Kalender, 55. Jg. 2011, S. 128–135.

Kraut, H.-G.: Der Schnelltriebwagen der Deutschen Reichsbahn-Gesellschaft, in: Siemens-Zeitschrift, 13. Jg. 1933, Heft 2, S. 57–64.

Kukan, A. B.: Des Kontinents erste Untergrundbahn, in: Blätter für Technikgeschichte, Oktober 1986, S. 169–177.

Kurz, Heinz R.: Fliegende Züge. Vom »Fliegenden Hamburger« zum »Fliegenden Kölner«, 2. Auflage, Freiburg 1994.

Morrison, Allen: The Tramways of Salvador Bahia State Brazil, 2006. URL: http://www.tramz.com/br/sv/sv.html [Zugriff 25.10.2013]

Morrison, Allen: The Tramways of Pachuca, Mexiko. URL: http://www.tramz.com/mx/pc/pc.html [Zugriff 25.10.2013].

Mühlstraßer, Bernd: Die Baureihe E 69. Die bayerischen Localbahn-Elloks und die Strecke Murnau–Oberammergau, Freiburg 2005.

Oefverholm, [Ivan]: Einführung des elektrischen Betriebes auf der schwedischen Staatsbahnstrecke Kiruna–Riksgränsen. Sonderdruck aus: Elektrische Kraftbetriebe und Bahnen, Jg. 1910, Heft 25 (= SSW-Druckschrift AB 27).

Pawlik, Hans P.: Technik der Mariazellerbahn, Wien 2001.

Personen- und Güterbahn Pachuca, in: Mit hochgespanntem Gleichstrom betriebene Bahnen (= SSW-Druckschrift AB 75), Berlin o. J., S. 48 f.

Reichel, Walter: Mit Wechselstrom-Lokomotive quer durch Nordschweden, in: Siemens-Zeitschrift, 3. Jg. 1923, Heft 3, S. 120–131.

Schwieger, Heinrich: Die elektrische Untergrundbahn in Budapest, in: Zeitschrift des Österreichischen Ingenieur- und Architekten-Vereines, XLVII. Jg. 1895, Nr. 1, S. 1–8.

Siemens & Halske: Die Franz-Josef-Elektrische Untergrundbahn zu Budapest. Projektiert und ausgeführt von Siemens & Halske, Budapest 1896.

Siemens-Schuckertwerke: Die Anlagen zur elektrischen Zugförderung auf der Strecke Dessau–Bitterfeld (= SSW-Druckschrift AB 35), [Berlin 1912].

Siemens-Schuckertwerke: Elektrifizierung der Riksgränsbahn. Sonderdruck aus: Elektrische Kraftbetriebe und Bahnen, Jg. 1914, Heft 9/10 (= SSW-Druckschrift AB 49).

Siemens-Schuckertwerke, Die elektrische Stadt- und Vorortbahn Blankenese–Hamburg–Ohlsdorf (= SSW-Druckschrift AB 33), [Berlin 1911].

Siemens-Schuckertwerke: Die Riksgränsbahn und ihre Elektrifizierung (= SSW-Druckschrift AB 67), [Berlin 1923].

Weigelt, Horst: Zur Geschichte des Schnellverkehrs auf deutschen Eisenbahnen, in: ICE – Zug der Zukunft, hrsg. v. Martinsen, Wolfram O. / Rahn, Theo, Darmstadt 1991.

Winkler [Vorname unbekannt], Die Einphasen-Wechselstrombahn St. Pölten–Mariazell. Sonderdruck aus: Deutsche Straßen- und Kleinbahn-Zeitung, Jg. 1912, Heft 1 bis 4 (= SSW-Druckschrift AB 37).

Winkler, [Vorname unbekannt]: Elektrische Zugförderung und die Wasserkräfte Schwedens, in: Dinglers Polytechnisches Journal, 105. Jg. 1924, Heft 5, S. 37–39.

Wittig, Paul: Die Elektrische Hoch- und Untergrundbahn in Berlin. Sonderdruck aus: Ingenieurwerke in und bei Berlin. Festschrift zum 50-jährigen Bestehen des Vereins Deutsche Ingenieure, o. O. 1906.

Industrie

80 Jahre Stickstoffwerke Piesteritz. Ein Geschichtsbuch zum Chemiestandort, hrsg. v. der SKW Stickstoffwerke Piesteritz GmbH, Piesteritz 1995.

Czeschik, Heidi: Zur Geschichte der Baumwollindustrie Sachsens, hrsg. v. Verband der Nord-Ostdeutschen Textil-Bekleidungsindustrie e. V., Chemnitz 1997.

Fest-Schrift zur Feier des fünfzigjährigen Bestehens der Annoncen-Expedition Rudolf Mosse, Berlin 1916.

Fritzsche/Leipzig, in: Schmidt-Bachem, Heinz: Aus Papier. Eine Kultur- und Wirtschaftsgeschichte der Papier verarbeitenden Industrie in Deutschland, Berlin 2011.

Führer durch die Buchgewerbliche Kollektiv-Ausstellung des Deutschen Reiches Chicago 1893, hrsg. v. Central-Verein für das gesamte Buchgewerbe, Leipzig 1893.

Gianantoni, Anna di / Nemec, Gloria: Donne e uomini nell'industria goriziana tra fascismo e repubblica, in: Tra fabbrica e società. Mondi operai nell'Italia del Novecento, a cura di Stefano Musso, Mailand 1999, S. 381–430.

Groth, P.: Umbau eines Zuckerrohr-Walzwerkes Kedawoeng (Java), in: Siemens-Zeitschrift, 10. Jg. 1930, Heft 4/5, S. 316 f.

Groth, P.: Elektrisch angetriebene Rohrzucker-Walzwerke, in: Siemens-Zeitschrift, 21. Jg. 1941, Heft 4, S. 166–170.

Hahn, O.: Die Personen-Drahtseilbahn am Tafelberg bei Kapstadt, in: Siemens-Zeitschrift, 16. Jg. 1936, Heft 2, S. 48–53.

Harms, Bernhard: Zur Entwicklungsgeschichte der Deutschen Buchbinderei in der zweiten Hälfte des 19. Jahrhunderts, Tübingen 1902.

Leon, Alfons: Das Eisen, seine Gewinnung und seine Eigenschaften. Vortrag, gehalten am 10. Januar 1917, in: Schriften des Vereins zur Verbreitung naturwissenschaftlicher Kenntnisse, Bd. 57, 1917, S. 159–214.

Major, A.: Der elektrische Antrieb in der Weberei, in: Siemens-Zeitschrift, 5. Jg. 1925, Heft 12, S. 553–560.

Mohl, A.: Das städtische Elektrizitätswerk Rotterdam, in: Electrische Central-Anlagen 1900, hrsg. v. Siemens & Halske, Berlin [1900], S. 153–171.

Mosig, Karl: Aus dem Elektro-Ausbau Chinas, in: Siemens-Zeitschrift, 7. Jg. 1927, Heft 10, S. 662–668.

Mosig, Karl: Die erste Hochspannungs-Fernübertragung in China, in: Siemens-Zeitschrift, 5. Jg. 1925, Heft 4, S. 149–153.

Piatek, Szygfryd: Das niederschlesische Kohlenrevier im 19. Jahrhundert, in: Die Industrialisierung europäischer Montanregionen im 19. Jahrhundert, hrsg. v. Toni Pierenkemper, Stuttgart 2002, S. 179–221.

Revier unter Strom. Fotografien zur Elektrizitätsgeschichte des Ruhrgebiets, hrsg. v. Peter Döring / Theo Horstmann, Essen 2010.

Rhode, F.: Die Entwicklung der elektrischen Walzwerkantriebe, in: Elektrotechnische Zeitschrift, Jg. 1925, Heft 7, S. 217–223.

Schäfer, P.: Vom ersten Doppelmotor für Fördermaschinen zur automatischen Fördermaschine, in: fördern und heben, Jg. 1966, Heft 12, S. 929–932.

Schultz, H.: 60 Jahre Webstuhl-Einzelantrieb, in: Siemens-Zeitschrift, 20. Jg. 1940, Heft 5, S. 193–197.

Stiel, Wilhelm: Zur Geschichte des elektrischen Papiermaschinen-Antriebes, Sonderdruck aus: Der Papierfabrikant, Fest- und Auslandsheft 1922 (= SSW-Druckschrift 1497).

Stiel, Wilhelm: Elektrotechnik und Textilindustrie, in: Siemens-Zeitschrift, 5. Jg. 1925, Heft 12, S. 501–504.

Telpherage. Some Modern Ropeways, in: Journal of the Royal Society of Arts, Vol. 57, Nr. 2922, November 20, 1908, S. 21–24.

Tischmann, Klaus K.: Frühwege der Elektrotechnik. Die Fördermaschine auf der Zeche Zollern II, in: Der Anschnitt, 28. Jg. 1975, S. 163–168.

Umkehr-Walzmotor für 32.400 kW, in: Siemens-Zeitschrift, 9. Jg. 1929, Heft 12, S. 825–827.

Wendt, K.: Elektrisch betriebenes Umkehr-Blockwalzwerk der Georgsmarienhütte, in: Stahl und Eisen, Jg. 1908, S. 27–38.

Kommunikation

25 Jahre Fernkabel in Europa 1913–1938, hrsg. v. Siemens & Halske AG, Abteilung für Schwachstromkabel, Berlin 1938.

Deutsch, Karl-Heinz: Ein neuer Dienstzweig entsteht: das Fernsprechen, in: Ders. / Gerd Gnewuch / Karlheinz Grave, Die Post in Berlin 1237–1987, hrsg. v. Kurt Roth im Auftrag der Gesellschaft für deutsche Postgeschichte e. V., Bezirksgruppe Berlin, Berlin 1987, S. 193–206.

Dohmen, K.: Das Pupinsystem in deutscher Anwendung, als Manuskript hrsg. v. Deutsche Fernkabel-Gesellschaft, Berlin-Charlottenburg 1950.

Domschke, Jan-Peter: Ströme verbinden die Welt. Telegraphie – Telefonie – Telekommunikation, Stuttgart/Leipzig 1997

Ebeling, A.: Über das im Bodensee verlegte Fernsprechkabel mit Selbstinduktionsspulen nach dem Pupinschen System (= Druckschrift 140), Sonderdruck aus: Elektrotechnische Zeitschrift, 1907.

Ebeling, A.: 25 Jahre Fernsprechseekabel nach dem Pupinsystem (= Druckschrift SH 4631), Sonderdruck aus: Europäischer Fernsprechdienst, 1931, Heft 25/26.

Das Fernsprechkabel »Berlin–Rheinland«, Teilstrecke Berlin–Magdeburg, hrsg. v. Siemens & Halske AG, Wernerwerk (= Druckschrift 176), Berlin 1914.

Godt, Brigitta: Die Entwicklung der Handvermittlung, in: Fräulein vom Amt, hrsg. v. Helmut Gold und Annette Koch, München 1993, S. 68–85.

Hanff, F.: Seeschlange im Bodensee, in: Siemens-Mitteilungen, 27. Jg. 1952, Heft 2, S. 30–32.

Hettwig, E.: Arbeiten von Siemens & Halske an der Entwicklung des selbsttätigen Fernsprechverkehrs, in: Siemens-Zeitschrift, 17. Jg. 1937, Heft 12, S. 602–612.

Kobe, Eberhard: Telegraphen- und Fernsprechämter, in: Berlin und seine Bauten. Teil X, Bd. B Anlagen und Bauten für den Verkehr (4), Post und Fernmeldewesen. Berlin 1987, S. 99–120.

Kuhn, O.: Das neue Fernamt in Berlin, in: Zeitschrift des Vereines Deutscher Ingenieure, Bd. 73, Nr. 21, S. 709–715.

Lubberger, Fritz / Kunz, Wilhelm: Fernsprechen, in: Siemens-Zeitschrift, 2. Jg. 1922, Heft 10, S. 548–558.

Quaink, G.: Das Fernsprechkabel Berlin–Rheinland, in: Dinglers Polytechnisches Journal, Jg. 1922, Bd. 337, S. 97–101.

Das Rheinlandkabel. Das erste deutsche Überlandkabel fertiggestellt November 1921, hrsg. v. Reichspostministerium, Berlin 1921.

Rihl, Wilhelm: Das Fernkabel Paris–Bordeaux, in: Siemens-Zeitschrift, 8. Jg. 1928, Heft 8, S. 493–498.

Rihl, Wilhelm: Die Entwicklung der Fernsprech-Fernkabeltechnik, in: Siemens-Zeitschrift, 20. Jg. 1940, Heft 4, S. 129–137.

Register

Abkürzungsverzeichnis

A	Ampere
Bd.	Band
°C	Grad Celsius
ed.	edited by
hrsg. v.	herausgegeben von
Jg.	Jahrgang
kV	Kilovolt
kVA	Kilovoltampere
kW	Kilowatt
MVA	Megavoltampere
MW	Megawatt
No.	Numero
Nr.	Nummer
o. J.	ohne Jahr
o. O.	ohne Ort
PS	Pferdestärken
S.	Seite
u. a.	und andere
V	Volt
Vol.	Volume

Titelbild: Arbeiter im Maschinensaal der elektrischen Zentrale in Mexiko-Stadt, 1898

Seite 2: Transformator und Freileitungen der elektrischen Zentrale im brasilianischen Pará, 1896

Seite 5: Akkumulatorenraum in der Unterstation der elektrischen Zentrale in Neapel, 1902

Seite 6: Fertigung eines Generators für das norwegische Kraftwerk Vemork, 1929

Seite 36: Schaltsäule im Bahnkraftwerk Altona, 1907 (Ausschnitt)

Seite 100: Motoren für die schlesische Gebirgsbahn Lauban–Königszelt (Lubań–Jaworzyna Śląska), 1914 (Ausschnitt)

Seite 164: Elektrisch angetriebener Vorspinnkrempel in der sächsischen Tuchfabrik Adolf Minkwitz, 1925 (Ausschnitt)

Seite 232: Detail eines Fernprüfschranks für das Fernamt Berlin Winterfeldtstraße, 1929 (Ausschnitt)

Herausgeber
Siemens Historical Institute, München

Konzept und Redaktion
Sabine Dittler, Christoph Frank, Franz Hebestreit, Christoph Wegener

Autoren
Sabine Dittler, Christoph Frank, Franz Hebestreit

Redaktionelle Mitarbeit
Wolfgang D. Richter

Lektorat
Luzie Diekmann, Deutscher Kunstverlag

Gestaltung
moretypes Lisa Neuhalfen, Berlin

Reproduktionen
Birgit Gric, Deutscher Kunstverlag

Druck und Bindung
Medialis Offsetdruck GmbH, Berlin

Bibliografische Information der Deutschen Nationalbibliothek
Die Deutsche Nationalbibliothek verzeichnet die Publikation in der
Deutschen Nationalbibliografie; detaillierte bibliografische Daten
sind im Internet abrufbar über http://dnb.d-nb.de

ISBN 978-3-422-07235-0

2. Auflage
© 2016 für die Texte und Bilder Siemens Historical Institute, München

2. Auflage
© 2016 Deutscher Kunstverlag GmbH Berlin München
 Paul-Lincke-Ufer 34
 10999 Berlin
 www.deutscherkunstverlag.de